# Félicien Rops

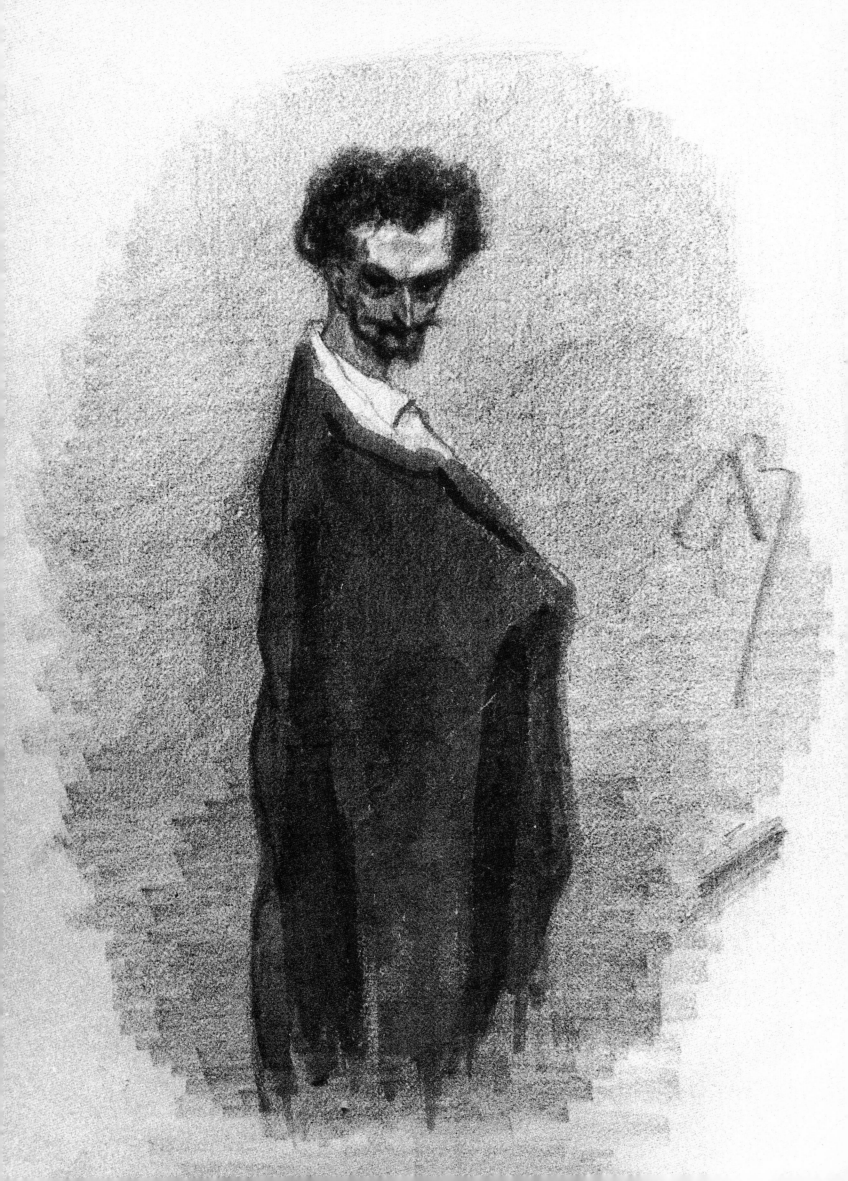

# Félicien Rops

Vie et œuvre
Leven en werk
Life and work
Leben und Werke

Bernadette Bonnier
Véronique Leblanc

STICHTING KUNSTBOEK

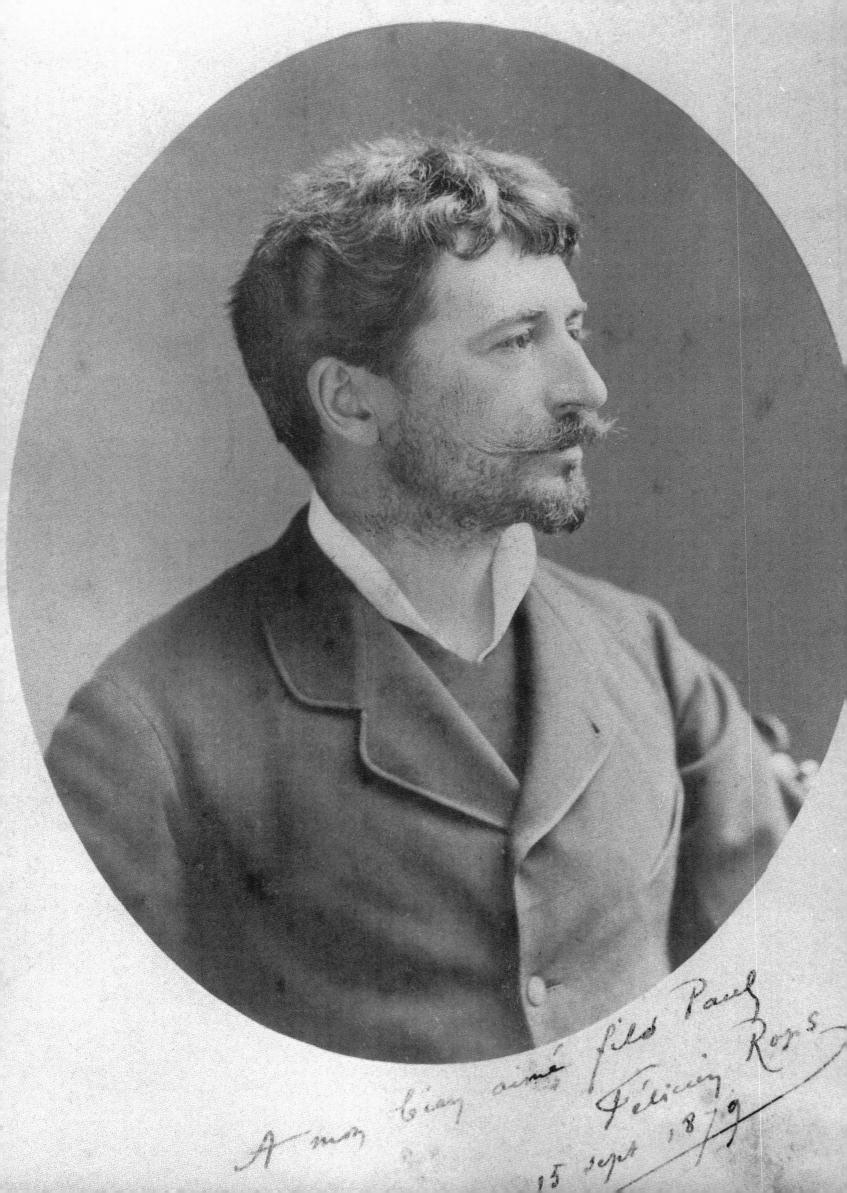

*A mon bien aimé fils Paul*
*Félicien Rops*
*15 sept 1879*

# Introduction

'Quand je souffre trop, je fais seller mon cheval, je m'enfonce dans la forêt, [...] muette comme le désir, muette comme moi, car je ne suis pas le Monsieur gai que vous connaissez [...]. J'ai l'âme enfermée dans mon corps, comme un tigre famélique dans une cage ferrée, et mes terribles passions hurlent comme lui. Tous les hommes me paraissent petits, mesquins, polissons sans grandeur, commis-voyageur en leurs piètres éroticités. Je suis né comprenant tout ce qui touche puissamment aux vieux cultes païens. [...] Tout ce qui effraie les hommes dans leurs petits appétits physiques, peureux des caresses innommées, m'a d'enfance paru simple, naturel, et beau. Un homme donnant au corps de sa maîtresse toutes les ivresses que sa bouche peut inventer, deux femmes se couvrant de baisers, m'ont toujours paru les plus belles choses du monde à célébrer par la plume ou par le crayon. D'où la haine des sots et cet art que personne n'a osé faire avec moi...'[1]
C'est ainsi que Félicien Rops se décrit à une jeune artiste belge, Louise Danse, à la fin de son existence: déchirement, mélancolie, franc-parler, défi, orgueil. Difficile de faire la part des choses... Mais le propos est sincère. Rops se sait à part. Cette forte personnalité qu'il revendique, lui vaudra bien souvent l'incompréhension du public. Il dira s'en moquer et proclamera que l'art doit être un druidisme. Autour de lui gravite un cercle d'amis intimes qui partagent ses visions.

## La jeunesse

Félicien Rops naît à Namur le 7 juillet 1833. Il est le fils de Sophie Maubille et Joseph Rops qui s'est enrichi dans le commerce des 'indiennes'. De la jeunesse de Rops, nous connaissons peu de choses. Il commente dans sa correspondance ses soirées familiales agrémentées de musique. Son père s'installait au piano forte ou 'mieux, ouvrait le fameux 'terpodion' [...] vieil instrument [...] qui chantait comme l'orgue, qui avait le charme et la douceur voilée du hautbois...'[2]. Parfois Beethoven ou Mozart sont au programme. 'Cela éveillait en moi tout un monde de choses étranges, fantastiques, je tâchais de leur donner un corps, et je couvrais les marges des partitions d'enroulements bizarres où se pressaient comme les dieux d'Obéron une foule d'êtres grotesques, sombres, mystérieux ou terribles, au milieu desquels venait cavalcader à toute bride Freyschutz – le chasseur noir du vieux Carlo Maria Weber...'[3]
Etrange prémisse de cette habitude qu'il aura de laisser courir crayon ou burin en marge de ses gravures.
Après avoir été instruit par des précepteurs privés, Félicien est inscrit au Collège de jésuites de la Ville de Namur. Déjà féru de dessin, il s'amuse à croquer ses professeurs.
Le 7 février 1849, son père décède. Il est placé sous la tutelle de son oncle Alphonse avec lequel il ne s'entendra jamais. Sa mort en 1870 lui inspirera ces lignes cruelles, révélatrices de l'incompréhension totale qui régnait entre eux: 'Figure-toi, c'est à en mourir de rire! que mon tuteur vient de rendre son âme au diable – lequel probablement n'en aura pas voulu, – [...] J'espérais lui donner un cabanon de reconnaissance pour les soins dont il a entouré mon enfance, mais il a préféré l'apoplexie! Espérons que j'ai été pour quelque chose dans cette catastrophe. Je suis désolé d'insulter les morts, mais comme j'en aurais mangé de mon tuteur!'[4]
En juin 1849, il est renvoyé du Collège de jésuites, dont il revendiquera toujours 'l'instruction basée sur la belle Inégalité intellectuelle, & en art et en lettres'[5]. Le druidisme toujours et la volonté d'échapper à la grisaille égalitaire. Il poursuit sa scolarité à l'Athénée Royal de Namur. Là aussi, il se plaît à caricaturer ses professeurs. Mais l'art le talonne; il s'inscrit à l'Académie de Namur. Déjà son intérêt se porte au modèle vivant: 'J'ai le trac, le même qui me tenait au ventre, quand un soir à l'Académie de Namur, le maître, m'a fait asseoir anxieux et fier, vis-à-vis d'un sapeur du 9e régiment de ligne qui représentait le terrible: *modèle vivant!!*'[6]

## Un premier départ: Bruxelles. Le début de la carrière artistique: la satire politique et sociale

A 18 ans, Rops est inscrit à l'Université Libre en candidature de droit-philosophie. Mais ses préoccupations sont bien éloignées de l'étude. Il préfère fréquenter les cercles d'étudiants; il devient membre de la Société des Joyeux, ensuite de la compagnie des 'Crocodiles', organe des étudiants de l'ULB dont un hebdomadaire paraît à Bruxelles. Rops en est le dessinateur...

Frontispice: Autoportrait de Rops, c. 1860, crayon. Collection: Fam. Babut du Marès, Namur
Portrait de Félicien Rops dédicacé à son fils Paul. Fondation Félicien Rops, Thozée (Mettet)

Le groupe se lance dans la critique des 'Salons' artistiques de l'époque: *Le Diable au Salon* (1851), *Les Cosaques aux Salons* (1854), les *Turcs au Salon* (1855).

En 1856, fort de la fortune de son père, il fonde avec Charles De Coster *l'Uylenspiegel, journal des ébats artistiques et littéraires* (1856-1863), réel point de départ de sa carrière artistique. La personnalité d'Uylenspiegel, personnage légendaire, compatriote de Rops, populaire, espiègle, aventurier mais aussi épris de liberté et de justice correspond aux objectifs du journal qui est à chaque parution accompagné de 2 lithographies. Victor Hallaux en est le rédacteur en chef, Rops, le lithographe (il signe également sous les pseudonymes de Vriel et de Nemrod) aux côtés de Gerlier et de de Groux. Les sujets de prédilection sont la morale, la politique, les mœurs de l'époque et bien sûr la critique artistique et littéraire. Rops croque ses contemporains d'un trait mordant et juste, inspiré par Daumier et Gavarni. Le 6 septembre 1857, l'éditeur Ernest Parent annonce que 'des circonstances que nous déplorons, quoiqu'elles soient favorables à l'un de nos plus chers amis, obligent M. Félicien Rops, notre dessinateur, à cesser 'momentanément' sa collaboration'[7]. Rops donnera encore une vingtaine de dessins jusqu'en 1859.

Les fâcheuses circonstances évoquées par Ernest Parent ne sont autres que le mariage de Félicien Rops. Depuis l'Université, Rops connaît une jeune Namuroise, Charlotte Polet de Faveaux. Le mariage est célébré le 28 juin 1857 et les jeunes époux habitent rue Neuve 13 à Namur. Le 7 novembre 1858, un fils Paul voit le jour. Juliette rejoint le cercle familial le 18 octobre 1859, elle décédera d'une méningite à l'âge de 6 ans. Ils partagent leur existence entre Namur et le château de Thozée (Mettet), lieu de villégiature de prédilection, propriété de l'oncle de Charlotte, Ferdinand Polet. Au décès de ce dernier, Charlotte hérite du domaine. Félicien y accueille nombre de ses amis artistes: Charles Baudelaire et son éditeur Auguste Poulet-Malassis, Alfred Delvau, Albert Glatigny, les peintres Louis Artan, Louis Dubois, Edmond Lambrichs…

Rops poursuit ses critiques de Salons. Trois numéros de 'Uylenspiegel au Salon' sortiront en 1857, 1860 et 1861. A côté de sa production à *l'Uylenspiegel*, il compose quelques lithographies et dessins d'une très grande force dont il puise l'inspiration dans le contexte politique et les mœurs de ses contemporains: *L'Ordre règne à Varsovie, La Peine de Mort, La Dernière Incarnation de Vautrin, La médaille de Waterloo…* ou encore *L'Enterrement en pays wallon, Chez les Trappistes…* Il fustige par ce biais celle qu'il considère comme sa pire ennemie: la bourgeoisie qui est 'la plus intense, la plus sotte & la plus cruelle des classes de la société au XIXème siècle'[8].

Franc défenseur d'un art libre, il participe à la création de la Société Libre des Beaux-Arts (1868), groupement d'artistes qui donnera un réel essor au réalisme belge. Il y côtoie Artan, Baron, Dubois, Meunier, Verwée…

**L'attrait de Paris: 'Peintre de la vie moderne'**

Mais la Belgique l'étouffe, il veut quitter 'le monde comme il faut pour vivre enfin (s)a vie dans la fièvre et le mouvement'[9]. 'Je crois', écrit-il à son beau-père, 'qu'il est nécessaire que je passe 3 mois à Paris par année […] Je crois ces trois mois nécessaires pour y étudier les dessins des maîtres, […] et *surtout* pour être à portée des éditeurs pour savoir quels livres ont (sic) prépare, de quels dessins on a besoin, et quelles sont les publications dont on peut obtenir la commande'[10]. Il part quelques mois par an à Paris. Charlotte restera en Belgique et il partagera sa vie entre Paris, Bruxelles, Namur et Thozée.

*L'emballement pour la gravure*

A Paris, il va parfaire sa technique de graveur. Poulet-Malassis le présente au maître de l'eau-forte: Félix Braquemond, dans les termes suivants: 'Vous allez voir un de ces jours un des plus aimables hommes et des plus spirituels que j'aie rencontrés dans ma vie; – Il s'appelle *Félicien Rops* – est riche et fait de l'art comme un grand artiste. – S'il restait à Paris, je suis sûr qu'il prendrait la succession de Gavarni et de Daumier dans la presse militante. – car il a le génie moralistique et satyrique'[11]. Le 19 mars 1864, la rencontre est établie: '…Vous avez vu Rops et vous avez été charmé de lui. Il en vaut la peine ou plutôt le plaisir. La Belgique vaudrait cher si on l'achetait sur pareil échantillon'[12]. Et 'dans le silence des nuits', Rops se met à étudier l'eau-forte'[13].

Pris de passion pour cette technique qu'il aborde en véritable alchimiste, il décide de la promouvoir en Belgique. Le 4 décembre 1869, il crée à Bruxelles, sous la présidence de la Comtesse de Flandre, la Société Internationale des Aquafortistes dont le but est de 'répandre et développer le goût de la gravure à l'eau-forte'. Mais il est diffici-

le d'être 'international' et Rops n'hésite pas, sous des pseudonymes (William Lesly, Niederkorn…), à faire croire qu'il accueille un Anglais ou un Allemand. Malheureusement, le public reste indifférent. Et Rops de constater qu'il est décidément pénible de réveiller 'l'endormissement belge'. Il se contentera dès lors de donner quelques leçons de gravure, essentiellement lors de ses retours en Belgique, qui lui permettront également de parfaire sa technique. Les planches issues de ces cours portent le nom de *Pédagogiques.*

Sa vie durant, il poursuivra intensément ses recherches en gravure. A 55 ans, il se remettra à l'étude avec son ami, le Liégeois Armand Rassenfosse. Ensemble, ils mettront au point un vernis mou qu'ils dénommeront *Ropsenfosse…* Exigeant, il le sera aussi lors du tirage de ses gravures; il n'hésite pas à harceler ses imprimeurs Delâtre, Dujardin, Evely ou Nys de conseils incessants: que de 'beaucoup trop noir, trop mordu, tirer plus léger…' en marge des épreuves ou de sa correspondance avec les tireurs.

*La carrière d'illustrateur*

Pour Rops, Paris est aussi la ville des éditeurs. Le livre illustré l'intéresse depuis toujours. Il a fait ses premiers pas en la matière dans le sillage de son ami et collaborateur à l'Uylenspiegel, Charles De Coster, qui lui demande d'illustrer ses *Légendes Flamandes* en 1858. *Les Contes brabançons* du même auteur suivront en 1861 et *La légende d'Uylenspiegel* en 1867.

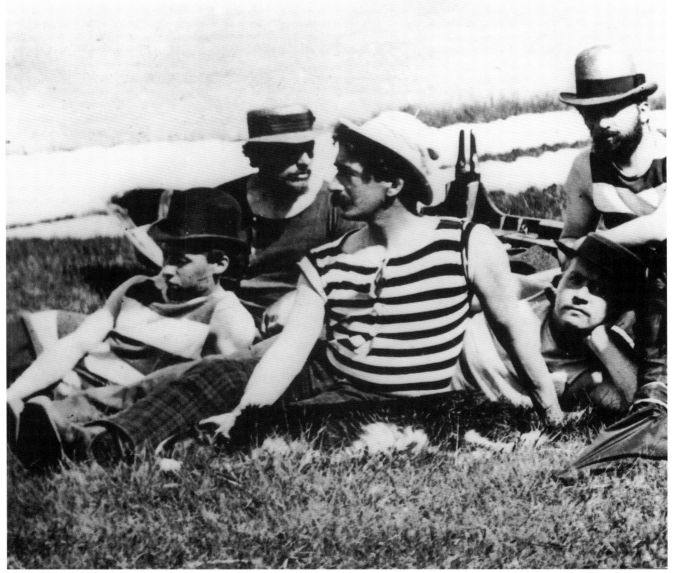

Portrait de F. Rops en canotier, 1875, par A. Dandoy. Province de Namur, Musée Félicien Rops

Alfred Delvau le sollicitera ensuite pour son *Histoire anecdotique des cafés et cabarets de Paris* en 1862, avant que *Les cythères parisiennes* ne lui valent en 1864 un bel éloge dans la *Petite Revue*: 'Paris comptera un excellent artiste le jour où M. Rops voudra bien quitter la Belgique'.

Alfred Delvau est à la base de rencontres essentielles pour la carrière parisienne de Rops; il lui présente en 1863 l'éditeur Auguste Poulet-Malassis. Ce dernier reconnaît en Rops, 'plus de talent qu'aucun gens de la nouvelle génération'[14]. De 1864 à 1871, pas moins de 34 ouvrages illustrés par Rops sont édités chez Poulet-Malassis dont *Les bas-fonds de la société*, par Henri Monnier, le *Dictionnaire érotique moderne*, par Alfred Delvau, *Les Aphrodites*, par André de Nerciat, *Les jeunes France*, par Théophile Gauthier, *Le grand et le petit trottoir* par Alfred Delvau, *Gaspard de la nuit* par Louis Bertrand et surtout *Les Epaves*, recueil tiré des *Fleurs du mal* de Charles Baudelaire. C'est par l'intermédiaire de Poulet-Malassis que Rops entre en contact avec le grand poète avec lequel il se lie d'une profonde amitié, Baudelaire verra en Rops le 'seul véritable artiste' qu'il a trouvé en Belgique[15]. Poulet-Malassis l'introduit aussi dans le milieu littéraire parisien, celui des Goncourt, de Glatigny… En 1876, il travaille avec Cadart et Lemerre, deux autres grands de l'édition parisienne. Dans les années '80, il produit essentiellement des frontispices et illustrations pour ouvrages érotiques édités par les Belges Henri Kistemaeckers (l'éditeur des *Naturalistes*) et ensuite, les associés Gay et Doucé.

Rops devient un des illustrateurs les mieux payés de Paris. Dès 1883, des écrivains de renom se l'associent et confirment l'orientation de son œuvre vers une angoissante misogynie fin de siècle: Jules Barbey d'Aurevilly (*Les Diaboliques*, 1886), Stéphane Mallarmé (*La Lyre*, 1887), Paul Verlaine (*Sphinge ou Parallèlement*, 1896), Joséphin Péladan (*Le Vice suprême*, 1884; *La foire aux amours*, 1885; *Curieuse*, 1886; *L'Initiation sentimentale*, 1887; *A cœur perdu!*, 1888).

Beaucoup de projets littéraires avortés aussi: Rops souhaite, s'enthousiasme, promet de livrer les œuvres… Mais le temps, les plaisirs de la vie, les affres de la création… l'empêchent de tenir ses promesses. Pourtant les commandes sont intéressantes: illustrations des œuvres des Goncourt, de Daudet, de Zola…

Parfois les rôles s'inversent et certains écrivains se mettent à 'texter' les dessins de Rops; Péladan le lui propose; Octave Uzanne le réalise dans *Son Altesse la femme* (1885) ou *Féminies* (1896). L'alchimie agit; littérature et image se nourrissent l'une de l'autre.

*La vie à Paris*

C'est en 1869 que Rops a rencontré à Paris deux jeunes couturières Léontine et Aurélie Duluc. Il en tombe follement amoureux et devient pour elles maître des élégances. Il dessine pour ses amies des costumes de ville et de théâtre. Elles partagent entièrement son existence dès 1874, année de son installation définitive à Paris. 'Elles ont apporté dans ma vie', dira-t-il, 'charme, consolation, gaieté rayonnante, bonne humeur, belle santé physique; elles m'ont rendu meilleur, positivement, par leur honnêteté simple & pénétrante'[16]. Léontine lui donne une fille Claire, qui épousera en 1895 l'écrivain belge Eugène Demolder et Aurélie lui donne un garçon, Jacques 'qui n'a vécu que le temps de se faire aimer et regretter, et qui est mort subitement, d'une embolie' âgé de quelques jours[17].

Il se plonge avec délectation dans la vie culturelle de son temps. Il fréquente la Brasserie Andler Keller, celle de la rue des Martyrs, le Rat Mort, le Café Larochefoucauld, le Café Guerbois, le Café Riche, boulevard des Italiens où il retrouve Baudelaire, Courbet, Degas, Delvau, Gervex, Manet, Nadar, Poulet-Malassis… Il lui arrive aussi de passer certaines soirées chez Charles Hugo ou à l'Ambassade de Belgique, de fréquenter les salons de Mme Adam, les Godebski, les Goncourt, les dîners des Bons Cosaques, ceux des 'Sympathistes'… A Paris, il trouve enfin 'une vie artistique toujours vivace & vibrante'[18] et il se sent en condition pour traduire 'la vraie Vie Moderne…' Le modèle vivant qu'il cherchait dès l'académie s'impose à lui: c'est la femme qu'il surprend sur les boulevards, dans les bouges, au théâtre, au cirque…

1878 sera une année de création hors pair. Son talent s'épanouit pleinement, il dessine *La Tentation de Saint-Antoine* et *Pornocratès*. Il débute une série de 114 dessins pour le bibliophile parisien Jules Noilly, les *Cent légers croquis sans prétention pour réjouir les honnestes gens* (1878-1881). Et Rops crée la 'ropsienne', cette 'nudité 'ornée' de notre époque'[19]. Une femme puissante, souple, langoureuse… Beauté fatale qui lui sert à démasquer l'hypocrisie de la société bourgeoise à travers les mœurs du temps ou simplement à traduire le trouble du désir.

Dès 1874, le diable se décide à la rejoindre. Elégant, dandy, complice ou même inspirateur, il lui arrive de prendre les traits de Rops. Mais il trouvera son visage d'horreur dans *Les Sataniques*, 'planches convulsives qui n'ont

pas d'équivalent en mots'[20], comme l'écrit Francine-Claire Legrand. Lui-même les qualifie de 'fantastique collection – l'Idéal du genre – C'est pour un livre que l'on écrit expressément pour moi[21], le grand livre de nudité & d'Ecorché …' et il ajoute: 'Allons mon vieux frérot montrons tous deux notre couillardise, qu'elle vive à travers les âges & épouvantes les pâles clytorisées du 21e siècle'[22]. Le livre ne voit pas le jour mais la force des planches nous surprend toujours.

### Le besoin d'évasion

Malgré la fascination que Paris exerce sur lui, l'envie d'ailleurs se fait sans cesse sentir; 'il faut traiter Paris comme une maîtresse ardente & aller de temps à autre se remettre au vert, en plein bois'[23]. Rops voyage. Il a besoin de liberté. La nature lui apporte paix et sérénité; 'la mer et les bois sont pour moi les grands consolateurs, les apaisants. Vis à vis d'eux l'on sent le côté transitoire, fugace & fragile de toutes les douleurs, et ils ont de mystérieuses paroles qui endorment et calment'[24]. Cette soif d'évasion qui l'a déjà conduit à fréquenter les bords de la Meuse où il pratique le sport nautique. 'Mens sana in corpore sano', aime-t-il répéter à son fils… En 1862, il participe à la création du Cercle nautique Sambre et Meuse, en sera le Président et crée les cartes de membres et 'emblèmes' des barques… il canote à Anseremme, sur la Meuse 'romantique'.

Il se rend régulièrement à la mer du Nord (dès 1871) et se lance ensuite dans les grands voyages qui font oublier le spleen. Monte-Carlo (1874-'76-'77), 'nid de fantaisistes dont les hantises sont chères aux Muses'[25] où il séjourne chez son ami Camille Blanc; la Suède et Stockholm, 'pures merveilles […], fantastique de grandeur & d'immensité'[26]; la Scandinavie (1874), 'un pays de féerie'[27]; la Hongrie (1879), qu'il sacrera terre de ses origines. La musique tzigane l'ensorcèle: 'odieuse & adorable, folle…' qui 'entre en vous, fouille dans le replis de votre être, en fait sortir les joies & les douleurs oubliées, & sous son étreinte, vous donne le pressentiment des angoisses futures & des bonheurs toujours espérés…'[28]; l'Espagne (1880), Tolède, Séville… où il 'sent une plénitude de vie que l'on ne sent nulle part, on est plongé dans l'ivresse de la lumière et des fleurs'[29] il a 'besoin de Grenade & surtout d'Alhambra! […], la plus belle chose *du monde* tout simplement'[30]; la Hollande (1882); les Etats-Unis (1887) où il accompagne les sœurs Duluc parties présenter les modèles de leur maison de couture. Il parlera de New-York, 'la ville moderne – d'une modernité XXe siècle. C'est exorbitant, invu et imprévu en diable!'[31]; l'Afrique du Nord (1888)… et la Bretagne (1877-'79-'81-'92-'94-'95) où il retrouve la mer. De ses nombreux voyages, il puise l'inspiration pour développer ses talents de peintre, ramène de nombreuses esquisses et nous traduit spontanément l'atmosphère de ces lieux aimés.

### Les dernières années

A 51 ans, Rops achète une propriété en ruine, la Demi-Lune à Corbeil, à 30 km au sud de Paris, avec vue sur la Seine; 'Corbeil sera notre sauvegarde de Paris', écrit-il à son ami Octave Uzanne[32]. La propriété porte un emblème: *Rien a demy!*, contrepoint admirable à sa propre devise *Aultre ne veult estre*. Il gardera un atelier à Paris, mais se retranchera de plus en plus souvent à la campagne; son cœur qu'il a tant sollicité, ne le laisse pas tranquille; il lui faut du repos. Difficile pourtant pour un être dont le cœur tressaille depuis plus de cinquante ans 'à toutes les émotions comme une harpe éolienne. Et toute féminité le remet en souffrance…'[33]. Durant les dix dernières années de sa vie, Rops, qui souffre depuis 1892 d'une maladie des yeux, continue à travailler dans l'atmosphère paisible de la Demi-Lune. Là, son jardin le 'console. Les roses que j'ai rapportées du Canada couvrent les arbres, et me sourient quand je rentre à la Demi-Lune. Je finirai jardinier'[34], écrit-il à son ami Armand Rassenfosse; il donne libre cours à sa passion pour la botanique, crée de nouvelles variétés de roses.

Bien qu'entretenant peu de contact avec le monde artistique, Rops reste pour les jeunes le chef de file de l'avant-garde belge. C'est ainsi qu'il est sollicité pour exposer au Cercle des XX, dès 1884 et en est membre à partir de 1886. Cet esprit curieux de toutes choses, anxieux à l'idée 'd'être vieux et de ne pouvoir plus inspirer de l'amour à une femme, ce qui est là une vraie mort pour un homme de ma nature et avec mes besoins de folie et de corps'[35], s'éteint, entouré du dévouement et de l'affection de ses deux fidèles amies Léontine et Aurélie, de sa fille Claire et ses amis Rassenfosse et Detouche, le 23 août 1898, vers 11 heures du soir.

# Inleiding

'Wanneer het lijden te groot wordt, zadel ik mijn paard en verdwijn in het bos, [...] sprakeloos zoals het verlangen, sprakeloos zoals ik, want ik ben niet de vrolijke frans die jullie kennen [...]. Mijn ziel zit opgesloten in mijn lichaam zoals een uitgehongerde tijger in een stalen kooi en mijn vreselijke hartstochten brullen net zoals hij. Iedereen lijkt me zo klein en armzalig, zonder enige klasse, handelsreizigers in hun armzalige erotiek. Al vanaf mijn geboorte voel ik een sterke affiniteit met de oude heidense cultussen. [...] Alles wat de mensen met hun petieterige fysieke begeerte en hun angst voor onuitspreekbare strelingen afschrikt, heeft me reeds vanaf mijn kindertijd eenvoudig, natuurlijk en mooi geleken. Een man die het lichaam van zijn minnares alle bedwelmingen schenkt die zijn mond maar kan bedenken, twee vrouwen die elkaar bedelven onder kussen, het leken me altijd de mooiste dingen op aarde die de veer of het potlood konden bezingen. Vandaar de haat van de dwazen en die kunst die niemand met mij heeft durven delen'[1].

Zo beschrijft Félicien Rops zichzelf aan een jonge Belgische artieste Louise Danse op het einde van zijn leven: verscheurd, melancholisch, openhartig, uitdagend en hovaardig. Het is moeilijk om tot een eenduidig beeld te komen maar het zijn in ieder geval eerlijke woorden. Rops is zich bewust van zijn aparte positie. Die sterke persoonlijkheid heeft hem vaak het onbegrip van het publiek op de hals gehaald maar hij maalt hier niet om en verkondigt dat kunst een druïdendienst moet zijn. Rops weet zich omringd met een intiem groepje vrienden dat zijn belangrijkste opvattingen deelt.

## De jeugdjaren

Félicien Rops werd te Namen geboren op 7 juli 1833. Hij is de zoon van Sophie Maubille en Joseph Rops die rijk werd met de handel in Indische katoen. Over Rops' jeugd is er weinig bekend. In zijn briefwisseling maakt hij gewag van familieavonden die met muziek opgeluisterd werden. Vader zelf zette zich aan de pianoforte of 'beter nog aan de fameuze 'terpodion'... een oud instrument dat zingt als een orgel en met de charme en de gedempte mildheid van een hobo...'[2]. Soms stonden ook Beethoven en Mozart op het programma. 'Dit riep in mij een wereld van vreemde, fantastische zaken op waaraan ik een vorm poogde te geven en ik tekende in de marges van de partituur vreemde krullen waarin een massa groteske, sombere, mysterieuze of afschrikwekkende wezens zich verdrongen zoals de goden van Oberon. In het midden verscheen in volle galop Freischutz – de zwarte jager van de oude Carlo Maria Weber...'[3]. Dit is een voorafspiegeling van zijn eigenaardige gewoonte om potlood of etsnaald de vrije loop te laten in de marge van zijn prenten.

Na een initiële opleiding door privé-onderwijzers wordt Félicien ingeschreven in het jezuïetencollege van Namen. Reeds verzot op tekenen, amuseert hij zich aanvankelijk met het schetsen van zijn leraars.

Op 7 februari 1849 overlijdt zijn vader. Zijn oom Alphonse wordt als voogd aangesteld maar de twee kunnen het slecht met elkaar vinden. De wrede tekst die hij schreef naar aanleiding van diens dood in 1870 zeggen veel over het onbegrip dat hun relatie beheerste: 'Stel u voor, het is om je dood te lachen! Dat mijn voogd net zijn ziel heeft teruggegeven aan de duivel – die daar waarschijnlijk zelfs helemaal niet blij mee is – [...] Ik hoopte hem een cel te kunnen schenken uit erkentelijkheid voor alle goede zorgen waarmee hij mij in mijn jeugdjaren omringde maar hijzelf verkoos een beroerte! Laten we hopen dat ik er voor iets tussen zat. Het spijt me om de doden te beledigen maar wat zou ik ervan langs gekregen hebben van mijn voogd!'[4]

In juni 1849 wordt hij weggezonden van het jezuïetencollege met zijn 'onderwijs gebaseerd op de mooie intellectuele Ongelijkheid in de kunst en de letteren'[5] waarop hij zich steeds zal beroemen. Nog steeds de druïdendienst en de wil om te ontsnappen aan de alledaagse grijsheid.

Hij hervat zijn schoolcarrière aan het Koninklijk Atheneum van Namen. Ook daar vindt hij er plezier in om zijn leraars te karikaturiseren. Maar de kunst blijft hem achtervolgen; hij schrijft zich in aan de academie van Namen. Zijn voorkeur gaat daar reeds uit naar het modeltekenen: 'Ik ben op van de zenuwen net zoals toen die avond op de academie van Namen toen mijn meester me deed plaatsnemen tegenover een liniesoldaat van het 9de regiment die het vreselijke vertegenwoordigde: *het levend model!!*'[6]

Portrait de Félicien Rops. Province de Namur, Musée Félicien Rops

**Een eerste vertrek: Brussel. Het begin van de artistieke carrière: politieke en sociale satire**

Op 18-jarige leeftijd schrijft Rops zich in aan de Université Libre voor de kandidaturen rechten-filosofie. Maar zijn interesses liggen lang niet bij zijn studie. Liever vertoeft hij in de studentenverenigingen; zo wordt hij lid van de Société des Joyeux, vervolgens van het genootschap van de *Krokodillen*, het orgaan van de studenten van de ULB en waarvan een tijdschrift wordt uitgegeven in Brussel. Rops is er de huistekenaar van...

De groep lanceert zich in de kritiek van de artistieke Salons van die tijd: *Le Diable au Salon* (1851), *Les Cosaques aux Salons* (1854), *Les Turcs au Salon* (1855).

Dankzij het fortuin van zijn vader richt hij in 1856 samen met Charles De Coster 'l'Uylenspiegel, journal des ébats artistiques et littéraires' (1856-1863) op, het echte vertrekpunt van zijn artistieke loopbaan. De persoonlijkheid van Uilenspiegel, legendarisch personnage en landgenoot van Rops, de immens populaire, guitige, avontuurlijke maar bovenal vrijheidlievende en rechtvaardige Uilenspiegel sluit nauw aan bij de doelstellingen van het tijdschrift dat telkens verschijnt met 2 litho's. Victor Hallaux is de hoofdredacteur en Rops (die ook signeert met de pseudoniemen Vriel en Nemrod) samen met Gerlier en de Groux zorgt voor de prenten. De geliefkoosde onderwerpen zijn de moraal, de politiek, de zeden van die tijd en natuurlijk de artistieke en literaire kritiek. Geïnspireerd door Daumier en Gavarni schetst Rops een genadeloos maar correct beeld van zijn tijdgenoten. Op 6 september 1857 kondigt uitgever Ernest Parent aan dat 'omstandigheden, die wij betreuren, ook al zijn ze gunstig voor een van onze dierbaarste vrienden, de tekenaar Félicien Rops ertoe dwingen om 'voorlopig' de samenwerking stop te zetten'[7]. Tot 1859 schenkt Rops hen nog een twintigtal tekeningen.

De jammerlijke omstandigheden waar Parent op doelde waren niets anders dan het huwelijk van Félicien Rops. Sedert zijn universiteitsjaren had Rops kennis met een jonge Naamse, Charlotte Polet de Faveaux. Het huwelijk wordt voltrokken op 28 juni 1857 en het jonge paar vestigt zich op nummer 13 van de rue Neuve in Namen. Op 7 november 1858 wordt hun zoon Paul geboren en op 18 oktober 1859 vervoegt de kleine Juliette het gezin. Ze zal later op zesjarige leeftijd sterven aan meningitis. Hun tijd verdelen ze tussen Namen en het slot van Thozée (Mettet), hun geliefkoosde buitenverblijf en eigendom van Ferdinand Polet, de oom van Charlotte. Wanneer deze laatste sterft, erft Charlotte het domein. Félicien ontvangt er talloze van zijn artistieke vrienden: Charles Baudelaire en diens uitgever Auguste Poulet-Malassis, Alfred Delvau, Albert Glatigny, de schilders Louis Artan, Louis Dubois en Edmond Lambrichs. Rops gaat verder met zijn Salonkritieken. Er verschijnen drie nummers van *Uylenspiegel au Salon* in 1857, 1860 en 1861. Behalve zijn bijdragen aan de Uylenspiegel maakt hij in die periode enkele bijzonder krachtige tekeningen en litho's waarvoor hij de inspiratie vond in de politieke context en de zeden van zijn tijd: *De orde regeert in Warschau, De Doodstraf, De Laatste Menswording van Vautrin, De Medaille van Waterloo* of nog *De Begrafenis in het Waalse Land, Bij de Trappisten,*... Met deze uitweg geselt hij wat hij beschouwt als zijn ergste vijand: de burgerij die 'de hevigste, de dwaaste en de wreedste maatschappelijke klasse van de 19de eeuw is'[8].

Als vrijmoedig verdediger van de vrije kunsten neemt hij deel aan de oprichting van de 'Société Libre des Beaux-Arts' (1868), een kunstenaarscollectief dat het realisme in België vleugels geeft. Hij gaat er om met Artan, Baron, Dubois, Meunier, Verwée...

**Parijs lonkt: 'Schilder van het moderne leven'**

Maar België benauwt hem, hij wil 'de wereld der brave zielen achter zich laten om eindelijk zijn leven te kunnen leiden temidden de koorts en de beweging'[9]. 'Ik denk,' zo schrijft hij aan zijn schoonvader, 'dat het nodig is dat ik drie maand per jaar in Parijs doorbreng [...] Ik denk dat ik deze maanden nodig heb om de tekeningen van de grote meesters te bestuderen, [...] en *vooral* om in de buurt van de uitgevers te zijn om te weten welke boeken op stapel staan, welke illustraties er nodig zijn en voor welke publicaties ik in aanmerking kom voor een opdracht'[10]. Elk jaar trekt hij enkele maanden naar Parijs. Charlotte blijft in België en Félicien verdeelt zijn tijd tussen Parijs, Brussel, Namen en Thozée.

*Hartstocht voor de gravure*

In Parijs gaat hij zijn graveertechniek verfijnen. Poulet-Malassis stelt hem aan de meester van de etskunst Félix Braquemond in de volgende bewoordingen voor: 'Een van de volgende dagen zal je kennismaken met één der

meest beminnelijke en intelligente mensen die ik ken; hij heet *Félicien Rops* – hij is rijk en bedrijft de kunst als een groot artiest – Mocht hij in Parijs blijven, dan ben ik zeker dat hij de opvolger zou worden van Gavarni en Daumier in de militante pers – want hij beschikt over een bijzondere moralistische en satirische scherpzinnigheid'[11]. Op 19 maart 1864 ontmoeten beide heren elkaar: '... u hebt Rops ontmoet en u was gecharmeerd. Hij is de moeite, of beter het plezier waard. Mocht hij representatief zijn voor België dan baadde het land in weelde'[12]. En 'in alle stilte' vat Rops de studie van de etskunst aan'[13].

Gedreven door zijn passie voor deze nieuwe techniek die hij als een ware alchemist benadert, besluit hij om er in België wat promotie rond te voeren. Op 4 december 1869 richt hij in Brussel onder auspiciën van de Gravin van Vlaanderen la Société Internationale des Aquafortistes op. Het doel is 'de verspreiding en ontwikkeling van de etskunst'. Internationale uitstraling krijgen lijkt bijzonder moeilijk maar Rops aarzelt niet om pseudoniemen (William Lesley, Niederkorn,...) te gebruiken om te laten uitschijnen dat hij Engelsen en Duitsers zou ontvangen. Jammer genoeg loopt het publiek er niet warm voor. Rops moet er zich bij neerleggen dat het uiterst moeilijk is om 'de ingeslapen Belg' wakker te schudden. Vanaf dat moment stelt hij zich tevreden met het geven van enkele lessen, voornamelijk tijdens zijn verblijven in België. Zo kan hij tevens zijn techniek verfijnen. De etsen die hij hieraan overhoudt dragen de naam *Pédagogiques*.

Zijn hele leven lang zal hij zich intensief met opzoekingen over de etskunst bezighouden. Op 55-jarige leeftijd neemt hij samen met zijn vriend, de Luikenaar Armand Rassenfosse de studie weer op. Samen stellen ze een zachte vernis op punt die ze *Ropsenfosse* dopen. Hij is ook bijzonder veeleisend bij het afdrukken van zijn etsen; zo aarzelt hij geen moment om zijn drukkers Delâtre, Dujardin, Evely of Nys onophoudelijk met goede raad te bestoken. In de marge van de drukproeven en in zijn correspondentie met de drukkers staat het vol opmerkingen als 'veel te donker, lichter afdrukken...'

*De carrière als illustrator*

Voor Rops is Parijs ook de stad der uitgevers. Het geïllustreerd boek heeft hem altijd al buitenmatig geïnteresseerd. Zijn eerste passen op dit terrein zet hij in het zog van zijn vriend en medewerker aan de Uylenspiegel Charles De Coster die hem in 1858 vraagt om zijn *Légendes Flamandes* te illustreren. De *Contes brabançons* (1861) en *La légende d'Uylenspiegel* (1867) van dezelfde auteur zullen volgen.

Alfred Delvau neemt hem vervolgens onder de arm voor zijn *Histoire anecdotique des cafés et cabarets de Paris* uit 1862 en in 1864 oogst hij veel lof in de 'Petite Revue' naar aanleiding van zijn illustraties voor *Les cythères parisiennes:* 'Parijs zal een uitmuntend kunstenaar meer tellen zodra Félicien Rops besluit om België te verlaten'.

Alfred Delvau ligt aan de basis van de belangrijkste ontmoetingen voor Rops' carrière in Parijs. Hij stelt hem in 1863 voor aan de uitgever Auguste Poulet-Malassis. Deze laatste onderkent dat Rops 'meer getalenteerd is dan eender wie van de nieuwe generatie'[14]. Van 1864 tot 1871 illustreert Rops niet minder dan 34 bij Poulet-Malassis uitgegeven werken waaronder *Les bas-fonds de la Société* van Henri Monnier, de *Dictionnaire érotique moderne* van Alfred Delvau, *Les Aphrodites* van André de Nerciat, *Les jeunes France* van Théophile Gauthier, *Le grand et le petit trottoir* van Alfred Delvau, *Gaspard de la nuit* van Louis Bertrand en vooral *Les Epaves*, een verzameling uittreksels uit de *Fleurs du mal* van Charles Baudelaire. Door de bemiddeling van Poulet-Malassis komt Rops in contact met de grote dichter waarmee hij een hechte vriendschap aanknoopt. Baudelaire zal in Rops de 'enige echte artiest' zien die hij in België ontmoet heeft[15]. Poulet-Malassis introduceert hem ook in de literaire kringen van Parijs, zoals die van de Goncourts, en van Glatigny.

In 1876 werkt hij samen met Cadart en Lemerre, twee andere groten van de Parijse uitgeverswereld. In de jaren '80 bestaat zijn productie hoofdzakelijk uit titelplaten en illustraties voor erotische boekwerken uitgegeven door de Belgen Henri Kistemaeckers (uitgever van de *Naturalisten*) en later de vennoten Gay en Doucé.

Rops groeit uit tot een van de bestbetaalde illustratoren van Parijs. Vanaf 1883 verenigen schrijvers met faam zich rond hem en zij bekrachtigen de evolutie van zijn werk in de richting van een beklemmende fin de siècle-vrouwenhaat: Jules Barbey d'Aurevilly (*Les Diaboliques*, 1886), Stéphane Mallarmé (*La Lyre*, 1887), Paul Verlaine (*Sphinge ou Parallèlement*, 1896), Joséphin Péladan (*Le Vice suprême*, 1884; *La Foire aux amours*, 1885; *Curieuse*, 1886, *L'initiation sentimentale*, 1887; *A cœur perdu!*, 1888).

Er waren ook vele literaire projecten die voortijdig afgeblazen werden. Rops wil veel, wordt vaak geestdriftig en belooft werken te leveren… maar de tijd, de geneugten des levens en de creatieangst beletten hem vaak zijn beloftes te houden. Nochtans zijn de opdrachten interessant: illustraties voor werken van de Goncourts, Daudet, Zola… Soms worden de rollen ook omgekeerd en schrijven bepaalde auteurs teksten bij de tekeningen van Rops; van Péladan krijgt hij een voorstel en Octave Uzanne voegt de daad bij het woord in *Son Altesse la femme* (1885) of *Féminies* (1896). De alchemie werkt: tekst en beeld bevruchten elkaar.

*Het leven in Parijs*

In 1869 ontmoet Rops de twee jonge modeontwerpsters Léontine en Aurélie Duluc. Hopeloos verliefd neemt hij de rol van meester in de elegantie op zich. Hij tekent voor hen stads- en theaterkledij. Vanaf 1874, het jaar van zijn definitieve vestiging in Parijs, leven ze ook samen. Zelf zal hij zeggen dat ze 'charme, troost, vrolijkheid, goed humeur en een goede lichamelijke gezondheid aan zijn leven toevoegden; door hun eenvoudige en scherpzinnige oprechtheid hebben ze een beter en positiever mens van mij gemaakt'[16]. Léontine schenkt hem een dochter Claire – die in 1895 zal huwen met de Belgische schrijver Eugène Demolder – en Aurélie een zoon Jacques 'die slechts lang genoeg geleefd heeft om zich geliefd en onmisbaar te maken en die – slechts enkele dagen oud – aan een embolie gestorven is'[17].

Met heel veel overgave stort hij zich in het culturele leven van zijn tijd. Hij is een regelmatige gast in Brasserie Andler Keller, in het café in de rue des Martyrs, le Rat Mort, Café Larochefoucauld, Café Gerbois, Café Riche, de boulevard des Italiens waar hij Baudelaire, Courbet, Degas, Delvau, Gervex, Manet, Nadar, Poulet-Malassis e.a. ontmoet. Regelmatig brengt hij ook een avond door bij Victor Hugo of in de Belgische ambassade of bezoekt hij de salons van Mme Adam, de Godebski's, de Goncourts. Dineren doet hij bij de 'Bons Cosaques' of de 'Sympathistes'. In Parijs vindt hij eindelijk 'een immer levendig en geestdriftig artistiek leven'[18] en voelt hij zich rijp om 'het ware Moderne Leven…' Het levende model dat hij reeds vanaf zijn academieperiode zocht, dringt zich nu aan hem op in de vorm van vrouwen die hij verrast op de boulevards, in achterkamertjes, in het theater, het circus…

Het jaar 1878 is bijzonder vruchtbaar. Zijn talent komt tot volle bloei. Zo schildert hij onder meer *De verzoeking van Sint-Antonius* en *Pornocratès*. Hij begint aan een reeks van 114 tekeningen voor de Parijse bibliofiel Jules Noilly, de zogenaamde *Honderd luchtige en pretentieloze schetsen om de eerlijke mensen te verblijden* (1878-1881). En Rops creëert de 'ropsienne', deze 'naaktfiguur 'getooid' met onze tijd'[19]. Een krachtige, soepele en smachtende vrouw. Fatale schoonheid die hem in staat stelt de hypocrisie van de burgerlijke maatschappij te ontmaskeren doorheen de zeden van zijn tijd of simpelweg de onrust van het verlangen te vertalen.

Vanaf 1874 besluit de duivel zich bij haar te voegen. Elegant, als dandy, medeplichtige of aanstoker, soms neemt hij zelfs de trekken van Rops aan. Maar hij zal zijn gruwelverschijning vinden in de *Sataniques,* 'stuiptrekkende prenten die hun gelijke in woorden niet kennen'[20], zoals Francine-Claire Legrand schrijft. Zelf omschrijft hij de werken als een 'fantastische verzameling – het ideaal in zijn genre – ze dienen voor een boek dat men speciaal voor mij geschreven heeft[21], het groot boek der naaktheid en het gevilde…' En hij voegt er nog aan toe: 'Komaan oude broeder, laten we tonen dat we kloten aan ons lijf hebben, dat ze de tijd mogen doorstaan en de schrik mogen blijven van de bleke geclitoriseerden van de 21ste eeuw'[22]. Het boek ziet het daglicht niet maar de kracht van de prenten maakt indruk tot op vandaag.

## De noodzaak om uit te breken

Ondanks zijn fascinatie voor Parijs verlangt hij er steeds weer naar om andere horizonten op te zoeken: 'Parijs moet je behandelen als een hartstochtelijke maîtresse waarvan je geregeld moet bekomen tussen het groen in de vrije natuur'[23]. Rops reist rond. Hij heeft behoefte aan vrijheid. De natuur brengt hem tot rust en bezinning; 'de zee en de bossen zijn mijn grote troostbrengers en dorstlessers. De confrontatie hiermee laat je de vergankelijkheid, de vluchtigheid en de breekbaarheid van alle pijn inzien; zij gebruiken raadselachtige woorden die je in slaap wiegen en tot rust brengen'[24].

Deze escapistische drang brengt hem onder andere naar de oevers van de Maas waar hij de watersport beoefent. 'Mens sana in corpore sano' prent hij zijn zoon in. In 1862 is hij medeoprichter van de 'Cercle Nautique Sambre

et Meuse'. Hij wordt er voorzitter van, hij ontwerpt de lidkaarten en de 'emblemen' van de boten en vaart met de kano op de 'romantische' Maas in Anseremme.

Hij trekt regelmatig naar de Noordzee (vanaf 1871) en onderneemt vervolgens grote reizen die de spleen enigszins moeten verdrijven. Zo belandt hij in Monte Carlo (1874-1876-1877), 'nest der fantasten wier obsessies geliefd zijn bij de Muzen'[25], waar hij bij zijn vriend Camille Blanc verblijft. Later volgen Zweden en Stockholm, '[...], fantastisch in zijn grootsheid en uitgestrektheid'[26], Scandinavië (1874), 'een land van feeërie'[27], Hongarije (1879) dat hij als land van herkomst zal bestempelen. De zigeunermuziek betovert hem: 'afschuwelijk en verrukkelijk, gek [...] die bij je naar binnen sluipt, die wroet in de uithoeken van je zijn, die de vreugdes en de vergeten pijnen loswoelt; in haar omknelling krijg je reeds een voorproefje van toekomstige angsten en immer verhoopt geluk ...'[28] Dan volgt Spanje (1880) met o.a. Toledo en Sevilla. Hij voelt er 'een levensvolheid die je nergens anders vindt, men is er overgeleverd aan de dronkenschap van licht en bloemen'[29]. Hij heeft 'nood aan Granada en vooral het Alhambra! [...], gewoonweg het mooiste *op aarde*'[30]; hij trekt naar Holland (1882) en naar de Verenigde Staten (1887) begeleidt hij de gezusters Duluc die er hun modecreaties gaan presenteren. New York vindt hij 'de moderne stad bij uitstek, recht uit de 20ste eeuw. De stad is overweldigend, nooit gezien en onvoorzien diabolisch!'[31] Hij bezoekt ook Noord-Afrika en Bretagne (1877-79-81-92-94-95) waar hij de zee terugvindt. Uit zijn talrijke reizen put hij de inspiratie om zijn talent als schilder verder te ontwikkelen. Hij komt telkens thuis met ontelbare schetsen en vertolkt op die manier spontaan de atmosfeer in zijn geliefde plekjes.

**De laatste jaren**

Op 51-jarige leeftijd koopt Rops een bouwvallig eigendom in Corbeil, op 30 km ten zuiden van Parijs. Het draagt de naam 'la Demi-Lune' en heeft zicht op de Seine. 'Corbeil zal onze schuilplaats voor Parijs zijn', schrijft hij aan zijn vriend Octave Uzanne[32]. Het devies van het huis luidt: *Rien a demy!* (Geen half werk!), perfect complementair met Rops' eigen motto *Aultre ne veult estre* (Geen zin anders te zijn). Hij houdt een atelier in Parijs maar trekt zich meer en meer terug op het platteland; zijn hart dat hij zo op de proef gesteld heeft, speelt hem parten; hij is dringend aan rust toe. Uiterst lastig voor iemand wiens hart reeds 50 jaar 'als een eolusharp bij elke emotie opspringt. En elk spoor van vrouwelijkheid brengt lijden met zich...'[33] Ondanks een oogziekte werkt Rops tijdens de laatste 10 jaar van zijn leven gestaag verder in de vredige omgeving van 'la Demi-Lune'. Hij 'vindt er troost in zijn tuin. De rozen die ik uit Canada meegebracht heb, bedekken de bomen en lachen me toe als ik terugkeer naar 'la Demi-Lune'. Ik zal nog eindigen als tuinman'[34], schrijft hij aan zijn vriend Armand Rassenfosse; hij laat zijn passie voor het tuinieren de vrije loop en kweekt nieuwe rozensoorten.

Hoewel hij weinig contacten onderhoudt met de artistieke wereld, blijft Rops voor de jonge generatie de voortrekker van de Belgische avantgarde. Zo wordt hij vanaf 1884 gevraagd voor exposities in de Cercle des XX en in 1886 wordt hij er lid van.

Deze weetgierige geest, die angstig wordt bij de gedachte aan 'oud zijn en de idee een vrouw geen liefde meer te kunnen schenken, een echte dood voor een man van mijn kaliber en met mijn passionele en lichamelijke behoeftes'[35], dooft langzaam uit. Hij weet zich omringd met de toewijding en de affectie van zijn twee trouwe vriendinnen Léontine en Aurélie, zijn dochter Claire en zijn vrienden Rassenfosse en Detouche als hij op 23 augustus 1898 rond 11 uur 's avonds voorgoed de ogen sluit.

# Introduction

'Whenever the pain becomes too great, I saddle my horse and disappear into the forest... silent as desire, silent as myself. For I am not the cheerful gentlemen with whom you are acquainted [...]. Within this body is imprisoned a soul like a half-starved tiger in an iron cage, bellowing out its dreadful passions. All men seem mean and petty to me, ingloriously lewd, travelling salesmen with their second-rate eroticism! I have been blessed since birth with a perfect understanding of the ancient pagan cults [...]. All those things that terrify men, with their petty appetites and fear of the nameless caress, have seemed to me since childhood to be simple, natural and beautiful. A man bestowing on the body of his mistress every ecstasy that his mouth can devise, two women covering each other with kisses – these have always seemed to me the most beautiful things that the pen or pencil may celebrate. The result has been the hatred of fools and this art in which no-one has dared follow me'[1].

This is how Félicien Rops chose to describe himself towards the end of his life to Louise Danse, a young Belgian artist. It had been a life of heartbreak, melancholy, outspokenness, defiance and pride. Uncompromising but sincere, Rops knew he was different. As often as not, the strong personality he proudly displayed to the public simply earned him its incomprehension. He retorted that he didn't care and declared that art should be a form of druidism. A group of close friends, who shared his views, gravitated around him.

## Childhood

Félicien Rops was born at Namur on 7 July 1833, the son of Sophie Maubille and the industrialist Joseph Rops. We know very little about Rops' childhood. He talks in his letters of family soirées accompanied by music. His father sat at the piano, or rather 'opened the famous 'terpodion' [...] an old instrument [...] which sings like an organ and has the charm and hazy sweetness of the oboe...'[2]. On other occasions, Beethoven and Mozart were on the programme. 'They awakened within me a world of strange and fantastic things. I tried to give them substance, filling the margins of the scores with strange whorls, peopled with a crowd of grotesque, dark, mysterious and terrible creatures, like the Gods of Oberon, in the midst of whom the Freischütz – the black hunter of old Carl Maria Weber – capered frantically...'[3] This was the unusual origin of his later habit of allowing his pencil or stylus free rein in the margins of his prints.

The young Félicien received his earliest education from private tutors, before enrolling at the Jesuit College in Namur. He was already very keen on drawing and had fun sketching his teachers.

Rops' father died on 7 February 1849 and the teenager became the ward of his uncle Alphonse, with whom he never got on. Alphonse's own death in 1870 prompted the following cruel lines, which starkly reveal the total lack of understanding between the two: 'Just imagine, it's enough to make you die laughing! My guardian has just given his soul back to the devil, who probably didn't even want it... I was hoping to have him put away for the tender cares with which he surrounded my youth, but he preferred apoplexy instead! Let's just hope that I had some part to play in his demise. I am sorry to speak ill of the dead, but I would have loved to give my guardian what for!'[4]

He left the Jesuit College in June 1849 but was always grateful for his 'education rooted in beautiful intellectual inequality in both art and literature'[5]. The element of Druidism was never far away, nor the desire to escape from what he saw as grey egalitarianism.

Rops continued his studies at the Athénée Royal in Namur, where he again took delight in caricaturing his teachers. But art had already got its hooks in him. He enrolled at the Academy in Namur and showed an immediate interest in the human figure: 'I have the jitters, just as those I felt in my stomach one evening at the Academy in Namur when the master sat me down, anxious and proud, opposite a sapper of the 9th Regiment of the Line – the dreaded *life model!*'[6]

## A first departure: Brussels. Rops' early artistic career: social and political satire

Rops enrolled at the Université Libre de Bruxelles at the age of 18 to study law and philosophy. But his mind was not on his studies. He preferred to spend his time with student associations like the 'Société des Joyeux' and later

Charlotte Polet de Faveaux, épouse de Félicien Rops. Fondation Félicien Rops, Thozée (Mettet)

the *Crocodiles*, who published a weekly paper for which Rops became the cartoonist. The group laid into the artistic salons of the day with great gusto, as witnessed by *Le Diable au salon* (1851), *Les Cosaques aux Salons* (1854) and *Les Turcs au Salon* (1855).

In 1856, Félicien used his father's inheritance to set up *Uylenspiegel, journal des ébats artistiques et littéraires* (1856-63) in collaboration with Charles De Coster. 'Uylenspiegel' marked the true beginning of Rops' artistic career. It took its name from the legendary character known to English-speaking readers as 'Till Eulenspiegel' or 'Tyll Owlglass', who features in a whole series of satirical tales dating back to the Middle Ages. A 'compatriot' of Rops, Eulenspiegel was portrayed as a popular and mischievous adventurer, whose sense of liberty and justice matched that of the paper, each edition of which featured a pair of lithographs. The editor-in-chief was Victor Hallaux, while Rops (who also worked under the pseudonyms 'Vriel' and 'Nemrod') produced the lithographs together with Gerlier and de Groux. The paper's favourite subjects were the morality, politics and manners of the time, accompanied, of course, by artistic and literary criticism. Rops produced caustic, hard-hitting caricatures of his contemporaries, inspired by the likes of Daumier and Gavarni. On 6 September 1857, the publisher Ernest Parent announced that 'owing to circumstances that we regret, albeit ones that are favourable to one of our dearest friends, Mr Félicien Rops, our caricaturist, is temporarily obliged to cease his collaboration with us'[7]. Rops provided the paper with twenty more drawings over the next two years.

The 'regrettable circumstances' to which Ernest Parent referred actually consisted of Rops' marriage. Félicien had known a young Namur girl called Charlotte Polet de Faveaux since his university days. The couple were married on 28 June 1857 and moved into 13 Rue Neuve in Namur. Their son Paul was born on 7 November 1858, followed by Juliette on 18 October 1859. The little girl was destined to die of meningitis at the age of six. The family divided its time between Namur and the chateau at Thozée (Mettet), its favoured holiday destination, which belonged to Charlotte's uncle, Ferdinand Polet. When Polet died, Charlotte inherited the estate, where Félicien later played host to many of his artistic acquaintances – Charles Baudelaire and his publisher Auguste Poulet-Malassis, Alfred Delvau, Albert Glatigny and the painters Louis Artan, Louis Dubois and Edmond Lambrichs.

Rops continued to attack the Salons in three issues of Uylenspiegel au Salon which appeared in 1857, 1860 and 1861. In addition to his work for *Uylenspiegel*, Rops produced a number of hard-hitting lithographs and drawings inspired by the politics and manners of his contemporaries, including *Order reigns at Warsaw, The Death Penalty, Vautrin's last incarnation, Waterloo medal, Funeral in Wallonia* and *Among the Trappists*. Through works like these, he castigated what he considered to be his arch-enemy, the bourgeoisie, whom he called 'the most intense, foolish and cruel of all social classes in the 19th century'[8].

An outspoken champion of artistic freedom, Rops was involved in the creation of the 'Société Libre des Beaux-Arts' (1868), which brought together a group of artists who were destined to give flight to Belgian Realism. They included Artan, Baron, Dubois, Meunier and Verwee.

**The draw of Paris: 'Painter of Modern Life'**

Rops, however, felt stifled by Belgium. He wanted to escape 'the respectable world and to live at last in a place of excitement and movement'[9]. 'I believe', he told his father-in-law in a letter, 'that I have to spend three months every year in Paris... I need the time to study the drawings of the masters... and *above all* to be nearer the publishers, to know what books they are planning, what illustrations they require and what commissions are available'[10]. So it was that Rops began to spend several months a year in Paris. Charlotte remained in Belgium while Félicien divided his time between Paris, Brussels, Namur and Thozée.

*A passion for engraving*

Rops set out to perfect his engraving technique in Paris. Poulet-Malassis told Félix Braquemond, the master of etching, 'One of these days you're going to meet one of the most likeable and amusing men I have ever known. His name is *Félicien Rops*. He is rich and produces works of art like one of the greats.

Were he to remain in Paris, I have no doubt he would succeed Gavarni and Daumier in the radical press, for his genius is both moralistic and satirical'[11]. A meeting was duly arranged for 19 March 1864: 'I understand that you

met Rops and were much taken with him. He is very much worth the effort, or should I say the pleasure. Belgium would be a fine place indeed if he were a typical specimen of its people [12]. Rops threw himself into his study of etching, often working until the early hours. [13]

Rops was deeply taken by the technique, which he approached like a veritable alchemist. He decided he was going to champion etching in Belgium, and so on 4 December 1869 he created the 'International Society of Etchers' in Brussels, with the Countess of Flanders as president. The objective of the new society, according to its Articles of Association, was to 'promote and develop the art of etching' but it could hardly live up to its 'international' tag, and Rops was not above using false names like 'William Lesly' and 'Niederkorn' to give the impression that he had managed to recruit some English and German members. The public remained sadly indifferent, convincing Rops of the immense difficulty of awakening the 'slumbering Belgian'. He had to make do instead with giving a few etching lessons, mainly during his periods in Belgium. At least they gave him an opportunity to perfect his technique. The prints he made as part of his teaching activities were given the name *Pédagogiques*.

Rops continued to explore the field of etching throughout his life. At the age of 55, he and his friend Armand Rassenfosse from Liège developed a product they called *Ropsenfosse* for use in soft-ground etching. Rops was as demanding when it came to the printing of his etchings as he was when producing them. He bombarded his printers Delâtre, Dujardin, Evely and Nys with instructions. His letters and the margins of the proofs are full of comments like 'much too black', 'etched too deep' and 'print lighter!'

*The illustrator's career*

Paris was also the city of publishing to Rops, who had always had a strong interest in illustrated books. He received his first commission in this field from Charles De Coster, his friend and colleague at Uylenspiegel, who asked Félicien to illustrate his *Légendes Flamandes* in 1858. The same author's *Contes brabançons* were published in 1861, followed by *La légende d'Uylenspiegel* in 1867.

Alfred Delvau then commissioned him to illustrate his *Histoire anecdotique des cafés et cabarets de Paris* in 1862. In 1864, Rops' illustrations for *Les cythéres parisiennes* earned him the praise of the *Petite Revue*: 'Paris will gain an excellent artist the day Mr Rops decides to leave Namur.'

Alfred Delvau was behind a series of meetings that were to prove vital to the development of Rops' career in Paris. In 1863, he introduced him to the publisher Auguste Poulet-Malassis, who detected in Rops 'more talent than is possessed by any other member of the new generation' [14]. No fewer than 34 books illustrated by Rops were published by Poulet-Malassis between 1864 and 1871, including *Les bas-fonds de la société* by Henri Monnier, *Le Dictionnaire érotique moderne* by Alfred Delvau, *Les Aphrodites* by André de Nerciat, *Les jeunes France* by Théophile Gauthier, *Le grand et le petit trottoir* by Alfred Delvau and *Gaspard de la nuit* by Louis Bertrand. Most important of all was *Les Epaves*, a collection of poems by Baudelaire drawn from *Les Fleurs du mal*. It was through Poulet-Malassis that Rops came into contact with the great poet with whom he formed a deep friendship. Baudelaire called Rops the 'only true artist' he had ever come across in Belgium [15]. Poulet-Malassis also introduced him to Parisian literary circles – the world of the de Goncourts and Glatigny.

In 1876, he worked with Cadart and Lemerre, two other prominent publishers based in the French capital. Throughout the 1880s, Rops worked primarily on frontispieces and illustrations for erotic works published by the Belgians Henri Kistemaeckers (of *Les Naturalistes*) and later the partners Gay and Doucé.

Rops became one of the best-paid illustrators in Paris. The leading authors began to turn to him in 1883, encouraging his work to develop towards a disturbing fin-de-siècle misogyny: Jules Barbey d'Aurevilly (*Les Diaboliques*, 1886), Stéphane Mallarmé (*La Lyre*, 1887), Paul Verlaine (*Sphinge ou Parallélement*, 1896), Joséphin Péladan (*Le Vice supréme*, 1884; *La Foire aux amours*, 1885; *Curieuse*, 1886; *L'Initiation sentimentale*, 1887; *A cœur perdu!*, 1888). Many other literary projects came to nothing: Rops tended to make enthusiastic promises, but lack of time, the pleasures of life and the vagaries of the creative process frequently intervened. Nonetheless, some of the proposed commissions were interesting, including illustrations for works by the de Goncourt brothers, Daudet and Zola. Sometimes the roles were reversed and authors undertook to produce texts to accompany Rops' drawings. Péladan suggested such a project and Octave Uzanne actually did it with his *Son Altesse la femme* (1885) and *Féminies* (1896). There was an alchemy at work here that enabled literature and art to nourish and sustain one another.

*Life in Paris*

In 1869, Rops met two young Parisian fashion designers called Léontine and Aurélie Duluc, with whom he fell passionately in love. He became their mentor in matters of taste, designing stage costumes and fashionable clothing for them. They moved in together in 1874, the year he settled permanently in Paris. He wrote that 'they have brought charm, comfort, joy, good humour and physical health to my life. There is no doubt that they have made me a better person with their simple and penetrating honesty'[16]. Léontine bore him a daughter called Claire (destined to marry the Belgian writer Eugène Demolder in 1895) and Aurélie a son called Jacques who survived just a few days, living 'only long enough to make himself loved and missed before dying suddenly of an embolism'[17]. In the meantime, Rops threw himself wholeheartedly into contemporary cultural life. He was a regular at Andler Keller's bar, and others in the Rue des Martyrs, Le Rat Mort, Café Larochefoucauld, Café Guerbois, Café Riche and the Boulevard des Italiens, where he would meet the likes of Baudelaire, Courbet, Degas, Delvau, Gervex, Manet, Nadar and Poulet-Malassis. Rops also spent evenings at the home of Charles Hugo and at the Belgian Embassy, he attended the salons of Madame Adam, the Godebskis and the de Goncourts and dined at the 'Bons Cosaques' and the 'Sympathistes'. He finally discovered in Paris 'an artistic life that is always animated and vibrant'[18] and felt ready to capture and express 'Modern Life...' He found the models he had been looking for ever since his academy days in the women he observed in the avenues, bars, theatres and circuses of Paris.

1878 was destined to be a year of unrivalled creativity, in which his talent reached full bloom. It was now that he drew his *Temptation of Saint Anthony* and *Pornocrates*. He began a series of 114 drawings for the Parisian book-collector Jules Noilly, entitled *One hundred light-hearted sketches without pretension to delight the honest citizen* (1878-1881). He also created the 'Ropsian woman', characterised by that "decorated' nudity of our era'[19]. The strong, compliant and languid woman, the fatal beauty who enabled him to unmask the hypocrisy of bourgeois society through its own contemporary manners or simply to express the turmoil of desire.

The devil began to pop up in his work in 1874 – an elegant dandy, accomplice and sometimes instigator who even wore Rops' own features on occasion. It was in *Les Sataniques*, however, that he was to achieve his full horror, in images Francine-Claire Legrand described as 'convulsive prints that have no equivalent in words'[20]. Rops himself called them a 'Fantastic collection – the perfect model of their type. They are for a book that is being written especially for me...'[21] He referred to 'The great book of nudity and flaying...'. 'Come my old friend', he went on, 'let's show our balls so that they'll be immortalised down the ages and terrify the pale, clitorised denizens of the 21st century'[22]. Although the book was never completed, the prints remain surprisingly forceful.

## The need to escape

Despite Rops' fascination for Paris, he still felt a frequent need to escape: 'You have to treat Paris like an ardent mistress and get away from time to time to the countryside, to the woods'[23]. Rops was a traveller who needed his freedom. Nature offered him peace and quiet: 'I find the sea and the forest immensely comforting and soothing. When I am there, I am aware of the fleeting and fragile nature of all sorrows. They speak to me in mysterious words that lull me to sleep and calm me'[24]. This need to get away had already drawn him to the banks of the river Meuse, where he took up boating. 'Mens sana in corpore sano', he was fond of telling his son. In 1862, he helped found the 'Cercle nautique Sambre et Meuse', of which he became president, designing membership cards and emblems for the boats. He went canoeing at Anseremme, on the 'romantic' Meuse.

He regularly visited the North Sea coast (beginning in 1871) and later began to embark on longer journeys that helped dispel any sense of melancholy. He visited Monte Carlo (1874, 1876 and 1877) – that 'nest of fantasists whose obsessions are dear to the Muses'[25] where he stayed with his friend Camille Blanc. He visited Sweden, which he found to be full of 'absolute marvels... fantastic in its grandeur and immensity'[26], while Scandinavia (1874) in general was a 'land of enchantment'[27]. So taken was he with Hungary (1879) that he actually appropriated it as his country of origin. He was bewitched by Hungarian gypsy music: 'Terrible and wonderful, mad... it enters you, burrows into the very folds of your being, where it unleashes forgotten joys and sorrows and, in its embrace, provides you with a glimpse of future terrors and eternally hoped-for bliss...'[28] In 1880, he went to Spain, spending time in Toledo and Seville, where he sensed 'a fullness of life that I have not felt anywhere else. You are plunged

into the intoxication of the light and flowers'[29]. He developed a 'need for Grenada and above all the Alhambra… quite simply the most beautiful thing in all *the world!*'[30] Rops went to the Netherlands in 1882 and the United States in 1887, accompanying the Duluc sisters who travelled to America to show their fashion work. He called New York 'the modern city – a 20th-century modernity. It's absolutely extraordinary, unrivalled and unexpected!'[31] Rops also spent time in North Africa (1888) and was a frequent visitor to Brittany (1877, 1879, 1881, 1892, 1894 and 1895), where he rediscovered the sea. His frequent travels inspired him to develop his skills as a painter, bringing back numerous sketches and spontaneously capturing the atmosphere of the places he loved.

## The final years

At the age of 51, Rops bought a derelict property, the Demi-Lune at Corbeil, 30 km south of Paris, with a view of the Seine: 'Corbeil will be our refuge from Paris', he wrote to his friend Octave Uzanne[32]. The property had a motto, *Rien a demy!* (No Half Measures!), the perfect counterpart to his own family motto *Aultre ne veult estre* (No desire to be (an)other). He kept a studio in Paris, but retreated more and more into the countryside. His over-burdened heart gave him no peace – he needed to rest. But resting was far from easy for a man whose heart for the past fifty years had been set aflutter 'like an aeolian harp by every emotion. And every trace of femininity rekindles its pain…'[33] Rops, who had been suffering from a disease of the eyes since 1892, continued to work in the peaceful atmosphere of the Demi-Lune for the final ten years of his life. His garden there was a great comfort. 'The roses I brought back from Canada cover the trees and smile at me whenever I return to Demi-Lune. I will finish my life as a gardener'[34], he wrote to his friend Armand Rassenfosse. He gave free rein at his country home to his passion for gardening, breeding new varieties of rose.

Although he maintained little contact with the artistic world, as far as younger artists were concerned Rops was still the figurehead of the Belgian avant-garde. In 1884, he was invited to exhibit his work at 'Les Vingt' and he joined the group in 1886.

Félicien Rops, with his curiosity for all things and his fear of growing old and 'no longer being able to inspire the love of a woman, which is the true death for a man of my nature, physical longings and need for passion'[35], died at around 11 pm on 23 August 1898. He was surrounded to the last by the love and devotion of his two faithful companions, Léontine and Aurélie, his daughter Claire and his friends Rassenfosse and Detouche.

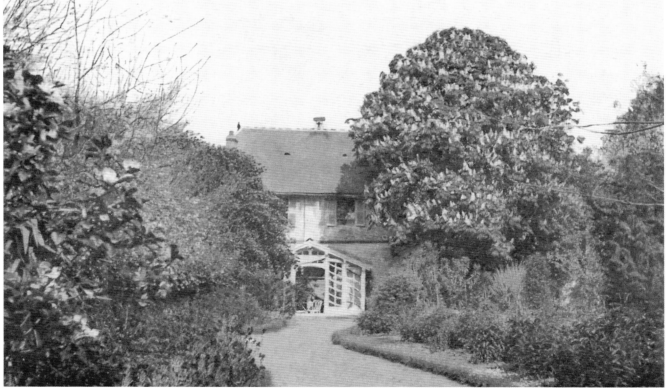

La Demi-Lune, propriété de Rops à la fin de sa vie. Province de Namur, Musée Félicien Rops

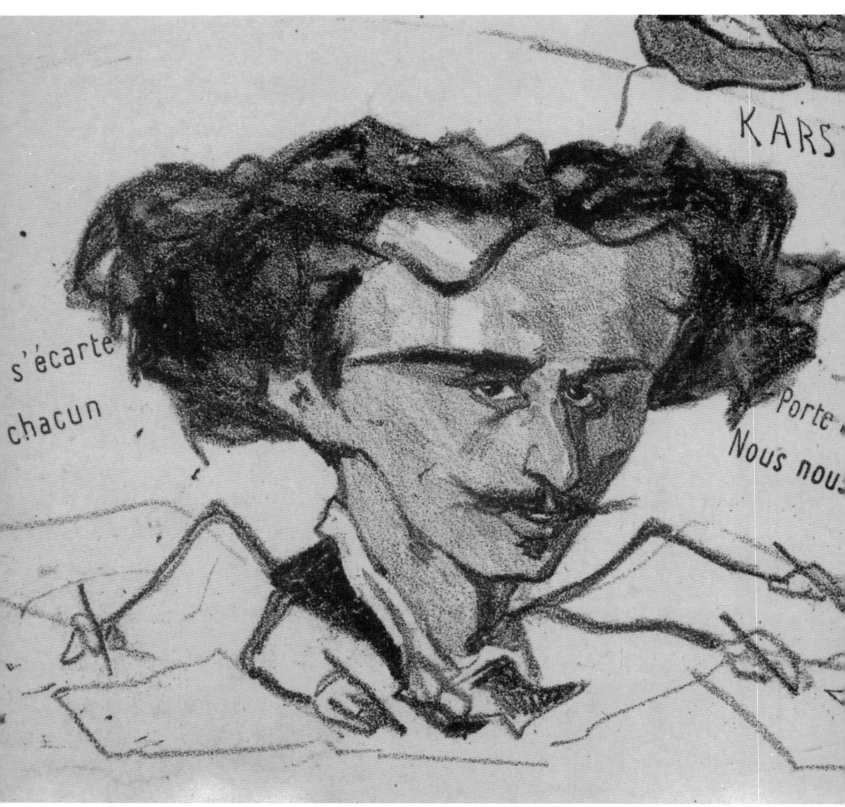

Félicien Rops, autoportrait, caricature, lithographie (détail). Collection: M.C.F. Dépot au Musée Rops

# Einleitung

'Wenn das Leiden überhand nimmt, sattle ich mein Pferd und verschwinde im Wald, [...] sprachlos wie das Begehren, sprachlos wie ich, denn ich bin nicht der lustige Herr, den ihr kennt [...]. Meine Seele ist in meinem Körper eingesperrt wie ein ausgehungerter Tiger in seinem stählernen Käfig und meine schrecklichen Leidenschaften heulen genauso wie er. Die Menschen kommen mir so klein und armselig vor, ohne die geringste Klasse, Vertreter halt in ihrer ärmlichen Sinnlichkeit. Ich wurde geboren mit einem Hang zu alldem, was auf eine mächtige Art mit den heidnischen Kulten zusammenhängt [...]. Alles, wovor die Menschen mit ihrem kleinen körperlichen Verlangen und ihrer Angst vor unaussprechbaren Liebkosungen zurückschrecken, schien mir seit meiner frühesten Jugend einfach, natürlich und schön zu. Ein Mann, der seiner Geliebten alle Entrückungen schenkt, die sein Mund nur zu erfinden vermag, zwei Frauen, die sich leidenschaftlich küssen – ich hielt dies immer für das Schönste auf Erden, was eine Feder oder ein Bleistift feiern konnte'[1].

So charakterisiert sich Félicien Rops am Ende seines Lebens in einem Brief an die junge belgische Künstlerin Louise Danse: als ein Amalgam von Zerrissenheit, Melancholie, Offenheit, Provokation, Hochmut, aus dem sich schwer ein einheitliches Bild herausdistillieren läßt. Aber sein Versuch zur Selbstdarstellung ist ehrlich. Rops weiß, daß er anders ist. Mit seinem Anspruch auf eine starke Persönlichkeit erzeugt er beim Publikum oft Unverständnis. Doch das macht ihm nach eigenem Sagen wenig aus und er verkündet, daß die Kunst ein Druidismus zu sein habe. Er bildet den Mittelpunkt eines Kreises von intimen Freunden, die seine Ansichten teilen.

### Jugendjahre

Félicien Rops wurde in Namen am 7. Juli 1833 geboren als Sohn von Sophie Maubille und Joseph Rops, der im Handel mit indischen Baumwollstoffen reich wurde. Über Rops' Jugend ist wenig bekannt. In seiner Korrespondenz erwähnt er Abende im Familienkreis, an denen musiziert wurde. Vater Rops installierte sich an der Pianoforte oder 'er öffnete vielmehr das 'terpodion' ...'[2]. Es handelt sich um ein altes Instrument, das wie eine Orgel tönt und den Charme und die Milde eines Oboe besitzt [...]. Manchmal stehen auch Beethoven und Mozart auf dem Programm. 'Das rief in mir eine ganze Welt aus fremden, phantastischen Dingen wach, die ich zu gestalten versuchte und ich überdeckte die Ränder der Partituren mit bizarren Guirlanden. Dort drängten sich wie die Götter am Oberon eine Menge groteske, trübselige, geheimnisvolle oder furchterregende Wesen, in deren Zentrum spornstreichs der Freyschutz ritt – des alten Carlo Mario Weber schwarzer Jäger...'[3]. Ein erster Schritt in Richtung seiner späteren Gewohnheit, Bleistift oder Meißel in der Marge seiner Stiche den freien Lauf zu lassen.

Nach einer anfänglichen Ausbildung durch Privatlehrer geht Félicien zum Jesuitenkolleg von Namen. Damals schon ein leidenschaftlicher Zeichner, amüsiert er sich zunächst damit, seine Lehrer zu skizzieren.

Am 7. Februar 1849 stirbt Rops' Vater. Er wird unter die Vormundschaft seines Onkels Alphonse gestellt, mit dem er sich nie verstanden hat. Aus dem grausamen Text, den Rops 1870 anläßlich des Todes von Alphonse verfaßt, tritt das in der Beziehung vorherrschende Mißverständnis klar zutage. 'Stell dir vor, das ist ja zum Totlachen. Daß mein Vormund seine Seele soeben dem Teufel zugestellt hat – der sich darüber wahrscheinlich nicht mal freut, – [...] Ich hoffte, ihm eine Zelle schenken zu können aus Dankbarkeit für seine Fürsorge in meiner Jugend, doch letztendlich hat er einen Schlaganfall bevorzugt. Hoffen wir, daß ich in irgendeiner Weise mit dieser Katastrophe zu tun hatte. Es tut mit leid, die Toten zu beleidigen, doch wie hätte er sich aufgespielt, mein Vormund!'[4]

Im Juni 1849 wurde er vom Jesuitenkolleg verwiesen, dessen 'Unterricht, basiert auf der schönen intellektuellen Ungleichheit & in der Kunst wie in der Literatur'[5] er jedoch immer beanspruchen sollte. Immer noch dominieren der Druidismus und der Wille, dem grauen Alltag zu entfliehen.

Rops setzt seine Ausbildung am Königlichen Athenäum von Namen fort, wo es ihm ebenfalls Spaß macht, seine Lehrer zu karikieren. Doch Rops ist besessen von der Kunst; er inskripiert sich an der Akademie von Namen. Damals schon präferiert er das Aktzeichnen: 'Ich habe Lampenfieber genau wie an jenem Abend in der Akademie von Namen, als mein Meister mich gegenüber einen Soldaten des 9. Regiments plazierte, der das Furchtbare darstellte: *den Akt!!*'[6]

**Ein erster Aufbruch: Brüssel. Anfang einer künstlerischen Laufbahn: politische und soziale Satire**

Mit 18 schreibt er sich an der Université Libre ein. Doch der Stoff der Kandidaturen Jus-Philosophie vermag ihn nicht zu fesseln. Am liebsten verweilt er in den Studentenvereinen: So wird er Mitglied der Société des Joyeux, später schließt er sich der Kompagnie der 'Krokodile' an, dem Verein der ULB-Studenten, deren Zeitschrift in Brüssel erscheint. Rops ist der Hauszeichner. Der Verein übt sich in der Kritik an den 'Künstlersalons' der Epoche: *Le diable au salon* (1851), *Les Cosaques au salon* (1854), *Les Turcs au salon* (1855).

Das Vermögen seines Vaters erlaubt es ihm 1856 gemeinsam mit Charles De Coster *L'Uylenspiegel, journal des débats littéraires et artistiques* (1856-1863) zu gründen, ein richtiger Antrieb seiner Karriere. Die Persönlichkeit von Uylenspiegel, Rops' Landsmann, entspricht durch seine Popularität, seinen Abenteuerhunger und sein Streben nach Freiheit und Gerechtigkeit den Zielsetzungen der Zeitschrift, die jeweils mit zwei Litographien erscheint. Der Chefredakteur ist Victor Hallaux. Rops (der auch mit den Pseudonymen Vriel und Nemrod unterzeichnet) führt, zusammen mit Gerlier und de Groux die Lithos aus. Zu den beliebtesten Themen gehören die Moral, die Politik, die Sitten der Epoche und natürlich die Kunst- und Literaturkritik. Inspiriert von Daumier und Gavarni bildet Rops seine Zeitgenossen auf eine rücksichtslose aber auch korrekte Weise ab. Am 6. September 1857 kündigt der Herausgeber Ernest Parent an, daß bedauernswerte Umstände, auch wenn sie einem unserer teuersten Freunde günstig sind, den Zeichner Félicien Rops dazu nötigen, die 'Zusammenarbeit vorübergehend zu beenden'[7]. Rops liefert ihnen bis 1859 noch etwa 20 Zeichnungen.

Die jämmerlichen Umstände, auf die Parent verwies, betrafen die Heirat von Félicien Rops. Seit seinen Universitätsjahren kannte Rops eine junge Frau aus Namen, Charlotte Polet de Faveaux. Nach der Eheschließung am 28. Juni 1857 ließ sich das junge Paar in dem Haus mit der Nummer 13 an der rue Neuve in Namen nieder. Am 17. November wurde ihr Sohn Paul geboren und am 18. Oktober 1859 kam die kleine Juliette zur Welt. Sie starb im Alter von 6 Jahren an Meningitis.

Die Eheleute wohnen abwechselnd in Namen und dem Schloß von Thozée (Mettet), ihrer geliebten Sommerfrische, die Ferdinand Polet, Charlottes Onkel, gehörte. Nach dessen Tod erbt Charlotte das Schloß. Félicien empfängt dort seine zahlreichen Künstlerfreunde: Charles Baudelaire und dessen Herausgeber Auguste Poulet-Malassis, Louis Dubois, Alfred Delvau, Albert Glatigny, die Maler Louis Artan, Louis Dubois und Edmond Lambrichs. Rops setzt seine Salonkritiken fort. Es erscheinen 3 Nummern von 'Uylenspiegel au Salon' in den Jahren 1857, 1860 und 1861. Außer seinen Beiträgen für *Uylenspiegel* gestaltet er in dieser Zeit auch einige außerordentlich kraftvolle Zeichnungen und Lithographien, die von dem politischem Zusammenhang und den Sitten der Zeit inspiriert sind: *Die Ordnung herrscht in Warschau, Die Todesstrafe, Die letzte Inkarnation von Vautrin, Die Medaille von Waterloo*, oder auch: *Die Bestattung in wallonischer Erde, Bei den Trappisten, …* Auf diese Weise geißelt er das Bürgertum, 'das er für seinen schlimmsten Feind hält, weil es die heftigste, die törichteste und grausamste Klasse der Gesellschaft im 19. Jahrhundert ist'[8]. Als kühner Befürworter der freien Kunst ist Rops an der Gründung der Société des Beaux-Arts (1868) beteiligt, eines Künstlerkollektivs, das für den belgischen Realismus von großer Bedeutung war. Dort ist er umgeben von Künstlern wie Artan, Dubois, Meunier, Verwée...

**Die Anziehungskraft von Paris: 'Maler des modernen Lebens'**

Rops erstickt in Belgien, er möchte 'die Welt der Philister verlassen um endlich ein Leben im Fieber und in der Bewegung zu führen'[9]. 'Ich glaube', schreibt er seinem Schwiegervater, 'daß ich unbedingt drei Monate im Jahr in Paris verbringen sollte […] Diese drei Monate sind meines Erachtens erforderlich, um dort die Zeichnungen der Meister zu studieren […] und *besonders* um in der Nähe der Verleger zu sein. Nur so kann ich wissen, welche Bücher sie geplant haben, an welchen Zeichnungen ein Bedarf besteht und welche Aufträge für eine Veröffentlichung man erlangen kann'[10]. Er zieht jeweils für einige Monate nach Paris. Charlotte bleibt in Belgien, während er sich abwechselnd in Paris, Brüssel, Namen und Thozée aufhält.

*Die Leidenschaft für das Gravieren*

In Paris perfektioniert er seine Graviertechnik. Poulet-Malassis introduziert ihn bei Félix Braquemond, dem Meister der Gravierkunst, mit den folgenden Worten: 'In den kommenden Tagen werden Sie einen der liebenswürdigsten und geistreichsten Menschen sehen, denen ich in meinem Leben je begegnet bin; – Er heißt *Félicien Rops* – er ist reich und betreibt die Kunst wie ein großartiger Künstler. Wenn er in Paris bliebe, würde er ohne jeden Zweifel zum

Nachfolger van Gavarni und Daumier in der engagierten Presse - denn er hat jenes hervorstechende moralische und satirische Genie'[11]. Am März 1864 findet die Begegnung statt: '(...) Sie haben Rops gesehen und waren begeistert von ihm. Er ist der Mühe oder vielmehr des Vergnügens wert. Belgien wäre viel wert, wenn man das Land nach dem gleichen Muster kaufen könnte'[12]. Und in stillen Nächten studiert Rops die Kunst des Gravierens[13].

Rops beschließt die Technik, von der er begeistert ist und die er wie ein wahrhaftiger Alchimist in Angriff nimmt, in Belgien zu introduzieren. Am 4. Dezember 1869 gründet er in Brüssel die Société Internationale des Aquafortistes. Die Stiftung, die unter dem Vorsitz der Gräfin von Flandern steht, hat zum Ziel, 'die Technik des Ätzens zu verbreiten und zu entwickeln.

Es ist nicht so einfach, eine 'internationale' Ausstrahlung zu erlangen, doch Rops geniert sich nicht, Kontakte zu Engländern oder Deutschen (mit Hilfe von Pseudonymen (William Lesly, Niederhorn) vorzutäuschen. Leider ist das Publikum wenig begeistert. Rops kann nur feststellen, wie heikel es ist, 'die Belgier aus ihrem Schlaf' aufwecken zu wollen. Von da an begnügt er sich während seiner Aufenthalte in Belgien damit, einige Gravierstunden zu geben, wodurch er auch seine eigene Technik verbessern kann. Die aus diesen Unterrichtsstunden hervorgegangenen Stiche heißen *Pédagogiques*.

Sein ganzes Leben wird Rops die Kunst des Ätzens studieren. Im Alter von 55 Jahren stellt er gemeinsam mit seinem Freund, dem Lütticher Armand Rassenfosse, erneut Forschungen an. So bringen sie einen weißen Lack auf den Punkt, den sie *Ropsenfosse* nennen. Genauso anspruchsvoll verhält er sich auch beim Abzug der Stiche; er zögert nicht, seine Drucker Delâtre, Dujardin, Fyely und Nijs unaufhörlich mit Ratschlägen zu bestürmen. In der Marge der Abzüge und in der Korrespondenz mit den Druckern wimmelt es von Bemerkungen wie: 'viel zu schwarz, zu geätzt, sanfter abziehen...'

*Eine Karriere als Illustrator*

Für Rops ist Paris auch die Stadt der Verleger. Das illustrierte Buch hat ihn seit jeher interessiert. Er hat seine ersten Schritte in dem Bereich getan in Nachfolge von seinem Freund Charles De Coster, der noch an Uylenspiegel mitgearbeitet hatte. Im Jahre 1858 bittet ihn De Coster seine *Légendes Flamandes* zu illustrieren. In den Jahren 1861 und 1867 folgen *Les Contes brabançons* bzw. *La légende d'Uylenspiegel*. Im Jahre 1862 ersucht ihn dann Alfred Delvau, seine *Histoire anecdotique des cafés et cabarets de Paris* zu illustrieren. Zwei Jahre später wird Rops' Arbeit für *Les cythères parisiennes* in der *Petite Revue* viel Lob ernten: 'An dem Tag, wo Monsieur Rops beschließt Belgien zu verlassen, wird Paris um einen ausgezeichneten Künstler reicher sein'.

Alfred Delvau vermittelte Rops Kontakte, die für seine Pariser Karriere von großer Bedeutung waren. So introduzierte er ihn 1863 bei dem Herausgeber Auguste Poulet-Malassis, der sofort erkannte, daß Rops 'mehr Talent besaß als egal welcher Künstler der neuen Generation'[14]. Von 1864 bis 1871 illustriert Rops nicht weniger als 34 bei Poulet-Malassis verlegte Werke, darunter *Les bas-fonds de la Société* von Henri Monnier, der *Dictionnaire érotique moderne* von Alfred Delvau, *Les Aphrodites* von André de Nerciat, *Les jeunes France* von Théophile

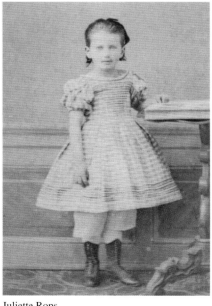

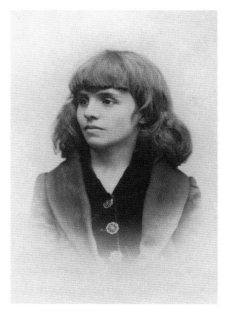

Juliette Rops
(Fille de Félicien Rops, décédée à l'âge de 6 ans)
Fondation Rops, Thozée (Mettet)

Paul Rops (fils de Félicien Rops)
Fondation Rops, Thozée (Mettet)

Portrait de Claire Rops
Province de Namur, Musée Félicien Rops

Gauthier, *Le grand et le petit trottoir* von Alfred Delvau, *Gaspard de la nuit* von Louis Bertrand und insbesondere *Les Epaves*, eine Sammlung von Auszügen aus Charles Baudelaires *Les Fleurs du mal*. Rops lernt den großen Dichter durch Vermittlung von Poulet-Malassis kennen und wird eng befreundet mit ihm. Baudelaire seinerseits sieht Rops als 'den einzigen wahren Künstler, dem er in Belgien begegnet ist'[15]. Poulet-Malassis introduziert ihn auch in den literarischen Kreisen von Paris, in dem der Goncourts und in dem von Glatigny.

Im Jahre 1876 arbeitet er mit Cadart und Lemerre zusammen, zwei weitere Größen in der Pariser Verlegerwelt. In den achtziger Jahren besteht Rops' Produktion hauptsächlich aus Titelblättern und Illustrierungen für erotische Bücher, die von den Belgiern Henri Kistemaeckers (Verleger der *Naturalisten*) und später von den Partnern Gay und Doucé herausgegeben werden.

Nach einiger Zeit ist Rops einer der am besten bezahlten Pariser Illustratoren. Ab 1883 gruppieren Schriftsteller von Ruf sich um ihn und sie bekräftigen die Entwicklung seines Werkes in Richtung eines beängstigenden Frauenhasses: Jules Barbey d'Aurevilly (*Les Diaboliques*, 1886), Stéphane Mallarmé (*La Lyre*, 1887), Paul Verlaine (*Sphinge ou Paralèllement*, 1896), Joséphin Péladan (*Vice suprême*, 1884; *Foire aux amours*, 1885; *Curieuse*, 1886; *L'initiation sentimentale* 1887; *A coeur perdu!*, 1888).

Es gab aber auch eine Menge literarischer Projekte, die nie ausgeführt wurden. Rops will zwar vieles, ist oft begeistert und verspricht, Werke zu liefern… aber Zeitmangel, die Freuden des Lebens und Schöpfungsangst hindern ihn oft daran, seine Versprechen einzuhalten. Dabei handelt es sich um interessante Aufträge: Illustrationen für Werke der Goncourts, Daudet, Zola… Manchmal werden die Rollen auch getauscht und schreiben bestimmte Autoren Texte zu den Zeichnungen von Rops; Péladan kommt mit einem Vorschlag und Octave Uzanne schreitet zur Tat in *Son Altesse la femme* (1885) oder in *Féminies* (1896). Die Alchemie übt ihre Wirkung aus: Text und Bild befruchten sich gegenseitig.

*Das Leben in Paris*

Im Jahre 1869 begegnet Rops den beiden jungen Modeschöpferinnen Léontine und Aurélie Duluc. Wahnsinnig verliebt, übt er sich in der Rolle eines Meisters der Eleganz. Er entwirft für die beiden Frauen Kleider und Theaterkostüme. Ab 1874, dem Jahr wo Rops sich endgültig in Paris niederläßt, leben sie zusammen. Später wird er sagen, daß sie ihm Charme, Trost, Fröhlichkeit, gute Laune und eine gute körperliche Gesundheit schenkten; durch ihre einfache und scharfsinnige Aufrichtigkeit haben sie mich zu einem besseren und positiveren Menschen gemacht[16]. Léontine schenkt ihm eine Tochter, Claire, die 1895 den belgischen Schriftsteller Eugène Demolder heiraten wird, und Aurélie schenkt ihm einen Sohn, Jacques, der lediglich so lange gelebt hat, daß er sich geliebt und unentbehrlich gemacht hat und der – wenige Tage alt – an einer Embolie gestorben ist[17].

Rops verausgabt sich im kulturellen Leben seiner Zeit. Er ist regelmäßig zu Gast in Brasserie Andler Keller, in dem Café in der rue des Martyrs, le Rat Mort, Café Larochefoucauld, Café Gerbois, Café Riche, auf dem Boulevard des Italiens, wo er Baudelaire, Courbet, Degas, Delvau, Gervex, Manet, Nadar, Poulet-Malassis u.a. trifft. Häufig verbringt er auch einen Abend bei Victor Hugo oder in der belgischen Botschaft oder er besucht die Salons von Mme Adam, der Godebskis, der Goncourts. Er speist bei den 'Bons Cosaques' oder den 'Sympathistes'. In Paris findet er endlich 'ein immer lebendiges und begeistertes künstlerisches Leben'[18] vor und er fühlt sich imstande, 'das wahre Moderne Leben… Das lebende Modell, das er bereits seit der Akademiezeit suchte, drängt sich ihm jetzt auf in der Gestalt von Frauen, die er überall überrascht: auf den Boulevards, in Hinterzimmern, im Theater, im Zirkus…

1878 ist ein besonders fruchtbares Jahr. Sein Talent steht in Hochblüte. So malt er u.a. *Die Versuchung des hl. Antonius* und *Pornocratès*. Er fängt mit einer Reihe von 114 Zeichnungen für den Pariser Bibliophilen Jules Noilly an, den sogenannten *Hundert lockeren und anspruchslosen Skizzen zur Beglückung der ehrlichen Leute* (1878-1881). Und Rops gestaltet die 'Ropsienne', jene Nacktfigur 'geschmückt mit unserer Zeit'[19]. Eine kräftige, geschmeidige und schmachtende Frau. Fatale Schönheit, die es ihm erlaubt, die Hypokrisie der bürgerlichen Gesellschaft zu entlarven oder ganz einfach die Unruhe des Verlangens zu übersetzen.

Ab 1874 beschließt der Teufel, sie zu gesellen. Elegant, als Dandy, Komplize oder Anstifter, manchmal erscheint er sogar in der Gestalt von Rops selber. Aber seine Greuelerscheinung wird er finden in *den Sataniques*, 'konvulsivischen Bildern, die in Worten nicht faßbar sind'[20], wie Francine-Claire Legrand schreibt. Selber umschreibt er seine Werke wie eine 'phantastische Sammlung – das Ideale in ihrer Gattung – sie sind für ein Buch gemeint, das eigens für mich geschrieben wurde[21], das große Buch der Nacktheit und des Gehäuteten… Außerdem fügt er noch hinzu: 'Na, alter Bruder, laßt uns zeigen, daß wir Männer sind und daß unsere Männlichkeit die Zeit überlebt und daß sie der Schrecken der blassen Klitorisierten des 21. Jahrhunderts bleiben wird'[22]. Das Buch wurde zwar nie veröffentlicht, doch die Kraft der Bilder läßt uns bis auf den heutigen Tag staunen.

**Das Bedürfnis nach Ausbruch**

Obwohl er von Paris fasziniert ist, verspürt er Sehnsucht nach neuen Horizonten: 'Man soll Paris wie eine leiden-schaftliche Geliebte behandeln, von der man sich im Grünen gelegentlich erholen soll'[23]. Rops reist herum. Er hat ein Bedürfnis nach Freiheit. Die Natur bringt ihm Ruhe und Besinnung; 'das Meer und die Wälder sind meine großen Tröster und sie stillen meinen Durst. Die Konfrontation mit ihnen schenkt einem Einsicht in die Vergänglichkeit, Flüchtigkeit und Zerbrechlichkeit jeden Schmerzes; sie verwenden rätselhafte Worte, die einen in Schlaf wiegen und besänftigen'[24]. Dieser Hang zum Eskapismus führt ihn unter anderem an die Ufer der Maas, wo er den Wassersport betreibt. 'mens sana in corpore sano', schärft er seinem Sohn ein. Im Jahre 1862 wird er zum Mitstifter des 'Cercle Nautique Sambre et Meuse'. Er wird zum Vorsitzenden dieses Vereins, entwirft die Mitgliedskarten und die 'Embleme' der Boote und fährt mit einem Kanu auf der 'romantischen' Maas in Anseremme. Er zieht regelmäßig zur Nordsee (ab 1871) und er unternimmt weiter auch größere Reisen, die den spleen einigermaßen vertreiben sollen. So landet er in Monte Carlo (1874-1876-1877), 'Nest der Phantasten, deren Obsessionen von den Musen'[25] geliebt werden, wo er bei seinem Freund Camille Blanc wohnt.

Später folgen Schweden und Stockholm, 'wunderschön […], phantastisch in ihrer Grandeur und Weite'[26], Skandinavien (1874), 'ein feenhaftes Land'[27], Ungarn (1879), das er als Ursprungsland betrachtet. Die Zigeunermusik bezaubert ihn: 'abscheulich und betörend, verrückt […]', eine Musik, die Besitz von dir ergreift und dich in deinen Grundfesten erschüttert, die Freuden und vergessene Schmerzen hervorholt; in ihrer festen Umklammerung be-kommst du bereits einen Vorgeschmack von künftigen Ängsten und stetig herbeigesehntem Glück…'[28].

Dann folgt Spanien (1880) mit u.a. Toledo und Sevilla. 'Er verspürt dort eine Fülle des Lebens, die man nirgend-wo sonst vorfindet, dort ist man dem Rausch von Blumen und Licht ausgesetzt'[29]. Er hat 'ein Bedürfnis nach Granada und insbesondere nach dem Alhambra! […], überhaupt das Schönste, was es auf *Erden* gibt'[30]; er zieht nach Holland (1882) und begleitet die Schwestern Duluc auf ihrer Reise in die Vereinigten Staaten (1887), wo sie ihre Modeschöpfungen vorführen wollen. New York ist für ihn 'die moderne Stadt schlechthin, direkt aus dem 20. Jahrhundert. Die Stadt ist überwältigend, nie gesehen und überraschend diabolisch!'[31] Weiter besucht er Nord-Afrika und Bretagne (1877-79-81-92-94-95), wo er das Meer wieder vorfindet. Seine zahlreichen Reisen stimu-lieren ihn bei der immerwährenden Entwicklung seines Talentes. Immer wieder kommt er nach Hause mit zahl-losen Skizzen, eine spontane Art, die Atmosphäre seiner geliebten Orte festzuhalten.

**Die letzten Jahre**

Im Alter von 51 Jahren kauft Rops ein baufälliges Gut in Corbeil, 30 Kilometer südlich von Paris. Es trägt den Namen von 'la Demi-Lune' und sieht auf die Seine. In 'Corbeil werden wir einen Zufluchtsort vor Paris' finden, schreibt er seinem Freund Octave Uzanne[32]. Die Devise des Hauses lautet: *Run a demy!* (Keine halbe Arbeit!) ergänzt auf wunderbare Weise Rops' eigenes Motto *Aultre ne veult estre* (Kein anderer will ich sein). Er behält ein Atelier in Paris aber zieht sich immer öfter aufs Land zurück; sein Herz, dem er vieles zugemutet hat, bereitet ihm Sorgen; er braucht dringend Ruhe. Schwer für einen, dessen Herz ihm bereits 50 Jahre lang wie 'eine Eolusharfe vor jeder Emotion hüpft. Und jede Spur von Weiblichkeit bringt Leiden mit sich…'[33] In den letzten zehn Jahren seines Lebens arbeitet Rops trotz eines Augenleidens ständig weiter in der friedlichen Umgebung des 'la Demi-Lune'. Dort findet er 'Trost im Garten. Die Rosen, die ich aus Kanadien mitbrachte, überdecken die Bäume und lachen mir zu, wenn ich zum 'la Demi-Lune' zurückkehre. Ich werde vielleicht noch als ein Gärtner enden'[34], schreibt er seinem Freund Armand Rassenfosse; er lebt seine Passion für die Arbeit im Garten aus und züchtet neue Rosensorten.

Obwohl er wenig Kontakte zur Künstlerszene pflegt, bleibt Rops für die junge Generation der Pionier der belgi-schen Avantgarde. So wird er ab 1884 zu Ausstellungen im 'Cercle des XX' eingeladen. Im Jahre 1886 wird er Mitglied des Vereins. Allmählich erlischt dieser sonderbare Geist, der sich ängstigt bei dem Gedanken an 'alt sein', die Vorstellung, einer Frau keine Liebe mehr schenken zu können, wahrhaftig der Tod für einen Mann mei-nes Kalibers mit diesen Leidenschaften und körperlichen Bedürfnissen'[35].

Er weiß sich umringt durch die Fürsorge und Zuneigung seiner beiden Freundinnen Léontine und Aurélie, seiner Tochter Claire und seiner Freunde Rassenfosse und Detouche, als er am 23. August 1898 gegen 11 Uhr abends für immer die Augen schließt.

# Le Diable au Salon, 1851

## De Duivel in het Salon - Devil at the Salon - Der Teufel im Salon

Vignette sur bois, Houtgravure, Woodengraving, Holzstich

Vers 1850, les écrivains avaient pris l'habitude de publier des critiques fantaisistes qui brocardaient avec esprit les œuvres exposées lors des très officiels salons des Beaux-Arts. La Société des Joyeux, cercle d'étudiants où sévit sans doute le jeune Félicien Rops fraîchement débarqué à Bruxelles, s'empare de l'idée et publie, dès 1851, une plaquette intitulée *Le Diable au Salon*. Sous le pseudonyme de Japhet, Rops y fera ses premières armes. Il recomposera à sa manière certains tableaux exposés. Mais c'est surtout le Salon, en tant qu'institution toute puissante de la vie artistique, qu'il mettra à mal. En 1854, ce seront les Cosaques qui envahiront ce lieu solennel avant que les Turcs ne les y combattent en 1855. D'année en année, les Salons seront donc envahis par des hordes barbares à l'humour dévastateur et le crayon de Rops leur servira d'arme de choc. Trente ou quarante croquis alertes seront à chaque fois édités, agrémentés d'un commentaire dû le plus souvent à la plume de Victor Hallaux, un des complices namurois de Rops, inscrit lui aussi à l'Université Libre de Bruxelles. Dans cette image d'ouverture, le diable aux allures de bourreau grand guignolesque annonce le propos à un petit groupe de lecteurs médusés et guère flattés.

Rond 1850 hadden schrijvers de gewoonte om verzonnen kritieken te publiceren en op geestige wijze te spotten met de werken die getoond werden op de hoogst officiële tentoonstellingen van het museum voor Schone Kunsten. De 'Société des Joyeux', een studentenkring waarin de jonge, pas te Brussel aangekomen Rops zonder twijfel een vooraanstaande rol speelde, neemt deze idee over en publiceert vanaf 1851 een dun boekje getiteld *Le Diable au Salon*. Onder het pseudoniem Japhet verricht Rops hier zijn eerste krijgsdaden. Op zijn eigen manier hercomponeert hij bepaalde tentoongestelde schilderijen. Maar het is vooral het Salon, het machtige instituut van het artistieke leven waarop hij zijn pijlen richt. In 1854 zijn het de Kozakken die deze plechtige plaats innemen voor de Turken hen daar in 1855 verslaan. Zo vallen jaar na jaar hordes barbaren de Salons binnen met hun vernietigen-de humor. De potlood van Rops is hun geheim wapen. Telkens verschijnen dertig tot veertig kittige schetsen die opgeluisterd worden met commentaren meestal van de hand van Victor Hallaux, een van Rops' Naamse companen en collega-student aan de ULB. Op dit openingsbeeld spreekt de duivel in de gedaante van een grandguignoleske beul een kleine groep verbaasde en weinig geflatteerde lezers toe.

Some writers in the period around 1850 took great pleasure in publishing satirical reviews in which they mocked the works exhibited at the highly official *Salons des Beaux-Arts*. The idea appealed to the 'Société des Joyeux', a group of students into which Félicien Rops threw himself with great relish on arriving in Brussels. In 1851, the society began to publish a journal called *Le Diable au Salon*, in which Rops was to launch his first satirical attacks. Working under the pseudonym of 'Japhet', he caricatured the exhibited works. His greatest scorn, however, was reserved for the notion of the Salon itself – then an all-powerful institution in artistic life. In 1854, it was the turn of the Cossacks to invade this solemn space, followed a year later by the Turks. Year after year the Salons were laid waste by the devastating humour of Rops' invading barbarian hordes. Each edition of the journal featured 30 to 40 satirical sketches with accompanying texts written for the most part by Victor Hallaux – a Namurois friend of Rops who also studied at the Université Libre de Bruxelles. In this opening image, the devil, resembling a *grand guignol* executioner, addresses a small group of petrified and unflatteringly portrayed readers.

Um 1850 hatten Schriftsteller die Angewohnheit, erfundene Rezensionen zu publizieren und sich auf höhnerische Art über die Werke, die an höchst offiziellen Ausstellungen des Museums der Schönen Künste gezeigt wurden, lustig zu machen. Die 'Société des Joyeux', ein Studentenverein, in dem der junge, erst vor kurzem in Brüssel eingetroffene Rops zweifellos eine führende Rolle spielte, übernimmt diese Idee und veröffentlicht ab 1851 ein dünnes Büchlein mit dem Titel *Le Diable au Salon*. Unter dem Pseudonym Japhet führt Rops seine ersten Kriegshandlungen durch. Auf seine eigene Weise gestaltet er bestimmte ausgestellte Gemälde um. In erster Linie zielt er aber auf den Salon, jenes mächtige Institut des künstlerischen Lebens. 1854 sind es die Kosaken die diesen feierlichen Ort erobern aber ein Jahr später werden sie von den Türken vertrieben. Jahr für Jahr fallen Horden Barbaren mit ihrem vernichtenden Humor in die Salons ein. Der Bleistift von Rops ist ihre Geheimwaffe. Jeweils erscheinen dreißig bis vierzig rassige Skizzen, die mit Kommentaren von meistens Victor Hallaux, einem der Kumpel von Rops aus Namen und Mitstudent an der ULB, versehen werden. Auf diesem Öffnungsbild redet der Teufel in der Gestalt eines grandguignolesken Henkers eine kleine Gruppe von erstaunten und kaum geschmeichelten Lesern zu.

17,5 cm x 11,5 cm
Province de Namur, Musée Félicien Rops

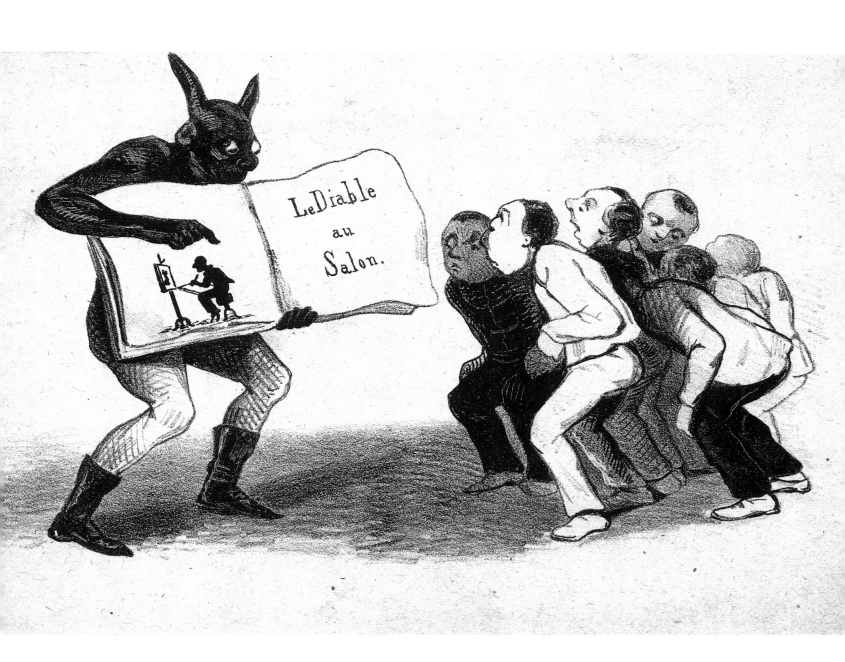

# Médaille de Waterloo, 1858

## Medaille van Waterloo - Waterloo medal - Die Medaille von Waterloo

Lithographie, Lithografie, Lithograph, Lithographie

Inscrit à l'Université Libre de Bruxelles pour une candidature en philosophie préparatoire au droit, Rops se plonge avec enthousiasme dans une vie de bohème étudiante. Il a le sentiment de goûter enfin à la liberté après avoir trop longtemps connu le carcan de la vie namuroise. Il devient très vite un des membres les plus inventifs du cercle des 'Crocodiles', joyeuse bande d'étudiants proche des proscrits français du coup d'Etat de Napoléon III (2 décembre 1851). L'Empereur deviendra pour eux une véritable bête noire. C'est dans ce contexte que Rops compose cette charge contre les Belges qui portaient ostensiblement sur leur poitrine la médaille de Sainte-Hélène. Outré par la restauration de l'Empire en France, il stigmatise les cauchemars engendrés par les rêves de grandeur de l'oncle illustre de 'Badinguet'. Brillant d'une splendeur toute dérisoire au milieu d'un enchevêtrement de squelettes aussi sinistre qu'absurde, la *Médaille de Waterloo* présente l'empereur sous les traits d'un nabot chétif et bancal. Ultime vestige d'une gloire conquise au prix du sang que défendent 'à bras raccourcis' deux robustes harpies à l'œil mauvais. La patrie résiste aux assauts de ceux qui lui ont été sacrifiés et se raccroche désespérément à son drapeau. Le dialogue absurde du chien et du militaire s'inscrit comme une ultime dérision.
Cette lithographie, complétée par l'édition de véritables médailles frappées en plâtre, en argent et en bronze provoqua l'indignation et valut à Rops un duel avec un fils d'officier de l'Empire.

Nadat hij ingeschreven is aan de Université Libre de Bruxelles voor de kandidaturen filosofie als voorbereiding op een rechtenstudie stort Rops zich enthousiast in het liederlijke studentenleven. Na zijn beklemmende Naamse periode snakt hij er naar om eindelijk met volle teugen van de vrijheid te genieten. Al snel wordt hij een van de vindingrijkste leden van de jolige studentenbende de 'Crocodiles', die nauw aansloot bij de Franse vogelvrijverklaarden van de staatsgreep van Napoleon III (2 december 1851). De keizer zal voor hen een echte schietschijf worden. In deze context lanceert Rops zijn aanval op de Belgen die ostentatief de medaille van Sint-Helena op hun borst droegen. Buiten zichzelf door het herstel van het keizerrijk in Frankrijk brandmerkt hij de nachtmerries veroorzaakt door de grootheidswaanzin van de beroemde oom van 'Badinguet'. Schitterend door een bespottelijke pracht temidden een absurd en sinister kluwen van skeletten stelt de *Medaille van Waterloo* de keizer voor als een nietige dwerg met o-benen. Ultiem overblijfsel van een glorie veroverd door bloedvergieten en 'uit alle macht' verdedigd door twee robuuste harpijen met een gemene blik. Het vaderland weerstaat de aanslagen van hen die voor haar geofferd werden en omklemt wanhopig haar vlag. De absurde dialoog van de hond en de soldaat vormt de ultieme bespotting. Deze lithografie die vervolledigd werd met de uitgifte van echte, uit gips, zilver en brons vervaardigde medailles, zal veel stof doen opwaaien en levert Rops een duel met de zoon van een officier van het rijk op.

Having enrolled at the Université Libre de Bruxelles to study philosophy prior to entering the law, Rops threw himself enthusiastically into the bohemian student life. He felt he was finally getting a taste of freedom after spending too long in the straitjacket of life in Namur. He quickly became one of the most creative members of the 'Crocodiles', an irreverent band of students with close links to the community of French exiles that formed in Brussels in the wake of Napoleon III's seizure of power on 2 December 1851. The emperor soon became the group's principal hate-figure.
It was against this background that Rops set out to attack those Belgians who proudly wore the Saint-Helena Medal on their chests. Rops was outraged by the restoration of the Empire in France, remembering the nightmare that had ensued from the delusions of grandeur suffered by 'Badinguet's' illustrious uncle. The *Waterloo Medal* gleams with tawdry splendour in the midst of a tangle of skeletons, both sinister and absurd. It portrays the emperor as a sickly, lame dwarf. This final vestige of a glory won at the cost of too much blood is defended by a pair of tough-looking harpies. The personification of *La Patrie* clings desperately to her flag, resisting the onslaught of those sacrificed to it. A final touch of mockery is added by the absurd dialogue between the dog and the soldier.
This lithograph, which was accompanied by the striking of real medals in plaster, silver and bronze, provoked a good deal of indignation and led the son of an Empire officer to challenge Rops to a duel.

Nachdem Rops sich als Vorbereitung auf ein Jurastudium als Philosophiestudent an der Université Libre de Bruxelles eingetragen hatte, wirft er sich unverdrossen in das liederliche Studentenleben. Nach seinem beklemmenden Aufenthalt in Namen sehnt er sich danach um in vollen Zügen seiner Freiheit zu genießen. Rasch wird er zu einer der erfinderischesten Mitglieder der heiteren Studentenschar der 'Crocodiles', die den französischen Geächteten vom Staatsstreich von Napoleon III beitrat (2. Dezember 1851). Für die Truppe wird der Kaiser zur wahren Zielscheibe. In diesem Zusammenhang öffnet Rops seinen Angriff gegen die Belgier, die ihre Medaille von Sankt-Helena betont auf der Brust trugen. Außer sich durch die Wiederinstandsetzung des Kaiserreichs in Frankreich brandmarkt er die vom Größenwahnsinn des berühmten Onkels von 'Baudinguet' verursachten Alpträume.
Die *Medaille von Waterloo*, die den Kaiser als einen unscheinbaren o-beinigen Zwerg inmitten eines absurden und unheilvollen Gewirrs von Skeletten darstellt, ist dank der lächerlichen Pracht zu einem wunderbaren Werk geworden. Überreste eines durch Blutvergießen eroberten Glanzes, der 'aus aller Macht' von zwei kräftigen Harpyien mit niederträchtigem Blick verteidigt wird. Das Vaterland widersteht den Anschlägen, die von denjenigen verübt werden, die für ihn geopfert wurden uns es umklammert verzweifelt seine Fahne. Der absurde Dialog zwischen dem Hund und dem Soldaten bildet die ultime Verhöhnung.
Diese Lithographie, die später mit der Herausgabe von echten Medaillen aus Gips, Silber und Bronze ergänzt wurde, wird viel Staub aufwirbeln und wird Rops ein Duell mit dem Sohn eines Offizieren des Reiches einbringen.

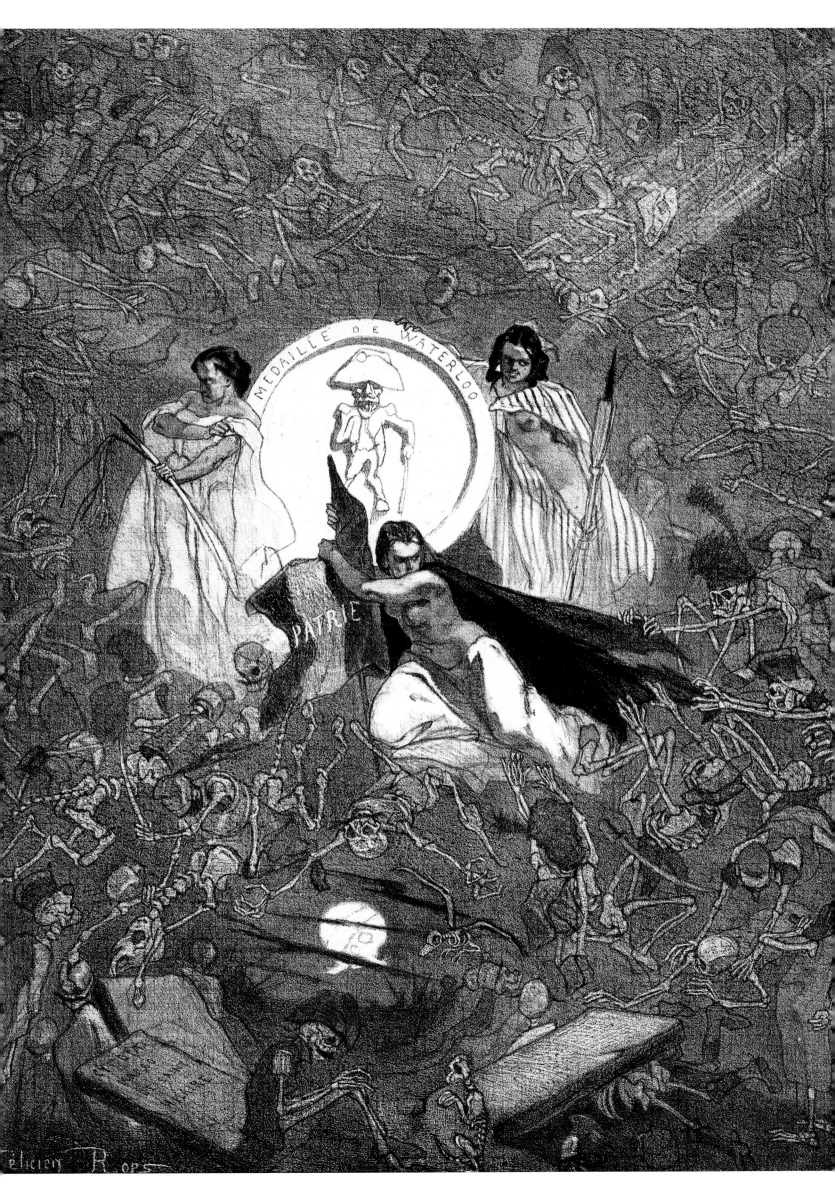

# La Peine de mort, 1859

## De Doodstraf - The Death Penalty - Die Todesstrafe

Crayon gras, Vet potlood, Soft lead pencil, Fettbleistift

Rops utilisera abondamment le thème de la tête coupée. Dans cette œuvre, le propos n'est évidemment pas encore symboliste comme il le sera dans *La Grande Lyre* par exemple. L'artiste apporte sa pierre à la dénonciation de la peine capitale formulée par bien des hautes figures intellectuelles du XIXe siècle. Les textes et les dessins de Victor Hugo pour réclamer la grâce de l'Américain John Brown sont à cet égard significatifs. Rops dépasse ici l'anecdotique. Sa planche touche à l'universel. Ne peut-on voir en cette femme qui hurle à la mort au pied de l'échafaud la conscience de l'humanité qui clame son horreur?

Rops zal veelvuldig gebruik maken van het thema van de onthoofding. In dit werk is het onderwerp vanzelfsprekend nog niet zo symbolisch zoals bijvoorbeeld later in *De Grote Lier*. De kunstenaar draagt zijn steentje bij tot de veroordeling van de doodstraf zoals ze door tal van hooggeplaatste intellectuelen uit de 19de eeuw verwoord wordt. De teksten en tekeningen van Victor Hugo om te pleiten voor gratie voor de Amerikaan John Brown zijn in dit verband exemplarisch. Rops ontstijgt hier het louter anecdotische. Zijn prent heeft een universele uitstraling. Onderkennen we in deze vrouw die hartverscheurend huilt aan de voet van het schavot niet het geweten van de mensheid dat zijn afschuw uitschreeuwt?

Rops frequently used the theme of beheading. The subject of this work is clearly not yet as symbolic as it was to be in works like *The Great Lyre*. This is Rops' contribution to the campaign against capital punishment waged by many leading intellectuals in the 19th century. Particularly influential in this regard were the writings and drawings in which Victor Hugo called for the pardon of the American John Brown. In this particular drawing, Rops transcends the anecdotal and achieves a sense of universality. We are tempted to identify the wailing woman who kneels at the foot of the scaffold as the conscience of humanity, crying out in horror?

Rops wird sich häufig des Themas der Enthauptung bedienen. In diesem Werk wirkt das Motiv selbstverständlich weniger symbolisch wie später zum Beispiel in *Die große Lyra*. Der Künstler steuert seinen Teil bei zu der Verurteilung der Todesstrafe, wie sie von zahlreichen Intellektuellen im 19. Jahrhundert vertreten wurde. Die Texte und Zeichnungen von Victor Hugo als Plädoyer für die Begnadigung des Amerikaners John Brown sind in diesem Zusammenhang beispielhaft. Rops erhebt sich hier vom reinen Anekdotischen. Sein Bild hat eine universelle Auswirkung. Erkennen wir in dieser herzzerreißend schreienden Frau am Fuß des Schaffotts nicht das Gewissen der Menschheit, das seinen Ekel aufschreit?

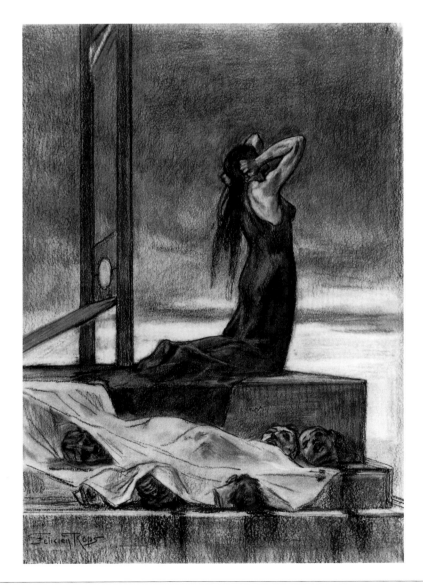

43 cm x 30 cm, signature dans le bas à gauche: Félicien Rops
Province de Namur, Musée Félicien Rops

# Les Diables froids, c. 1860

## De koude Duivels - Cold Devils - Die kalten Teufel

### Lithographie, Lithografie, Lithograph, Lithographie

Cette lithographie, tirée à quatre exemplaires, aurait été un projet d'illustration pour *La Légende d'Uylenspiegel* de Charles De Coster. Elle est cependant très éloignée dans l'esprit et la technique des planches de Rops qui finalement orneront le livre. L'artiste, qui à l'époque n'a pas encore rencontré Baudelaire, met en vedette pour la première fois deux des acteurs principaux de son œuvre gravée: la femme et le diable. Le lien qui les unit tient à la fois de l'emprise et de la complicité. On peut voir ici comme une première 'mise en image' de ce 'poème de la possession de la femme par le diable' que seront *Les Sataniques*. Les contrastes d'ombre et lumière dont Rops use avec talent en lithographie font une fois encore merveille.

Deze op vier exemplaren gedrukte lithografie zou een illustratieproject voor *De Legende van Uylenspiegel* van Charles Decoster geweest zijn. Inmiddels heeft het werk nauwelijks nog iets te maken met de geest en de techniek van de prenten van Rops die uiteindelijk het boek zullen aankleden. De kunstenaar, die op dat moment Baudelaire nog niet ontmoet had, zet voor het eerst twee van de belangrijkste acteurs van zijn graveerwerk in het zonnetje: de vrouw en de duivel. De band tussen beiden lijkt de ene keer op macht, dan weer op medeplichtigheid gebaseerd. Het werk is een voorafspiegeling van het gedicht over de greep van de duivel op de vrouw, het latere *Les Sataniques*. Het spel van licht en schaduw dat Rops in zijn litho's vaak virtuoos gebruikt, is opnieuw opvallend mooi.

This lithograph, four copies of which were printed, was intended as an illustration for Charles De Coster's *Légende d'Uylenspiegel*. Its spirit and technique are, however, very different from the prints Rops ultimately provided for the book. For the first time, the artist, who had yet to meet Baudelaire, presents what were to become two of the main elements of his engraved work: woman and the devil, whose relationship is marked by equal doses of compulsion and complicity. The image is also the first expression of that 'poem of woman's possession by the devil' that was to become *Les Sataniques*. As far as technique is concerned, Rops uses the contrast between light and dark to brilliant effect.

Diese in vier Exemplaren gedruckte Lithographie sollte ein Illustrierungsprojekt für die *Legende des Uylenspiegels* von Charles De Coster gewesen sein. Mittlerweile hatte das Werk kaum noch etwas mit dem Geiste und der Technik der Werke von Rops, die schlußendlich das Buch dekorieren wurden, zu tun. Der Künstler, der zu dieser Zeit noch nicht die Bekanntschaft mit Baudelaire gemacht hatte, präsentiert in diesem Werk erstmals die wichtigsten Spieler seiner Gravierkunst: die Frau und den Teufel. Die Beziehung zwischen beiden scheint das eine Mal auf Macht, das andere Mal auf Mittäterschaft gegründet zu sein. Das Werk ist eine Präfiguration des 'Gedichtes über den Griff des Teufels auf die Frau', der späteren *Les Sataniques*. Das Spiel von Licht und Schatten, dessen Rops sich in seinen Lithos oft meisterhaft bedient, is wiederum außergewöhnlich gelungen.

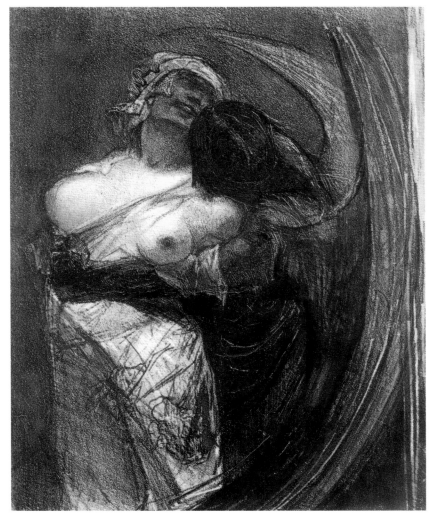

17,2 cm x 13,7 cm
Collection privée

# Chez les trappistes, 1859

## Bij de Trappisten - Among the Trappists - Bei den Trappisten

Lihographie, Lithografie, Lithograph, Lithographie

Cette planche rappelle le scandale d'une affaire de mœurs dont un couvent belge avait été le théâtre. Regroupés autour d'un novice benêt qu'ils couvent d'un œil concupiscent, des moines aux trognes inouïes commentent, forts de leur expérience, *La Destruction de Sodome*. La légende est on ne peut plus claire: 'Où l'on inculque aux enfants la morale par des bouches que l'Eglise seule a ouverte'. Louis-Joseph-Boniface Defré, figure majeure du parti libéral belge, y vit avec satisfaction une charge anti-cléricale et adressa une lettre de félicitation à l'artiste. Mal lui en prit! Viscéralement allergique à l'idée d'être récupéré par quelque bord que ce soit, Rops se retranche derrière sa liberté d'artiste soucieux uniquement de reproduire un moment de réalité et met en mots une véritable philosophie de vie.

'Je ne mérite pas vos éloges, Monsieur, et je vous avoue que libéraux et catholiques me laissent, en tant que partis, parfaitement indifférent. Réunir quelques faces conventuelles et monastiques autour d'un livre blanc me semblait, picturalement parlant, intéressant à faire, et j'en ai saisi l'occasion. Puis, il est toujours amusant de se moquer de l'hypocrisie de certaines gens qui font montre de vertus absentes, qu'ils soient catholiques ou libéraux. Je crois, puisque nous frôlons ce chapitre, qu'il n'y a de libéraux que les socialistes, et, si j'étais libéral, je le serais jusqu'à la guillotine; de même que, si j'étais catholique, je le serais jusqu'à l'Inquisition inclusivement, laquelle est logique, le dogme accepté. 'Je renierai les tièdes', dit la parole de Dieu, que personne n'écoute d'ailleurs, ni libéraux, ni catholiques. […] Ce que je hais le plus au monde, je crois, c'est le bourgeois doctrinaire qui me paraît être pour l'instant tout puissant en Belgique. […] Cette bourgeoisie a des mots tout faits pour excuser ses vices. Elle appelle sa lâcheté: modération; sa couardise: prudence; son prosaïsme: bon sens et sa bêtise: gravité'[36].

Ce thème de la lutte entre règle monastique et appétits charnels culminera dans *La Tentation de Saint-Antoine* que Rops composera en 1878.

Deze prent herinnert aan het schandaal rond een zedenzaak die plaatsvond in een Belgisch klooster. Een sullige novice wordt met blikken verslonden door monniken met boeventronies die zich rond hem verzameld hebben. Ze becommentariëren gesteund door hun ervaring *De Vernietiging van Sodom*. Het bijschrift spreekt klare taal: 'Waar men kinderen de moraal bijbrengt door monden die enkel de kerk geopend heeft'.

Louis-Joseph-Boniface Defré, vooraanstaand figuur van de Belgische liberalen, ziet er tot zijn grote vreugde een anti-clericale aanval in en schrijft een felicitatiebrief aan de kunstenaar. Manifest allergisch voor iedereen die hem voor zijn (politieke) kar wil spannen, verschanst Rops zich achter artistieke vrijheid en beweert enkel de bedoeling te hebben een realistische momentopname vast te leggen. Hij antwoordt met een les in levensfilosofie. 'Mijnheer, ik verdien uw lof niet en ik beken dat liberalen en katholieken, in hun politieke hoedanigheid, me absoluut koud laten. Enkele kloosterfiguren samenbrengen rond een wit boek leek me uit picturaal oogpunt een interessant gegeven en daarvoor heb ik een bepaalde gebeurtenis aangegrepen. Het is verder altijd amusant om te spotten met de hypocrisie van bepaalde mensen, katholiek of liberaal, die pronken met afwezige deugden. Ik meen, nu we het er toch over hebben, dat de beste liberalen socialisten zijn en mocht ik liberaal zijn, dan zou ik dat blijven tot op het schavot; op dezelfde wijze zou ik katholiek zijn tot voor de inquisitie, alle dogma's incluis. 'Ik zal de halfslachtigheden verloochenen', zo zegt ons de Heer, maar daar luistert overigens toch niemand naar, katholiek of liberaal. […] Wat ik waarschijnlijk het meest verafschuw, is de doctrinaire burger, die momenteel zeer machtig is in België. […] Deze burgerij beschikt over woorden die speciaal gecreëerd werden om haar ondeugden goed te praten. Haar laksheid noemt ze gematigdheid, haar lafheid voorzichtigheid, alledaagsheid wordt gezond verstand en haar dwaasheid heet deftigheid'[36].

Dit thema van de strijd tussen kloosterverordeningen en vleselijke begeerten zal haar hoogtepunt vinden in *De Verzoeking van Sint-Antonius*, een werk uit 1878.

This print recalls a scandal that occurred at a Belgian monastery. A group of monks with unnatural faces cluster around a simple-minded novice, whom they eye lasciviously. They are discussing the *Destruction of Sodom* – a subject of which they evidently have some experience. The caption could not be clearer: 'Where morals are inculcated in youngsters through mouths that the Church alone has opened'. Louis-Joseph-Boniface Defré, a leading light of the Belgian Liberal Party, happily interpreted the picture as an attack on the clergy and duly penned a letter of congratulation to the artist. But Rops pathologically disliked the idea of being co-opted by any particular side. Invoking his belief in artistic freedom, he replied that his intention had been solely to capture an instant of reality. His letter to Defré turned into a statement of his personal credo.

'I do not, Sir, deserve your praises. I am entirely indifferent to the Liberal and Catholic parties alike. It merely struck me as pictorially interesting to show a group of monks around a white book. It is always amusing, moreover, to lampoon the hypocrisy of those who make a great play of virtues they actually lack, be they Catholic or Liberal. I believe, since we have touched on the subject, that there are no Liberals but Socialists, and that if I were a Liberal, I would remain so to the scaffold. Equally, if I were a Catholic, I would remain faithful to the last dogma all the way to the Inquisition. 'I shall deny the faint-of-heart!' says the Lord, whom neither Liberal nor Catholic listens to any more... The thing I detest most in this world is the doctrinaire bourgeois who, it seems to me, is all-powerful in Belgium at this moment… The bourgeoisie has ready-made excuses for all its vices. It calls its indolence moderation, its cowardice prudence, its vulgarity common sense and its stupidity decency'[36].

The theme of the struggle between monastic rules and carnal desires was to culminate in the *Temptation of Saint Anthony* which Rops produced in 1878.

Dieses Bild erinnert an den Skandal in einem belgischen Kloster. Eine trottelige Novizin wird von Mönchen mit Galgengesichtern, die sich ihn geschart haben, mit den Augen verschlungen. Als 'erfahrene' Geistliche kommentieren sie die *Vernichtung von Sodom*. Der Bildtext ist unzweideutig: 'Wo den Kindern die Moral beigebracht wird durch Münder, die nur von der Kirche geöffnet werden'. Louis-Joseph-Boniface Defré, prominenter belgischer Liberaler, entdeckt zu seiner großen Freude in diesem Werk einen antiklerikalen Angriff. Deswegen schreibt er dem Künstler einen Gratulationsbrief. Rops, der ausgesprochen allergisch ist gegen alle, die ihn vor ihren Karren zu spannen versuchen, verschanzt sich hinter der künstlerischen Freiheit und behauptet nur die Festlegung einer realistischen Momentaufnahme beabsichtigt zu haben. Seine Antwort ist eher eine Lektion in Lebensphilosophie. 'Geehrter Herr, ich verdiene Ihre Anerkennung nicht und ich gestehe, daß Liberalen und Katholiken in ihrer politischen Beschaffenheit mir völlig egal sind. Das Zusammenbringen von einigen Klosterfiguren um ein weißes Buch schien mir aus pikturaler Sicht ein interessantes Thema und in diesem Sinne habe ich ein bestimmtes Ereignis ausgenutzt. Überdies ist es immer unterhaltsam, mit der Heuchelei bestimmter Figuren, ob katholisch oder liberal, die mit nichtvorhandenen Tugenden prunken, zu spaßen. Übrigens bin ich der Meinung, daß die besten Liberalen Sozialiste sind und wäre ich Liberaler, so bliebe ich einen bis zum Schafott; wäre ich aber katholisch, dann könnte sogar die Inquisition mit all ihren Dogmen mich nicht auf andere Gedanken bringen. 'Ich werde die Halbheiten verleugnen', so spricht der liebe Gott, aber es gibt doch keinen, der ihn zuhört, weder Katholike noch Liberale.[...] Was ich wahrscheinlich am meisten verabscheue, ist das doktrinäre Großbürgertum, das im Moment sehr mächtig ist in Belgien. [...]. Diese Bourgeoisie verfügt über Wörter, die extra geschaffen wurden um ihre Laster zu beschönigen. Ihre Lascheit nennt sie Genügsamkeit, ihre Feigheit Vorsicht, Alltäglichkeit wird gesunder Menschenverstand und ihre Dummheit heißt Vornehmheit'[36]. Dieses Thema des Kampfes zwischen Ordensregeln und sinnlicher Begierde wird später mit *Die Versuchung des hl. Antonius*, einem Werk aus dem Jahre 1878, seinen Höhepunkt erreichen.

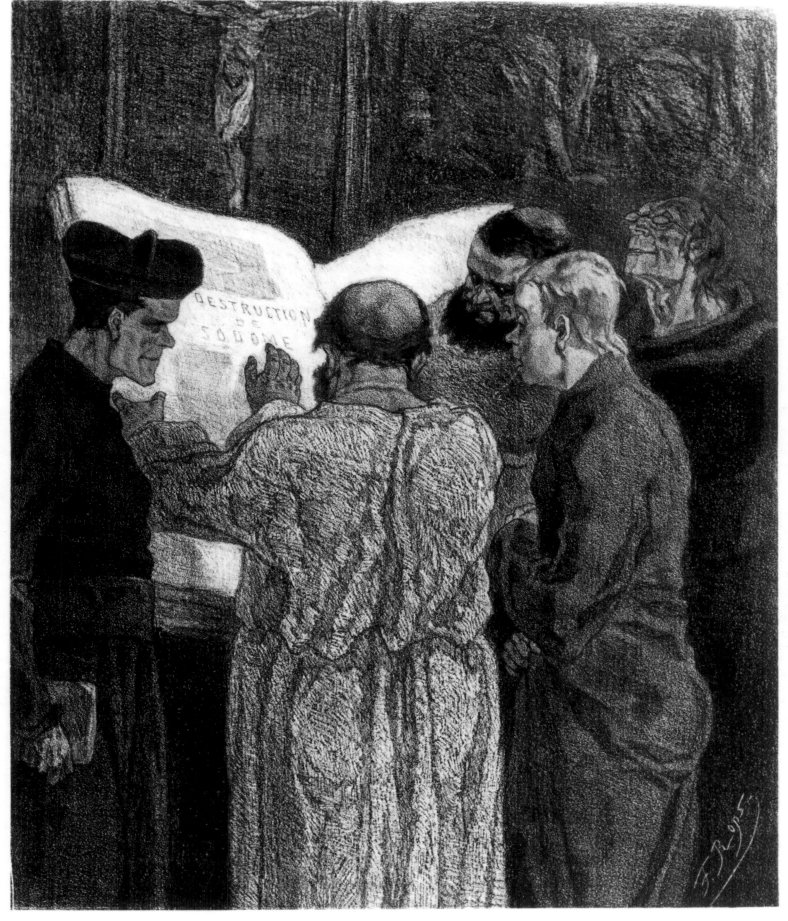

CHEZ LES TRAPPISTES.

OU L'ON INCULQUE AUX ENFANTS LA MORALE PAR DES BOUCHES
QUE L'EGLISE SEULE A OUVERTES

# La dernière incarnation de Vautrin

## De laatste menswording van Vautrin - Vautrin's last incarnation - Die letzte Entstehung von Vautrin

Lithographie parue dans *L'Uylenspiegel* du 2 novembre 1862 - Lithografie verschenen in de *Uylenspiegel* van 2 november 1862 - Lithograph published in *Uylenspiegel* on 2 November 1862 - Lithographie erschienen im *Uylenspiegel* vom 2. November 1862

Le 3 février 1856, Rops, fort de l'héritage paternel, fonde son propre périodique *L'Uylenspiegel, journal des ébats artistiques et littéraires*. Si le sous-titre de *l'Uylenspiegel* semble circonscrire le propos à la sphère culturelle, la réalité est plus complexe. Rops et ses complices – pour la plupart issus de la rédaction du *Crocodile* – sont trop épris de liberté pour s'interdire d'aborder le champ politique. De janvier à juin 1859, Rops livrera notamment dix lithographies regroupées sous le titre de *La Politique pour rire*. *La dernière incarnation de Vautrin* est la dernière lithographie que Rops ait livrée pour *L'Uylenspiegel*. L'image est complexe. Elle reprend le mythe romantique de deux 'surhommes', Napoléon Bonaparte et Vautrin, pour le détourner au profit de la dénonciation de deux 'soushommes' Proudhon, dont le masque blafard dissimule mal les moustaches effilées de ce Napoléon III que Rops exècre.

Op 3 februari 1856 sticht Rops, gesteund door de erfenis van zijn vader, zijn eigen tijdschrift, *Uylenspiegel, periodiek voor artistiek en literair gedartel*. Ook al lijkt de ondertitel de doelstelling in de culturele sfeer te situeren, toch is de realiteit iets complexer. Rops en zijn companen – voor het merendeel overgekomen van de redactie van de *Crocodile* – zijn te zeer vrijheidslievend om het politieke terrein links te laten liggen. Van januari tot juni 1859 zal Rops met name tien litho's leveren met de gezamelijke titel *Politiek om te lachen. De laatste menswording van Vautrin* is de laatste lithografie die Rops aan de *Uylenspiegel* afleverde. Het is een complex beeld. De romantische mythe van de twee 'Übermenschen', Napoleon Bonaparte en Vautrin, wordt omgevormd in het voordeel van de veroordeling van twee 'Untermenschen': Proudhon wiens vale masker nauwelijks de uitgerafelde snor van de verfoeide Napoleon III verheimelijkt.

On 3 February 1856, Rops used his father's legacy to found a magazine, which he entitled *Uylenspiegel, journal des ébats artistiques et littéraires*. Although the sub-title – 'newspaper of artistic and literary frolics' seemingly limited it to the cultural sphere, the reality was more complex. Rops and his collaborators – most of whom had belonged to the editorial team at *Le Crocodile* – were too wedded to the spirit of liberty to ignore politics. From January to June 1859, Rops supplied ten lithographs collectively entitled *Politics as a Joke*. *Vautrin's last incarnation* was the final lithograph Rops produced for *Uylenspiegel*. It is a complex image that takes the Romantic myth of two 'supermen', Napoleon Bonaparte and Vautrin and uses it to attack two 'subhumans' – Proudhon, whose pallid mask poorly conceals the pointed moustaches of Napoleon III whom Rops so detested.

Dank der Erbschaft seines Vaters gründet Rops am 3. Februar 1856 seine eigene Illustrierte, *Uylenspiegel, Zeitschrift für künstlerisches und literarisches Getändel*. Wenn auch der Untertitel die Zielsetzungen im kulturellen Bereich ansiedelt, die Realität ist ein wenig komplizierter. Rops und seine Kumpel – meistens ehemalige Crocodile-Mitarbeiter – lieben die Freiheit allzu sehr um den politischen Bereich völlig zur Seite zu schieben. Vom Januar bis zum Juni 1859 wird Rops so zehn Lithos liefern mit dem Gesamttitel *Politik zum Brüllen. Die letzte Entstehung von Vautrin* ist die letzte Litho, die Rops dem *Uylenspiegel* ablieferte. Es handelt sich um ein komplexes Bild. Der romantische Mythos der beiden 'Übermenschen' Napoleon Bonaparte und Vautrin wird zugunsten der Verurteilung der beiden 'Untermenschen' umgestaltet: Proudhon, dessen farblose Maske den zerfaserten Schnurrbart des verabscheuten Napoleon III kaum vertuscht.

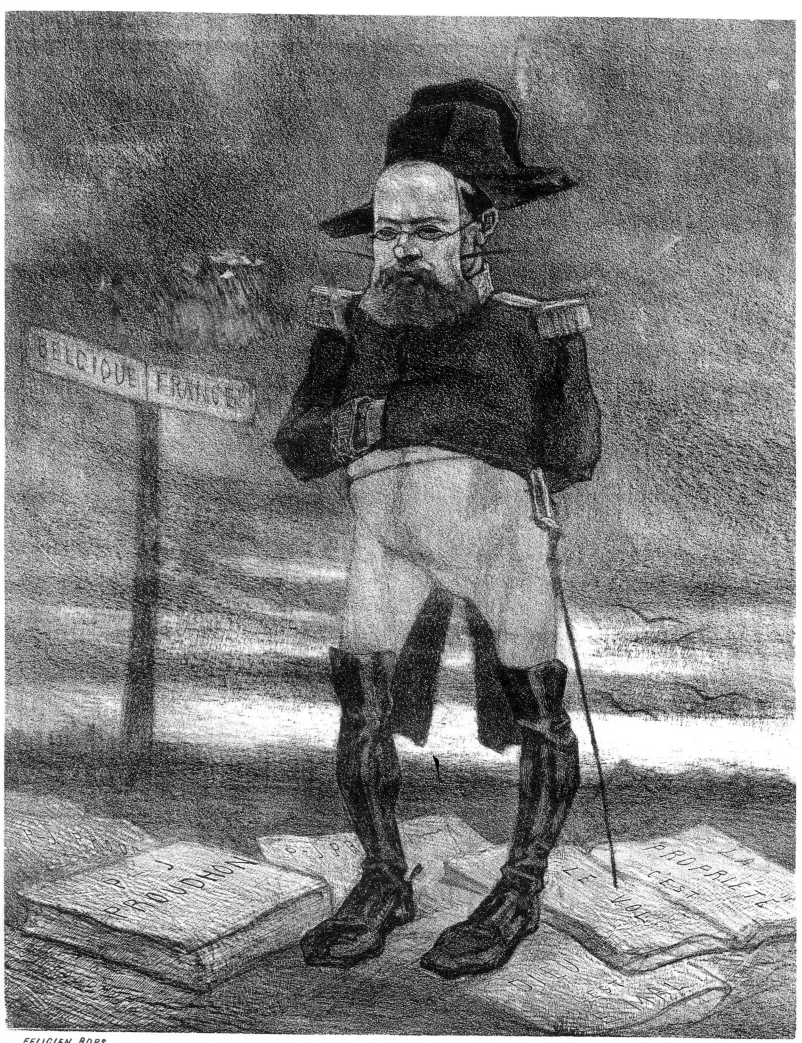

FELICIEN ROPS.

# LA DERNIÈRE INCARNATION DE VAUTRIN.

# L'Ordre règne à Varsovie, c. 1863

## De orde regeert in Warschau - Order reigns in Warsaw - Die Ordnung herrscht in Warschau

Lithographie, Lithografie, Lithograph, Lithographie

Rops composera une série de lithographies de premier plan inspirées par des incidents, faits politiques ou opinions qui avaient passionné ou passionnaient encore l'opinion publique. Celle-ci stigmatise l'abominable répression de l'insurrection polonaise en 1831. Huit jours après la capitulation de la ville, Sebastiani, Ministre des Affaires étrangères français, annonçait: *L'ordre règne à Varsovie.* L'ordre de la tyrannie qui s'instaure sur les massacres et ensevelit dans un linceul le cadavre de la liberté. A l'arrière, des images de cauchemar se multi-plient comme un vent atroce qui souffle sur le pays supplicié. Gibet, chevauchées dévastatrices, têtes brandies aux bout de piques… L'image de la peine de mort, élaborée précédemment par Rops, réapparaît à droite.

Rops zal voor een belangrijke reeks litho's inspiratie vinden in een aantal gebeurtenissen en politieke feiten die het publiek in die tijd niet onberoerd lieten. Dit werk stelt de vreselijke repressie tegen de Poolse opstand van 1831 aan de kaak. Acht dagen na de capitulatie van de stad verkondigt Sebastiani, de Franse minister van Buitenlandse Zaken: *De ordre regeert in warschau.* Het kadaver van de vrijheid wordt door de orde van de tirannie door middel van massale afslachtingen in een lijkwade gewikkeld. Als een vernielzuchtige wind die het over het land raast, stapelen zich in de achtergrond beelden van deze nachtmerrie op. Galg, verwoestende strooptochten, dreigende hoofden op spiezen... Het beeld van de doodstraf dat Rops vroeger reeds uitgewerkt had, verschijnt hier weer aan de rechterkant.

Rops produced a series of key lithographs inspired by incidents, political events and ideas that had captured the public imagination. This work attacks the terrible suppression of the Polish insurrection of 1831. Eight days after the city surrendered, Sebastiani, the French foreign minister, announced that *Order reigns in Warsaw*. It is tyranny's order, rooted in massacre, which places the shroud over the corpse of liberty. Nightmarish images teem in the background like a dreadful wind blowing across the tormented country. We see gallows, rampaging horsemen and heads brandished on pikes. Rops' earlier image of the death penalty appears again on the right-hand side.

Für eine beeindruckende Reihe von Lithografien läßt Rops sich inspirieren von aktuellen Ereignissen, politischen Tatsachen und Meinungen, die das Publikum berühren. Dieses Bild stellt die widerliche Unterdrückung der pol-nischen Revolte vom Jahre 1831 an den Pranger. Acht Tage nach der Kapitulation der Stadt verkündet Sebastiani, der französische Außen-minister: Die Ordnung herrscht in Warschau. Die Leiche der Freiheit wird von der despotischen Ordnung mittels massenhafter Abschlachtungen in ein Totenhemd gewickelt. Im Hintergrund häufen sich die Bilder dieses Alptraums wie ein rasender Wind, der über das Land tobt. Galgen, verheerende Raubzüge, drohend aufgespießte Köpfe ... Das Bild der Todesstrafe, das Rops früher bereits verwendet hatte, taucht auf der rechten Seite wieder auf.

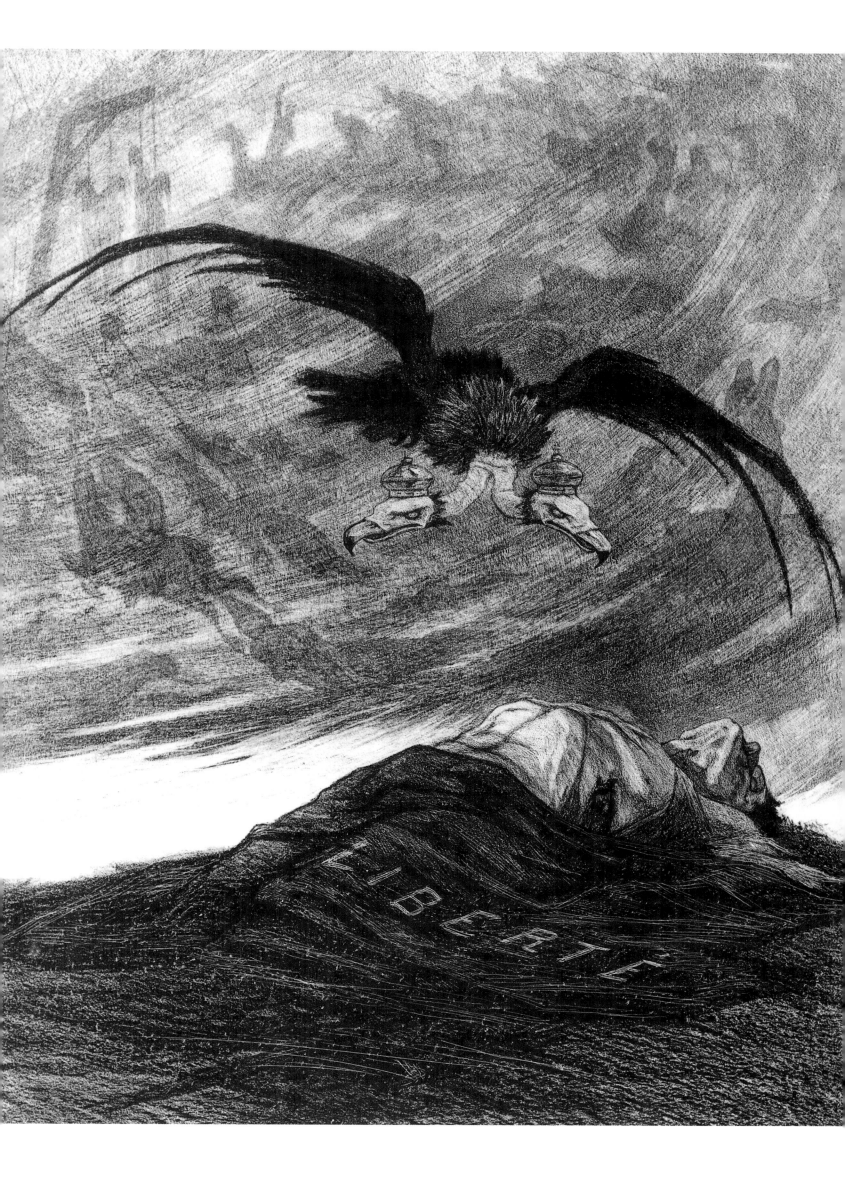

# Un enterrement au pays wallon, 1863

## Een begrafenis in het Waalse land - Funeral in Wallonia - Die Bestattung in wallonischer Erde

Lithographie, Lithografie, Lithograph, Lithographie

'C'était un enterrement triste, celui-là c'est rare', écrit Rops à l'écrivain Charles De Coster. 'Derrière le cercueil recouvert d'un drap riche, avec des têtes de mort, en vrai or, suivait un petit garçon blond, de ce blond fade né des cours de récréation sans air et des verbes copiés dix fois en punition d'un sourire. C'était lui, le pauvret, qui menait le deuil, avec son petit nez rouge et de grosses larmes à travers les cils. A ses côtés, digne et protectant, ambulait un monsieur, le 'mon oncle' ou le tuteur légal. En grand deuil aussi, le monsieur, ayant engraissé depuis lors, et ne mettant son habit que pour le Te Deum de la fête des Rois, et pour aller à la Redoute de M. le Gouverneur. Un gros curé goutteux, avec les bas tombant sur les boucles de ses souliers, deux prêtres psalmodiant, lugubrement grotesques, encore enluminés par la digestion dérangée, un bedeau avec de l'ouate dans les oreilles, deux membres mâle et femelle de quelque congrégation, un enfant de chœur et un chien, c'est tout. Au cimetière, en plus, le vieux fossoyeur 'buveur de goutte'. Tout cela bredouillant ne manquait pas de lugubre et de drôlerie sinistre, sous un ciel gris, et cependant avec des échappées de lumière plus lumineuses que les blancs bleus des surplis. L'enfant de chœur, pendant les derniers oremus, aspergeait le chien, et les porteurs buvaient le pequet de circonstance. Cela m'a plu. Je l'ai dessiné sur une grande pierre lithographique, et voilà'[37]. Comme pour *Chez les trappistes*, Rops se défend d'avoir voulu créer une œuvre anticléricale. Il se pose en peintre de la vie contemporaine, curieux des êtres et prompt à restituer par son crayon – ou par sa plume – toute la densité humaine d'une situation. Cette œuvre a souvent été comparée à *L'Enterrement à Ornans* de Gustave Courbet. Mais outre que le format n'a rien à voir – la toile de Courbet est gigantesque – le propos est différent. Courbet a fait œuvre de réalisme, en peignant un village au grand complet, rassemblé à l'occasion d'un enterrement. Rops se situe quant à lui entre réalisme et caricature, dans le trait comme dans le propos. Les 'trognes' sont de la même pâte que celles qui hantent la bibliothèque de

'Het was een trieste begrafenis', schrijft Rops aan de schrijver Charles De Coster. 'Achter de met een rijkelijk doodskleed bedekte kist met doodshoofden uit echt goud, liep een kleine knaap van een vale blondheid, het resultaat van recreatielessen zonder frisse lucht en van werkwoorden, tienvoudig gekopieerd om een glimlach te bestraffen: daar was hij de arme kleine, die de rouw leidde, met zijn kleine rode neus en met dikke tranen tussen de wimpers. Aan zijn zijde, waardig en beschermvol, schreed een heer, de 'oom' of de officiële voogd. Ook in diepe rouw, deze mijnheer, wat pondjes aangekomen sedert laatst, in zijn rok die hij niet meer gedragen heeft sedert het Te Deum van het koningsfeest of het dansfeest van de heer gouverneur. Een grote, door jicht geplaagde, pastoor met zijn kousen die tot op de gespen van zijn schoenen afgezakt zijn, twee psalmen murmelende en luguber groteske priesters, nog vuurrood van een gestoorde spijsvertering, een misdienaar met watten in de oren, twee mannelijke en vrouwelijke leden van een of andere congregatie, een lid van een kinderkoor en een hond, dat is alles. Op het kerkhof komt daar nog de oude doodgraver bij, een stevige borrelaar. Tussen al dit gebrabbel ontbrak het niet aan akelige en sinistere kluchtigheid onder een grijze hemel en met tussendoor korte lichtvlagen, helderder dan het wit van de koorhemdjes. Onder de laatste gebeden besprenkelt de koorknaap de hond en de dragers drinken pequet. Dat beviel me wel. Ik heb het getekend op een grote lithografische steen, en kijk'[37]. Zoals voor *Bij de Trappisten* verzet Rops zich tegen de opvatting dat hij een anti-clericaal werk wou maken. Hij werpt zich op als schilder van het hedendaagse leven, met belangstelling voor alle wezens en dadelijk klaar om met zijn potlood of borstel de hele menselijkheid van een situatie in ere te herstellen. Dit werk wordt vaak vergeleken met *De Begrafenis in Ornans* van Gustave Courbet maar behalve het verschillend formaat – het doek van Courbet is gigantisch – hebben ook de onderwerpen niets met elkaar te maken. Courbet maakte een realistisch werk: een dorp met alles erop en eraan loopt uit ter gelegenheid van een begrafenis. Zowel in stijl als

'It was a sad funeral, which is unusual', Rops wrote to the author Charles De Coster. 'Behind the coffin, covered in an expensive cloth with skulls in real gold, followed a small boy, with the kind of faded blond hair that comes from playtimes cooped up indoors and verbs copied out ten times as a punishment for smiling. This poor little creature led the funeral procession, his nose red and tears in his eyes. At his side, dignified and protective, walked a gentleman – his uncle or guardian. He too was dressed in black, in a suit grown too tight that normally only makes an appearance in church at Epiphany or on a visit to the Governor's ball. There was a fat, gouty priest, stockings down to his shoe-buckles, two other clerics, lugubriously grotesque and suffering from indigestion, muttering psalms, a verger with cotton wool in his ears, a couple of male and female members of some religious order, a choirboy and a dog. That was it. They were joined at the cemetery by the boozy old gravedigger. There was something dismal and grimly farcical about all that mumbling, beneath a grey sky, but with the occasional shaft of light brighter than the bluish-white of the surplices. During the final prayers, the choirboy sprinkled the dog and the pallbearers drank gin. I was so impressed by the scene I drew it on a lithography stone'[37]. As with *Among the Trappists,* Rops denied that this was intended as an anti-clerical work. He claimed to be a painter of contemporary life, curious about human beings and keen to capture with his pencil or paintbrush the full human intensity of a given situation. This work has frequently been compared with Courbet's *Funeral at Ornans.* However, not only is the format entirely different (Courbet's canvas is huge) the theme is not the same, either. Courbet's work is realistic, showing an entire village gathered together at a funeral. Rops' lithograph, by contrast, falls somewhere between realism and caricature, in terms of both treatment and theme. The faces are similar to those we see in the library in *Among the Trappists* – at once improbable and yet truer than nature. Rops is certainly mocking the dull stupidity of local clergymen, but he also pours scorn on the indiffer-

'Es war eine traurige Beerdigung', so schreibt Rops an den Schriftsteller Charles De Coster. 'Hinter dem reichlich bekleidenten Sarg mit goldenen Totenköpfen läuft ein blaßblonder Bube, das Ergebnis mancher Erholungsstunde ohne frische Luft und der Verben, zehnfach kopiert um ein Lächeln zu bestrafen: so sehen wir ihn, den armen kleinen, der die Trauer führt mit seiner kleinen roten Nase und mit dicken Tränen zwischen den Wimpern. An seiner Seite schreitet, würdig und beschützend, ein Herr, der 'Onkel' oder der offizielle Vormund. Ebenfalls in tiefer Trauer, diese Person, ein bischen zugenommen seit dem letzten Mal als er seinen Rock am Königsfest des Te Deums oder am Tanzfest des Gouverneurs trug. Ein großer, gichtiger Pfarrer mit bis auf die Schnallen seiner Schuhen heruntergerutschten Strümpfen, zwei Psalmen mummelnde und unheimlich groteske Priester, krebsrot durch eine unwillige Verdauung, ein Ministrant mit Watte in den Ohren, zwei männliche und weibliche Mitglieder des einen oder anderen Ordens, ein Mitglied des Kinderchors und ein Hund, das ist alles. Am Friedhof kommt schließlich der Totengräber, ein wackerer Zecher hinzu. Mittlerweile fehlte es in diesem Getümmel nicht an ekelhaftem und düsterem Spaß unter einem trüben Himmel, der ab und zu durch winzige Lichteinstrahlungen, heller als das Weiß der Kinderchorhemden, unterbrochen wird. Während der letzten Gebete besprengt der Chorknabe den Hund und die Träger trinken Pequet. Das gefällt mir. Ich habe die Szene auf einem großen lithographischen Stein gezeichnet und schau'[37]. Ähnlich wie für *Bei den Trappisten* wehrt Rops sich gegen die Auffassung als hätte er vorgehabt, ein anti-klerikales Werk zu schaffen. Er spielt sich als Maler des modernen Lebens auf und er zeigt Interesse für alle Geschöpfe. Er ist sofort dazu bereit, mit Bleistift oder Pinsel die Menschlichkeit einer Situation wieder zu Ehren zu bringen. Das Werk wurde oft mit der *Beerdigung in Ornans* von Gustave Courbet verglichen aber außer dem total abweichenden Format – Courbets Tuch ist gigantisch – haben auch die Themen nichts miteinander zu tun. Courbet malte ein realistisches Werk: ein ganzes Dorf mit allem

*Chez les trappistes*. A la fois invraisemblables et plus vraies que nature! L'œuvre se veut aussi dénonciation. Dénonciation de la bêtise épaisse du clergé local bien sûr mais également de l'indifférence d'adultes coincés dans les atours trop étroits de leurs respectables fonctions. Pas un geste envers l'enfant frêle qu'ils écrasent de leurs hautes silhouettes. Solide, les pieds campés en terre, le tuteur est sans doute le plus menaçant de tous. Rops, orphelin de père à quinze ans et placé sous l'autorité d'un oncle par trop matérialiste 'qui avait beaucoup gagné d'argent dans les toiles' et voulait lui faire partager 'une espèce d'ivresse causée par l'abus du chiffre'[38], a-t-il stigmatisé ici une part tragique de sa jeunesse?

onderwerp situeert het werk van Rops zich tussen realisme en karikaturisme. De tronies zijn uit hetzelfde hout gesneden als die die rondwaren in de bibliotheek in *Bij de Trappisten*. Tegelijk onwaarschijnlijk en waarschijnlijker dan de natuur! Het werk houdt ook in een beschuldiging in. Natuurlijk een beschuldiging van botte dwaasheid van de lokale clerus maar ook van de onverschilligheid van volwassenen die vastzaten aan de benepen uiterlijkheden van hun respectabele functies. Geen enkel gebaar naar het kwetsbare kind dat ze verpletteren met hun 'deftig' gedrag. Degelijk, met beide voeten stevig op de grond, lijkt de voogd de meest bedreigende van allen. Rops verloor zijn vader toen hij vijftien was en kwam daarna onder voogdij van een veel te materialistische oom 'die goed geld verdiende met textielhandel en die hem deelachtig wou maken aan 'een soort dronkenschap die veroorzaakt wordt door misbruik van cijfers'[38]. Wou hij hier een tragische periode uit zijn jeugd brandmerken?

ent adults, squeezed into respectable suits for which they have grown too heavy. No-one attempts to comfort the frail child whom they dwarf. The solid guardian, his feet planted firmly on the ground, is a menacing figure. Rops himself lost his father at the age of fifteen and was brought up afterwards by his materialistic uncle, 'who made a lot of money in the cloth business' and tried to instil in Félicien 'a variety of intoxication brought on by a surfeit of numbers'[38]. It is also possible, therefore, that he intended this work as a comment on a tragic part of his own childhood.

Drum und Dran ist auf den Beinen für eine Beerdigung. Stilistisch wie thematisch läßt sich das Werk von Rops zwischen Realismus und Karikaturismus situieren. Die Fratzen sind dieselben wie jene in der Bibliothek in *Bei den Trappisten*. Zugleich unwahrscheinlich und wahrscheinlicher als die Natur! Das Werk enthält auch einen Vorwurf. Die Beschuldigung richtet sich natürlich gegen die Blödheit der lokalen Geistlichkeit aber auch gegen die Gleichgültigkeit der Erwachsenen, die sich an den engstirnigen Äußerlichkeiten ihrer Funktionen festklammern. Nicht eine einzige tröstende Geste für das verletzliche Kind, das durch ihr 'vornehmes' Benehmen zerschmettert wird. Gediegen, die beiden Füße fest am Boden, der Vormund scheint der bedrohlichste von allen. Rops verlor seinen Vater als er fünfzehn war und ab dann stand er unter der Vormundschaft eines viel zu materialistischen Onkels 'der gut Kohle verdiente mit dem Textilhandel' und 'der ihm eine durch Mißbrauch der Zahlen verursachte Betrunkenheit zuteil machen wollte'[38]. Wollte er hier eine tragische Episode aus seiner Kindheit brandmarken?

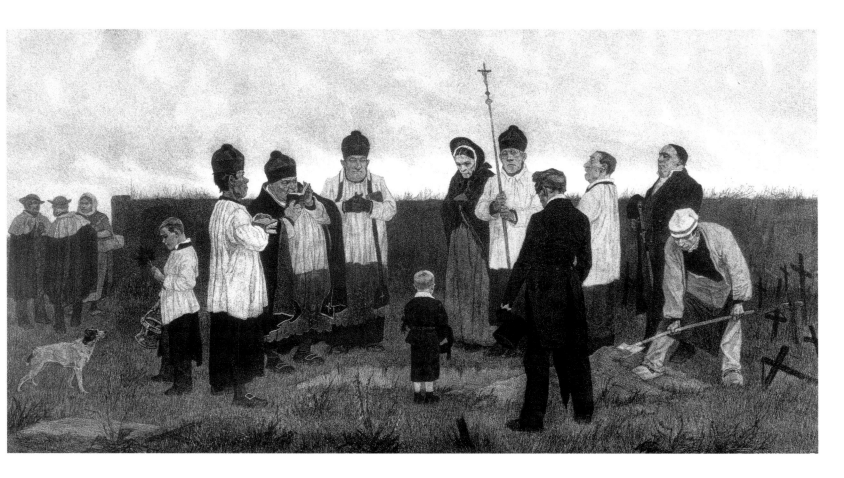

# Les Cythères parisiennes

## De Parijse Cythera's - Les Cythères parisiennes - Die Pariser Cytheras

Frontispice pour Alfred Delvau, *Les Cythères parisiennes*, Paris, édité chez Dentu en 1864 - Voorblad voor het gelijknamig werk van Alfred Delvau, verschenen in Parijs bij Dentu in 1864 - Frontispiece for the book of the same name by Alfred Delvau, published in Paris by Dentu in 1864 - Titelkupfer für das gleichnamige Werk von Alfred Delvau, 1864 in Paris bei Dentu veröffentlicht.

Eau-forte et pointe sèche, Ets en droge naald, Etching and drypoint, Radierung und Kaltnadelradierung

En 1858, fort du succès des *Légendes flamandes* qu'il a illustrées pour son ami Charles De Coster, Rops entre en contact avec le parisien Alfred Delvau. Celui-ci l'incite à venir s'établir à Paris. Rops réalisera pour lui le frontispice de *l'Histoire anecdotique des cafés et cabarets de Paris* avant de se voir confier l'illustration des *Cythères parisiennes*. Ce frontispice est surmonté d'une frise antiquisante où des danseuses échevelées s'épuisent en une saturnale débridée. De part et d'autre, deux cariatides ont pris les traits d'un diable aîlé et cornu. Seul le costume diffère de l'une à l'autre. A gauche, Satan, masqué, a revêtu les atours d'un pierrot de pantomine. A droite, il porte la redingote de l'élégant du XIXe siècle. La composition du bas met en scène un putto aux allures de parigot, cigare au bec qui serre son magot sous le bras tandis qu'au loin se dessine le panorama du Paris nocturne. Ceps et feuilles de vigne s'entortillent autour de deux instruments de musique, de verres et de bouteilles de vin. On danse depuis la nuit des temps, nous dit Rops, mais dans le Paris moderne où triomphe l'argent, c'est la femme qui mène la ronde pendant qu'un satan tutélaire veille à toutes les perversions. Au centre de la composition, trois grâces modernes à l'allure très plébéienne fixent le lecteur droit dans les yeux. Outre ce frontispice, Rops a composé 18 gravures à l'eau-forte pour l'ouvrage de Delvau. Celui-ci fut d'ailleurs épuisé en 10 jours et reçut ce commentaire: 'A M. Rops est échue la mission de représenter les types de ce monde pittoresque; ce n'est pas toujours très français, mais c'est remarquable de vigueur et d'originalité. Paris comptera un excellent artiste de plus le jour où M. Rops voudra bien quitter Namur'[39]. Pour Delvau également, Rops exécutera une image très élaborée destinée à servir de frontispice au *Dictionnaire érotique* que Delvau, confiera à l'éditeur Gay de Paris.

Als gevolg van zijn succesvolle illustraties voor de *Légendes flamandes* van zijn vriend Charles De Coster, leert Rops in 1858 de Parijse schrijver Alfred Delvau kennen. Deze spoort Rops aan om zich in Parijs te komen vestigen. Rops zal voor hem de titelplaat van zijn *Histoire anecdotique des cafés et cabarets de Paris* illustreren vooraleer hij de illustratie voor *Les Cythères parisiennes* toevertrouwd krijgt. Bovenaan de titelplaat is een fries waar danseressen met loshangende haren zich uitputten in teugelloze saturnaliën. Aan weerskanten bevinden zich kariatiden met de trekken van een gevleugelde en gehoornde duivel. Beiden onderscheiden zich enkel door de kleding. Links heeft de gemaskerde Satan het kostuum van een pantomimeartiest aangetrokken. Rechts draagt hij de geklede jas van een 19de-eeuwse edelman. De compositie onderaan toont een putto met de allures van een Parijzenaar, sigaar in de bek incluis. Hij knelt zijn spaargeld onder de arm terwijl zich in de verte het silhouet van het nachtelijk Parijs aftekent. Wijnstokken en -bladeren omstrengelen twee muziekinstrumenten, glazen en wijnflessen. Men danst sedert de nacht der tijden, zo meldt Rops ons, maar in het moderne Parijs waar het geld regeert is het een vrouw die de dans leidt terwijl een beschermende satan toeziet op alle perversiteiten. In het midden van de compositie kijken drie moderne, volks aandoende, gratiën de toeschouwer recht in de ogen. Behalve deze titelplaat heeft Rops nog 18 etsen gemaakt voor dit werk van Delvau. Het werk dat trouwens binnen 10 dagen uitverkocht was, kreeg volgend commentaar: 'De heer Rops kreeg de opdracht om alle types van deze pittoreske wereld voor te stellen; het is niet altijd even Frans, maar het werk bezit een bijzondere kracht en originaliteit. De dag dat mijnheer Rops definitief Namen verlaat, zal Parijs er een uitstekend kunstenaar bijhebben[39]. Ook voor Delvau zal Rops een complexe opdracht uitvoeren die moest dienen als titelplaat voor de *Dictionnaire érotique* die Delvau aan uitgeverij Gay in Parijs zal toevertrouwen.

It was in 1858, flushed with the success of *Légendes flamandes*, which he illustrated for his friend Charles De Coster, that Rops made the acquaintance of the Parisian Alfred Delvau, who urged him to move to Paris. Félicien supplied him with the frontispiece for his *Histoire anecdotique des cafés et cabarets de Paris*, and was promptly commissioned to illustrate *Les Cythéres parisiennes*. The frontispiece is surmounted by a classical frieze, showing a group of women dancing a wild and exhausting Saturnalia. On either side of the page stands a caryatid with the features of a winged and horned demon. The only difference between the two is their costume. On the left we see Satan, masked and dressed as Pierrot, while on the right, he wears an elegant 19th-century frock coat. The composition at the bottom features a *putto* with the attributes of a Parisian reveller, cigar in his mouth and money-bag under his arm. The background contains a view of Paris by night. Vines and vine-leaves entwine two musical instruments, glasses and bottles of wine. People have been dancing since the dawn of time, Rops is telling us, but in modern-day Paris, where money is king, it is a woman who leads the dance, while a protective satan watches over every bit of depravity. In the centre of the composition we see three modern and very plebeian graces, who look the reader in the eye. In addition to this frontispiece, Rops produced 18 etchings for Delvau's book which sold out in the space of ten days. A critic commented: 'It fell to Monsieur Rops to represent the figures of this colourful world. Though not always very French, his work is remarkable for its vigour and originality. Paris will gain an excellent artist the day Mr Rops decides to leave Namur'[39]. Rops also produced an elaborate frontispiece for Delvau's *Dictionnaire érotique,* published by Gay of Paris.

Dank seines Erfolges mit den Illustrierungen für die *Légendes flamandes* von seinem Freund Charles De Coster, lernt Rops 1858 den Pariser Schriftsteller Alfred Delvau kennen. Dieser behauptet regt Rops an, sich in Paris niederzulassen. Rops wird für ihn zunächst noch die Titelseite seiner *Histoire anecdotique des cafés et cabarets de Paris* illustrieren bevor ihm die Illustrierung für *Cythères parisiennes* anvertraut wird. Über dem Titelbild befindet sich ein Fries, auf dem Tänzerinnen mit offenen Haaren sich mit hemmungslosen Saturnalien erschöpfen. Auf beiden Seiten stehen Kariathiden mit den Zügen eines geflügelten und gehörnten Teufels. Beide unterscheiden sich nur durch die Kleidung. Links hat der maskierte Satan den Anzug eines Pantomimespielers angezogen. Rechts trägt er den vornehmen Mantel eines Edelmannes aus dem 19. Jahrhundert. Die untere Komposition zeigt ein Putto mit der Allüre eines Parisers, einschließlich Zigarre im Mund. Die Szene, in der er seinen Affen umklammert, hebt sich gegen den Pariser Hintergrund ab. Weinreben und -blätter umschlingen zwei Musikinstrumente, Gläser und Weinflaschen. Man tanzt seit der Nacht der Zeiten, so teilt Rops uns mit, aber im modernen Paris, wo das Geld regiert, fordert die Frau zum Tanz auf während ein Schutzteufel die Perversitäten beaufsichtigt. Zentral in der Komposition schauen drei moderne, eher gewöhnliche Grazien die Zuschauer gerade in die Augen. Rops hat noch 18 andere Radierungen für dieses Werk von Delvau geschaffen. Das Buch, das bereits nach 10 Tagen vergriffen war, erhielt folgenden Kommentar: Herr Rops wurde beauftragt, alle Typen dieser malerischen Welt darzustellen; obwohl nicht immer typisch französisch, verfügt das Werk über eine sonderbare Kraft und Originalität. Wenn Herr Rops eines Tages den Entschluß faßt, endgültig Namur zu verlassen, wird Paris einen hervorragenden Künstler dazugewinnen'[39]. Auch für Delvau wird Rops einen komplizierten Auftag ausführen, der als Titelbild für dessen *Dictionnaire érotique* dienen sollte. Dieses Werk wurde bei Gay in Paris veröffentlicht.

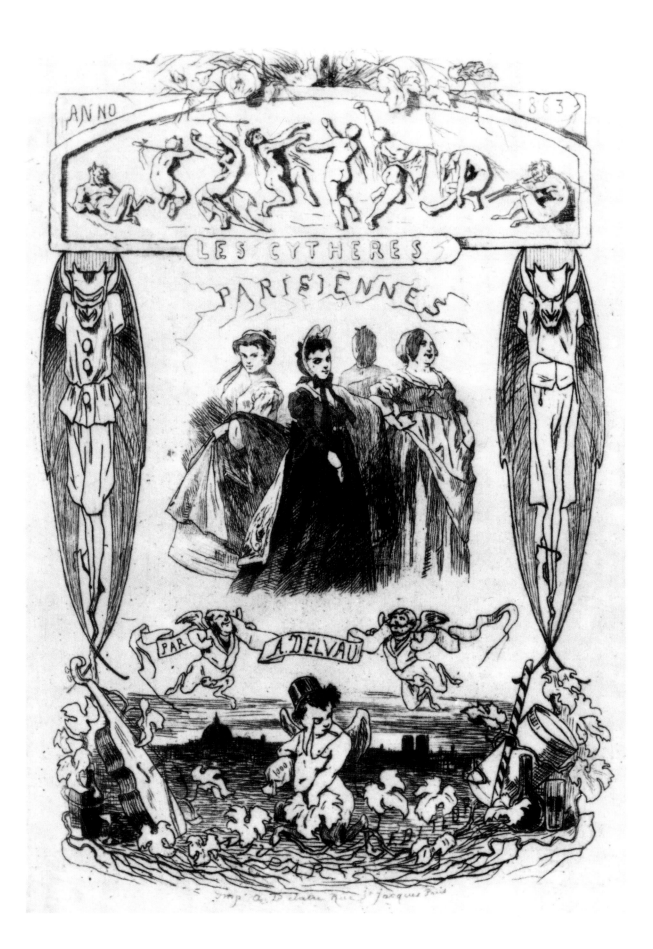

# Les Aphrodites, 1864

## De Aphrodites - Les Aphrodites - Die Aphroditen

Frontispice pour Andrea de Nerciat, *Les Aphrodites*, Paris, Poulet-Malassis - Titelplaat voor Andrea de Nerciat, *Les Aphrodites*, Parijs, Poulet-Malassis -
Frontispiece for *Les Aphrodites* by Andrea de Nerciat, Paris, Poulet-Malassis - Titelkupfer für Andrea de Nerciat, *Les Aphrodites*, Paris, Poulet-Malassis

Héliogravure reprise à l'eau-forte et à la pointe sèche, Heliogravure bijgewerkt met etsvloeistof en droge naald,
Helio-gravure retouched with nitric acid and drypoint, Mit Ätze und Kaltnadel bearbeitete Heliogravüre

L'auteur des *Aphrodites*, Andrea de Nerciat (1739-1801) eût sans doute plu à Rops. Très cultivé, il mena une vie aventureuse, multiplia les voyages et s'essaya, dit-on, à la carrière d'espion. Auteur également du *Diable au corps*, il est une des figures les plus connues de cette littérature libertine du XVIIIe siècle qui séduira l'éditeur Auguste Poulet-Malassis. Rops avait rencontré 'ce bien cher Coco mal perché' à Paris, en 1863. Il semble que ce soit Alfred Delvau qui soit à l'origine de cette rencontre au sommet. C'est Malassis qui introduira Rops auprès du graveur parisien Braquemond, lequel le perfectionnera dans la technique de l'eau-forte. Pour Malassis, Rops abordera de nouvelles sources d'inspiration en composant une série de petits frontispices érotiques. Le Rops scandaleux entre en scène!

De schrijver van *Les Aphrodites*, Andrea de Nerciat (1739-1801) zou bij Rops zeker in de smaak gevallen zijn. Hij was zeer gecultiveerd en leidde een avontuurlijk leven. Hij reisde zeer veel en zou zelfs een carrière als spion geambieerd hebben. Bovendien was hij als auteur van *Diable au corps* een van de bekendste figuren van de libertijnse literatuur van de 18de eeuw waarvoor uitgever Auguste Poulet-Malassis bijzondere interesse had. Rops ontmoette deze 'cher Coco mal perché' in 1863 in Parijs. Naar het schijnt zou Alfred Delvau aan de basis van deze topontmoeting gelegen hebben. Het is Malassis die Rops zal voorstellen aan de Parijse etser Braquemond. Bij hem zal Rops zich verder bekwamen in de techniek van het etsen. Rops zal voor Malassis nieuwe bronnen van inspiratie aanboren door een serie van kleine erotische titelplaten te maken. De aanstootgevende Rops doet zijn intrede!

The author of *Les Aphrodites,* Andrea de Nerciat (1739-1801) will no doubt have appealed to Rops. Highly cultivated, he led an adventurous life, travelled widely and, it was claimed, even tried his hand at espionage. As the author of *Diable au corps,* he was one of the best-known exponents of the type of libertine 18th-century literature that so fascinated the publisher Auguste Poulet-Malassis, whom Rops had met and befriended in Paris in 1863, apparently through the auspices of Alfred Delvau. It was Malassis who introduced Rops to the Parisian engraver Braquemond, from whom he learned the art of etching. Rops tackled new sources of inspiration for Malassis, producing a series of small erotic frontispieces. It was in this period that Rops began to earn his scandalous reputation.

Der Autor der *Aphrodites*, Andrea de Nerciat (1739-1801) hätte Rops bestimmt gefallen. Er war äußerst kultiviert und führte ein abenteuerliches Leben. Er reiste sehr viel und er sollte sogar eine Karriere als Spion angestrebt haben. Als Autor des *Diable au corps* war er einer der bekanntesten Figuren der freizügigen Literatur des 18. Jahrhunderts, für die der Verleger Auguste Poulet-Malassis besonderes Interesse zeigte. Rops begegnete diesem 'cher Coco mal perché' 1863 in Paris. Alfred Delvau sollte dieses Gipfeltreffen arrangiert haben. Malassis wird Rops später mit dem Pariser Radierer Braquemond bekannt machen. Bei ihm wird Rops sich in der Radiertechnik vervollkommnen. Für Malassis wird er neue Inspirationsquellen erschließen indem er eine Reihe von kleinen erotischen Titelbildern schafft. Der anstößige Rops macht sein Entree!

# La Mort au bal, c. 1865-1875

## De Dood op het bal - Death at the ball - Der Tod auf dem Ball

Huile sur toile, Olieverf op doek, Oil on canvas, Ölfarbe auf Leinwand

Chassé de Paris par la censure, Auguste Poulet-Malassis s'établira quelque temps en Belgique où il verra fréquemment Rops. En mai 1864, il propose de lui amener Charles Baudelaire. Le poète qui fuit ses créanciers est venu à Bruxelles pour y donner quelques conférences et chercher un éditeur. 'Baudelaire est, je crois, l'homme dont je désire le plus vivement faire la connaissance, nous nous sommes rencontrés dans un amour étrange, l'amour de la forme cristallographique première: la passion du squelette…'[40], lui répondra Rops. Entre les deux hommes que douze années séparent, les affinités sont nombreuses: un certain dandysme dans la mise, une liberté de mœurs qu'ils revendiquent. Les rapproche aussi la volonté de se soustraire à ce que Baudelaire appelle la 'grisaille égalitaire'. 'L'art est un druidisme', affirmera souvent Rops, comme en écho.
Ce sera donc, dans ce que Robert-L. Delevoy définit comme 'l'espace du rêve baudelairien'[41], que Rops peindra une de ses œuvres les plus intenses: *La Mort au bal*. C'est Baudelaire qui a défini le mythe de la femme fatale, au plein sens du terme. Porteuse des germes de la maladie et de la mort – une œuvre de Rops intitulée *Mors Syphilitica* est à cet égard pleinement significative – elle fascine l'homme pour le mener à sa perte. Dans *La Mort au bal*, Rops use d'une pâte épaisse, sombre, où éclate le vêtement blanc maculé de taches rouges de la ballerine macabre. Celle-ci rejette la tête en arrière, traduisant ainsi le rythme saccadé de sa danse de mort. Des spectateurs se devinent à l'arrière-plan, pétrifiés, fascinés par cette 'coquette maigre aux airs extravagants'[42] qui mène la danse en ce bas monde.

Door de censuur uit Parijs verdreven, vestigt Auguste Poulet-Malassis zich korte tijd in België waar hij Rops vaak zal ontmoeten. In mei 1864 stelt hij een bezoek aan Baudelaire voor. De dichter is op dat moment op de vlucht voor zijn schuldeisers en is naar Brussel gekomen om er enkele voordrachten te houden en een uitgever te zoeken. 'Ik denk dat Baudelaire de man is met wie ik het liefst kennis zou maken. We hebben elkaar gevonden in een vreemde liefde, de liefde in de eerste kristallografische vorm: de passie voor het skelet…'[40], luidde het antwoord van Rops. Ondanks het leeftijdsverschil van twaalf jaren hebben beide mannen heel wat gemeen waaronder hun dandy-achtige uiterlijke verschijning en hun libertijnse instelling. Hen brengt ook de wil samen om zich te onttrekken aan hetgeen Baudelaire als het grauwe egalitarisme omschrijft. 'Kunst is een druïdenleer zal Rops vaak bevestigend echoën'.
Rops zal een van zijn meest intense werken, *La Mort au bal*, dus schilderen in 'de ruimte van de Baudelairiaanse droom'[41] zoals Robert-L. Delevoy het definieert. Het is Baudelaire die de mythe van de 'femme fatale' in de volle betekenis van het woord heeft omschreven. Als draagster van de kiemen van ziekte en dood – een werk van Rops met de titel *Mors Syphilitica* is in dit opzicht veelbetekenend – fascineert zij de man en richt hem ten gronde. In *De Dood op het bal* gebruikt Rops een dikke pasta die aan het geheel een sombere indruk geeft. In het oog springt het witte met rood besmeurde kleed van de macabere ballerina. Ze werpt het hoofd naar achter en vertolkt aldus het helse ritme van haar dodendans. Op het achterplan vermoedt men toeschouwers die versteend toekijken, gefascineerd door deze magere 'kokette met extravagante manieren'[42] die ten dans leidt in deze gemene wereld.

Having been driven out of Paris by the censors, Auguste Poulet-Malassis spent some time in Belgium, where he saw a lot of Rops. In May 1864, he suggested a meeting with the poet Charles Baudelaire, who had come to Brussels to flee his creditors, give a number of lectures and look for a publisher. Rops' reply was enthusiastic: 'Baudelaire is, I believe, the man whose acquaintance I would most keenly like to make. We share a strange love for the crystalline form and a passion for the skeleton...'[40] There were many affinities between the two men, despite their 12-year age difference. Both had a touch of the dandy about them and a libertine streak. They were also united by a desire to escape what Baudelaire called 'grey egalitarianism', which was echoed by Rops own affirmation that 'art is a form of druidism'. So it was that Rops came to paint *Death at the ball*, one of his most intense works, in what Robert-L. Delevoy has called 'the space of the Baudelairean dream'[41]. It was Baudelaire who defined the myth of the 'femme fatale', in the full sense of the term. She carries the germs of disease and death (a work by Rops entitled *Mors Syphilitica* is highly significant in this regard), captivating men in order to lead them to their own destruction. In *Death at the ball*, Rops uses a thick, dark impasto, from which bursts the macabre ballerina's white dress, spattered with red marks. She throws her head back, emphasising the jerky rhythm of her dance of death. We make out a number of petrified spectators in the background, transfixed by the 'skinny coquette with her extravagant gestures'[42] who leads this earthly dance.

Nachdem er wegen der Zensur Paris verlassen mußte, läßt Poulet-Malassis sich kurzfristig in Belgien nieder wo er Rops oft begegnet. Im Mai 1864 schlägt er vor, Baudelaire einen Besuch abzustatten. Der Dichter flieht zu dieser Zeit vor seinen Gläubigern und hält sich für einige Vorträge in Brüssel auf. Außerdem will er sich dort einen Verleger suchen. 'Ich denke, daß Baudelaire der Mann ist, dem ich am liebsten begegnen möchte. Wir haben eine sonderbare gemeinsame Liebe in der ersten kristallographischen Form: die Leidenschaft für das Skelett...'[40], lautete die Antwort von Rops. Trotz des Altersunterschieds (12 Jahre) haben beide Männer vieles gemein, so zum Beispiel ihre dandyhafte Erscheinung und ihre freizügige Einstellung. Auch der Wille, so Baudelaire, 'dem grauen Egalitarismus' zu entfliehen, ist ein Charakterzug, der die beiden vereint. 'Kunst ist ein Druidendienst' wird Rops oft bestätigend echoen. Eines seiner intensivsten Werke, *La Mort au Bal*, malt Rops also im 'Umfeld des Baudelairianischen Traums'[41], wie Robert-L. Delevoy es ausdrückt. Es ist gerade Baudelaire, der den Mythos der 'femme fatale' im tiefsten Sinne des Wortes umschrieben hat. Als Trägerin der Krankheits- und Todeskeime – in dieser Hinsicht ist das Werk von Rops mit dem Titel *Mors Syphilitica* vielsagend – fasziniert sie den Mann und richtet ihn zugrunde. Im *Tod auf dem Ball* verwendet Rops eine dichte Paste, ein Verfahren, das dem Ganzen eine trübe Atmosphäre verleiht. Auffällig ist das weiße, rotverschmierte Kleid der makaberen Ballerina. Sie wirft den Kopf nach hinten und bringt so den höllischen Rhythmus des Totentanzes zum Ausdruck. Im Hintergrund vermutet man Zuschauer, die erstarrt zusehen. Sie sind von dieser 'dünnen Eleganten mit extravaganten Gewohnheiten'[42], die in dieser niederträchtigen Welt zum Tanz auffordert, fasziniert.

151 cm x 85 cm
Kröller-Müller Museum, Otterlo

# Les Epaves, 1866

## De Wrakken - Les Epaves - Die Wracks

Frontispice pour Charles Baudelaire, *Les Epaves*, Amsterdam, A l'Enseigne du Coq (Poulet-Malassis) - Titelplaat voor Charles Baudelaire, *Les Epaves*, Amsterdam, A l'Enseigne du Coq (Poulet-Malassis) - Frontispiece for Charles Baudelaire, *Les Epaves*, Amsterdam, A l'Enseigne du Coq (Poulet-Malassis) - Titelkupfer für Charles Baudelaire, Les Epaves, Amsterdam, A l'Enseigne du Coq (Poulet-Malassis),

Eau-forte et pointe sèche, Ets en droge naald, Etching and drypoint, Radierung und Kaltnadelradierung

C'est à cette époque aussi que sera élaboré le frontispice des *Epaves*, poèmes censurés des *Fleurs du Mal* que Poulet-Malassis projette d'éditer. L'idée du squelette arborescent est de Baudelaire, comme l'atteste une lettre à Nadar datée du 16 mai 1859. Pour la deuxième édition des *Fleurs du Mal*, il voit: '…un squelette arborescent, les jambes et les côtes formant le tronc, les bras étendus en croix s'épanouissant en feuilles et bourgeons, et protégeant plusieurs rangées de plantes vénéneuses, dans des petits pots échelonnés comme dans une serre de jardinier. Cette idée m'est venue en feuilletant l'histoire des Danses macabres, d'Hyacinthe Langlois'. C'est le graveur parisien, Auguste Braquemond – celui-là même qui perfectionnera Rops dans la technique de l'eau-forte – qui sera d'abord sollicité. Malgré de longues tractations, celui-ci ne parviendra pas à restituer ce que ses commanditaires ont en tête. 'Le squelette n'est ni enraciné, ni arborescent', s'énervera Poulet-Malassis le 29 août 1860, 'puisque ses mains et ses bras sont indépendants de l'arbre et qu'il a l'air d'un squelette *chicard* qui fait en se tortillant un geste de bénédiction comique'[43]. La composition qu'élaborera Rops plaira à Baudelaire. 'Je trouve votre frontispice excellent et surtout plein d'ingenium', lui écrira-t-il. Le squelette symbolise l'arbre du bien et du mal. Autour de lui s'épanouissent les sept fleurs du mal, les sept péchés capitaux. Une autruche avale un fer à cheval. *Virtus durissima coquit*, dit la légende. La vertu, à l'image du poète emmené par une chimère vers des sphères inaccessibles, se nourrit de tout, y compris des choses les plus viles, pour les transcender.

Het is eveneens in deze periode dat de titelplaat voor de *Epaves*, gecensureerde gedichten uit de *Fleurs du Mal* die Poulet-Malassis wou uitgeven, zal ontstaan. Een brief aan Nadar (gedateerd 16 mei 1859) bewijst dat het idee van een skelet in de vorm van een boom van Baudelaire kwam. Voor de tweede uitgave ziet hij: '… een skelet in de vorm van een boom, de benen en de ribben vormen de stam, de armen zijn gestrekt in de vorm van een kruis dat uitwaaiert in bladeren en knoppen en verschillende rijen van giftige planten beschermt die in kleine potjes zijn opgestapeld als in de serre van een hovenier. Dit idee kwam in me op al bladerend in l'histoire des Danses macabres van Hyacinthe Langlois'. Eerst werd de Parijse graveur Auguste Braquemond, de man die ook Rops hielp bij het perfectioneren van zijn techniek, voor deze opdracht gevraagd. Maar ondanks lange gesprekken lukte het deze niet om uit te voeren wat zijn opdrachtgever in gedachten had. 'Het skelet heeft geen wortels en lijkt niet op een boom', zo wond Poulet-Malassis zich op 29 augustus 1860 op, 'vermits handen en armen los van de stam staan. Het geheel ziet er eerder uit als een *piekfijn* skelet dat door de kronkelende bewegingen eerder een komisch zegegebaar lijkt te maken'[43]. De compositie die Rops maakte, beviel Baudelaire. Ik vind uw titelplaat uitstekend en vooral erg vindingrijk, schrijft hij hem. Het skelet symboliseert de boom van goed en kwaad. Rondom bloeien de zeven bloemen van het kwaad, de zeven hoofdzonden. Een struisvogel verslindt een hoefijzer. *Virtus durissima coquit*, zo leert ons de verklarende tekst. De deugd, naar het beeld van de dichter, wordt door een gedrocht meegevoerd naar onbereikbare sferen. Het voedt zich met van alles en nog wat, de afschuwelijkste dingen incluis, om ze te transcenderen.

It was also around this time that Rops produced the frontispiece for *Les Epaves,* an edition of censored poems from *Les Fleurs du Mal*, which Poulet-Malassis intended to publish. The idea of the skeleton as a tree came from Baudelaire himself, as he recalled in a letter to Nadar, dated 16 May 1859. For the second edition of *Les Fleurs du Mal*, he envisaged: 'A skeleton in the form of a tree, its legs and rib-cage forming the trunk and its outstretched arms burgeoning with leaves and buds, sheltering rows of poisonous plants in little pots, arranged as if in a greenhouse. The idea came to me while browsing through Hyacinthe Langlois' histoire des Danses macabres.' The Parisian engraver Auguste Braquemond, who was later to teach Rops the art of etching, was initially approached to produce the frontispiece. Despite prolonged efforts, however, he was unable to come up with what his clients wanted. 'The skeleton has no roots and there's nothing arboreal about it', Poulet-Malassis complained on 29 August 1860. 'Its arms and hands don't form part of the tree and it's a rather *posh-looking* skeleton which seems to make a comical sign of the cross as it twists and turns'[43]. Baudelaire liked Rops' version of the composition. 'Your frontispiece is excellent and highly ingenious,' he wrote to the artist. The skeleton represents the tree of the knowledge of good and evil. The seven 'flowers of evil' – the Seven Deadly Sins – spring up around it. We see an ostrich eating a horseshoe, surrounded by the legend *Virtus durissima coquit*. Virtue, symbolised by the poet being led off to the inaccessible spheres by a monster, draws sustenance from all things, including the most vile, in order to transcend them

Ebenfalls zu dieser Zeit entsteht das Titelbild für *Les Epaves*, zensierte Gedichte aus den *Fleurs du Mal*, die Poulet-Malassis veröffentlichen wollte. Ein Brief an Nadar (vom 16. Mai 1859) beweist, daß die Idee eines Skeletts in der Gestalt eines Baumes von Baudelaire kam. Für die zweite Ausgabe sieht er: '... ein Skelett in der Gestalt eines Baumes, die Beine und die Rippen bilden den Stamm, die Arme sind gestreckt wie ein Kreuz, das in Blätter und Blüten ausschwärmt und verschiedene Reihen von Giftpflanzen, die in Töpfchen gestapelt sind wie in einem Treibhaus eines Gärtners, beschützt. Mir kam diese Idee als ich blätterte in l'histoire des Danses macabres von Hyacinthe Langlois'. Zuerst wurde der Pariser Radierer Auguste Braquemond, der Mann, der Rops längere Zeit technisch begleitete, mit dem Werk beauftragt. Aber trotz langer Gespräche gelang es diesem nicht, das auszuführen, was der Auftraggeber in Gedanken hatte. 'Das Skelett hat keine Wurzeln und ähnelt gar keinem Baum', so regt Poulet-Malassis sich am 20. August 1860 auf, 'denn Hände und Arme haben keine Verbindung zum Stamm. Das Ganze gleicht eher einem *geschniegelten* Skelett, das mit seinen Windungen eher komische Gebärden des Triumphes zu machen scheint'[43]. Die Komposition von Rops gefiel Baudelaire. Ihr Titelbild ist ausgezeichnet und vor allem sehr schöpferisch, schrieb er ihm. Das Skelett symbolisiert den Baum des Guten und Bösen. Herum blühen die sieben Blumen des Bösen, die sieben Hauptsünden. Ein Strauß verschlingt ein Hufeisen. *Virtus durissima coquit*, so lehren uns die Erläuterungen. Die Tugend, dem Dichter geschnitten, wird von einem Ungeheuer nach unerreichbaren Horizonten mitgeführt. Es ernährt sich mit allem Möglichen, sogar mit den widerlichsten Sachen, damit sie transzendiert werden können.

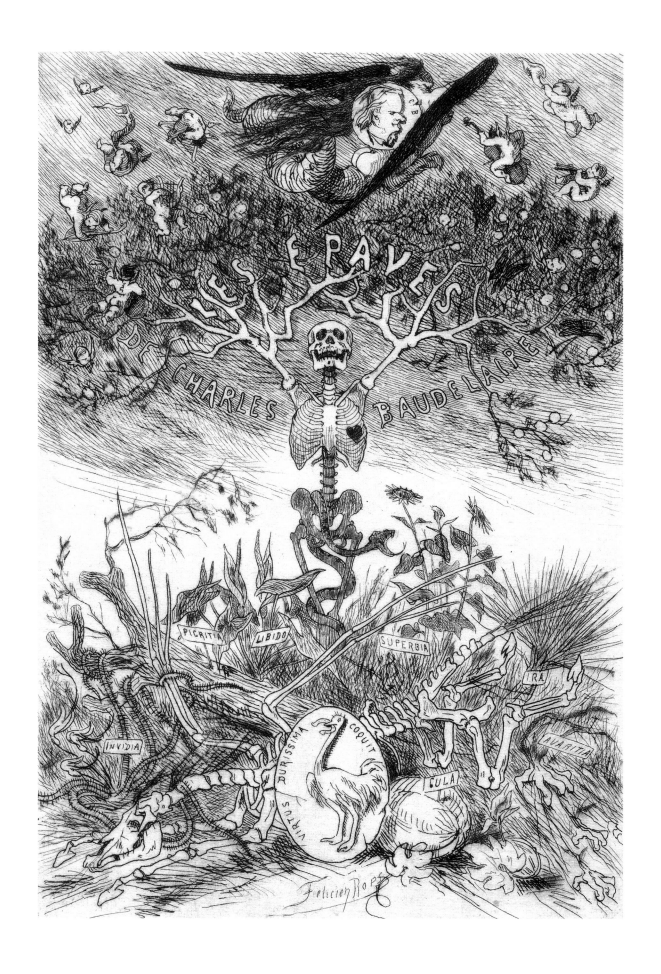

# Satan semant l'ivraie, 1867

## Satan zaait onkruid - Satan sowing weeds - Satan sät Unkraut

### Huile sur panneau, Olieverf op paneel, Oil on wood, Ölfarbe auf Tafel

Le thème du semeur de paraboles tarabuste Rops dans les années 1865-'67. Quelle en est la référence? Le texte exact? Il s'en informera auprès de Poulet-Malassis, chartiste distingué et véritable puits de sciences. L'artiste composera deux œuvres à partir de ce thème. La gravure est une illustration fidèle du texte biblique mais la peinture s'en émancipe. C'est Satan en personne qui fait ici son entrée dans l'œuvre d'un artiste que l'on qualifiera souvent de sulfureux. Démesuré, ricanant, l'esprit du Mal a le geste ample du semeur pour jeter à pleine volée le mauvais grain sur la terre. Des animaux maléfiques – serpents perfides ou funestes chauves-souris – hantent la terre et le ciel.

En 1882, Rops reprendra ce thème pour lui donner un souffle nouveau. Il en fera la planche inaugurale de sa célèbre série des *Sataniques*. Satan gardera ses allures de 'paysan breton' et le geste ample du semeur mais le propos se précisera. Ce ne sera plus un pays désertique que le géant terrifiant piétinera de ses sabots mais Paris, la ville par excellence que l'on reconnaîtra aux tours de Notre-Dame et aux ponts sur la Seine. Satan sévit en ces temples de la révolte que sont les villes modernes, ces lieux 'contre nature' au plein sens du terme. Ce sont pour lui terre fertile qu'il ensemence à profusion. Le grain qu'il jette à la volée a pris la forme de petites femmes nues et frémissantes qui vont se répandre sur la ville endormie pour croître en vénéneuses fleurs du Mal.

Het thema van de zaaier van allegorieën houdt Rops in de jaren 1865-'67 erg bezig. Waar verwijst het naar? De juiste tekst? Hij steekt zijn licht op bij Poulet-Malassis, voornaam chartist en een bron van wetenschappelijke kennis. Rond dit thema zal de kunstenaar twee werken maken. De gravure is een getrouwe illustratie van de bijbelse tekst maar het schilderij gaat verder. Satan in hoogsteigen persoon maakt hier zijn opwachting in het werk van een kunstenaar die men vaak als zwavelartiest bestempelde. De kolossale en grijnslachende geest van het kwaad strooit met het weidse gebaar van een zaaier het slechte zaad op de grond. Bovennatuurlijke dieren, verraderlijke slangen of sinistere vleermuizen, spoken rond op aarde en in de lucht. Rops zal dit thema in 1882 nieuw leven inblazen. Hij maakt er de openingsets van zijn beroemde serie *Les Sataniques* van. Satan behoudt zijn allure van 'Bretoense boer' en zijn weidse gebaren maar het geheel wordt preciezer. Het is geen woestijnachtig land meer dat de afschuwelijke reus met zijn hoeven vertrappelt, maar wel Parijs, de stad bij uitstek die men herkent aan de torens van de Notre-Dame en de bruggen over de Seine. Satan grijpt streng in in deze revoltetempels die de moderne steden toch zijn. Het zijn tegennatuurlijke plaatsen in de volle betekenis van het woord. Voor hem zijn het vruchtbare akkers die hij overvloedig inzaait. Het zaad dat hij met zwier gebruikt, zijn eigenlijk kleine naakte en rillende vrouwen die zich over de stad verspreiden om te ontluiken als giftige bloemen van het kwaad.

Rops thought a great deal in the years 1865-'67 about the Parable of the Sower. What was its reference and precise wording? He turned to Poulet-Malassis, who was a distinguished scholar and a mine of information. The artist duly produced two works on the theme. The engraving is a faithful illustration of the bible text, but the painting moved a stage further. In this case it is Satan himself who makes his first appearance in the work of an artist who was henceforth to be associated with a whiff of sulphur. Gigantic and sneering, the spirit of evil becomes the sower, hurling the bad seed onto the earth. Malevolent creatures – treacherous serpents and deadly bats – inhabit the earth and the heavens.

Rops breathed new life into the theme in 1882, when he made it the first print in his famous series *Les Sataniques*. In that later work, Satan retains the appearance of a 'Breton peasant' with the same expansive sowing action, but the subject has become more specific. The giant, terrifying figure no longer strides across a deserted countryside in its immense clogs, but across Paris, the archetypal city, which we recognise from the towers of Notre-Dame and the bridges over the Seine. Satan reigns supreme in the temples of corruption formed by the modern city – that 'unnatural' place in the full meaning of the word. This is fertile ground on which he sows industriously. The seeds he casts about him take the form of tiny women, naked and trembling, who will spread across the sleeping town and grow into poisonous flowers of evil.

In den Jahren 1865-'67 beschäftigt Rops sich intensive mit dem Thema eines Allegoriensäers. Worauf bezieht sich das Thema? Der richtige Text? Er verschafft sich Aufschluß bei Poulet-Malassis, vornehmem Chartist und einer Quelle von wissenschaftlichen Kenntnissen. Der Künstler wird dieses Thema zweimal behandeln. Die Radierung ist eine getreue Wiedergabe des Bibeltextes aber das Gemälde übersteigt ihn. Satan höchstpersönlich macht seine Aufwartung in dem Werk eines Künstlers, der oft als Schwefelkünstler bezeichnet wurde. Der gigantische und grinsende Geist des Bösen verstreut mit der pompösen Gebärde eines Säers die Saat auf den Boden. Übernatürliche Tiere, verräterische Schlangen oder unheimliche Fledermäuse geistern auf der Erde und in der Luft herum. 1882 wird Rops dieses Thema neu beleben. Es wird die Öffnungsradierung seiner berühmten Reihe *Les Sataniques*. Satan behält die Allüre eines 'bretonischen Bauern' und seine pompöse Bewegungen aber das Ganze wird etwas präziser. Die Landschaft, die der unheimliche Riese mit den Hufen zertrampelt, ist nicht mehr öde, sondern sie stellt Paris dar, die Stadt schlechthin. Die Türme der Notre-Dame und die Brücken über die Seine lassen darüber keinen Zweifel bestehen. Satan greift streng ein in diesen Tempeln der Revolte, die die modernen Städte doch sind. Es sind in jeder Hinsicht widernatürliche Orte. Für ihn sind es aber ergiebige Äcker, die er üppig einsät. Die Saat, die er so schwungvoll verwendet, sind eigentlich kleine nackte und zitternde Frauen, die sich über die Stadt verbreiten damit sie sich als Giftblumen entfalten können.

74,3 cm x 59 cm
Ministère de la culture et des affaires sociales de la Communauté française de Belgique. Dépôt au musée Félicien Rops, Namur

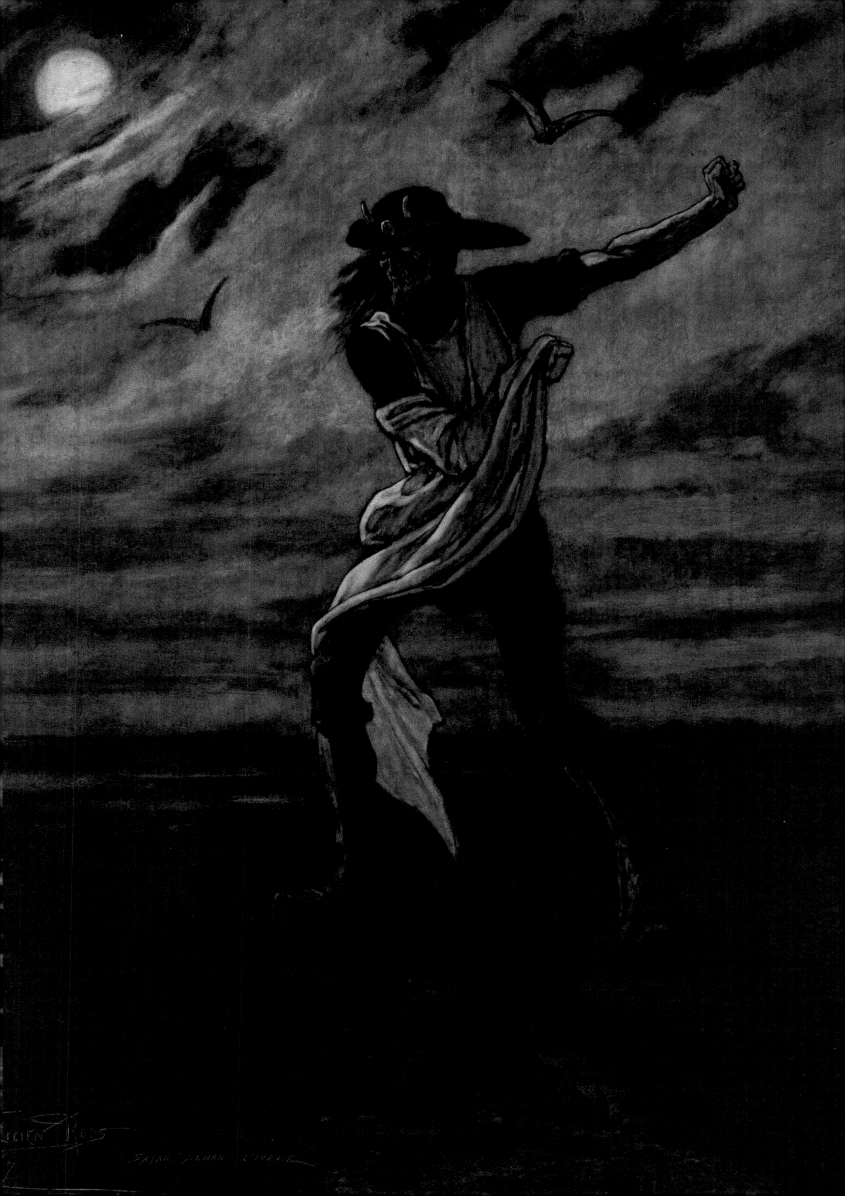

# Parisine, 1867

## Parisine - Parisine - Parisine

Cette œuvre a illustré le *Paris* de Victor Hugo - Illustratie voor de *Paris* van Victor Hugo -
Produced as an illustration for Victor Hugo's *Paris* - Illustrierung für *Paris* von Victor Hugo

Eau-forte, pointe sèche et aquatinte par A. Bertrand, Ets, droge naald en aquatint door A. Bertrand,
Etching, drypoint and aquatint by A. Bertrand, Radierung, Kaltnadelradierung und Aquatinta von A. Bertrand

Rops et les Goncourt se sont rencontrés pour la première fois en 1866. Tous trois partagent une même fascination pour le Paris moderne et mortifère qu'ils veulent restituer dans leurs œuvres. Dans cette société frelatée où tout est exacerbé, la femme représente le pire ennemi de l'homme. Manette Salomon – l'héroïne du roman des Goncourt publié en 1868 – est une de ces figures fatales. Modèle du peintre Coriolis, elle deviendra sa maîtresse, le tiendra sous sa coupe et finira par le détruire. La *Parisine* gravée par Rops n'a pas été composée pour l'ouvrage des Goncourt. Elle est destinée à illustrer le *Paris* de Victor Hugo. Mais Rops la rapproche de Manette Salomon dans sa dédicace et dans une lettre envoyée aux Goncourt le 3 mars 1868 avec le dessin original. C'est d'une seule et même femme qu'il est question de part et d'autre: la femme moderne. Au delà de l'apparence, c'est toute sa densité psychologique, toute sa dangerosité qu'il s'agit de rendre:
'Je voudrais vous remercier du plaisir que m'a fait éprouver la lecture de votre beau livre Manette Salomon', écrit Rops. 'Je vous prie d'accepter l'étude parisienne que je vous envoie, je ne sais pas si cela est bon ou mauvais, mais c'est fait avec sincérité; comme vous je tâche de rendre ce que je vois…'[44]
Trois jours plus tard, le 6 mars, les Goncourt évoqueront cet envoi dans leur journal.
'Rops est vraiment éloquent, en peignant la crudité d'aspect de la femme contemporaine, son regard d'acier et son mauvais vouloir contre l'homme, non caché, non dissimulé mais montré ostensiblement sur toute sa personne'. En 1882, Edmond de Goncourt confiera à Rops l'illustration de *Germinie Lacterteux* mais le projet n'aboutira pas.

Rops ontmoette de gebroeders Goncourt voor het eerst in 1866. In hun werk delen ze alledrie dezelfde fascinatie voor het moderne en levensbedreigende Parijs. In dit holle grootstadbestaan waar alles op de spits gedreven wordt, vormt de vrouw de grootste bedreiging voor de man. Manette Salomon – de heldin uit de in 1868 verschenen roman van de gebroeders Goncourt – is een van deze 'fatale' personnages. Aanvankelijk was ze model van de schilder Coriolis maar later wordt ze diens maîtresse, houdt hem aldus in haar greep en richt hem uiteindelijk ten gronde. Rops' gravure *Parisine* was niet bedoeld als illustratie voor de roman van de Goncourts maar wel voor het boek *Paris* van Victor Hugo. In zijn opdracht en in een begeleidende brief bij de originele tekening aan de Goncourts van 3 maart 1868 brengt Rops ze in verband met Manette Salomon. Het gaat om één en dezelfde figuur: de moderne vrouw. Behalve het uiterlijk is het de bedoeling om vorm te geven aan de hele psychologische geladenheid en het gevaar:
'Ik zou u willen bedanken voor het plezier dat ik beleefde bij het lezen van uw mooie boek Manette Salomon', schrijft Rops. 'Gelieve de Parijse schets die ik u opstuur te aanvaarden. Ik weet niet of ze goed of slecht is maar ze is in ieder geval oprecht gemaakt; evenals u probeer ik weer te geven wat ik zie…'[44]
Op 6 maart, drie dagen later dus, maken de Goncourts gewag van deze zending in hun tijdschrift.
'Rops is werkelijk welsprekend bij het schilderen van het rauwe aspect van de hedendaagse vrouw: haar stalen blik en haar onverholen onwilligheid tegenover de man die ze met heel haar wezen ostentatief uitdrukt'.
In 1882 zal Edmond de Goncourt het illustreren van *Germinie Lacterteux* aan Rops toevertrouwen maar het project zal nooit van de grond komen.

Rops met the de Goncourt brothers for the first time in 1866. All three shared a fascination for the modern and fatal city of Paris, which they were keen to capture in their work. In this artificial society in which everything was exaggerated, women came to represent man's worst enemy. Manette Salomon – the heroine of a novel published by the de Goncourts in 1868 – was just such a 'femme fatale'. She begins as the model of the painter Coriolis, before becoming his mistress, dominating him entirely and eventually destroying him. Rops' engraving of *La Parisine* was not produced as an illustration of the de Goncourts' book but for Victor Hugo's *Paris*. Rops, however, linked her with Manette Salomon in his dedication and in a letter to the de Goncourts dated 3 March 1868, in which he included the original drawing. She is one and the same figure – the modern woman. Rops is attempting here to penetrate beyond surface appearances and to capture all of his subject's psychological complexity and the danger he believed she embodied.
'I'd like to thank you for the pleasure I had in reading your fine book, Manette Salomon', Rops wrote. 'Please accept the Parisian study which I enclose. I do not know whether it is good or bad, but it was done sincerely. Like you, I try to express what I see...'[44]
Three days later, on 6 March, the de Goncourts referred to the gift in their diary: 'Rops is truly eloquent in the way he paints the crude appearance of the contemporary woman – her steely eye and that ill will towards men she makes no attempt to conceal but blatantly displays through all her being'.
In 1882, Edmond de Goncourt commissioned Rops to illustrate his *Germinie Lacterteux*, but the project was destined to come to nothing.

Rops begegnete den Goncourt Brüdern erstmals im Jahre 1866. In ihrer Arbeit sind sie alle drei von dem modernen und lebensbedrohlichen Paris fasziniert. In dieser öden Großstadtexistenz, in der alles überspitzt wird, bildet die Frau die größte Bedrohung für den Mann. Manette Salomon – die Hauptfigur aus dem 1868 veröffentlichten Roman der Goncourt Brüder – ist eine dieser 'fatalen' Figuren. Am Anfang war sie Modell des Malers Coriolis aber später wird sie dessen Geliebte. Als solches bekommt sie ihn in den Griff und richtet ihn schließlich zugrunde. Rops' Radierung *Parisine* war nicht als Illustrierung für den Roman der Goncourts gemeint, sondern für das Buch *Paris* von Victor Hugo. In seiner Widmung und in dem Begleitbrief bei der Originalzeichnung an die Goncourts vom 3. März 1868 setzt Rops sie in Beziehung zu Manette Salomon. Es handelt sich um dieselbe Figur: die moderne Frau. Neben dem Äußeren hat er die Absicht, auch die ganze psychologische innere Spannung und die Gefahr zu gestalten:
'Ich möchte mich bei Ihnen bedanken für das Vergnügen, das ich beim Lesen Ihres schönen Buches Manette Salomon erleben möchte', schreibt Rops. 'Ich bitte Sie die Pariser Skizze, die ich mitschicke, zu akzeptieren. Ich weiß nicht recht, ob sie gut oder schlecht ist, aber sie wurde allerdings mit der notwendigen Aufrichtigkeit gemacht; wie Sie, versuche ich, darzustellen was ich sehe...'[44]
Am 6. März, drei Tage später also, erwähnen die Goncourts die Sendung in ihrer Zeitschrift.
Rops ist wirklich überzeugend in seinem Malen der rohen Aspekte der modernen Frau: ihr durchdringender Blick und ihre unverhohlene Unwilligkeit gegenüber dem Mann, die sie mit ihrem ganzen Sein betont ausdrückt.
Im Jahre 1882 wird Edmond de Goncourt Rops das Illustrieren von *Germinie Lacterteux* anvertrauen aber dieses Projekt wird nie verwirklicht werden.

56 cm x 36 cm,
Inscription et signature en bas à gauche: 'A/MMrs Edmond et Jules de Goncourt/après Manette Salomon/Félicien Rops'; en bas, à droite: Paris 67
Province de Namur, Musée Félicien Rops

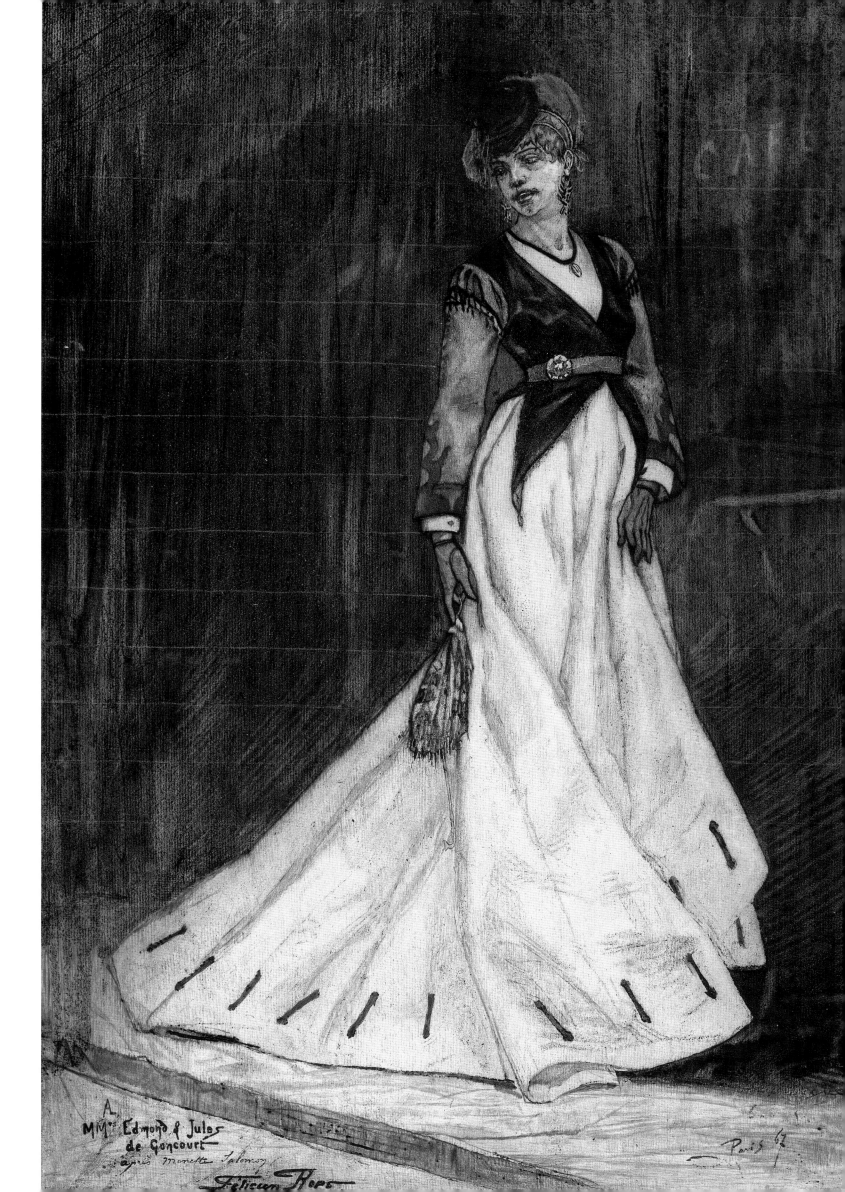

MM<sup>rs</sup> Edmond & Jules
de Goncourt
d'après Manette Salomon

Félicien Rops

# Le Sire de Lumey, 1867

## De Sire van Lumey - Sire de Lumey - Der Sire von Lumey

Eau-forte avec cinq croquis à la plume et/ou crayon, Ets met vijf potlood- en/of penschetsen,
Etching with five pen and/or pencil sketches, Radierung mit fünf Bleistift- und/oder Federskizzen

Illustration pour Charles de Coster, *La légende et les aventures héroïques, joyeuses et glorieuses d'Uylenspiegel et de Lamme Goedzak au pays de Flandres et ailleurs,* Paris, Librairie Internationale, Bruxelles-Leipzig-Livorne, Lacroix, Verboeckhoven & Co, 1867
Les trois illustrations de Rops: *Le pendu à la cloche, Le Sire de Lumey* et *Le buveur* ne paraîtront que dans la seconde édition en 1869.

Rops et Charles De Coster se sont connus à l'Université Libre de Bruxelles. Ils étaient membres du subversif club des Crocodiles. Lorsque Rops fondera *L'Uylenspiegel, journal des ébats artistiques et littéraires,* il emmènera avec lui une large partie de la rédaction du *Crocodile,* Charles De Coster en tête. En 1858 celui-ci fait paraître *Les Légendes flamandes,* illustrées par Rops, qui aborde avec talent la technique de l'eau-forte. Cet ouvrage retiendra l'attention de l'écrivain français Alfred Delvau et vaudra à Rops un premier succès parisien. En 1862, De Coster confie le manuscrit à Rops pour qu'il illustre ce qui sera son chef-d'œuvre: *La Légende d'Uylenspiegel.* Ce n'est qu'en 1867 que Rops livrera trois planches pour cet ouvrage. Elles sont de facture totalement différentes: *Le Pendu,* d'un saisissant effet dramatique accentué par les zébrures denses de l'eau-forte, *Le buveur,* et celle qui est présentée ici. De *La vieille Anversoise* à *Parisine,* des 'trognes' croquées dans *Un enterrement au pays wallon* et *Chez les trappistes* au port altier de cet aristocratique *Sire de Lumey,* Rops est à la recherche de types. L'humain le passionne comme en attestent également les superbes dessins de marge.

Illustratie voor Charles de Coster, *La légende et les aventures héroïques, joyeuses et glorieuses d'Uylenspiegel et de Lamme Goedzak au pays de Flandres et ailleurs,* Paris, Librairie Internationale, Bruxelles-Leipzig-Livorne, Lacroix, Verboeckhoven & Co, 1867
De drie illustraties van Rops: *De gehangene aan de klok, De Sire van Lumey* en *De drinker* zullen pas in de tweede uitgave in 1869 verschijnen.

Rops en Charles De Coster ontmoetten elkaar aan de Université Libre de Bruxelles. Beiden waren lid van de subversieve 'Club des Crocodiles'. Bij de oprichting van *Uylenspiegel, journal des ébats artistiques et littéraires,* neemt Rops een groot deel van de redactie van de *Crocodile* met voorop Charles De Coster met zich mee. In 1858 verschijnt *Les Légendes flamandes* van deze laatste. Het boek wordt door Rops geïllustreerd die er blijk geeft van zijn groot etstalent. Het werk trekt de aandacht van de Franse schrijver Alfred Delvau en levert Rops zijn eerste Parijse succes op. In 1862 vertrouwt De Coster de illustratie van zijn meesterwerk *La Légende d'Uylenspiegel* toe aan Rops. Pas vijf jaar later zal Rops drie etsen afleveren voor dit werk. Ze zijn van totaal verschillende makelij: zo wordt in *De gehangene* het pakkende dramatisch effect nog verhoogd door de strepen van de ets. Verder zijn er nog *De drinker* en de hier afgebeelde ets. Van *De oude Antwerpse* tot *Parisine,* van de haastig geschetste tronies in *Un enterrement au pays wallon* en *Chez les Trappistes* tot de trotse houding van de aristocraat *Sire de Lumey,* Rops is steeds op zoek naar typetjes. Ook zijn fraaie kanttekeningen getuigen van zijn passie voor het menselijk individu.

Illustration for Charles de Coster, *La légende et les aventures héroïques, joyeuses et glorieuses d'Uylenspiegel et de Lamme Goedzak au pays de Flandres et ailleurs,* Paris, Librairie Internationale, Bruxelles-Leipzig-Livorne, Lacroix, Verboeckhoven & Co, 1867
Rops' three illustrations, *Hanged man, Sire de Lumey* and *The drinker* did not appear until the second edition in 1869.

Rops met Charles De Coster at the Université Libre de Bruxelles, where both belonged to the subversive club known as the 'Crocodiles'. When Rops founded *Uylenspiegel, journal des ébats artistiques et littéraires,* he recruited a large chunk of the editorial team responsible for the Crocodiles' journal, Charles De Coster at their head. In 1858, De Coster published his *Légendes flamandes,* illustrated by Rops, who had by now thrown himself enthusiastically into the technique of etching. The book caught the eye of the French writer Alfred Delvau and earned Rops his first success in Paris. In 1862, De Coster asked Rops to illustrate what was to become his masterpiece – *La Légende d'Uylenspiegel.* It was not until 1867, however, that Félicien got round to supplying three prints for the book, each of which is totally different in approach. They were the *Hanged man,* the gripping, dramatic effect of which is heightened by the dense streaks produced by the etching process, *The drinker* and the print shown here. Rops was always on the lookout for human types, from his *Old Antwerp woman* to *Parisine* and the exaggerated faces of *Funeral in Wallonia* and *Among the Trappists* to the haughty *Sire de Lumey.* His superb margin drawings also testify to this fascination for people.

Illustrierung für Charles de Coster, *La légende et les aventures héroïques, joyeuses et glorieuses d'Uylenspiegel et de Lamme Goedzak au pays de Flandres et ailleurs,* Paris, Librairie Internationale, Bruxelles-Leipzig-Livorne, Lacroix, Verboeckhoven & Co, 1867
Die drei Illustrierungen von Rops: *Der Gehängte an der Glocke, Der Sire von Lumey* und *Der Trinker* werden erst in der zweiten Ausgabe erscheinen, in 1869.

Rops und Charles De Coster begegneten einander an der Université Libre de Bruxelles. Beide waren Mitglied der subversiven 'Club des Crocodiles'. Bei der Gründung von *Uylenspiegel, journal des ébats artistiques et littéraires,* nimmt Rops den Großteil der Redaktion der Crocodile – und an erster Stelle Charles De Coster – mit sich mit. Im Jahre 1858 erscheint *Les Légendes flamandes* des letzteren. Die Illustrierungen, die Rops für das Buch macht, weisen sein großes Radiertalent auf. Das Werk fällt dem französischen Schriftsteller Alfred Delvau sofort auf und es liefert Rops seinen ersten Pariser Erfolg auf. 1862 beauftragt De Coster Rops mit der Illustrierung seines Meisterwerks *La Légende d'Uylenspiegel.* Erst fünf Jahre später wird Rops drei Radierungen für dieses Werk abliefern. Vor allem die Unterschiede fallen auf: in *dem Gehängten* wird die packende dramatische Wirkung durch die Streifen auf der Radierung extra betont. Die anderen Werke sind *Der Trinker* und die hier abgebildete Radierung. Von der *vieille Anversoise* bis zur *Parisine,* von den eilig skizzierten Fratzen in *Un enterrement au pays wallon* und *Chez les Trappistes* bis zur stolzen Pose des Aristokraten *Sire de Lumey,* Rops ist ständig auf der Suche nach Urtypen. Auch die reizenden Randzeichnungen beweisen sein leidenschaftliches Interesse für das menschliche Individuum.

46 cm x 35 cm, signé en bas à droite: Félicien Rops
Ministère de la culture et des affaires sociales de la Communauté française de Belgique. Dépôt au musée Félicien Rops, Namur

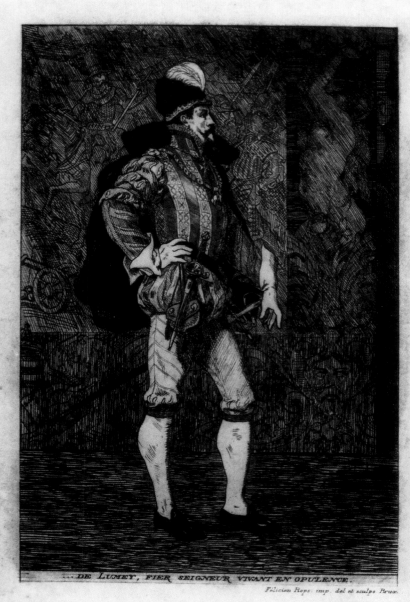

....DE LUMEY, FIER SEIGNEUR VIVANT EN OPULENCE.

Félicien Rops imp. del et sculps Brux.

# Le Droit au travail – Le Droit au repos, c. 1868

## Het Recht op arbeid – Het Recht op rust - The Right to work – The Right to rest
## Das Recht auf Arbeit – Das Recht auf Erholung

### Technique mixte, Gemengde techniek, Mixed technique, Gemischte Technik

Du temple de Delos aux fresques de Pompéi, des missels aux coffres de mariage médiévaux, l'image du phallus autonome, démesuré et triomphant n'est pas neuve lorsque Rops s'en empare. Le trait ouvertement humoristique est plus inquiet qu'il n'y paraît. A l'arrogante verdeur succède un piteux épuisement et les joies de la vie sont supplantées par les affres de l'hospice. Dans les deux eaux-fortes consacrées au même thème, l'ombre qui se détache à l'arrière ne correspond pas au membre mis en vedette. C'est l'homme dans son intégralité qui se trouve figuré, tout entier résumé aux triomphes et défaites de sa virilité.

Van de tempel van Delos tot de fresco's van Pompeï, van missaals tot middeleeuwse bruidskoffers, het beeld van de autonome fallus, buitenmaats en triomfantelijk, is niet nieuw. Onder de duidelijk humoristische pennenstreek gaat meer onrust schuil dan men zou vermoeden. Op de arrogante jeugdigheid volgt een jammerlijke uitputting en de vreugden van het leven worden verdrongen door de kwellingen van het bejaardentehuis. In de twee etsen die aan hetzelfde thema gewijd zijn, is er geen overeenstemming tussen de schaduw die zich aftekent op de achtergrond en het lid op de voorgrond. Het is de mens in zijn integraliteit die wordt afgebeeld en teruggebracht tot de triomfen en mislukkingen van zijn mannelijkheid.

There was nothing new about Rops' portrayal of a disembodied phallus, huge and triumphant. Its precursors are to be found from the temple of Delos to the frescoes of Pompeii and from medieval missals to wedding chests. The apparently humorous treatment here is actually more disturbing than it appears. Arrogant vitality is followed by pitiful exhaustion, as the joys of life give way to the sorrows of the old people's home. In both these etchings, the shadow on the wall is not that of the member in the foreground but of the whole man, summed up in the triumphs and defeats of his virility.

Wie man bereits im Tempel von Delos und auf den Fresken von Pompei, auf Misalen und mittelalterlichen Brautkoffern feststellen konnte, das Bild des autonomen Fallus, übergroß und triumphierend, ist gar nicht neu. Hinter dem eindeutig humoristischen Federstrich versteckt sich mehr Unruhe als man vermuten würde. Auf arrogante Jugendlichkeit folgt unvermeidlich eine klägliche Erschöpfung und die Lebensfreuden werden von den Qualen des Altersheim verdrungen. In den zwei Radierungen, die demselben Thema gewidmet sind, stimmen die Schatten im Hintergrund nicht mit dem Glied im Vordergrund überein. Indem er zurückgeführt wird auf die Siegen und Mißlingungen seiner Männlichkeit, wird der Mensch in seiner Totalität dargestellt.

# La vieille Anversoise, 1873

## De oude Antwerpse - Old Antwerp woman - Die alte Antwerpenerin

Huile sur panneau, Olieverf op paneel, Oil on wood, Ölfarbe auf Tafel

De *Oude Kate* à *La Tante Joanna*, de *l'Experte en dentelles* à *La vieille à l'aiguille*, la liste est longue de ces petites vieilles attachantes que Rops s'est plu à représenter.
Ce portrait d'une vieille Anversoise au regard aigu, est une œuvre de la première période de Rops, encore empreinte de romantisme. Les masses sont puissamment indiquées et les tonalités restent maintenues dans des gammes sombres éclairées par les dentelles de la coiffe et le superbe morceau de peinture que constitue la bouilloire de cuivre. Le regard, intelligent et scrutateur, frappe le spectateur.

Van de *Oude Kate* tot *Tante Joanna*, van *De Kantkloster* tot *De oude Naaister*, de lijst met kleine, oude en boeiende vrouwelijke figuren die Rops met veel plezier vastlegde, is lang.
Dit portret van een oude Antwerpse met doordringende blik is een werk uit Rops' eerste, romantische periode. De vormen zijn krachtig getekend en de kleurnuances blijven eerder somber, onderbroken door het oplichtende kantwerk aan de muts en de virtuoos geschilderde koperen ketel. De intelligente en onderzoekende blik intrigeert de toeschouwer.

Rops produced a series of engaging images of old women, from *Old Kate* and *Aunty Joan* to the *Lacemaker* and the *Old seamstress.*
This portrait of a gimlet-eyed old woman from Antwerp, dates from Rops' early period, which was still flavoured by a dash of Romanticism. The volumes are vigorously conveyed while the tonality remains dark, lightened by the woman's lace cap and the brilliantly painted copper kettle. The viewer is struck by the subject's intelligent and searching expression.

Von der *Alten Kate* bis *Tante Joanna*, von der *Spitzenklöpplerin* bis zur *Alten Näherin*, die Liste mit kleinen, alten und fesselnden weiblichen Figuren, die Rops mit sehr viel Freude aufzeichnete, ist lange. Dieses Porträt einer alten Einwohnerin von Antwerpen mit scharfem Blick ist ein Werk aus Rops' erster, romantischer Periode. Die Formen sind kräftig gezeichnet und die eher düsteren Farbtöne werden nur von der sich auflichtenden Spitze an der Kappe und dem meisterhaft gemalten Kupferkessel unterbrochen. Der intelligente und forschende Blick fasziniert den Zuschauer.

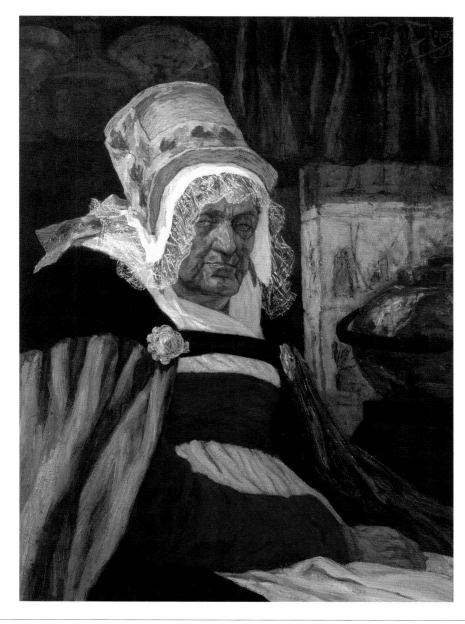

66,5 cm x 49 cm, signature et date en haut à droite: 'Félicien Rops, Anvers 73'
Province de Namur, Musée Félicien Rops

# Fantoche, 1874

## Fantoche - Fantoche - Fantoche

Eau-forte, aquatinte et pointe sèche, Ets, droge naald en aquatint, Etching, drypoint and aquatint,
Radierung, Kaltnadelradierung und Aquatinta

'Dans l'une un bateau se promène dans l'œil d'une jeune personne, ou un vieux juif se trouve sous un pommier, dans l'autre des roches sont hérissées de têtes militaires et des chats brochent sur le tout, ce sont ces planches que Rops appellait (sic) des *Pédagogiques*, et qui servaient à la démonstration *pratique* de l'eau-forte à ses élèves. Comme on ne pouvait pas toujours se servir de planches neuves on se contentait de vernir en sens inverse & l'on fait mordre *à travers tout*. Ce qui donnait quelque fois les choses les plus inattendues et les plus drôles'[45].
Ce commentaire est de Rops lui-même. Il est destiné à Maurice Bonvoisin, plus connu sous le nom de Mars. Ce dessinateur fut un des premiers collectionneurs de Rops et l'artiste l'éclaire ici sur une série de planches bien étonnantes: *Les Pédagogiques*. Elles correspondent à des leçons de gravure que Rops donna au château de Thozée entre 1869 et 1874. Lui qui se déclarait éternel 'étudiant des arts' fut sans nul doute le premier bénéficiaire de ces recherches. Chaque détail de ces planches est un monde en soi et représente une question, un effort. Les jeux d'encre et d'impression prennent parfois des effets surprenants, abstraits, que notre sensibilité actuelle est toute prête à apprécier.

'Op de ene prent is een boot verdwaald in het oog van een jeugdig persoon of bevindt zich een oude jood onder een appelboom, op de andere bevinden zich militaire hoofden op rotsen en brocheren katten op alles en nog wat. Deze etsen die Rops *Pédagogiques* noemde, dienden om zijn leerlingen de *techniek* van het etsen bij te brengen. Vermits men niet altijd nieuwe platen kon gebruiken, moest men vaak genoegen nemen met het vernissen *in omgekeerde richting* van de plank, hetgeen soms de meest onverwachte en grappige resultaten gaf'[45].
Deze commentaar komt van Rops zelf en was bestemd voor Maurice Bonvoisin, beter bekend onder de naam Mars. Deze tekenaar was een van de eerste verzamelaars van het werk van Rops en de kunstenaar geeft hier een toelichting bij een merkwaardige reeks etsen: *Les Pédagogiques*. Ze stemmen overeen met de lessen in etstechnieken die Rops gaf in het kasteel van Thozée tussen 1869 en 1874. Hij die zichzelf uitriep als 'eeuwige student in de kunsten' was zonder twijfel de eerste begunstigde van deze zoektochten. Ieder detail van deze etsen vormt een wereld op zich en beeldt een vraag of een inspanning uit. Het spel van inkt en afdruk geeft soms een verrassend of abstract effect waar wij met onze moderne gevoeligheid zeker voor open staan.

'In one of them, a boat moves across the surface of a girl's eye, or an old Jew sits in the shade of an apple tree. In another, the rocks bristle with soldiers heads and there are cats all over the place. Rops called these prints *Pédagogiques* and used them as practical examples of the etching *technique* to show his pupils. New plates were not always available and so he would coat used ones *in the opposite direction* and put them in the acid bath again. This occasionally resulted in the most unexpected and amusing effects'[45].
Rops wrote these comments himself for Maurice Bonvoisin, better known as Mars, who was one of the first to collect his work. His purpose was to explain the series of startling prints known collectively as *Pédagogiques*. They were the fruit of the engraving lessons that Rops gave at the chateau of Thozée between 1869 and 1874, the main beneficiary of which was undoubtedly Félicien himself, the self-confessed eternal art-student. Every detail of these prints is a world in itself, illustrating a specific question or experiment. The printing and ink effects can be surprising and abstract – something our contemporary sensibility is quick to appreciate.

'Das eine Bild zeigt ein Boot, das sich verfahren hat in dem Auge einer jugendlichen Person oder einen alten Juden unter einem Apfelbaum; auf den anderen befinden sich militärische Köpfe auf Felsen und broschieren Kätze auf allem Möglichen. Diese Radierungen, die Rops *Pédagogiques* nannte, dienten dazu, seinen Lehrlingen die *Technik* des Radierens beizubringen. Weil man nicht ständig neue Bretter verwenden konnte, begnügte man sich oft mit dem *in umgekehrter Richtung* Firnissen des Brettes. Manchmal ergab dieses Verfahren die unerwartetesten und witzigsten Ergebnisse'[45].
Dieser Kommentar stammt von Rops selber und war für Maurice Bonvoisin, besser bekannt unter dem Namen Mars, gemeint. Dieser Zeichner war einer der ersten, der die Werke von Rops sammelte und der Künstler kommentiert an dieser Stelle eine merkwürdige Reihe von Radierungen: *Les Pédagogiques*. Sie entsprechen den Radierungsunterrichtsstunden, die Rops im Schloß von Thozee zwischen 1869 und 1874 organisierte. Obwohl er sich selber als 'ewiger Student der Künste' umschrieb, war er zweifellos der erste, der von diesen Forschungsversuchen profitierte. Jede Einzelheit auf diesen Radierungen ruft eine ganze Welt hervor und stellt jeweils eine Frage oder Anstrengung dar. Das Spiel von Tinte und Abdruck hat manchmal eine überraschende oder abstrakte Wirkung, für die wir uns mit unserer modernen Sensibilität leicht aufschließen können.

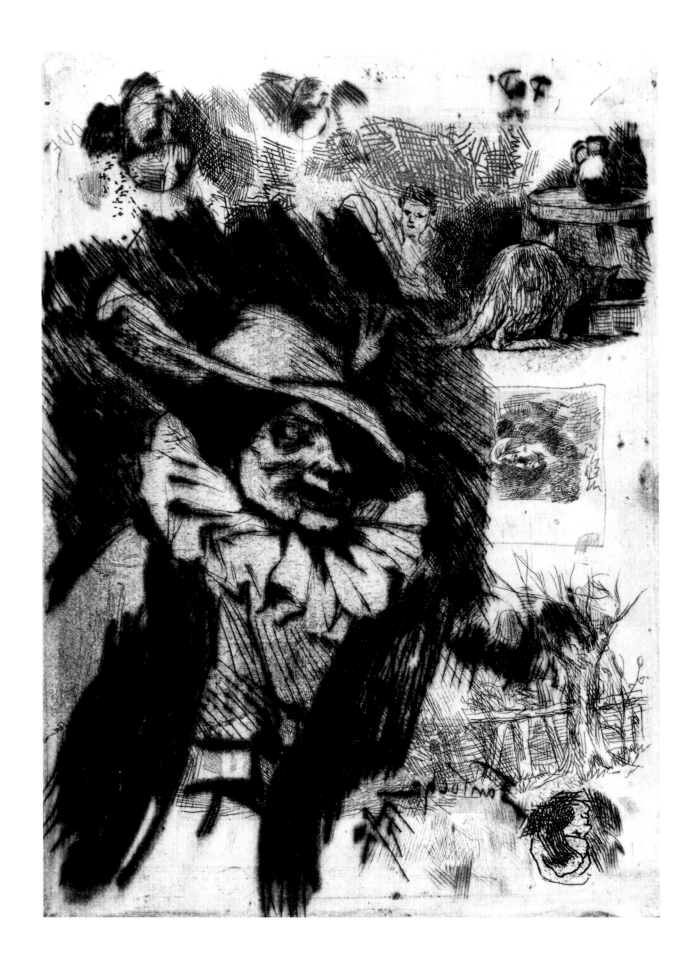

# L'Attrapade, 1874

## De Ruzie - The Row - Der Streit

Aquarelle, Aquarel, Aquarelle, Aquarell

A côté d'une série de microfrontispices réalisés avec une minutie et une maîtrise déconcertantes, Rops explore d'autres voies et d'autres techniques. C'est avec l'instantanéité de l'aquarelle, qu'il restitue quelques pages de cette 'vie parisienne' dans laquelle il a voulu s'immerger. *L'Attrapade* a pour scène le foyer d'un théâtre. Une femme furieuse apostrophe sa rivale qui, du bas des marches, lui décoche un regard ironique. Les tons – vert perçant et rouge vif – accentuent la tension du défi qui se noue entre les deux protagonistes. Rops ne cessera de proclamer sa volonté de correspondre le plus intimement possible à son époque, tout en mesurant l'impasse d'un tel projet. N'ira-t-il pas jusqu'à qualifier le terme de 'modernité' de 'gros mot bête qui ne signifie rien'. En d'autres mots, la mode, c'est ce qui se démode. *L'Attrapade* focalisera ce constat désabusé, comme en témoignent ces deux extraits de lettres écrits à dix ans d'intervalle.
En 1877, il écrit à son cousin Jean-François Taelemans chargé de vendre l'œuvre : 'J'espère que tu remueras ciel et terre pour me faire vendre cette machine-là qui est je crois ce que j'ai fait de plus important'[46]. Et dix ans plus tard, en 1887 c'est à l'avocat Edmond Picard qui s'en est porté acquéreur qu'il adresse ces mots : 'C'est une œuvre qui a vieilli beaucoup plus que le reste. Dans vingt ans, ces modes là seront oubliées, mais pour l'instant elles ne sont que 'démodées' et même grotesques, comme toute mode passée et qu'on a connue'[47].
Le constat est inconfortable mais ne détourne pas Rops de sa volonté d'être de son temps. Quelle sera sa voie en matière d'art ? Il déclarera toujours l'ignorer et se définira fondamentalement comme un chercheur et un inquiet. Une chose est claire cependant, il affirmera toujours haut et clair refuser la modernité facile, celle des costumes et des accessoires pour s'attaquer au 'psychologique', au ressort complexe qui anime cette époque nerveuse et inquiète qui est la sienne.

Naast een reeks van mini-titelplaten die getuigen van een hoge graad van nauwkeurigheid en een onthutsende beheersing, exploreert Rops andere wegen en andere technieken. Met de vluchtigheid van de aquarel geeft hij enkele bladzijden weer uit het 'vie parisienne' waarin hij zich zo graag onderdompelde. *De Ruzie* speelt zich af in het foyer van een theater. Een woedende vrouw vaart uit tegen een rivale onderaan de trap die haar een smalende blik toewerpt. De heftig groene en vuurrode kleuren benadrukken de spanning van de provocaties tussen de twee protagonisten.
Rops verkondigt steeds weer zijn verlangen om bijzonder nauw bij zijn tijd aan te sluiten ondanks het feit dat hij zich bewust is van de moeilijkheid van dit voornemen. Hij gaat zelfs zo ver dat hij de term moderniteit kwalificeert als 'een dwaas woord zonder betekenis'. De mode is, met andere woorden, hetgeen uit de mode raakt. *De Ruzie* bundelt deze ontnuchterende vaststelling, getuige hiervan deze uittreksels van twee brieven die met een tussenpauze van tien jaar geschreven werden.
In 1877 schrijft hij aan zijn neef Jean-François Taelemans die belast is met de verkoop van zijn werk: 'Ik hoop dat je hemel en aarde zult bewegen om deze machine, waarvan ik denk dat het het beste is wat ik ooit gemaakt heb, te verkopen'[46]. En tien jaar later in 1887 richt hij aan advokaat Edmond Picard, die ondertussen eigenaar is geworden van het werk, volgende woorden: 'Het is een werk dat sneller dan de rest verouderd is. Binnen twintig jaar zullen deze modes vergeten zijn maar op dit ogenblik zijn ze verouderd en zelfs grotesk, zoals iedere verouderde mode die men gekend heeft'[47].
Dit is een onaangename vaststelling maar ze brengt er Rops toch niet vanaf om bij de tijd te zijn. Welke richting zal hij artistiek inslaan? Hij verklaart steeds het niet te weten en bestempelt zichzelf als een zoeker en een rusteloze. Over één zaak bestaat geen twijfel, hij bevestigt steeds klaar en duidelijk de gemakkelijke moderniteit van de kleding en bijpassende accessoires te weigeren om zich te wagen aan het psychologische, aan de complexe veerkracht die deze nerveuze en moeilijke tijd die de zijne is, kenmerkt.

Rops used a series of tiny frontispieces executed with astonishing precision and skill to explore new avenues and techniques. With the spontaneity of a watercolorist, he set out to recreate a number of scenes from life in Paris, in which he so wanted to immerse himself. *The Row* takes place in the foyer of a theatre. An angry woman harangues her rival who glances at her contemptuously from the foot of the stairs. The colours – shrill green and vivid red – accentuate the tension of this skirmish between two fashionable ladies.
Rops constantly repeated his desire to be of his time, while always acknowledging the limits of such an approach. He went so far as to describe 'modernity' as 'a stupid and meaningless word'. Fashion is simply that which will one day go out of fashion. *The Row* crystallises this disheartening realisation, as we see in the following extracts from two letters written ten years apart.
In 1877, he wrote to his cousin Jean-François Taelemans, who was responsible for selling his work: 'I hope you will move heaven and earth to sell this one for me, as I believe it to be the most important thing I have yet done'[46]. Ten years later, by contrast, he wrote to the lawyer Edmond Picard, who had purchased the painting: 'It is a work that has dated much more than the rest. In twenty years time, those fashions will have been forgotten, but right now they are simply 'unfashionable' and even ugly, just like every other fashion that has ever come and gone'[47].
It was an uncomfortable realisation, but did not deflect Rops from his desire to portray his time. He always claimed not to know what precise artistic path he had chosen, preferring to see himself as an explorer and a restless spirit. One thing is clear, however: he was always firm in his rejection of easy modernity – that of costumes and accessories – preferring instead to explore the 'psychological', the deep-seated and complex motivations that animated the restless and highly strung era in which he lived.

Neben einer Reihe Miniatur-Titelbildern, die einen hohen Grad an Akkuratesse und eine erschütternde Beherrschung aufweisen, exploriert Rops andere Wege und neue technische Möglichkeiten. Mit aquarellischer Flüchtigkeit stellt er einige Seiten aus dem 'vie parisienne', an dem er sich gerne beteiligte, dar. *Der Streit* zeigt das Foyer eines Theaterhauses. Eine wütende Frau fährt eine Mitbewerberin, die sich unten an der Treppe befindet und sie einen höhnischen Blick zuwirft, an. Die lebhaften grünen und feuerroten Farben intensifieren das durch Provokationen entstandene Spannungsfeld zwischen beiden Protagonistinnen. Immer wieder verkündet Rops sein Verlangen, sich künstlerisch zeitgemäß zu verhalten obwohl er sich sehr der Schwierigkeit dieser Aufgabe bewußt ist. Er geht sogar soweit, daß er das Wort 'Modernität' als 'törichtes Wort ohne Bedeutung' bezeichnet. Die Mode ist, mit anderen Worten, dasjenige, das aus der Mode kommt. *Der Streit* verkörpert diese ernüchternde Feststellung wie diese Ausschnitte aus zwei Briefen, die mit zehn Jahren Unterschied geschrieben wurden, beweisen.
Im Jahre 1877 schreibt er seinem Neffen Jean-François Taelemans, der mit dem Verkauf seines Werkes beauftagt wurde: 'Ich hoffe, daß du Himmel und Hölle in Bewegung setzt um diese Maschine, von der ich meine, daß sie das Beste ist was ich jeweils geschaffen habe, zu verkaufen'[46]. Und zehn Jahre später heißt es in einem Brief an den Anwalt Edmond Picard, der mittlerweile Besitzer des Werkes geworden ist: 'Es handelt sich um ein Werk, das schneller als der Rest veraltet ist. In zwanzig Jahren werden diese Moden vergessen sein aber heute wirken sie altmodisch und sogar grotesk, so wie jede veraltete Mode, die man gekannt hat'[47]. Dies ist zwar eine unangenehme Feststellung aber sie kann Rops nicht davonbringen, zeitgemäß zu handeln. Welche Richtung wird er seiner Künstlerexistenz geben? Er behauptet ständig, er habe keine Ahnung und er bezeichnet sich selber als Suchenden und Ruhelosen. Eines ist klar denn immer wieder bestätigt er, er lehne die einfache Modernität der Kleidung und des passenden Zubehörs ab. Eher wagt er sich an das Psychologische, an die komplexe Spannkraft, die diese (seine) nervöse und schwierige Zeit kennzeichnet, heran.

70 cm x 49 cm
Collection particulière, Bruxelles – Courtesy Bern'Art

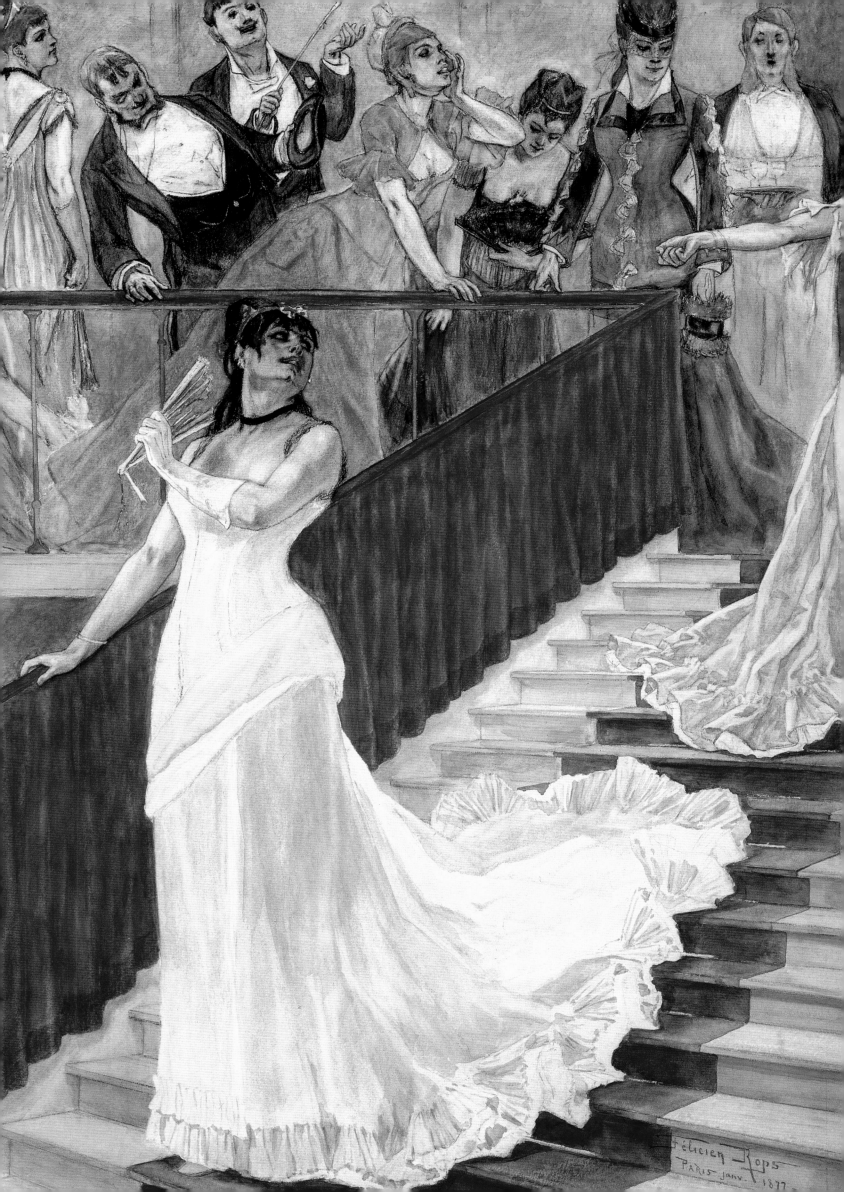

# Paysage de Scandinavie, 1874

## Scandinavisch landschap - Scandinavian landscape - Skandinavische Landschaft

Huile sur toile, Olieverf op doek, Oil on canvas, Ölfarbe auf Leinwand

Pour Rops, la peinture se définit comme un retour aux sources. Du point de vue de la technique d'abord: 'Peindre était si spontané chez Rops', écrivait Maurice Kunel, 'que la majorité de ses grandes œuvres lithographiées ou gravées, ont été exécutées au pinceau d'abord. Même quand il ne s'exprimera qu'en eaux-fortes et vernis mous, nous serons tentés de parler de couleur: il peindra en noir et blanc'[48]. Du point de vue du thème ensuite: c'est à la nature qu'il se confronte essentiellement en peinture. Cette nature où il ressent si souvent le besoin de se replonger, lui l'observateur scandaleux de la 'vie moderne'. A l'étranger, Rops peint et dessine dans l'enthousiasme du moment, semblant retrouver comme une adéquation avec lui-même. Dans cette œuvre ramenée d'un voyage en Scandinavie, il use d'une technique quasiment post-impressionniste et joue avec talent d'une petite tache blanche qui danse à l'avant-plan pour rendre toute la qualité de la lumière du Nord.

Voor Rops is schilderen terugkeren naar de bron. Enerzijds is er de techniek: 'Schilderen gebeurde zo spontaan bij Rops', zo schreef Maurice Kunel, 'dat de meerderheid van zijn grootste lithografische werken of etsen eerst met het penseel werden uitgevoerd. Zelfs indien hij zich enkel nog via etstechnieken en zacht vernis zou uitdrukken, zouden we nog geneigd zijn over kleuren te spreken: hij zal schilderen in zwart-wit'[48]. Maar ook in de thematiek komt dit aan de oppervlakte. In zijn schilderkunst gaat hij hoofdzakeijk de confrontatie met de natuur aan. Vaak voelt hij de behoefte om zich in die natuur te storten, hij, de schandelijke observator van het 'moderne leven'. In het buitenland schildert en tekent Rops in de roes van het moment. Het lijkt alsof hij er een harmonie met zichzelf in terugvindt. In de werken die hij meebracht na een trip in Scandinavië gebruikt hij een soort postimpressionistische techniek en speelt hij meesterlijk met een kleine witte vlek die op het voorplan ronddanst en zo het licht in het Noorden tot zijn recht laat komen.

For Rops, painting offered a return to the source, in two senses. Firstly, there was the aspect of technique. 'Painting was such a spontaneous activity for Rops', Maurice Kunel wrote, 'that most of his great lithographs or engravings were done first in brush. But even when he only expressed himself through etchings and soft-grounds, we are still tempted to talk about colour: he painted in black and white'[48]. Then there were his themes. The essence of his paintings was an engagement with nature. Ironically, Rops, the scandalous observer of 'modern life' felt a frequent need to immerse himself in the natural world. During his trips abroad, Rops painted and drew inspired by the enthusiasm of the moment. He seemed to rediscover a sense of self-reconciliation. In this particular work, which he brought back from Scandinavia, he uses an almost post-impressionist technique, playing skilfully with the little patch of white which dances in the foreground and expresses the fullness of Northern light.

Für Rops bedeutet Malen in zweierlei Hinsicht eine Rückkehr zur Quelle. Zunächst aus technischer Sicht: 'Malen war für Rops solch eine spontane Handlung', schrieb Maurice Kunel, 'daß die Mehrheit seiner großen lithographischen Werke oder Radierungen vorerst mit dem Pinsel ausgeführt wurden. Auch wenn er sich nur noch mittels Radiertechniken und weichen Firnisses äußern würde, so wären wir noch geneigt über Farben zu reden: er würde in schwarz-weiß malen'[48]. Auch die Thematik belegt obere Behauptung. In seiner Malerei such er vor allem die Konfrontation mit der Natur. Oft spürt er dieses Bedürfnis, sich in die Natur zu stürzen, gerade er, der schändliche Observator des 'modernen Lebens'. Im Ausland malt und zeichnet Rops im Rausch des Augenblicks. Es scheint so, als ob er dort Harmonie mit sich selbst findet. In den Werken, die er von seiner Reise nach Skandinavien mitbrachte, verwendet er eine Art von postimpressionistischer Technik und spielt er meisterhaft mit einem kleinen weißen Flecken, der im Vordergrund herumtanzt und auf diese Weise das Licht aus dem Norden zur Geltung kommen läßt.

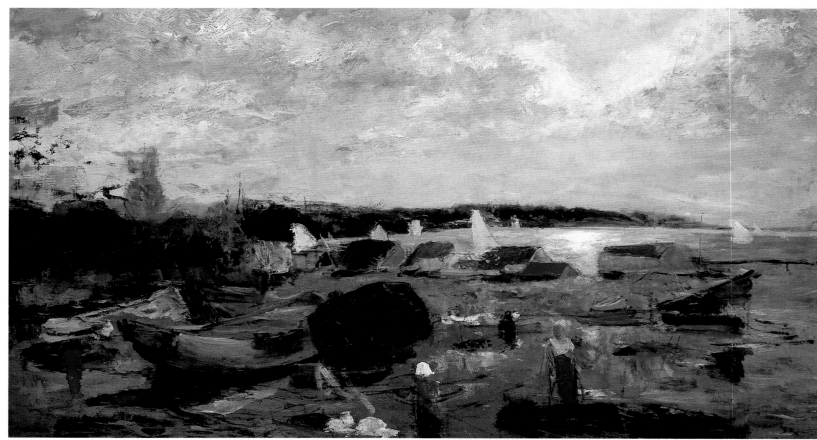

34 cm x 61 cm, monogramme en bas à droite: FR
Province de Namur, Musée Félicien Rops

# La plage de Heyst, 1886

## Het strand van Heist - The Beach at Heist - Der Strand von Heist

### Huile sur toile, Olieverf op doek, Oil on canvas, Ölfarbe auf Leinwand

Comme beaucoup de tableaux de Rops, cette œuvre est de petites dimensions et empreinte de l'atmosphère d'un moment du jour. C'est la mer du Nord qu'il a peinte ici. Celle qu'il appelle sa 'maîtresse aimée' et à laquelle il a consacré quelques-uns de ses tableaux les plus sensibles. La plage est blonde sous le soleil qui jette sur le sable d'audacieuses ombres mauves. Mais il faut aussi compter avec le vent! Rops l'évoque par le biais de la silhouette de la femme qui l'affronte de face.

Zoals vele van Rops' schilderijen is ook dit een klein werkje dat probeert de atmosfeer van een bepaald moment van de dag te vangen. We krijgen de Noordzee te zien, die hijzelf omschreef als 'geliefde minnares' en waaraan hij enkele van zijn meest gevoelige taferelen gewijd heeft. In de zon ligt het strand er goudgeel bij met enkele gewaagde zachtpaarse schaduwen in het zand. Maar ook de wind speelt een belangrijke rol! Rops roept hem op door de voorovergebogen positie van het silhouet van de vrouw die tegen de wind in loopt.

Like many of Rops' paintings, this is a small work redolent of the atmosphere of a specific moment. The subject here is the North Sea, which he called his 'beloved mistress' and featured in several of his most sensitive paintings. The beach is yellow beneath the sun which casts bold, mauve shadows on the sand. But the wind is blowing, too, as evoked by the figure of the woman walking into it.

Wie so viele von Rops' Gemälden handelt es sich auch hier um ein kleines Werk, das versucht die Atmosphäre eines bestimmten Tagesmoments zu fangen. Wir sehen die Nordsee, die er selber als 'Lieblingsgeliebte' umschrieb und der er einige seiner empfindlichsten Darstellungen gewidmet hat. Der Strand liegt goldgelb in der Sonne und es gibt nur einige gewagte sanftviolette Schatten im Sand. Auch der Wind spielt eine wichtige Rolle! Rops ruft ihn hervor indem er den Schatten der alten Frau vorüberbeugt, als ob die Dame gegen den Wind kämpfen muß.

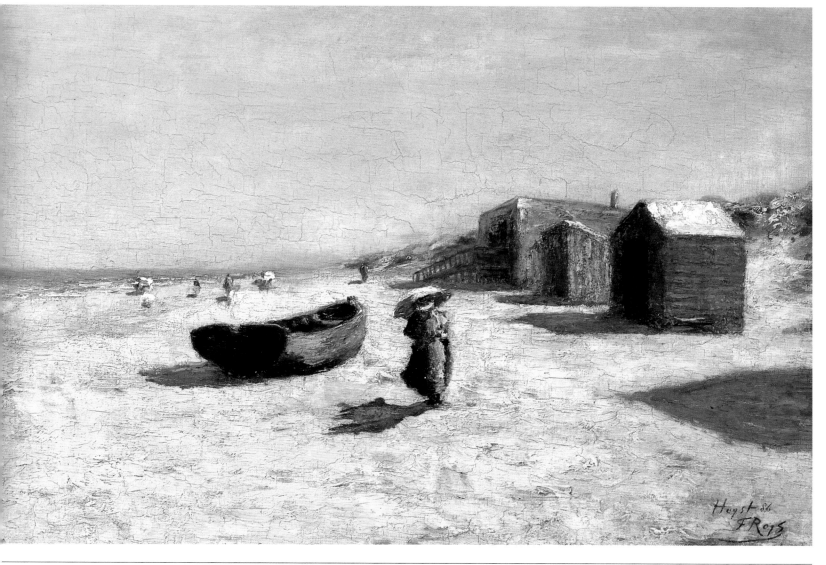

37 cm x 54,5 cm, signature et date en bas à droite: 'Heyst 86 F. Rops'
Province de Namur, Musée Félicien Rops

# La gardeuse d'abeilles, 1875

## De bijenhoedster - The beekeeper - Die Bienenzüchterin

Dessin à la plume et au crayon, Pen- en potloodtekening, Drawing in pen and pencil, Feder- und Bleistiftzeichnung

Rops avoue ne pas pouvoir vivre sans s'en aller. Arrimé à cet 'affreux et trop indispensable Paris', il s'échappera pour des voyages au long cours vers les sables du Sahara ou les lacs d'Amérique… ou des 'échappées belles' aux destinations moins lointaines. La Méditerranée est l'une de ses villégiatures privilégiées. Ce dessin respire la quiétude. Assise 'les pieds sur terre', à l'ombre d'un parasol, cette femme file sa quenouille et garde les abeilles. Elle fait ce qu'elle doit faire. Elle a trouvé sa place au sein de cette nature que Rops aspire sans cesse à retrouver. Les fleurs qui envahissent l'avant-plan sont dessinées avec une précision de naturaliste. Rops aime la botanique depuis l'enfance et ne se départira jamais de cette passion. Ne déclarera-t-il pas à plus d'une reprise vouloir 'finir sa vie jardinier'! La boutade est plus sérieuse qu'on pourrait le croire… Fleurs consolatrices de blessures de la vie ou emblématiques 'Fleurs du mal', rampant au frontispice des *Epaves*… Rops laisse le végétal envahir sa vie et son œuvre. En gravure, l'invasion prendra souvent l'allure d'une menace. Cela n'a rien d'étonnant en une époque qui sera le terreau de nombre de 'jardins des supplices' plus maléfiques les uns que les autres. Les fleurs qui poussent au pied de la gardeuse d'abeilles ne sont pas inquiétantes. Elles sont nées de la nature intacte. L'angoisse de la perversité moderne qui hante la littérature et l'art de l'époque ne les a pas encore perverties.

Rops geeft toe dat hij niet kan leven zonder er op uit te trekken. Gestuwd door het 'afschuwelijke en veel te onmisbare Parijs' ontkomt hij via lange reizen naar de zandvlaktes van de Sahara en de meren van Amerika… of langs 'mooie vluchtroutes' naar minder afgelegen oorden. De Middellandse Zee is één van zijn geliefkoosde pleisterplaatsen. Deze prent ademt rust uit. Gezeten in de schaduw van een parasol 'met de voeten op de grond' spint deze vrouw een draad terwijl ze over de bijen waakt. Ze doet wat ze moet doen. Ze heeft haar plaatsje gevonden in de schoot van de natuur die Rops onophoudelijk probeert terug te vinden. De bloemen die de voorgrond overheersen zijn met naturalistische precisie geschilderd. Al vanaf zijn kinderjaren was Rops enthousiast met planten bezig en hij zal een liefhebber blijven tot aan zijn dood. Zo verklaarde hij meermaals 'dat hij graag zou eindigen als tuinman'! Deze boutade bevat meer waarheid dan men zou vermoeden. Troostende bloemen voor de littekens van het leven of zinnebeeldige 'Fleurs du mal' die de titelplaat van *Les Epaves* overwoekeren… Rops ruimt in zijn leven en werk veel plaats in voor de plantenwereld. In het grafisch werk neemt deze woekering vaak een dreigende houding aan. Niets uitzonderlijks voor een periode die als humus diende voor vele 'marteltuinen', de ene al onheilspellender dan de andere. De bloemen die aan de voeten van de bijenhoedster tieren, zijn niet verontrustend. Ze zijn geboren uit een intacte natuur. De beklemming van de moderne perversiteit die rondwaart in de literatuur en de kunst van deze tijd heeft hen nog niet geperverteerd.

Rops always said he could not survive without getting away. He would break his chains to the 'dreadful and all too essential Paris' by travelling to far-flung destinations – the sands of the Sahara or the Great Lakes of North America. He also found solace in 'delicious escapes' to less distant places like the Mediterranean, which was a favourite holiday destination. This drawing is redolent of tranquillity. Sitting in the shade of a parasol, her 'feet on the ground', the woman spins her thread and watches over her bees. She does what she has to. She has found her place within that nature that Rops constantly sought to rediscover. The flowers that fill the foreground are drawn with a naturalist's precision. Rops had been interested in botany since his childhood and never outgrew his passion. He declared on more than one occasion that he intended to finish his life as a gardener and was more serious than he might have appeared. From flowers that can soothe the wounds inflicted by life to the emblematic 'flowers of evil' that creep across the frontispiece of *Les Epaves*, Rops allowed the world of vegetation to invade his life and his work. In his engravings, this invasion often conveyed a sense of menace, which is not surprising in an era which sprouted numerous 'gardens of torment' each more malevolent than the last. There is nothing disturbing, however, about the flowers that spring up around this beekeeper's feet. They are the product of a nature still intact and have yet to be corrupted by the frightening modern perversion that haunts the art and literature of the period.

Rops gibt zu, daß er ohne gelegentlichen Ausflug nicht leben könnte. Das 'widerliche und viel zu unentbehrliche Paris' ist sein Treibstoff um längere Reisen zu unternehmen nach den Sandflächen der Sahara und den Seen Amerikas... oder über 'schöne Fluchtwege' nach weniger desolaten Orten. Das Mittelmeer ist einer seiner bevorzugten Aufenthaltsorte. Dieses Bild atmet Ruhe. Im Schatten eines Sonnenschirms 'mit den Füßen auf dem Boden' spinnt eine Frau einen Draht während sie über die Bienen wacht. Sie tut was sie tun muß. Im Gegensatz zu Rops hat sie ihr Plätzchen im Schoß der Natur gefunden. Die Blumen, die den Vordergrund dominieren, sind mit naturalistischer Präzision gemalt. Bereits seit den Kinderjahren zeigte Rops Interesse für die Welt der Pflanzen und er wird ein Naturliebhaber bleiben bis zu seinem Tod. An mancher Stelle drückte er sogar seinen Wunsch aus um als Gärtner zu enden! Diese witzige Bekenntnis hat einen höheren Wahrheitsgrad als man vermuten sollte. Tröstende Blumen für die Narben des Lebens oder symbolische 'Fleurs du mal', die das Titelbild der *Epaves* überwuchern... Rops räumt der Pflanzenwelt viel Platz in seinem Leben und Werk ein. Im graphischen Werk nimmt diese Wucherung oft eine drohende Haltung an. Nichts Außergewöhnliches in einer Zeit, die als Humus für viele 'Martergärten' diente, der eine noch unheimlicher als der andere. Die Blumen, die an den Füßen der Bienenzüchterin üppig wachsen, sind nicht beunruhigend. Sie sind aus einer intakten Natur geboren. Die Beklemmung der modernen Perversität, die in der Literatur und in der Kunst dieser Zeit herumgeistert, hat sie noch nicht pervertiert.

32 cm x 52 cm, titre, signature, lieu et date en bas à gauche: 'La gardeuse d'abeilles/Félicien Rops/San Remo 75'
Province de Namur, Musée Félicien Rops

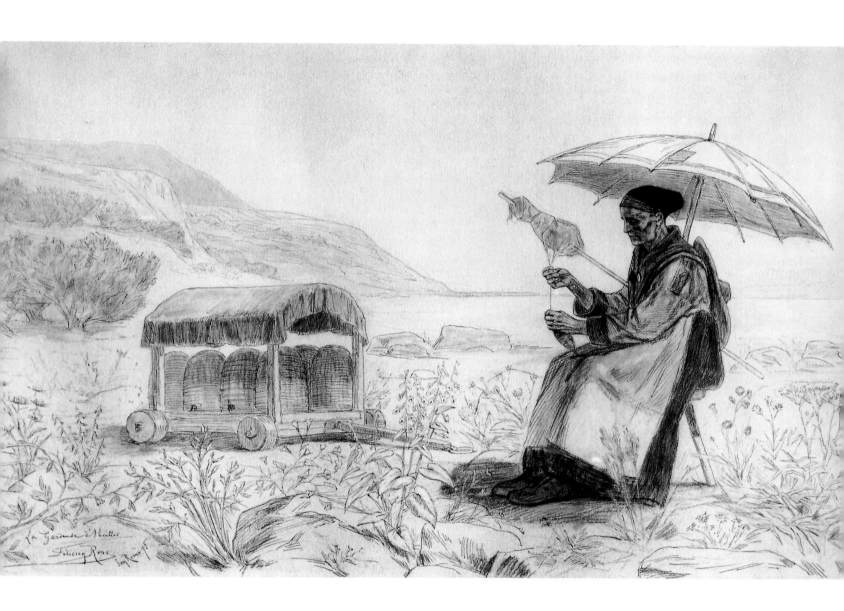

La Gardeuse d'Abeilles
Félicien Rops

# La Buveuse d'absinthe, 1876

## De absintdrinkster - The absinthe drinker - Die Absinthtrinkerin

Gravure en couleurs par A. Bertrand, Heliogravure van A. Bertrand, Helio-gravure by A. Bertrand, Heliogravüre von A. Bertrand

Figure saisissante où Rops semble avoir voulu incarner toute la froide désespérance du vice. Le regard dur est enchâssé dans un visage glacé, semblable à un masque. Le corps mince est tendu, menaçant. Réalisée à une époque où Rops accède à une dimension sociale et saisit de façon remarquable les bas-fonds parisiens dans des œuvres telles que *Parisine, Le quatrième verre de cognac* ou *Le gandin ivre*, cette image d'une grande sobriété dépasse l'anecdote et s'inscrit comme l'une des icônes du symbolisme naissant.
Elle préfigure une de ces femmes aux regards vides telles que l'esthétique 'fin de siècle' les définira, une de celles qui, pressentant leur anéantissement, s'exclameront: 'Notre fard pâlit, notre émail tombe déjà, notre miroir nous montre notre fantôme'[49].

Aangrijpende figuur waarmee Rops lijkt te proberen om de kille wanhoop van het kwaad te vatten. De harde blik zit gevangen in een maskerachtig verstijfd gelaat. Het magere lichaam is gespannen en dreigend. Het werk kwam tot stand in een periode waarin Rops een sociale dimensie aan zijn werk toevoegde. Op een opmerkelijke wijze tekent Rops de onderste lagen van de Parijse maatschappij zoals ook in *Parisine, Het vierde glas cognac* of *De zatte fat*. Deze prent die van een grote soberheid getuigt, overstijgt het anekdotische en groeit uit tot één van de iconen van het prille symbolisme. Het vormt een soort voorbode van de fin de siecle-afbeeldingen van vrouwen met lege blik die, hun verval voorvoelend, zullen uitroepen: 'Onze rouge verbleekt, ons glazuur brokkelt af en onze spiegel toont ons onze schim'[49].

Rops seemingly wished to capture the full, icy despair of vice in this arresting figure. The woman's hard expression is framed by a face so cold and rigid it could be a mask. Her skinny body is tense and threatening. This stark image was produced at a time when Rops was beginning to achieve a social dimension in his work, capturing the dregs of Parisian society in a remarkable fashion in works like *Parisine, the Fourth glass of cognac* and *The Drunken dandy*. It manages to transcend the purely anecdotal, becoming an icon of nascent symbolism.
This is the forerunner of the empty-eyed women of fin-de-siècle aesthetics who, sensing their own destruction, were to cry out: 'Our colours are fading, our enamel is already flaking off, our mirrors show our ghosts'[49].

Rührende Figur, an Hand deren Rops zu versuchen scheint, die frostige Verzweiflung des Bösen zu erfassen. Der rauhe Blick ist der Gefangene eines maskerhaften erstarrten Antlizes. Der dünne Körper ist angespannt und bedrohend. Das Werk entstand in der Zeit als Rops seinem Werk eine zusätzliche soziale Dimension verleihen wollte. Auf bemerkenswerte Weise zeichnet Rops die untersten Schichten der Pariser Gesellschaft, wie beispielsweise auch in *Parisine, Das vierte Cognacglas* oder *Der besoffene Geck*. Dieses Bild, das eine große Schlichtheit aufweist, übersteigt das Anekdotische und ist zu einer der Ikonen des frühen Symbolismus hinausgewachsen. Das Bild ist ein Anzeichen der Fin de siecle-Darstellungen von Frauen mit hohlem Blick, die, als ob sie ihren Untergang ahnen, ausschreien: 'Unser Rouge verblaßt, unsere Glasur bröckelt ab und unser Spiegel zeigt uns unseren Schatten'[49].

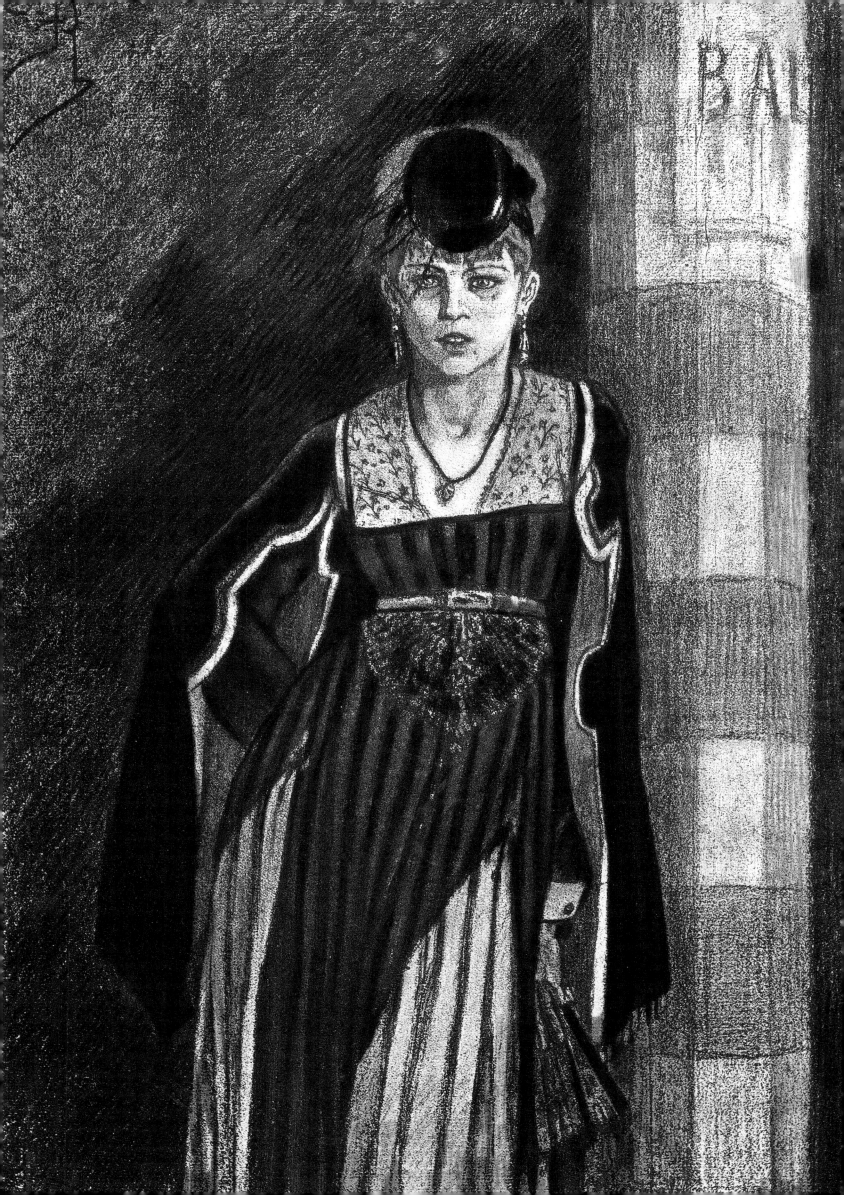

# Dimanche à Bougival, 1876

## Zondag in Bougival - Sunday at Bougival - Sonntag in Bougival

Huile sur papier marouflé sur panneau, Olieverf op papier, verlijmd op paneel, Oil on paper mounted on wood, Ölfarbe auf Papier, verklebt auf Tafel

Tableau de la douceur de vivre, empreint de subtilité. La couche picturale, légère, laisse apparaître le support à certains endroits et en joue pour l'intégrer à la composition. Les tons uniformément rosés composent une atmosphère toute en délicatesse où éclate la superbe nature morte des vêtements jetés aux pieds d'une des jeunes femmes.
Ce sont ses deux maîtresses parisiennes que Rops a représentées dans l'éclat de leurs 20 ans: Léontine et Aurélie Duluc, couturières de leur état, rencontrées en 1869, dans la forêt de Fontainebleau. Leur liaison à trois durera jusqu'à la mort de Rops en 1898. Et c'est avec elles qu'il s'installera à Paris, en 1874, après sa rupture définitive avec son épouse Charlotte. Claire, la fille de Rops et Léontine, naîtra en 1870. D'Aurélie, qu'il appelle sa 'petite belle-sœur', il aura un fils Jacques. L'enfant ne vivra que quelques jours.

Schildering van het rustige levensgenot, doordrenkt van subtiliteit. De lichte penseelstreek laat de drager op sommige plaatsen zien en integreert hem op die manier in de compositie. Het stilleven van de uitgetrokken kledij aan de voeten van de jonge vrouwen contrasteert prachtig in de delicate sfeer van de uniform rooskleurige tinten. Rops gebruikte voor deze prent zijn twee Parijse minnaressen in de fleur van hun 20 jaar: Aurélie en Léontine Duluc, twee modeontwerpsters die hij in 1869 in het bos van Fontainebleau ontmoet had. Hun driehoeksverhouding zal duren tot aan Rops' dood in 1898. Het is ook met hen dat Rops zich in 1874 na de definitieve breuk met Charlotte in Parijs zal vestigen. Claire, de dochter van Rops en Léontine zal in 1870 ter wereld komen. Aurélie, zijn 'kleine schoonzus', zoals hij ze noemde, zal hem een zoon Jacques schenken. Het kind zal maar enkele dagen leven.

This subtle painting focuses on the gentler pleasures of life. The light layer of paint allows the support to show through in patches that are incorporated in the composition. The uniformly pinkish tones create a delicate atmosphere against which a brilliant still life stands out, made up of the cast-off clothes at the feet of one of the young women.
The subjects are Rops' two Parisian mistresses, shown here as radiant twenty-year olds. He met the fashion designers Léontine and Aurélie Duluc in the forest at Fontainebleau in 1869 and their three-way relationship lasted until Rops' death in 1898. He set up home with them in Paris in 1874, following the final breakdown of his marriage to Charlotte. Claire, Rops' daughter by Léontine, was born in 1870, while Aurélie, whom he called his 'little sister-in-law', bore him a son called Jacques who lived for only a few days.

Äußerst subtile Schilderung der ruhigen Lebenswonne. Der sanfte Pinselstrich läßt den Träger an manchen Stellen auftachen und intergriert ihn auf diese Weise in die Komposition. Die Regungslosigkeit der ausgezogenen Kleider an den Füßen der jungen Frauen kontrastiert wunderbar in der delikaten Atmosphäre der einheitlich rosafarbigen Töne. Für dieses Bild verwendete Rops seine beiden Pariser Geliebten, die damals, mit zwanzig, völlig aufblühten. Aurélie und Léontine Duluc waren zwei Modeschöpferinnen, denen er 1869 im Wald von Fontainebleau begegnet hatte. Ihr Dreiecksverhältnis wird bis an Rops' Tod im Jahre 1898 andauern. Mit ihnen wird Rops sich 1874 nach dem endgültigen Bruch mit Charlotte in Paris niederlassen. Claire, die Tochter von Rops und Léontine, wird 1870 zur Welt kommen. Aurélie, die 'kleine Schwägerin' wie er sie nannte, wird ihm einen Sohn Jacques schenken. Das Kind wird nur einige Tage leben.

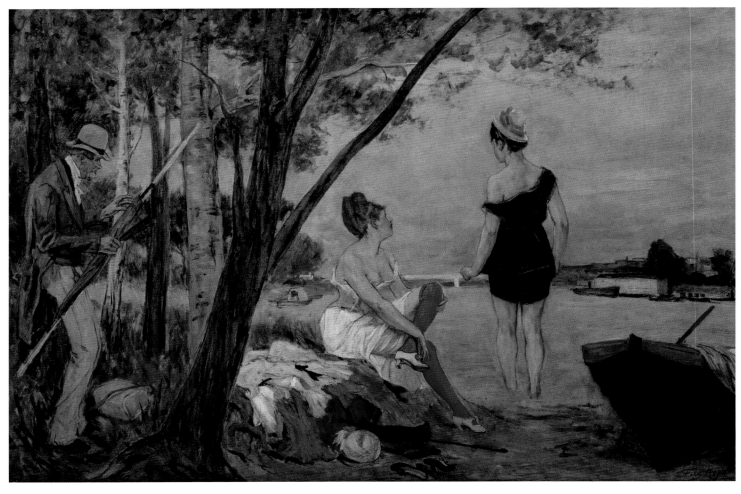

44 cm x 66 cm, signature et date en bas à droite: 'Fély Rops 76'
Province de Namur, Musée Félicien Rops.

# Portrait de Claire, c. 1888-1895

## Portret van Claire - Portrait of Claire - Porträt von Claire

Huile sur toile, Olieverf op doek, Oil on canvas, Ölfarbe auf Leinwand

Légèreté, spontanéité de la touche, douceur du coloris, vivacité de l'attitude… Rops peint avec tendresse sa fille Claire, dans tout l'éclat de sa féminité. 'C'est la femme du *Bonheur de vivre*[50] de Zola…', dira-t-il. Claire épousera l'écrivain belge Eugène Demolder en 1895.

Lichtheid, een spontane pennentrek, milde tonen, levendige houding: Rops schildert met tederheid een ode aan de ontluikende vrouwelijkheid van zijn dochter Claire. 'Het is de vrouw van het *Bonheur de vivre*[50] van Zola', zal hij later zeggen. Claire huwt in 1895 de Belgische schrijver Eugène Demolder.

Lightness, spontaneous brushwork, gentle colouring and a vivacious pose are the main features of this tenderly executed portrait of Rops' daughter Claire in the full bloom of her womanhood. 'She is the lady from Zola's *Bonheur de vivre*[50], he wrote. Claire married the Belgian author Eugène Demolder in 1895.

Schwerelosigkeit, ein spontaner Federzug, milde Töne, lebendige Pose: mit besonderer Zärtlichkeit malt Rops eine Ode an die aufblühende Weiblichkeit seiner Tochter Claire. 'Es ist die Frau von *Bonheur de vivre*'[50] von Zola', so wird er später aussagen. Claire heiratet 1895 den belgischen Schriftsteller Eugène Demolder.

44 cm x 31 cm
Collection privée, Bruxelles

# Le Rocher des Grands Malades, 1876

## Le Rocher des Grands Malades - Le Rocher des Grands Malades - Le Rocher des Grands Malades

Huile sur toile, Olieverf op doek, Oil on canvas, Ölfarbe auf Leinwand

Lorsqu'il revient à Namur, après son installation à Paris en 1874, Rops plante volontiers son chevalet au bord de la Meuse. Il est un des hôtes de la fameuse Auberge des Artistes à Anseremme, près de Dinant. En ce lieu que d'aucuns ont appelé le 'Barbizon belge', il retrouvait des amis peintres et écrivains et multipliait tableaux et pochades d'une grande spontanéité. *Le Rocher des Grands Malades* est une des œuvres maîtresses de cette veine. Rops use ici d'une touche plus 'concrète', moins diluée que dans les tableaux peints en région parisienne (*Dimanche à Bougival*). Dans cette œuvre très 'charpentée', il reste cependant attentif à toute la richesse de la lumière.
*Le Rocher des Grands Malades* était le lieu d'amarrage de Miss Brunette, Pigeon vole…, embarcations du Royal Club Nautique de Sambre et Meuse fondé en 1862 sous la présidence de Rops. Les silhouettes esquissées sont peut-être celles de ses amis: le peintre et photographe Armand Dandoy, Antoine Marlaire, Jules Trépagne…

Als Rops na zijn vestiging in Parijs in 1874 naar Namen terugkeert, poot hij vol overtuiging zijn schildersezel neer aan de oever van de Maas. Hij is er één van de gasten in de beroemde Auberge des Artistes in Anseremmes bij Dinant. Op die plek die sommigen de 'Barbizon belge' noemen, ontmoet hij bevriende schilders en schrijvers en start hij heel spontaan met een reeks taferelen en vluchtige schetsen. *Le Rocher des Grands Malades* is één van de voornaamste werken die in deze gelukkige tijd ontstaan. Rops maakt hier gebruik van een meer 'concrete' pennentrek, minder verdund dan op de schilderijen die hij maakte van de Parijse omgeving (*Zondag in Bougival*). In dit meer 'geconstrueerde' werk schenkt hij niettemin veel aandacht voor de rijkdom van het licht.
*Le Rocher des Grands Malades* was de ligplaats van Miss Brunette, Pigeon vole…, boten van de Koninklijke Watersportvereniging van Samber en Maas die in 1862 onder het voorzitterschap van Rops werd opgericht. De geschetste silhouetten zijn misschien zijn vrienden: de schilder en fotograaf Armand Dandoy, Antoine Marlaire, Jules Trépagne…

When he returned to Namur after settling in Paris in 1874, Rops took great pleasure in setting up his easel on the banks of the Meuse, where he was a guest at the famous artists' inn at Anseremme, near Dinant. Here, at what has been called the 'Belgian Barbizon', he met artist and writer friends and produced a series of immensely spontaneous paintings and sketches. *Le Rocher des Grands Malades* is a masterpiece. His brushwork is more concrete, less diluted here than in Paris paintings like *Sunday at Bougival*. Even so, he never loses sight of the full richness of the light in this highly constructed work. The *Rocher des Grands Malades* was the place where Rops moored Miss Brunette and Pigeon Vole, the little boats belonging to the Royal Club Nautique de Sambre et Meuse, founded in 1862 with Rops as its president. The sketched figures might be his friends – men like the painter and photographer Armand Dandoy, Antoine Marlaire and Jules Trépagne.

Als Rops nach Namen zurückkehrt nachdem er sich 1874 endgültig in Paris niedergelassen hat, pflanzt er seine Staffelei am Ufer der Maas hin. Dort is er einer der Gäste in der berühmten Auberge des Artistes in Anseremme in der Nähe von Dinant. An diesem Ort, den mancher 'Barbizon belge' nannte, begegnet er vielen befreundeten Malern und Schriftstellern und fängt er eine Reihe von Szenen und flüchtigen Skizzen an. *Le Rocher des Grands Malades* ist eines der wichtigsten Werke aus dieser Periode. Rops benutzt hier einen 'konkreteren' Federzug, weniger verdünnt als auf den Gemälden, die er von der Pariser Umgebung machte (*Sonntag in Bougival*). In diesem 'konstuierteren' Werk widmet er jedoch dem Lichtreichtum sehr viel Aufmerksamkeit.
*Le Rocher des Grands Malades* war der Ankerplatz von Miss Brunette, Pigeon vole…, den Booten des Königlichen Wassersportvereins von Samber und Maas, der 1862 unter dem seinem Vorsitz gegründet war. Die skizzierten Silhouetten sind vielleicht seine Freunde: der Maler und Fotograf Armand Dandoy, Antoine Marlaire, Jules Trépagne...

# Le pesage à Cythère, 1878-1881

## De weegplaats van Cythera - The scales at Cythera - Der Waageplatz von Cythera

Frontispice du sixième dizain de la suite des *Cent légers croquis sans prétention pour réjouir les honnêtes gens* - Titelplaat van het zesde tienregelig vers uit de reeks *Cent légers croquis sans prétention pour réjouir les honnêtes gens* - Frontispiece for the sixth set of ten poems in the collection *Cent légers croquis sans prétention pour réjouir les honnêtes gens* - Titelbild zum sechsten zehnzeiligen Gedicht aus der Reihe *Cent légers croquis sans prétention pour réjouir les honnêtes gens*

Aquarelle rehaussée de crayon noir, Aquarel en zwart potlood, Aquarelle and black pencil, Aquarell und schwarze Bleistift

En 1878, Jules Noilly, bibliophile parisien entre en contact avec Rops et lui propose la réalisation d'une vaste 'comédie humaine' dont il avait conçu le projet: cent croquis de mœurs susceptibles de 'réjouir d'honnestes gens' qui, à l'instar de Rops et Noilly, souriraient aux travers hypocrites de leurs contemporains. Rops réalisera 114 dessins dont un frontispice général, une postface et dix dizains (prélude à dix croquis) à l'encre, au crayon ou en couleurs. Rops y resserra tout ce qu'il observe de leste et de licencieux dans la vie moderne. Dès les premières tractations, le principe défini par Noilly est de 'représenter toutes les femmes de l'époque'. Une telle perspective ne pouvait que séduire Rops. Pourtant, cette entreprise qui se veut ancrée dans son époque, multipliera à dessein les références au XVIIIe siècle. Le titre d'abord, au ton suranné. La technique ensuite, qui multiplie les petits formats et privilégie les techniques mixtes où priment le pastel, le crayon et l'aquarelle, donnant à l'ensemble un caractère léger et précieux. Les thèmes enfin, qui rejoignent les préoccupations qu'avaient un Boucher ou un Baudouin, un siècle auparavant. Comme eux, Rops met en scène ses personnages selon les normes édictées par la société qui est la sienne et traduit une obsession de l'amour plus complexe qu'il n'y paraît.

Si l'on en croit les dix dizains, le ton se veut léger et badin. Une Vénus moderne – qui pèse ici plus lourd que toutes les richesses du monde – règne sur Cythère, le royaume de l'amour tant célébré au siècle des Lumières. La nostalgie de l'île enchanteresse flotte en ce dernier quart du XIXe siècle. Elle évoque une évasion dans le temps et dans l'espace. Une évasion à laquelle ne peuvent prétendre qu'artistes et hommes de goût, des hommes de la trempe de Rops et de son commanditaire raffiné. Mais que l'on ne s'y trompe pas, le propos est plus grave qu'il n'y paraît. Ce thème de Cythère porte aussi en lui le vertige de la recherche frénétique du plaisir et la mélancolie qui s'ensuit.

In 1878 neemt de Parijse bibliofiel Jules Noilly contact op met Rops en stelt hem voor een uitgebreide 'comédie humaine' te realiseren waarvoor hij het concept bedacht had: honderd zedenschetsen die 'eerlijke mensen kunnen verblijden' die op de wijze van Rops en Noilly zouden glimlachen dwars door de hypocrisie van hun tijdgenoten. Rops maakt 114 tekeningen waaronder een algemene titelplaat, een nawoord en tien tienregelige gedichten (als inleiding op tien schetsen) in inkt, potlood of in kleur. Met deze zal Rops een schaalmodel maken van al het gewaagds en losbandigs dat hij in het moderne leven waarneemt. Al vanaf de eerste onderhandelingen heet het adagio van Noilly dat 'alle vrouwen van die tijd opgevoerd moeten worden'. Dit is spek naar de bek van Rops. Nochtans zal deze onderneming die een spiegel van haar tijd wil zijn de referenties naar de 18de eeuw met opzet opstapelen. Om te beginnen is er de verouderde taal van de titel. Vervolgens is er de techniek om veelvuldig gebruik te maken van kleine formaten en de gemengde technieken voorrang te verlenen waarin pastel, potlood en aquarel de bovenhand nemen. Het geheel krijgt hierdoor een licht en kostbaar karakter. Tenslotte concentreren de thema's zich op alles wat een Boucher of een Baudouin een eeuw eerder bezighield. Net zoals zij laat Rops zijn personnages opdraven volgens de normen van de maatschappij die de zijne is. Hij vertaalt zo een liefdesobsessie die complexer is dan ze lijkt.

Als men de tien tienregelige verzen mag geloven, is het de bedoeling dat de toon licht en schertsend is. Een moderne Venus – die hier zwaarder weegt dan alle rijkdom van de wereld – regeert over Cythera, het rijk der liefde, een begrip in de verlichte eeuw. De nostalgie naar het betoverende eiland schommelt in dit laatste kwart van de 19de eeuw. Ze roept een vlucht in tijd en ruimte op. Een vlucht waarop enkel kunstenaars en mensen met smaak aanspraak kunnen maken, mensen die uit hetzelfde hout als Rops en zijn verfijnde stille vennoot gesneden zijn. Maar vergis u niet, het onderwerp is ernstiger dan het lijkt. Het thema van Cythera houdt ook de duizelen in van de krankzinnige zoektocht naar de pret en de melancholie die daaruit voortvloeit.

In 1878, Rops made the acquaintance of Jules Noilly, a Paris bibliophile, who suggested that the artist get involved with an immense comédie humaine project he had conceived. It was to consist of a hundred drawings of contemporary manners to 'delight honest citizens' who, through Rops and Noilly, would be made to laugh at the hypocrisy and faults of their contemporaries. Rops produced 114 drawings, including a frontispiece, an afterword and ten ten-line poems (each introducing ten drawings) in ink, pencil or in colour. In these reduced formats Rops was able to condense all the lewdness and licence he observed in modern life. Right from the start, Noilly's declared aim was to 'represent all the women of the age'. Rops could not help but be seduced by such an ambition. Despite its avowed aim to be rooted in its own time, the project is actually full of deliberate references to the 18th century. The very title has an old-fashioned feel. Then there is the technical execution, in which small formats and mixed techniques were preferred, dominated by pastel, pencil and watercolour which give the overall collection a light and precious character. The themes, finally, look back to the concerns of artists like Boucher and Baudouin a century earlier. Like them, Rops presents his subjects in the manner decreed by contemporary society, conveying an obsession with love that is more complex that might appear at first sight. If we are to believe the ten poems, the tone is supposed to be light-hearted and playful. A modern Venus, who weighs heavier than all the riches of the world, reigns over Cythera, the kingdom of love praised so highly in the Enlightenment. The final quarter of the 19th century was struck with nostalgia for the enchanted isle, which evoked a sense of escape in time and space. But it was an escape open only to artists and men of taste – gentlemen of the calibre of Rops and his refined client. The subject is more serious than it might first appear – the Cythera theme also embraces the dizzying and frenetic search for pleasure and the melancholy that inevitably follows.

Im Jahre 1878 kontaktiert der Pariser Bibliophil Jules Noilly Rops und macht ihm den Vorschlag, eine umfassende 'comédie humaine', für die er das Konzept ausgedacht hatte, zu realisieren: hundert Sittenskizzen, die 'ehrliche Menschen erfreuen können' und die auf Ropser Art lächeln könnten mit der Hypochrisie der Zeitgenossen. Rops macht 114 Zeichnungen, u.a. ein allgemeines Titelbild, ein Nachwort und zehn zehnzeilige Gedichte (als Einführung auf zehn Skizzen) in Tinte, Bleistift oder Farbe. In diese Reihe bringt er alles Hemmungsloses und Gewagtes, das er in der modernen Gesellschaft vorfindet, unter. Bereits ab den ersten Verhandlungen heißt das Adagio von Noilly, daß 'alle Frauen der Epoche aufgeführt werden müssen'. Das ist Musik in Rops' Ohren. Dennoch wird diese Unternehmung, die versucht, ihrer Zeit einen Spiegel vorzuhalten, mit Absicht strotzen vor Verweisen nach dem 18. Jahrhundert. Allererst gibt es die veraltete Sprache im Titel. Dann gibt es die Technik, häufig kleinere Formate zu verwenden und den gemischten Techniken, in denen Pastell, Bleistift und Aquarell die Überhand bekommen, Vorrang zu verleihen. Dadurch kriegt das Ganze einen sanften und kostbaren Charakter. Schließlich konzentrieren die Themen sich auf alles, was einen Boucher oder Baudouin ein Jahrhundert früher beschäftigte. Wie sie läßt Rops seine Figuren entsprechend den Normen der Gesellschaft, die die seine ist, antanzen. So übersetzt er eine Liebesobsession, die komplizierter als vermutet ist. Wenn man den zehn zehnzeiligen Versen Glauben schenken darf, versucht Rops, einen leichten und scherzhaften Ton anzuschlagen. Eine moderne Venus – die allen Reichtum in Gewicht übertrifft – regiert über Cythera, das Reich der Liebe, einen Begriff aus dieser aufgeklärten Epoche. Die Nostalgie nach der bezaubernden Insel schwankt in dem letzten Viertel jenes Jahrhunderts. Sie ruft eine zeitliche und räumliche Flucht hervor. Eine Flucht, auf die nur Künstler und geschmackvolle Leute Anspruch erheben können, also Leute aus demselben Holz als Rops und sein stiller Teilhaber. Aber irren Sie sich nicht, das Thema ist ernsthafter als man vermuten würde. Cythera steht auch für das Schwindelgefühl, das Resultat der Suche nach Spaß und die daraus entstandene Melancholie.

22 cm x 15 cm, monogramme en bas à droite: FR
Ministère de la culture et des affaires sociales de la Communauté française de Belgique. Dépôt au musée Félicien Rops, Namur

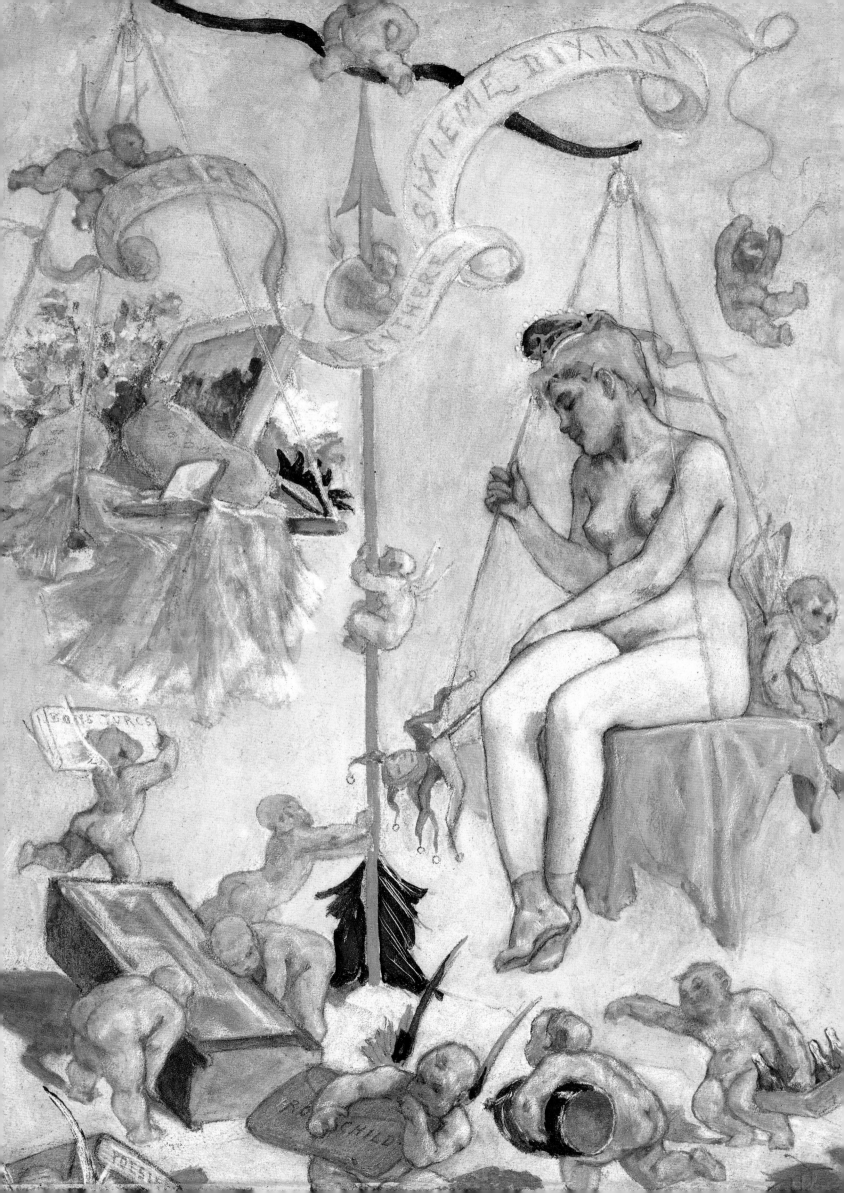

# La Chanson de Chérubin, 1878-1881

## Het lied van Cherubijn - Cherub's song - Das Lied des Cherubs

Croquis de la suite des *Cent légers croquis sans prétention pour réjouir les honnêtes gens* - Schets uit de reeks *Cent légers croquis sans prétention pour réjouir les honnêtes gens* - Sketch in the collection *Cent légers croquis sans prétention pour réjouir les honnêtes gens* - Skizze aus der Reihe der *Cent légers croquis sans prétention pour réjouir les honnêtes gens*

Aquarelle rehaussée de crayon noir, Aquarel en zwart potlood, Aquarelle and black pencil, Aquarell und schwarze Bleistift

Dans le boudoir saturé de rouge, une prostituée à l'œil charbonneux écoute, désinvolte, la chanson d'amour d'un moderne chérubin. Le gracieux adolescent de Beaumarchais a pris les traits épais et vulgaires d'un jeune bourgeois. La tendre romance s'est transformée en sornettes de bas étage. Qu'importe le discours, la femme s'achète. Elle s'offre à qui peut payer, exposée ici dans toutes les règles du déshabillage ropsien. La quête de l'éternel féminin qui faisait de Chérubin un des premiers amoureux romantiques s'est transformée en un marchandage des plaisirs de la chair. Comme c'est le cas dans plusieurs des *Cent croquis,* Rops s'est amusé au jeu d'une dénonciation facile par le biais d'un cadre accroché au mur. Y trône l'image officielle d'un bourgeois bon teint, respectable et respecté. Contraste éclairant en ces temps où le bordel est une institution tolérée, intégrée au système social mais en aucun cas reconnue. Rops se plaira souvent à dénoncer cette hypocrisie bourgeoise.

In het overvloedig met rood aangeklede boudoir aanhoort een prostituee met gitzwarte ogen ongedwongen het liefdeslied van een moderne cherubijn. De bevallige jongeman van Beaumarchais heeft de grove en vulgaire trekken van een jonge bourgeois aangenomen. De tedere romance is vervormd tot een derderangs beuzelpraatje. Het gesprek heeft weinig belang, hier wordt handel gedreven. Ze biedt zich aan voor geld; voorgesteld wordt ze volgens alle regels van de Ropsiaanse ontkledingskunst. De zoektocht naar de eeuwige vrouw die van de cherubijn één van de eerste romantische geliefden maakte, wordt omgevormd tot een handel rond vleselijke geneugten. Zoals in vele van de honderd schetsen speelt Rops ook hier een spelletje: ditmaal formuleert hij een gemakkelijke aanklacht door middel van een kader die aan de muur hangt. We zien er een officieel portret van een respectabele en gerespecteerde burger: Een verhelderend contrast in deze tijden waarin het bordeel weliswaar een gedoogd en geïntegreerd maatschappelijk instituut was, maar in geen geval erkend was. Rops zal er nog vaak genoegen in scheppen om deze hypocriete burgerij aan te klagen.

In a red-saturated boudoir, a prostitute with heavy black eye make-up listens offhandedly to the love-song of a modern cherub. Beaumarchais' gracious adolescent has, however, taken on the thick, coarse features of a young bourgeois and tender romance has been transformed into sleazy banter. It doesn't matter what he says, she will sell herself anyway. Shown in a classic state of Ropsian undress, the woman will give herself to anyone with the right money. The quest for the eternal feminine that made Cherub one of the first romantic lovers has become a commercial transaction for the pleasures of the flesh. As in several of the hundred sketches, Rops plays a game here, using the official portrait of a staunch, respectable bourgeois on the wall to convey his criticism. The contrast between the two men highlights the fact that brothels were tolerated in Rops' time, forming an integral but wholly unacknowledged part of the social system. Rops frequently attacked bourgeois hypocrisy of this kind.

In dem überroten Boudoir hört sich eine Prostituierte mit pechschwarzen Augen unbefangen das Liebeslied eines modernen Cherubs an. Der attraktive junge Mann von Beaumarchais hat die groben und vulgären Züge eines jungen Bourgeois angenommen. Die zärtliche Liebesbeziehung ist zu einem drittrangigen Gewäsch entartet. Das Gespräch hat überhaupt keine Bedeutung, hier wird Handel getrieben. Die Dame will Geld; dargestellt wird sie entsprechend allen Regeln der ropsianischen Entkleidungskunst. Die Suche nach der ewigen Frau, die den Cherub zu einem der ersten romantischen Geliebten machte, verwandelt sich in einen handel um fleischliche Genüsse. Wie so oft in diesen hundert Zeichnungen spielt Rops auch hier ein Spielchen: diesmal formuliert er eine Klage mittels eines Rahmens an der Wand. Wir sehen ein offizielles Porträt eines respektablen und geschätzten Bürgers: ein klärender Kontrast in diesen Zeiten, in denen der Puff zwar ein tolertiertes und integriertes gesellschaftliches Institut, auf keinen Fall aber anerkannt war. Rops wird noch oft Gefallen finden an dem Kritisieren dieses heuchlenden Bürgertums.

22 cm x 15 cm, monogramme en bas à droite: FR
Ministère de la culture et des affaires sociales de la Communauté française de Belgique. Dépôt au musée Félicien Rops, Namur

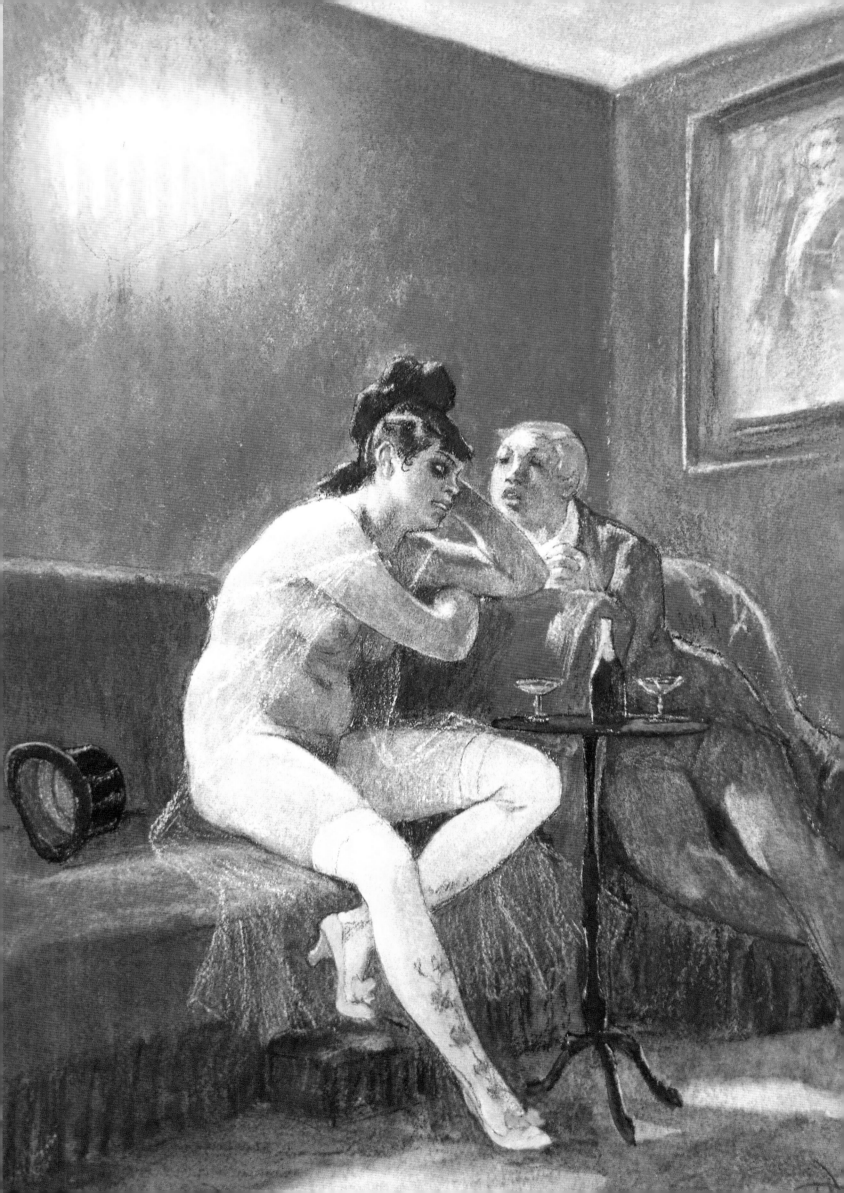

# L'amour mouché, 1878-1881

## L'amour mouché - L'amour mouché - L'amour mouché

Croquis de la suite des *Cent légers croquis sans prétention pour réjouir les honnêtes gens* - Schets uit de reeks *Cent légers croquis sans prétention pour réjouir les honnêtes gens* - Sketch in the collection *Cent légers croquis sans prétention pour réjouir les honnêtes gens* - Skizze aus der Reihe der *Cent légers croquis sans prétention pour réjouir les honnêtes gens*

Gouache sur dessin à la pierre noire, Waterverf op tekening met zwarte steen, Charcoal drawing with gouache, Aquarellfarbe auf Schwarzsteinzeichnung

Plusieurs dessins de la suite des *Cent croquis* évoquent le monde du cirque. Le propos de celui-ci est plus angoissé qu'il n'y paraît. Pierrot, pétrifié, contemple une moderne Colombine indifférente et inaccessible. Occupée à de bien prosaïques activités, elle ne semble pas consciente de la fascination qu'elle inspire. Pierrot reste en coulisse et ne peut l'approcher. L'image est emblématique. Héros malheureux, Pierrot incarne la difficulté d'être, le malaise, voire les pulsions de mort qui hanteront l'imaginaire fin de siècle. Tout dans son allure témoigne de son inadaptation au monde. Son visage est un masque mortuaire blafard et douloureux. Pierrot est un être de silence, d'effacement. Un être dont on se demande s'il a seulement un corps sous son ample vêtement. Et que dire de tout ce blanc qui le recouvre... Symbole de pureté, cette couleur est aussi celle de l'impuissance. Pierrot, Colombine et Arlequin, de même que d'autres personnages de la pantomime italienne seront des ingrédients importants de l'imaginaire décadent. Rops en usera dans sa mise en scène de l'emprise du pouvoir féminin sur le monde.

Meerdere tekeningen uit deze reeks behandelen de wereld van het circus. Het onderwerp van dit werk is beklemmender dan men zou vermoeden. Een versteende Pierrot kijkt aandachtig naar een moderne onverschillige en onbereikbare Colombine. Bezig met bijzonder prozaïsche activiteiten, lijkt ze zich niet bewust van de fascinatie die van haar uitgaat. Pierrot blijft achter de schermen en kan haar niet benaderen. Het is een allegorisch beeld. Als ongelukkige held vertegenwoordigt Pierrot de zwaarte van het bestaan, de bedruktheid, ja zelfs de doodsdrift die zal rondwaren in deze fin de siècle-denkwereld. Uit heel zijn houding spreekt zijn onaangepastheid aan deze wereld. Zijn gelaat is een vaal dodenmasker vol droefenis. Pierrot is een zwijgzaam en bescheiden figuur. Een wezen waarvan men zich afvraagt of het enkel een lichaam onder zijn overvloedige kleren verbergt. En wat te denken van al het wit dat hem bedekt... niet enkel het symbool van zuiverheid maar ook van onmacht. Pierrot, Colombine en Harlekijn en ook nog andere figuren uit de Italiaanse pantomimewereld zullen belangrijke ingrediënten vormen van het denkbeeldig decadente. Rops zal er gebruik van maken voor zijn enscenering van de greep van de vrouwelijke macht op de wereld.

Several drawings in the hundred-sketch series evoke the world of the circus. In this case, the theme is more disturbing than it might appear at first sight. A petrified Pierrot gazes at a modern Colombine, indifferent and out of reach. Absorbed in her mundane tasks, she is seemingly unaware of the fascination she inspires. Pierrot remains in the wings and doesn't dare approach her. The image is emblematic. The sad hero personifies the difficulty of existence, the fear and even the urge to die that haunted the fin-de-siècle imagination. Everything about Pierrot testifies to his inability to adjust to the world. His face is a pale, melancholy death-mask. He is a creature of silence and self-effacement and we might well wonder if he even has a body beneath his loose costume. What, moreover, are we to make of all that white in which he has draped himself – a symbol of purity but also of impotence. Pierrot, Colombine, Harlequin and other characters from Italian pantomime were important ingredients in the decadent imagination. Rops uses them here to illustrate the hold of female power over the world.

Mehrere Zeichnungen aus dieser Reihe behandeln die Zirkuswelt. Das Thema dieses Werkes ist bedrückender als man vermutet. Ein versteinerter Pierrot betrachtet aufmerksam eine moderne, uninteressierte und unerreichbare Colombine. Beschäftigt mit prosaischen Aktivitäten ist sie sich der faszinierenden Wirkung, die von ihr ausgeht, nicht bewußt. Pierrot bleibt im Hintergrund und ist nicht imstande, sich ihr zu nähern. Es ist ein allegorisches Bild. Als unglücklicher Held vertritt er die Schwere der Existenz, die Beklommenheit, ja sogar den Todestrieb, der in diesem Fin-de-siècle Gedankengut herumgeistert. Aus seiner ganzen Pose spricht sein Unvermögen mit dieser Welt zu kommunizieren. Sein Antlitz ist eine farblose Totenmaske voller Trübheit. Pierrot ist eine schweigsame und zurückgezogene Figur. Ein Wesen, von dem man sich fragt, ob es nur einen Körper unter den reichlichen Kleidern verbirgt. Und was bedeutet das Weiß, das ihn verhüllt? Es ist nicht nur ein Symbol der Reinheit, sondern auch Ohnmacht. Pierrot, Colombine, Harlekin und sonstige Figuren aus der italienischen Pantomimewelt werden zu wichtigen Zutaten des dekadenten Gedankenguts heranwachsen. Rops benutzt sie für seine Inszenierung des Griffs der weiblichen Macht auf die Welt.

21,8 x 14,8 cm, monogramme en bas à droite: FR
Ministère de la culture et des affaires sociales de la Communauté française de Belgique. Dépôt au musée Félicien Rops, Namur

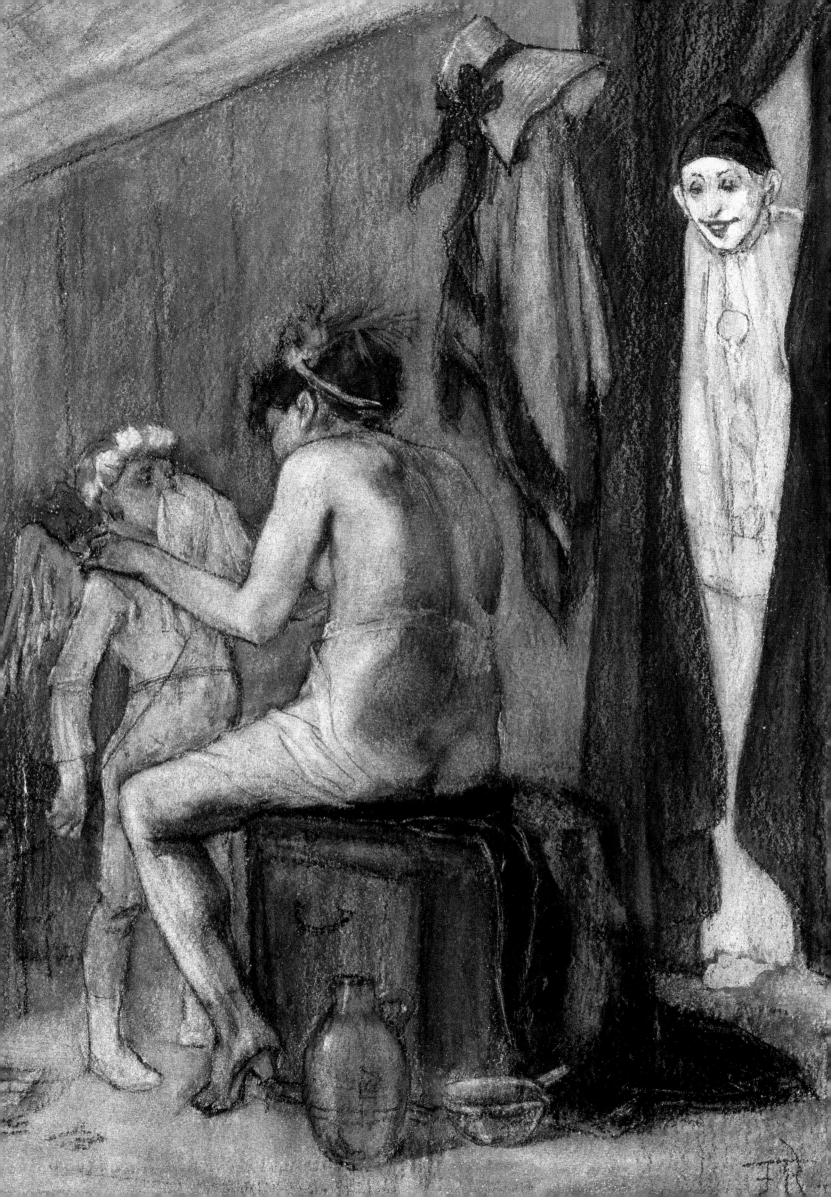

# Parodie humaine, 1878-1881

## Parodie humaine - Parodie humaine - Parodie humaine

Croquis de la suite des *Cent légers croquis sans prétention pour réjouir les honnêtes gens* - Schets uit de reeks *Cent légers croquis sans prétention pour réjouir les honnêtes gens* - Sketch in the collection *Cent légers croquis sans prétention pour réjouir les honnêtes gens* - Skizze aus der Reihe der *Cent légers croquis sans prétention pour réjouir les honnêtes gen*

Crayon, Potlood, Pencil, Bleistift

Pierrot abritait son incapacité d'être au monde derrière son grimage enfariné. Que cache l'image aguichante de la femme contemporaine? Dans *Parodie humaine*, le visage de chair n'est qu'un masque derrière lequel la mort grimace en guettant sa proie facile. Rops, au diapason des obsessions contemporaines, donne à la femme son visage le plus fatal et se fait moralisateur. Ce sont les mœurs sexuelles d'une époque où la prostitution fait partie intégrante de la vie sociale qu'il fustige et condamne. Corrompue, la prostituée corrompt à son tour. Elle porte en elle les germes de la déchéance, du suicide et ceux, plus terrifiants encore, de la syphilis. Placé à la fin du dixième dizain, ce dessin semble s'imposer comme la conclusion aussi morbide qu'inattendue d'un album dévolu à la 'légèreté'. La femme moderne mise en scène sous ses différents visages dans les cent croquis se trouve synthétisée dans cette figure emblématique de la prostituée, instrument du mal par excellence. Comme si en chaque femme on en trouvait la trace.

Pierrot verbergt zijn onvermogen om in deze wereld te verwijlen achter zijn wit gepoeierde grime. Maar wat verstopt het verleidelijke beeld van de hedendaagse vrouw? In *Parodie humaine* is het gelaat van vlees en bloed niets anders dan een masker waarachter de dood al grinnikend zijn makkelijke prooi beloert. Rops die de obsessies van zijn tijd deelt, hangt de moralist uit en voorziet de vrouw van het meest fatale gezicht. Het zijn de sexuele zeden van een tijd waarin de prostitutie integraal deel uitmaakt van het maatschapelijk gebeuren dat hij hekelt en veroordeelt. Zelf verdorven, verderft de hoer op haar beurt. Zij draagt het zaad van de ondergang en de zelfmoord en, erger nog, van syfilis in zich. Aan het eind van het tiende vers geplaatst, lijkt deze tekening het even morbide als onverwachte besluit te zijn van een album rond 'lichtheid'. De moderne vrouw die met haar vele gezichten in kaart wordt gebracht in de honderd schetsen lijkt samengevat te worden in deze symbolische voorstelling van de prostituee, het instrument van het kwaad bij uitstek. Alsof we er sporen van terug vinden in elke vrouw.

Pierrot hides his inability to cope with the world behind his powdered face. But what does the alluring appearance of the contemporary woman conceal? In *Parodie humaine*, the flesh is merely a mask from behind which the grimacing face of death eyes its prey. It is Rops the moraliser we encounter here, aware as ever of contemporary obsessions. He gives the woman the most fatal of faces, thereby castigating the sexual morality of an era in which prostitution was an integral part of society. The prostitute has been corrupted and corrupts others in turn. She carries in her the seeds of degradation, suicide and – most terrifying of all – syphilis. This drawing appears at the end of the tenth group of ten sketches, forming an unexpected and morbid conclusion to what was supposed to be a light-hearted album. Having been portrayed in a variety of guises throughout the hundred sketches, modern women are synthesised here into the emblematic figure of the prostitute – the archetypal instrument of evil. A trace of her is to be found, Rops seems to be saying, in all women.

Pierrot versteckt sein Unvermögen, in dieser Welt zu verweilen, hinter der weißgepuderten Maske. Aber was verbirgt das verführerische Bild der modernen Frau? In *Parodie humaine* ist das Antlitz aus Fleisch und Blut nichts anderes als eine Maske, hinter der der Tod grinzend seine einfache Beute belauert. Rops, der diese Obsessionen mit seiner Zeit teilt, spielt den Moralisten und verseht die Frau mit ihrem fatalsten Gesicht. Es sind die sexuellen Sitten einer Zeit, in der die Prostitution zum gesellschaftlichen Leben gehört, das er ständig anprangert und verurteilt. Völlig verdorben, ist die Hure ihrerseits selber eine Verderberin. Sie trägt die Saat des Untergangs, des Selbstmords und, schlimmer noch der Sypfilis, in sich. Am Ende des zehnten Gedichts scheint diese Zeichnung den morbiden und unerwarteten Abschließer eines Albums über 'Leichtigkeit' zu sein. Die moderne Frau, von der die hundert Skizzen versuchen, eine Übersicht von ihren hundert Gesichtern zu schaffen, scheint zusammengefaßt zu werden in dieser symbolischen Darstellung der Prostituierten, des Instruments des Bösen schlechthin. Als ob wir solche Spuren in jeder Frau auftreiben könnten.

22 cm x 14,5 cm, monogramme en bas à gauche: FR
Collection privée

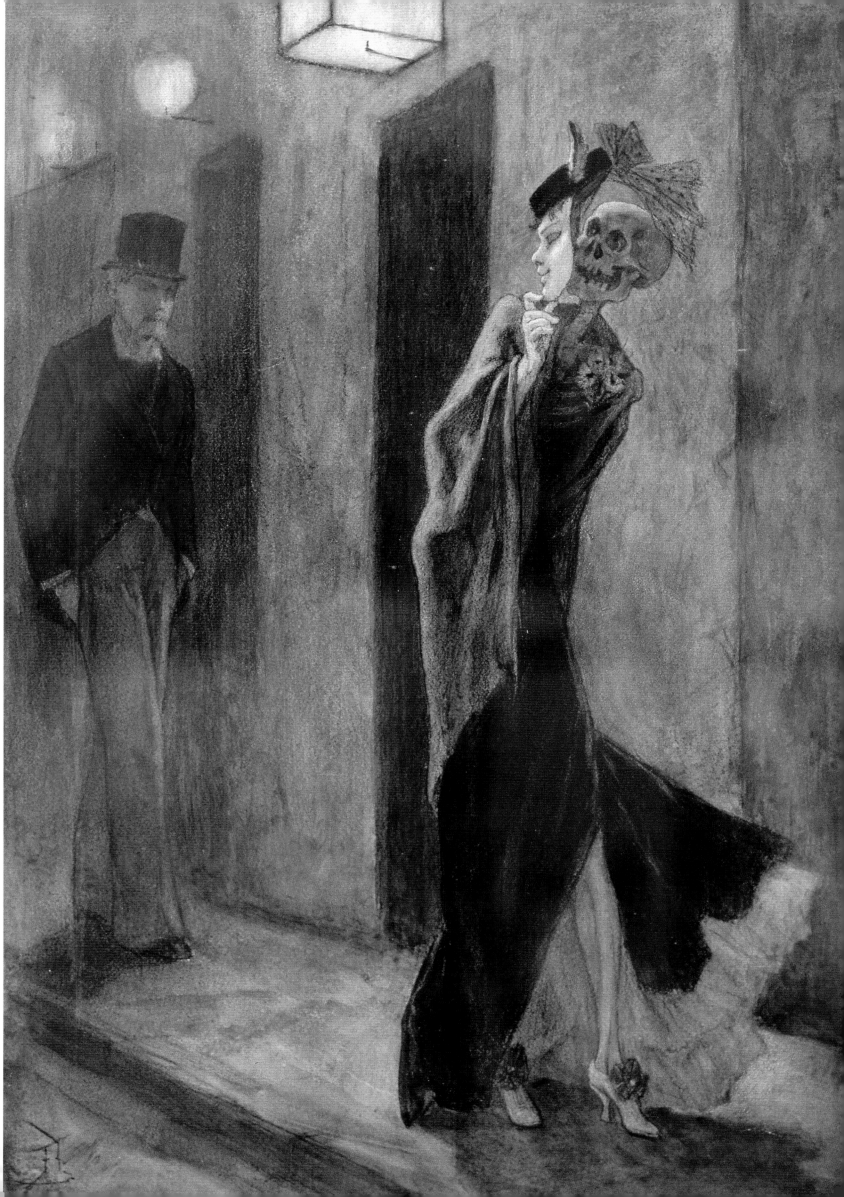

# La dame au pantin, 1873-1885

## De marionettenvrouw - The puppet mistress - Die Marionettenfrau

Rops a usé de l'image de Pierrot pour exprimer l'emprise du pouvoir féminin sur le monde. Il s'emparera également de la figure de l'automate dépourvu de volonté et d'autonomie, jouet dérisoire entre les mains de la femme. Les différentes versions de *La dame au pantin* illustrent cette thématique.

La première version qu'il en donne est intimiste. La femme aux charmes épanouis, tient d'une main un éventail et de l'autre l'homme, bibelot dérisoire sur lequel elle plante un regard narquois.

La deuxième version se déroule dans un décor antiquisant qui place la confrontation hors du temps et la rend plus solennelle. Prêtresse désinvolte appuyée contre un autel de marbre, la femme brandit sa proie dont la panse éventrée laisse s'échapper une pluie de pièces sonnantes et trébuchantes. L'allusion est on ne peut plus claire. Une frise orne la table de l'autel: les pantins modernes y mènent une danse absurde menée par la mort: peintre ou musicien académique, banquier ou militaire, bourgeois bon teint… Bucrane diabolique, statue grimaçante et sphinge inquiétante rappellent que ce rite immuable se déroule sous les auspices des démons de la lubricité. ECCE HOMO, voici l'homme dans toute sa dérision, conclut de manière définitive l'épigraphe gravée dans la pierre.

La dernière version confine au sacrifice rituel. Le face à face est désormais sans merci. Le pantin n'est plus simplement exhibé comme un bibelot dérisoire mais sacrifié par une prêtresse amincie et méprisante. La poitrine dénudée, elle tient encore dans sa main gantée le poignard de l'immolation. Au pied de la vasque de pierre qui évoque l'Arbre de la Tentation, le fou à la marotte macabre rappelle la philosophie ropsienne: la femme, la folie et la mort mènent le monde.

Rops gebruikte het beeld van de Pierrot om de greep van de vrouwelijke macht op de wereld weer te geven. Hij zal zich ook bedienen van het beeld van de automaat die verstoken van een eigen wil of zelfstandigheid, een bespottelijk speeltje is in de handen van de vrouw. De verschillende versies van *De marionettenvrouw* verduidelijken dit thema.

De eerste versie is een intimistische. De vrouw met haar ontluikende charme houdt in haar ene hand een waaier en in de andere de man, een belachelijk prulletje dat ze een spottende blik toewerpt.

De tweede versie speelt zich af in een antiekerig decor dat de confrontatie buiten de tijd plaatst en deze ook plechtiger doet lijken. De vrouw, een priesteres die ongedwongen tegen een altaar leunt, zwaait met haar prooi, uit wiens opengesneden pens een regen van kletterende en volwichtige munten ontsnapt. De allusie kan niet duidelijker zijn. Een fries versiert de tafel van het altaar: aangevoerd door de dood voeren moderne marionetten een absurde dans uit: schilder of academisch geschoolde muzikant, bankier of militair, een piekfijne burger... Een diabolische ossenkop, een zorgelijke sfinx herinneren eraan dat deze onwankelbare ritus zich onder de auspiciën van de demonen der geilheid afspeelt. ECCE HOMO, ziehier de mens in al zijn bespottelijkheid, zo besluit het in de steen gebeitelde grafschrift.

De laatste versie leunt aan bij het rituele offer. De confrontatie is meedogenloos. De marionet wordt niet meer als een prul opgevoerd maar wordt door een afgeslankte en misprijzende priesteres geofferd. Met ontblote borst houdt zij nog de dolk van de slachting in haar gehandschoende hand. Aan de voet van de fontein die aan de Boom der Verzoeking doet denken, roept de dwaas met de zotskap de filosofie van Rops op: de vrouw, de dwaasheid en de dood regeren de wereld.

Rops called on the image of Pierrot to illustrate women's grip on the world. He also seized on the figure of the automaton, devoid of free will, who is a pathetic plaything in a woman's hands. The theme is explored in different versions of *The puppet mistress.*

The first version is an intimate one. A beautiful woman holds a fan in one hand and in the other a man, a foolish toy at which she looks mockingly.

The second version is located in a classical-style setting which places the encounter beyond time and makes it more solemn. This time the woman is a priestess, leaning casually against a marble altar. She brandishes her prey, from whose disembowelled belly there rains a noisy shower of coins. The allusion could hardly be more clear. The base of the altar is decorated with a frieze showing modern puppets being led by Death in an absurd dance: painter, musician, academician, banker, soldier and respectable bourgeois alike. The demonic bull's head, grimacing monster and frightening sphinx remind us that this immutable rite is taking place under the auspices of the demons of lasciviousness. The epigraph chiselled into the stone could hardly be more final – ECCE HOMO – behold man in all his foolish insignificance.

The final version focuses on the ritual sacrifice. The episode has become entirely merciless. The puppet is no longer simply shown off as a silly toy but is sacrificed by a thin and scornful priestess. Breasts exposed, she still holds the sacrificial dagger in her gloved hand. A fool with a macabre sceptre sums up Rops' philosophy at the foot of the stone basin which recalls the Tree of the Knowledge of Good and Evil: the world is led by women, folly and death.

Rops machte Gebrauch von der Figur des Pierrots um den Griff der weiblichen Macht auf die Welt darzustellen. Er wird sich auch bedienen von der Darstellung des Automaten der einen eigenen Willen oder jegliche Selbständigkeit entbehren muß und ein lächerliches Spielzeug in den Händen der Frau ist. Die verschiedenen Fassungen der *Marionettenfrau* verdeutlichen dieses Thema.

Die erste Fassung ist intimistisch. Die Frau mit ihrem entfalteten Charme hält in der einen Hand einen Fächer und in der anderen den Mann, einen ridiküler Plunder dem sie einen spöttischen Blick zuwirft.

Die zweite Fassung spielt sich in einem antiken Dekor ab das die Konfrontation außerhalb der Zeit führt und ihr einen erhabeneren Eindruck verleiht. Die Frau, eine Priesterin die sich ungezwungen an einem Altar lehnt, schwingt mit ihrer Beute aus dessen aufgeschnittenen Unterleib klirrend ein Regen schwerer Münzen fällt. Die Anspielung könnte nicht deutlicher sein. Eine Friese schmückt den Altar. Vom Tode angeführt, tanzen moderne Marionetten absurd herum: Maler oder akademisch gebildete Musikanten, Bankdirektoren oder Soldaten, schicke Bürger... Ein diabolischer Ochsenkopf und eine sorgliche Sphinx erinnern daran, daß dieser unerschütterliche Ritus sich unter der Schirmherrschaft der Demonen der Geilheit abspielt. ECCE HOMO, siehe den Menschen in all seiner Lächerlichkeit, so beschließt der in Stein ausgehauene Grabspruch.

Die letzte Fassung lehnt bei dem rituellen Opfer an. Die Konfrontation ist gnadenlos. Die Marionette wird nicht mehr als Plunder aufgeführt, sondern wird durch eine schlanke und mißbilligende Priesterin geopfert. Mit entblößter Brust hält sie noch den Dolch der Schlachtung in ihrer behandschuhten Hand. Am Fuße des Brunnens, der an den Baum der Versuchung erinnert, ruft der Tor mit der Narrenkappe die Philosophie Rops hervor: die Frau, die Dummheit und der Tod regieren die Welt.

# I. La dame au pantin à l'éventail, 1873

## De marionettenvrouw met waaier - The puppet mistress with fan - Die Marionettenfrau mit Fächer

Phototypie rehaussée de couleurs, Lichtdruk met kleur, Phototype with colour, Lichtdruck mit Farbe

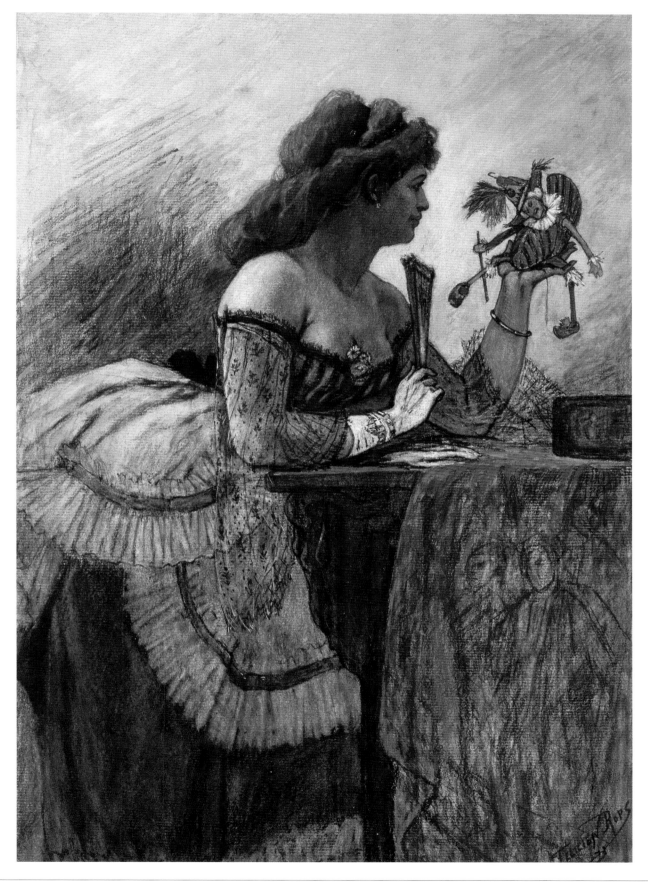

32 cm x 22 cm, signé et daté en bas à droite: Félicien Rops 73
Province de Namur, Musée Félicien Rops

# II. La dame au pantin, 1877

## De marionettenvrouw - The puppet mistress - Die Marionettenfrau

Aquarelle et crayon de couleur, Aquarel en kleurpotlood, Aquarelle and coloured pencil, Aquarell und Farbstift

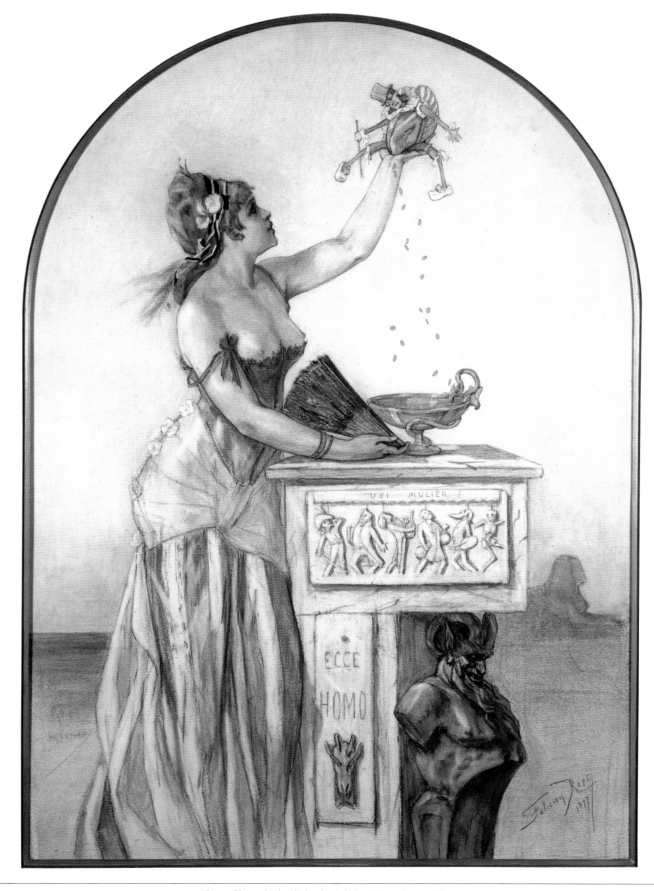

40 cm x 28 cm, signé et daté en bas à droite: Félicien Rops/1877
Collection B.d.M., Namur

# III. La dame au pantin, c. 1883-1885

## De marionettenvrouw - The puppet mistress - Die Marionettenfrau

Aquarelle et crayon de couleur, Aquarel en kleurpotlood, Aquarelle and coloured pencil, Aquarell und Farbstift

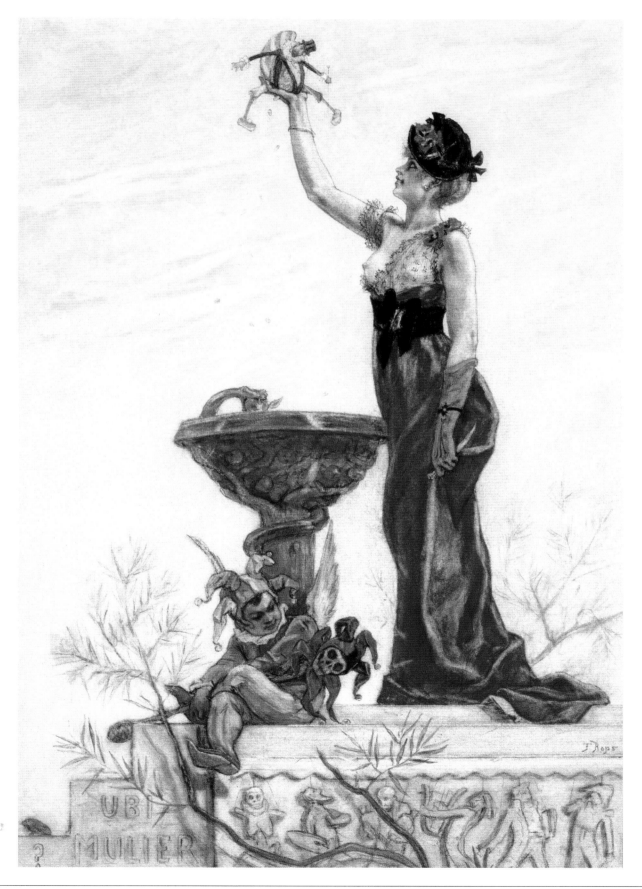

38,5 cm x 26,5 cm, signé en bas à droite: F. Rops
Fondation Roi Baudouin, Bruxelles. Dépôt au Musée provincial Félicien Rops, Namur

# La Tentation de Saint-Antoine, 1878

## De Verzoeking van de heilige Antonius - The Temptation of Saint Anthony - Die Versuchung des hl. Antoniu

Crayons de couleur, Kleurpotlood, Coloured pencil, Farbstift

Contre toute attente, Rops s'est défendu de toute intention sacrilège à propos de cette œuvre. Le 20 février 1878, il écrivait à son cousin François Taelemans: '… Tout cela au fond n'est qu'un prétexte à peindre d'après nature une belle fille qui nous faisait manger, il y a un an déjà! des œufs à la tripe, à la mode de Tourraine […] Surtout éloigne de la tête des gens toute idée d'attaque à la religion ou d'éroticité …'[51]
Rops ne veut pas effaroucher le client. Il n'empêchera pas que l'œuvre reste blasphématoire pour beaucoup: 'Ce n'est pas le nu qui choque…', explique Edmond Picard à Rops, 'mais on ne peut se faire à l'idée d'une prostituée remplaçant le Christ sur sa croix'[52]. Picard se décidera, finalement à porter acquéreur. Le 18 mars 1878, Rops lui écrira: 'Voici à peu près ce que je voulais faire dire au bon Antoine, par Satan (un Satan en habit noir, un Satan moderne représentant l'Esprit éternellement lutteur): Je veux te montrer que tu es fou, mon brave Antoine, en adorant tes abstractions! que tes yeux ne cherchent plus dans les profondeurs bleues le visage de ton Christ, ni celui de tes Vierges intemporelles! Tes Dieux ont suivi ceux de l'Olympe; la paille de ton petit Jésus n'est plus qu'une gerbe stérile, le bœuf et l'âne ont regagné les grands bois et leurs solitudes loin de ces hommes qui ont toujours besoin d'un Rédempteur. Mais Jupiter et Jésus n'ont pas emporté l'éternelle sagesse, Vénus et Marie, l'éternelle Beauté! Mais si les Dieux sont partis, la Femme te reste et avec l'amour de la Femme l'amour fécondant de la vie. Voilà à peu près ce que disait mon Satan; malheureusement, un Satan en habit noir eût encore moins été compris et j'ai dû le remplacer par un Satan de fantaisie, ce qui est plus banal'[53].
Face au triomphe des instincts de vie, le divin s'efface. La lutte de la nature contre la règle ecclésiastique prend ici un tour épique. Rops a choisi son camp comme l'atteste l'opulence et la gaieté de la femme face au moine désincarné, quasi desséché.

Tegen alle verwachtingen in, verzette Rops zich wat dit werk betreft tegen heiligschennende bedoelingen. Op 20 februari 1878 schrijft hij in een brief aan zijn neef François Taelemans: '… Dit tafereel is eigenlijk niet meer dan een voorwendsel om een mooi meisje, dat ons reeds een jaar deed watertanden, natuurgetrouw te kunnen schilderen. In uien gestoofde eieren à la Tourraine […] Zet vooral de idee dat dit een aanval op de religie of de erotiek is uit het hoofd van de mensen…'[51]
Rops wil klanten niet afschrikken. Toch kan hij niet verhinderen dat velen het werk blasfemisch vinden: 'Niet het naakt choqueert…', legt Edmond Picard uit aan Rops 'maar men kan niet wennen aan de idee dat een hoer de plaats van Christus aan het kruis inneemt'[52]. Picard besluit het uiteindelijk te kopen. Op 18 maart 1878 schrijft Rops: 'Ziehier hetgeen ik ongeveer wou laten zeggen aan die goede Antonius door Satan (een satan in zwart habijt, een moderne satan die de Geest als eeuwige strijder voorstelt). Ik wil je tonen, mijn brave Antonius, dat je gek bent door je abstracties te aanbidden. Laten je ogen niet meer in de blauwe dieptes speuren naar het gelaat van je Christus of dat van je tijdeloze Maagden! Jouw goden zijn die van de Olympus gevolgd; het stro van je kleine Jesus is niet meer dan een steriele schoof, de ezel en de os hebben hun vrijheid en hun eenzaamheid herwonnen, ver van alle mensen die steeds behoefte aan een Verlosser hebben. Maar Jupiter en Jezus hebben de eeuwige wijsheid niet meegenomen, Venus en Maria de eeuwige Schoonheid! Maar als de Goden vertrokken zijn, blijft de Vrouw bij jou en met de liefde van de Vrouw blijft de verrijkende liefde van het leven. Dit is het ongeveer wat mijn Satan te zeggen had; jammer genoeg zou een Satan in zwart habijt nog minder begrepen worden en daarom heb ik hem moeten vervangen door een fantasiesatan, wat veel banaler is'[53].
Tegenover de instincten van het leven, vervaagt het goddelijke. De strijd van de natuur tegen de kerkelijke wetten neemt hier een epische wending. Rops heeft hier partij gekozen zoals blijkt uit de weelderigheid en de blijdschap van de vrouw tegenover de wereldvreemdheid en de dorheid van de monnik.

Contrary to all expectations, Rops denied that the work was intented to be sacrilegious. On 20 February 1878, he wrote to his cousin, François Taelemans: '… At the end of the day, it was simply a pretext for doing a life painting of an attractive girl who has been feeding us tripe and eggs for a year now… Above all, you should dissuade people of any notion that this is an attack on religion or that it is intended as an erotic work…'[51]
Rops did not wish to scare away potential customers. None of this stopped the work being widely interpreted as blasphemous. 'It is not the nude that is so shocking', Edmund Picard wrote to Rops, 'but the idea of a prostitute replacing Christ on the Cross'[52]. He duly decided to buy it. Rops thanked him on 18 March 1878: 'Here is more or less what I wanted my Satan (a black-clad devil, modern and representative of the eternal, combative spirit) to say to the blessed Anthony: 'I wish, my good Anthony, to persuade you that you are mad to worship your abstractions! That your eyes no longer search the blue depths of the face of your Christ, nor those of your timeless Virgins! Your Gods succeeded those of Olympus. The straw of your little Jesus is but a sterile sheaf; the ox and the ass have returned to their freedom and solitude far away from human beings and their eternal need for a Redeemer. But Jupiter and Jesus have not brought eternal wisdom, nor Venus and Mary eternal beauty. The Gods have departed, but Woman remains for you and with the love of Woman the fertile love of life itself. That is more or less what my Satan is saying. Unfortunately, a Satan dressed in black would have been even more misunderstood, so I was obliged to replace him with an imaginary and more banal Satan'[53].
The divine has to yield when confronted with the triumph of basic instinct. The struggle of nature against the strictures of the Church is given an epic twist in this drawing. The full, happy figure of the woman compared to the insubstantial and desiccated monk clearly tells us which side Rops was on.

Wider Ertwarten widersetzte Rops sich den sakrilegischen Absichten im Bezug ouf dieses Werk. Am 20. Februar 1878 schrieb er in einem Brief an seinen Neffen François Taelemans: '… Diese Szene eigentlich ist im Grunde nur ein Vorwand um ein hübsches Mädchen, das uns bereits über ein Jahr den Mund wäßrig mach, naturgetreu malen zu können. In Zwiebeln gebratene Eier à la Tourraine [...] Schlage den Leuten die Idee, daß dies ein Angriff auf die Religion oder die Erotik wäre, aus dem Kopf...'[51] Rops möchte potentielle Kunden nicht abschrecken. Dennoch kann er nicht vermeiden, daß viele Leute das Werk blasphemisch finden: 'Nicht das Nackte schockiert...', erklärt Picard an Rops 'sondern man kann sich nur nicht gewöhnen an die Idee, daß eine Hure an die Stelle vom Christ an das Kreuz tritt'[52]. Picard Schließlich entscheidet sich, es zu kaufen. Am 18. März 1878 schreibt Rops ihm: 'Eigentlich wollte ich Satan (ein Teufel in schwarzer Kutte, ein moderner Satan, der den Geist als ewigen Kämpfer darstellt) dem guten Antonius folgendes sagen lassen: Ich will dir zeigen, mein bester Antonius, daß du verrückt bist indem du deine Abstraktionen anbetest. Erspare deinen Augen die Suche nach dem Antlitz deines Christs oder deiner unzeitgemäßen Jungfrauen in den blauen Tiefen. Deine Götter sind denen des Olympus gefolgt; die Streu deines kleinen Jesus ist nichts anderes als eine sterile Garbe, der Esel und der Ochs haben ihre Freiheit und Einsamkeit wiedergefunden, weit von allen Menschen entfernt, die einen Erlöser brauchen. Aber Jupiter und Jesus haben die Weisheit nicht mitgenommen, Venus und Maria die ewige Schönheit. Aber wenn die Götter uns verlassen haben, bleibt die Frau bei dir und mit der Liebe der Frau bleibt auch die bereichernde Liebe des Lebens. So etwas wollte mein Satan sagen; leider wäre ein Satan in Schwarz noch weniger verstanden und deswegen habe ich ihn durch einen Fantasiesatan ersetzen müssen, was leider viel banaler ist'[53]. Gegenüber den Lebenstrieben verfließt das Göttliche. Der Kampf zwischen Natur und den kirchlichen Gesetzen nimmt hier eine epische Wendung. Wie die Üppigkeit und Freude der Frau im Vergleich zu der Weltfremdheit und Dürrheit des Mönches beweisen, hat Rops hier deutlich Partei ergriffen.

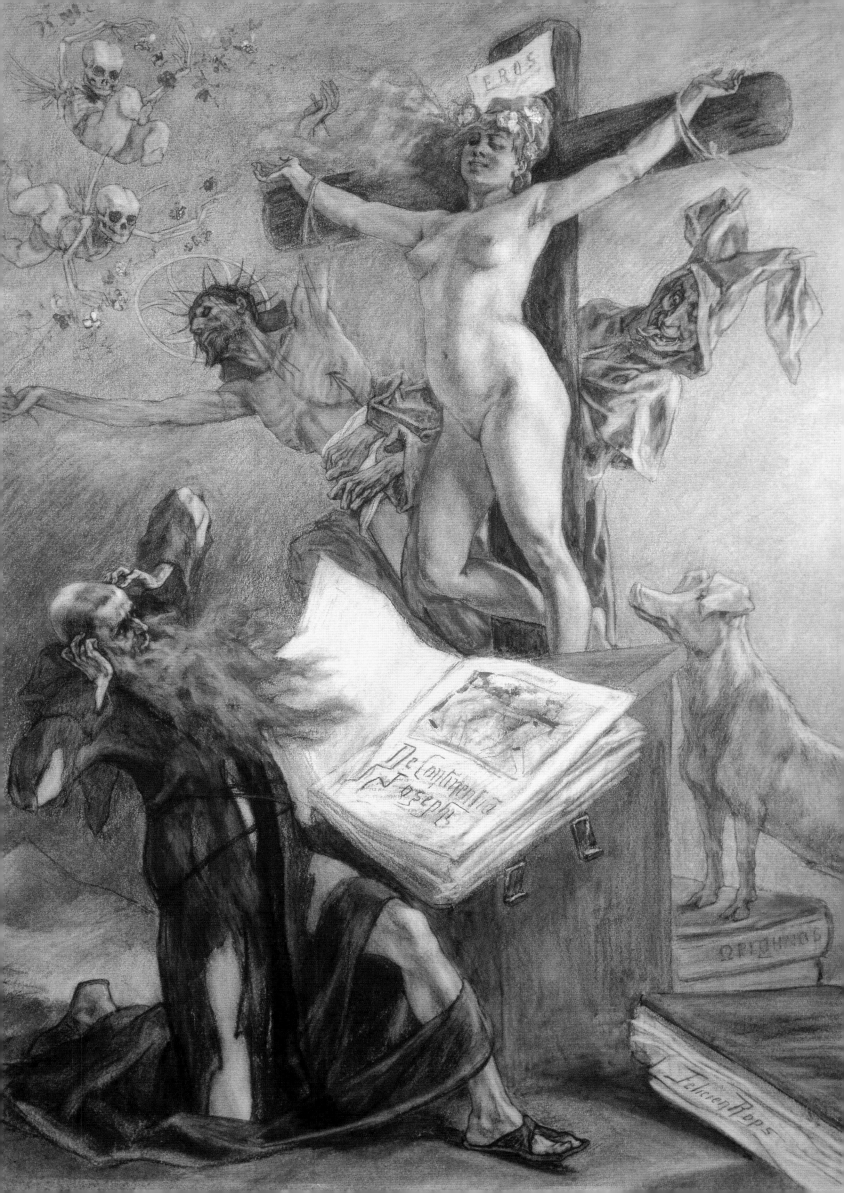

# Pornocratès, 1878

## Pornocratès - Pornocrates - Pornocratès

Aquarelle, pastel et gouache, Aquarel, pastel en gouache, Aquarelle, pastel and gouache, Aquarell, Pastell und Gouache

Picard avait insisté, après l'achat de *La Tentation* pour que Rops lui adresse le plus tôt possible un nouveau dessin. Stimulé, Rops composera son œuvre la plus connue, *Pornocratès,* et la proposera au collectionneur bruxellois. 'Je considère ce dessin comme de tout premier ordre', lui répond Picard le 3 avril 1879. 'Assurément mon Saint Antoine est plus tragique, plus héroïque; il éveille, sous son allure d'une originalité si contemporaine, des souvenirs de Dante, de Shakespeare, de Rubens. Mais que de grâce, d'élégance, de ferveur dans Pornocratès! Ces tons de camée, ce dessin d'une délicatesse et d'un soin étonnants, font penser à l'antique sous cette même contemporanéité à laquelle vous excellez'. Picard trouvait par ailleurs beaucoup de dignité à 'cette allégorie qui, en somme, est très triste sous son apparence érotique'. L'analyse est fine. La référence à l'antique est évidente, dans le titre d'abord qui évoque la Grèce post-alexandrine et ses prostituées, dans la composition ensuite qui fait de cette femme une déesse intemporelle qui passe, indifférente au désespoir des 'amours anciennes'. La Musique, la Poésie, la Peinture, les arts académiques, se lamentent, figés dans la pierre pendant que triomphe une femme moderne toute puissante et narquoise. Les colifichets dont elle est parée soulignent sa nudité et la rendent plus perverse encore. Dans sa marche conquérante, c'est le cochon qui donne le pas. Familier de l'œuvre de Rops et de celle de bien de ses contemporains, cet animal a une forte charge diabolique et érotique. Il est 'créature du diable' car il garde obstinément les yeux rivés au sol, sans jamais regarder le ciel et il est 'bête de sexe' car, selon la tradition, il est le seul de son espèce à copuler pour le plaisir et non pas uniquement pour la reproduction. Circonstance aggravante, le cochon ropsien est agrémenté d'une queue dorée à l'or fin, mêlant ainsi dans sa seule image le vice et la vénalité.

Na de aankoop van *de Verzoeking* had Picard er bij Rops op aangedrongen om zo snel mogelijk een nieuwe tekening voor hem te maken. Hierdoor aangemoedigd maakte Rops daarop zijn meest bekende werk: *Pornocratès*. Hij bood het onmiddellijk aan de Brusselse verzamelaar aan. 'Ik beschouw dit als een uitzonderlijk werk', antwoordt Picard hem op 3 april 1879. 'Zeker is mijn Heilige Antonius tragischer en heroïscher; onder de hedendaagse originaliteit roept het herinneringen op aan Dante, Shakespeare of Rubens. Maar wat een gratie, elegantie en hartstocht in deze Pornocratès! Die grauwe tonen, die verbijsterende fijnzinnigheid en zorg doen denken aan de oudheid ware er niet diezelfde hedendaagse kracht waarin u zo uitblinkt'. Picard ontwaarde bovendien veel waardigheid 'in deze allegorie die alles wel beschouwd, bijzonder droevig is onder het erotisch oppervlak'. Het is een scherpe analyse. De verwijzing naar de oudheid ligt voor de hand. Om te beginnen roept de titel al het post-Alexandrijnse Griekenland met zijn prostituees op. Verder maakt de compositie van deze vrouw een tijdeloze godin die ongevoelig voor de wanhoop van 'oude liefdes' voorbijstapt. De Muziek, de Poëzie, de Schilderkunst, de academische kunsten, jammeren verstard in de steen terwijl een moderne, machtige en doortrapte vrouw triomfeert. De nepjuwelen waarmee ze getooid is zetten haar naaktheid extra in de verf en maken haar nog perverser. Met zijn aanmatigende tred leidt het varken de pas. Dit dier, dat vaak opduikt in het werk van Rops en vele van zijn tijdgenoten, vormt een sterke duivelse en erotische overdrijving. Naast een 'schepsel van de duivel' – het houdt, zonder ooit op te kijken, de ogen strak naar de grond gericht – is het ook een 'sexbeest' want het is volgens de traditie het enige dier dat copuleert voor zijn plezier en niet enkel voor de voortplanting. Als verzwarende omstandigheid is het Ropsiaanse varken versierd met een vergulde staart: het vermengt daarmee in één beeld de losbandigheid en de verkoopbaarheid.

Having purchased *The Temptation of Saint Anthony*, Picard urged Rops to produce another drawing for him as quickly as possible. So it was that the artist was inspired to compose his best known work, *Pornocrates,* for the Brussels collector. 'I consider this to be a work of the highest order', Picard responded on 3 April 1879. 'My Saint Anthony is certainly more tragic and heroic, evoking, as he does in his original and highly contemporary guise, memories of Dante, Shakespeare and Rubens. But what grace, elegance and ardour there is in this Pornocrates! Its cameo-like tones and the astonishing delicacy and care of its draughtsmanship bring thoughts of antiquity to that contemporary character in which you so excel'. Picard also detected immense dignity in this allegory which is actually very melancholic beneath its erotic surface. It is a keen analysis. The classical references are clear – first of all in the title, which recalls post-Alexandrine Greece and its prostitutes. Then there is the composition itself, which turns the depicted woman into a timeless goddess who passes by indifferent to past loves. Set in stone below her, Music, Poetry, Painting and Sculpture – the academic arts – sit and lament as the modern woman, all-powerful and mocking, triumphs. The trinkets with which she is adorned emphasise her nakedness and make her even more perverse. It is, however, the pig who determines the pace of this triumphal procession. The animal possessed a strong diabolical and erotic charge, judging from Rops' work and that of a fair number of his contemporaries. It is a creature of the devil, because it fixes its eyes obstinately on the earth, without ever looking up to heaven. The pig was also seen as a sexual animal, in that according to tradition, it is the only species to copulate for pleasure and not solely for reproduction. A further piece of incriminating evidence is provided by the fact that Rops' pig has a tail gilded with gold-leaf – a single image that blends both vice and venality.

Nachdem er *die Versuchung* gekauft hatte, drang Picard bei Rops auf eine möglichst baldige neue Lieferung einer Zeichnung. Dadurch gefördert schafft Rops sein bekanntestes Werk: *Pornocratès*. Er bot es sofort dem Brüsseler Sammler an. 'Ich betrachte dies als ein außergewöhnliches Werk', antwortet Picard ihm am 3. April 1879. 'Klar ist mein hl. Antonius tragischer und heldenhafter; jenseits der modernen Originalität erinnert es an Dante, Shakespeare oder Rubens. Aber welcher Anmut, welche Eleganz und Leidenschaft in dieser Pornocratès! Ohne ihre meisterhafte moderne Kraft erinnern die grauen Töne, diese erstaunliche Feinfühligkeit und Pflege sofort an die Antike'. Außerdem bemerkt Picard viel Würdigkeit in dieser Allegorie, die alles in allem viel Trübheit unter der erotischen Oberfläche verbirgt. Es ist eine scharfe Analyse. Der Verweis auf die Antike liegt auf der Hand. Vorerst ruft der Titel das post-alexandrinische Griechenland mit seien Prostituierten wach. Weiter macht die Komposition eine unzeitgemäße Göttin aus dieser Frau, die unberührt an die Verzweiflung der 'alten Geliebten' vorbeieilt. Die Musik, die Poesie, die Malerei, die akademischen Künste, jammern im Stein erstarrt während eine moderne, mächtige und abgefeimte Frau triumphiert. Die Neppjuwelen, mit denen sie sich geziert hat, betonen ihre Nacktheit und machen ihre Erscheinung noch perverser. Mit seinem arroganten Schritt nimmt das Schwein die Führung. Dieses Tier, das oft in Werken von Rops und vielen seiner Zeitgenossen auftaucht, bildet eine starke teuflische und erotische Übertreibung. Neben einem 'teuflischen Geschöpf' – es richtet die Augen starr auf den Boden ohne jemals aufzublicken – ist es auch ein 'Sextier', denn nach der Tradition ist es das einzige Tier, das nicht nur für die Fortpflanzung, sondern auch für das Vergnügen kopuliert. Als beschwerlicher Umstand gilt die Ausstattung des ropsianischen Schweins mit einem vergoldeten Schwanz: es kombiniert auf diese Art in einem Bild seine Zügellosigkeit und seine Verkaufbarkeit.

75 cm x 48 cm, signature en bas à gauche: Félicien Rops
Ministère de la culture et des affaires sociales de la Communauté française de Belgique. Dépôt au musée Félicien Rops, Namur

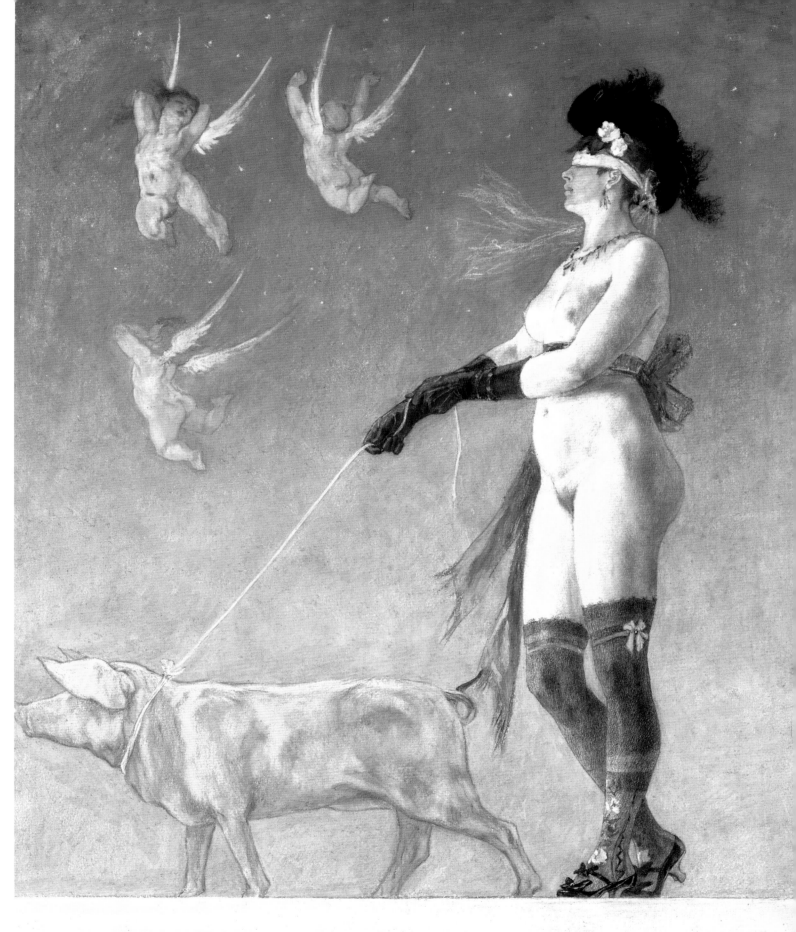

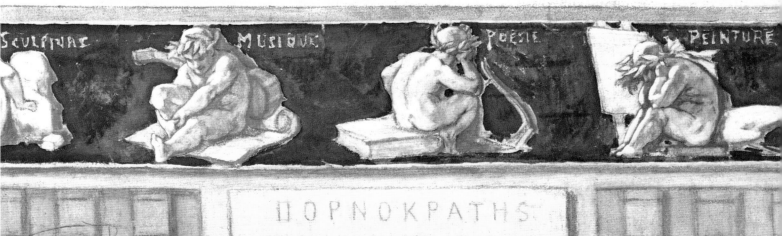

SCULPTURE    MUSIQUE    POÉSIE    PEINTURE

ΠΟΡΝΟΚΡΑΤΗΣ

# L'Incantation, c. 1878

## De Betovering - The Incantation - Die Verzauberung

Ce dessin, connu également sous le titre *L'alchimiste* a été reproduit dans *Son altesse la femme* d'Octave Uzanne, Paris, Quantin, 1885
Eveneens bekend onder de naam *De Alchemist* werd deze tekening afgedrukt in *Son altesse la femme* van Octave Uzanne, Parijs, Quantin, 1885
This drawing, also known as *The Alchemist* featured in *Son altesse la femme* by Octave Uzanne, Paris, Quantin, 1885
Auch unter dem Namen *Der Alchimist* bekannt. Diese Zeichnung wurde in *Son altesse la femme* von Octave Uzanne abgedruckt, Paris, Quantin, 1885

Tempera, aquarelle, plume et encre; Tempera, aquarel, pen en inkt; Distemper, aquarelle, pen and ink; Tempera, Aquarell, Feder und Tinte

Le récit de cette scène nous est conté dans l'ouvrage d'Octave Uzanne intitulé *Son Altesse la femme* où cette œuvre servit d'illustration au chapitre dénommé *Le Mirouer de sorcellerie*. Octave Uzanne narre en vieux français l'histoire du docteur Iehan Manigarolle, 'grand viveur' qui, l'âge venant, tomba 'de fièvre libertine en sombre mélancolie'. Désespéré de ne plus goûter aux joies de l'amour, il en appelle à la sorcellerie. 'La grant chambre de son logis fust eschangiée en laboraitoyre de sorcellerie et vouée ainsi à Sathan'. Rops nous présente dès lors un cabinet d'alchimiste, où se côtoyent 'la brune chouette et le hibou noir, le marabout empaillé, les rouges pommes d'amour, le parchemin vierge pour pactes sataniques, les cœurs d'enfants nouveau nés en bocal bien clos et scellé…' Iehan multiplie les études pour retrouver sa folle vie d'antan. Il a façonné un magnifique miroir et invoque Belzébuth, prince des diables. Le miroir métallique se crevasse, se fend et soudain, un corps de femme lui apparaît. Iehan pactise alors avec le diable et retrouve toute sa vigueur. L'histoire nous apprend qu'il finira arrêté comme sorcier et brûlé vif. La morale misogyne comme il se doit, nous affirme que 'la Femme est suppost du dyable et que tous meurtres, crimes, abominations que commettent les hommes lui peuvent estre imputés…'
Pour souligner ce propos, Rops a représenté sur la tapisserie qui sert d'arrière-plan à la scène, deux des représentations emblématiques de la 'femme fatale' telle que la conçoit l'époque: la sirène, qui réapparaîtra à plusieurs reprises dans son œuvre et l'image d'Eve. Car c'est bien la tentation originale qui est évoquée sous les allures raffinées de cette scène d'amour courtois. L'inscription en marge de la tapisserie mentionne explicitement EVA, la première des tentatrices, celle qui causa la chute de l'Homme.

Het verhaal achter deze scene wordt verteld in Octave Uzanne's werk getiteld *Son altesse la femme* waarvoor dit werk ter illustratie diende voor het hoofdstuk *Le Mirouer de sorcellerie*. In oud Frans vertelt Uzanne de geschiedenis van dokter Iehan Manigarolle, een notoire levensgenieter, die naarmate hij ouder wordt, gegrepen wordt door 'libertijnse koorts en sombere melancholie'. Uit wanhoop omdat hij niet meer kan genieten van de vreugde der liefde roept hij de hulp van hekserij in. 'De grote woonkamer werd omgebouwd tot een heksenlaboratorium en als dusdanig opgedragen aan Satan.' Derhalve toont Rops ons een wanordelijk alchemistenkabinet, waar we 'de bruine uil en de zwarte oehoe zien, de opgezette maraboe, rode tomaten, de maagdelijke perkamentmaker voor de duivelse pacten, de harten van pasgeboren kinderen in zorgvuldig afgesloten bokalen…' Iehan hoopt zijn liederlijk bestaan van weleer terug te vinden. Hij heeft een schitterende spiegel vervaardigd en aanroept Beelzebub, de prins der duivels. De metalen spiegel barst en scheurt en plots verschijnt voor hem een vrouwenlichaam. Iehan gooit het vervolgens op een akkoordje met de duivel en hervindt al zijn kracht. Het verhaal leert ons dat hij zal eindigen als tovenaar en levend verbrand wordt. Zoals het hoort leert ons de vrouwonvriendelijke moraal dat 'de Vrouw de handlanger is van de duivel en dat alle moorden, misdaden en andere afgrijselijke daden door mannen gepleegd op haar rekening geschreven kunnen worden…'
Om dit thema te beklemtonen heeft Rops op het behangpapier in de achtergrond twee symbolische 'femmes fatales' naar de mode van de tijd afgebeeld: de sirene, die verschillende malen in zijn werk opduikt, en een portret van Eva. Het is immers de oerverleiding die hier in beeld gebracht wordt door deze hoofse liefdesscène. De inscriptie in de rand van het wandtapijt vermeldt expliciet EVA, de eerste der verleidsters en degene die de Man ten val bracht.

The story behind the scene is recounted in Octave Uzanne's *Son Altesse la femme* which featured the picture as an illustration for the chapter entitled *Le Mirouer de sorcellerie*. Uzanne narrates in old French the history of Doctor Iehan Manigarolle 'grand viveur', who, as he grows old, moves from 'feverish licence to dark melancholy'. Rendered desperate by the idea that he will never again taste the joys of love, he turns to sorcery. 'The principal chamber of his dwelling was transformed into a sorcerer's den, devoted to Satan.' Rops duly presents an alchemist's workshop, home to 'the brown, the tawny and the black owl, a stuffed marabou, red love-apples, a blank parchment for satanic pacts and the hearts of new-born children in tightly sealed jars.' Iehan is engrossed in his researches into ways of restoring his insane former life. He makes a beautiful mirror and uses it to summon up Beelzebub, prince of demons. The metal mirror suddenly cracks and parts, and there appears before him a woman. Iehan makes a pact with the devil and all his former vigour is restored. The story finishes with him being arrested as a sorcerer and burned at the stake. The inevitably misogynistic moral of the tale is that 'Woman is the devil's accomplice to whom every murder, crime or abomination perpetrated by men may be imputed.'
To emphasise this theme, Rops places two emblematic representations of the 'femme fatale', as conceived by his age, on the tapestry that serves as the background of the scene. We see a Siren, who was to appear several times in his work, and the image of Eve. It is basically the idea of the first temptation that is being evoked beneath the refined surface of this courtly image of love. The inscription in the edge of the tapestry refers explicitly to Eve, the first temptress who caused the Fall of Man.

Die Geschichte hinter der Szene erfahren wir in Octave Uzannes Werk mit dem Titel *Son altesse la femme*. Diese Zeichnung diente als Illustrierung für das Kapitel *Le Mirouer de sorcellerie*. In Altfranzösisch erzählt Uzanne die Geschichte des Arztes Iehan Manigarolle, ein notorischer Lebemann, der in dem Maße, in dem er älter wird, 'durch freizügigen Fieber und trübe Melancholie' gegriffen wird. In seiner Verzweiflung weil er der Lebensfreude nicht mehr genießen kann, ruft er die Hilfe der Hexerei herbei. 'Das große Wohnzimmer wurde in ein Hexenlabor verwandelt und als solches dem Teufel gewidmet.' Rops zeigt uns also ein chaotisches Alchimistenkabinett, wo wir die 'braune Eule und den schwarzen Uhu sehen, den ausgestopfte Marabu, rote Tomaten, den perkamenthersteller für die Teufelspakte, die Herzen der Frischgeborenen in sorgfältig verschlossenen Glasbehältern Iehan studiert in der Hoffnung, seine ehemalige liederliche Existenz erneut aufgreifen zu können. Er hat einen wunderbaren Spiegel hergestellt und jetzt fleht er Beelzebub, den Prinzen der Teufel, an. Der Metallspiegel springt und reißt und plötzlich erscheint ihm ein Frauenkörper. Darauf arrangiert Iehan sich mit dem Teufel und er findet seine Kraft wieder. Die Geschichte lehrt uns, daß er später als Zauberer enden wird indem er lebendig verbrennt wird. Wie gewohnt lehrt uns die fraufeindliche Moral, daß 'die Frau die Komplizin des Teufels ist und daß alle Morde, Verbrechen und sonstigen von Männern verübten widerlichen Taten ihr zu Last gelegt werden können...'
Um diese Thema zu betonen hat Rops im Hintergrund zwei symbolische 'femmes fatales' nach der Mode der Zeit auf der Tapete abgebildet: die Sirene, die an verschiedenen Stellen in seinem Werk auftaucht, und ein Porträt von Eva. Es ist ja die Urverführung, die hier höfisch in Szene gesetzt wird. Die Bemerkung in der Marge des Wandteppichs erwähnt explizit EVA, die erste der Verführerinnen und diejenige, die den Mann zu Fall bringt.

32 cm x 18 cm, signature en bas à gauche: Félicien Rops
Ministère de la culture et des affaires sociales de la Communauté française de Belgique. Dépôt au musée Félicien Rops, Namur

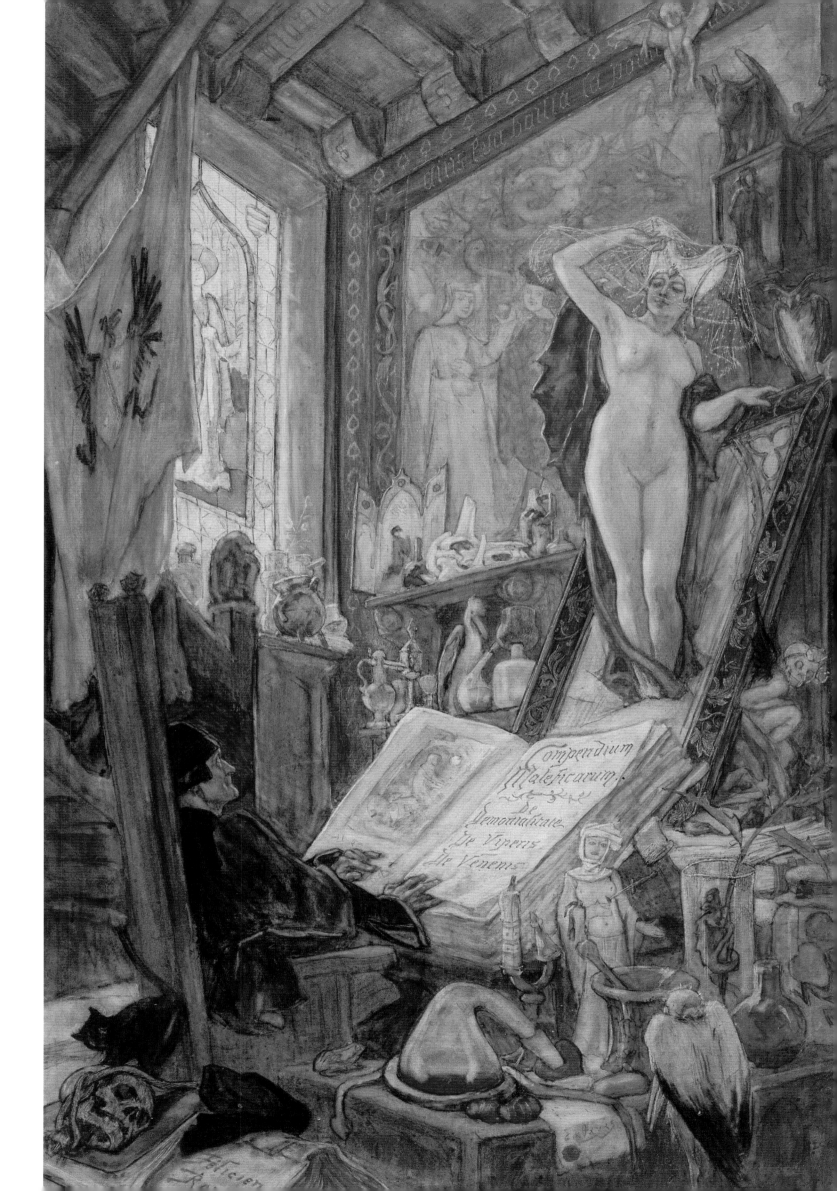

# La Sieste, 1879

## De Siësta - Siesta - Die Siesta

Heliogravure reprise au vernis mou, Heliogravure bewerkt met zacht vernis,
Helio-gravure retouched on soft-ground, Mit weichem Firnis bearbeitete Heliogravüre

Rops reprend ici le thème du 'repos', tel que l'avait défini des artistes comme Boucher ou Baudoin au XVIIIe siècle: une femme nue – Vénus à l'époque – dormait, vue de dos, une jambe à demi repliée. La tapisserie à l'arrière-plan s'orne des ébats champêtres de petits amours potelés. A l'avant, l'arum – la fleur de la luxure dans le frontispice des *Epaves* – confirme le parfum équivoque de cette belle planche.

Rops herneemt hier het thema van de 'rust', zoals het door kunstenaars als Boucher en Baudouin in de 18de eeuw gedefinieerd werd: een naakte vrouw – vroeger was het Venus – vanop de rug gezien en een been half opgetrokken. Op het wandtapijt achteraan zien we het gedartel in open lucht van kleine, mollige amortjes. Op de voorgrond bevestigt de aronskelk – de bloem der ontucht in de titelplaat van *Les Epaves* – de ambigue sfeer die van dit werk uitgaat.

In this etching, Rops returned to the theme of rest that had earlier been explored by artists like Boucher and Baudoin in the 18th century. We see a nude woman – Venus in the original paintings – shown asleep from the rear, one leg bent upwards. The tapestry in the background is decorated with plump cherubs frolicking in the countryside, while the arum – the flower of vice in the frontispiece of *Les Epaves* – in the foreground heightens the ambiguous feel of this lovely print.

Rops greift hier das im 18. Jahrhundert von Künstlern wie Boucher und Baudoin definierte Thema der 'Ruhe' wieder auf: eine nackte Frau – früher handelte es sich um Venus – von hinten gesehen und mit einem hochgezogenen Bein. Hinten auf dem Wandteppich sehen wir die Kalberei im Freien der kleinen, molligen Amorchen. Im Vordergrund bestätigt der Aronstab – die Blume der Unzucht im Titelbild der *Epaves* – die zweideutige Atmosphäre, die aus diesem Werk hervorgeht.

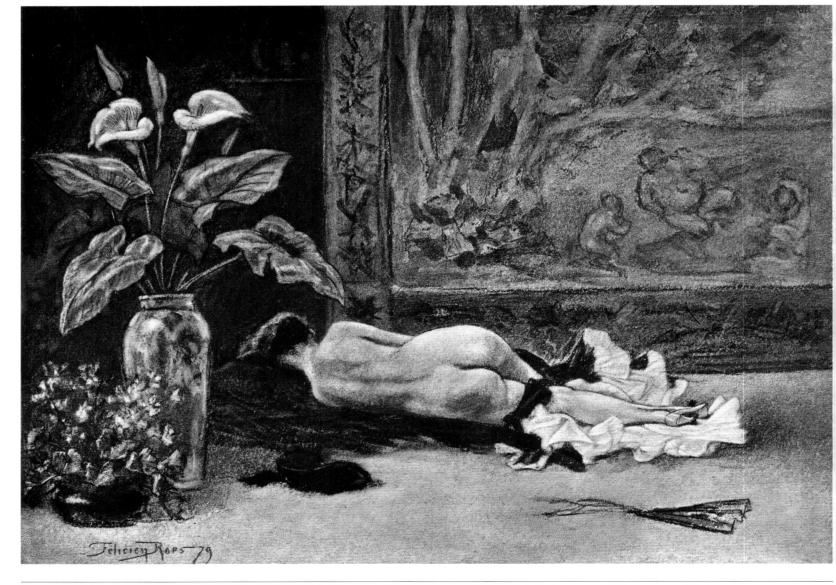

18,5 cm x 25 cm
Province de Namur, Musée Félicien Rops

# La femme à la voilette noire, c. 1880

## De dame met de zwarte voile - Woman with a black veil - Die Dame mit dem schwarzen Voile

### Dessin à la plume, Pentekening, Pen drawing, Federzeichnung

Belle composition d'une grande force graphique. La femme surgit caparaçonnée dans sa toilette, l'ombrelle à la main. Ne pourrait-on voir en elle l'image de la femme telle qu'elle semble avoir hanté Rops. Belle, impérieuse et inquiétante, elle semble narguer l'artiste qui ne cessera de la traquer dans une œuvre graphique marquée à son égard d'un mélange de fascination et d'angoisse.

Mooie compositie waar een grote grafische kracht van uit gaat. De opgedirkte vrouw duikt plots op met haar parasolletje in de hand. Is dit niet het vrouwbeeld dat Rops blijkbaar achtervolgde? Met haar schoonheid, onweerstaanbaarheid en onrust lijkt ze de kunstenaar te tarten die haar in een mengeling van fascinatie en angst onophoudelijk najaagt in zijn grafisch werk.

This highly graphic work is beautifully composed. The woman appears suddenly, dressed from head to foot in her finery, with a parasol in her hand. She is the female archetype that haunted Rops – beautiful, imperious and disturbing. She appears to scoff at the artist who pursues her endlessly in a body of graphic work that displays a mixture of fear and fascination.

Schöne und grafisch kräftige Komposition. Die aufgepuzte Frau taucht plötzlich mit einem Sonnenschirm in der Hand auf. Handelt es sich hier um das Bild der Frau, das Rops überall suchte? Mit ihrer Schönheit, Unwiderstehlichkeit und Unruhe scheint sie den Künstler, der sie mit einer Mischung von Faszination und Angst ununterbrochen in seinem grafischen Werk verfolgt, herauszufordern.

29,5 cm x 20,5 cm, monogramme au milieu en bas: FR
Province de Namur, Musée Félicien Rops

# Ropsodies hongroises, 1879

## Ropsodies hongroises - Ropsodies hongroises - Ropsodies hongroises

### Lettre illustrée de croquis à la plume, Brief geïllustreerd met penschetsen, Letter with pen sketches, Mit Federskizze illustrierter Brief

Armand Gouzien est une des premières relations que Rops se fit à Paris. 'On les eût pris pour deux frères tant ils avaient la même allure', notera Maurice Kunel. Littérateur et musicien, Armand Gouzien deviendra un très officiel Inspecteur des Beaux-Arts. Rops l'accompagnera parfois dans ses missions hors de France. C'est ainsi qu'il découvrira la Hongrie en 1879. L'expédition prit un tour initiatique pour l'artiste épris de liberté. Il tombera sous le charme de la *püsta* hongroise et verra de véritables frères en ces 'tziganes joueurs de c'zardas' dont la musique l'étourdira. Fély Ropsy est né. Boleslaw est son ancêtre. Cette généalogie 'plus vraie que nature' sèmera le trouble parmi ses contemporains. Rops: 'Naquit probablement rue de la Montagne aux herbes potagères; mais il insinue volontiers – pourquoi? – que ses ancêtres plantaient leur tente errante sur les bords du Danube', est-il écrit dans *le Petit Bottin des Lettres et des Arts* de 1886. Pour Rops cependant, il ne s'agit pas d'une simple mystification. L'Espagne et surtout la Hongrie sont pour lui des terres intactes, violentes. Ce sont les terres des origines, de *ses* origines, celles où il a le sentiment d'être révélé à lui-même. Il ramènera de son voyage en Hongrie des pages mêlant textes et croquis, des pages numérotées qu'il voulait regrouper en un album intitulé *Ropsodies hongroises*. Le titre est beau, qui mêle par le jeu de l'homophonie le nom de l'artiste aux rêves d'évasion et celui du pays des fils du vent.

Armand Gouzien is één van de eersten die Rops in Parijs leert kennen. 'Het leken wel broers, zozeer leken ze op elkaar', zal Maurice Kunel later opmerken. Armand Gouzien zal als schrijver en musicus een bijzonder officieel inspecteur van Schone Kunsten worden. Op zijn missies buiten Frankrijk zal Rops hem vaak vergezellen. Zo ontdekt hij in 1879 Hongarije. De expeditie was een initiatiereis voor de vrijheidsminnende kunstenaar. Hij bezwijkt voor de charmes van de Hongaarse *püsta* en ontdekt ware broeders onder de 'zigeuners die de csardas bespelen' wier muziek hem bedwelmt. Het is de geboorte van Fély Ropsy. Boleslaw is zijn voorvader. Deze 'meer dan natuurlijke' stamboom veroorzaakt beroering onder zijn tijdgenoten. Rops: 'Werd waarschijnlijk geboren in de rue de la Montagne aux herbes potagères; maar hij insinueert graag – waarom? – dat zijn voorvaderen hun zwervende tent aan de oevers van de Donau opsloegen', zo staat het geschreven in de *Petit Bottin des Lettres et des Arts* uit 1886. Voor Rops gaat het hier niet om een simpele mystificatie. Spanje en vooral Hongarije zijn voor hem ongerepte, woeste gebieden. Het zijn oorspronkelijke gebieden, van *zijn* oorsprong, plaatsen waar hij het gevoel heeft zichzelf te leren kennen. Van zijn reis naar Hongarije brengt hij flarden tekst en schetsen mee, genummerde pagina's die hij later wilde samenbrengen in een album met de titel *Ropsodies hongroises*. Het woordspelletje in de titel combineert mooi de naam van de kunstenaar met zijn vluchtverlangen en met het land van de zonen van de wind.

Armand Gouzien was one of the first people to befriend Rops in Paris. 'You would have thought they were brothers, they looked so alike', recalled Maurice Kunel. A writer and musician, Gouzien was to become a highly placed Inspector of Fine Art, whom Rops sometimes accompanied on his missions outside France. So it was that he came to discover Hungary in 1879. It was to be a journey of initiation for the artist who was so in love with the notion of freedom. Rops was totally seduced by the charm of the Hungarian *püsta* and felt a close sense of kinship with the gypsy musicians whose performances left him dazed. Fély Ropsy had been born – the descendant of a certain Boleslaw. This family tree, 'truer than nature', irritated some of his contemporaries. The *Petit Bottin des Lettres et des Arts* wrote in 1886 that Rops 'was probably born in Rue de la Montagne aux Herbes Potagères; but he loves to imply, for whatever reason, that his ancestors once raised their nomadic tents on the banks of the Danube.' Rops' aim, however, was not simply to give himself a mystic aura. He viewed Spain and above all Hungary as passionate, whole countries. They were the source – *his* source, the place where he felt he had been revealed to himself. He brought back pages of text and drawings from his trip to Hungary – numbered pages that he intended to use as an album called *Ropsodies hongroises*. The title is a good one, combining the name of the artist with dreams of escape and the country of the 'sons of the wind'.

Armand Gouzien ist einer der ersten, den Rops in Paris kennenlernt. 'Es waren fast Brüder, sosehr ähnelten sie sich', wird Maurice Kunel später bemerken. Armand Gouzien wird als Schriftsteller und Musiker ein besonders offizieller Inspekteur der Schönen Künste werden. Auf seinen ausländischen Sendungen wird Rops ihn oft begleiten. So entdeckt er im Jahre 1879 Ungarn. Diese Expedition war für den freiheitsliebenden Künstler eine Bildungsreise. Er erliegt den Charmen der ungarischen *Pußta* und lernt unter den 'Zigeunern, die den Csardas spielen' und deren Musik ihn betäubt, richtige Brüder kennen. Es ist die Geburt von Fély Ropsy. Boleslaw ist sein Vorfahr. Dieser 'übernatürliche' Stammbaum verursacht Aufregung unter seinen Zeitgenossen. Rops: wurde wahrscheinlich in der rue de la Montagne aux herbes potagères geboren; aber er unterstellt gerne – warum? – daß seine Vorfahren ihr Wanderzelt an den Ufern der Donau aufschlugen. So steht es beschrieben im *Petit Bottin des Lettres et des Arts* aus dem Jahre 1886. Für Rops handelt es sich hier nicht um eine einfache Mystifikation. Spanien und vor allem Ungarn sind für ihn unberührte, öde Gebiete. Es sind ursprüngliche Gebiete, *seines* Ursprungs, Orte, wo er meint sich selber kennenzulernen. Von seiner Ungarnreise bringt er Textfragmente und Skizzen mit, nummerierte Seiten, die er später in einem Sammelband mit dem Titel *Ropsodies hongroises* zusammenbringen möchte. Das Wortspiel im Titel kombiniert schön den Namen des Landes des Künstlers mit seiner Fluchtsehnsucht und mit dem Land der Söhne des Windes.

Les Tziganes sont partout! Ils sortent de terre, des troncs d'arbres, des lampadaires, de dessous les tables, comme dans les féeries. Ils jouent accrochés par grappes au rebord des balustrades, à califourchon, sur tout ce qui humainement, peut se califourchonner. Ces fantoches sérieux grimaçants, ou hallucinés comme les Aïssaoua arabes, se détachent sur tous les points lumineux. Une mélodie part d'un arbre, charmé on lève la tête, pensant aux harpes éoliennes : c'est un Tzigane, qui, sous l'ombre des feuilles, accroché à une branche pour être plus près du ciel, chante la forêt comme une Hamadryade.

Partout on entend grincer, crier, pleurer ou rire à crever les violons, cette musique odieuse & adorable, folle, — et à travers laquelle gémit, cependant, sans trêve l'éternelle Douleur Humaine.

On a beau adorer cela, il n'y a point la matière à discuter, ou à de savantes controverses! Une fois pris, on ne s'appartient plus. C'est l'absinthe ou la Vieille Maîtresse. On est à cette musique. Elle entre en vous, fouille dans les replis de votre être, en fait sortir les joies & les douleurs oubliées, & sous son étreinte, vous donne le pressentiment des angoisses futures & des bonheurs toujours espérés.

"Elle en avait beaucoup!" dit Othello dans la tragédie primitive en regardant couler le sang de Desdemona, — et ainsi l'on s'étonne, sous l'impression de cette musique évocatrice, combien l'âme humaine a de vibrations & de sensations inconnues.

(Rhapsodies Hongroises.)

Szebody

Tozok Mihály

Padicarius fils

# Vue de Séville, 1880

## Zicht op Sevilla - View of Seville - Sicht auf Sevilla

Huile sur toile, Olieverf op doek, Oil on canvas, Ölfarbe auf Leinwand

En 1880, Rops visite l'Espagne. Tolède, Séville, Madrid et Grenade sont au programme.

'Si j'étais libre et que Paris ne me tînt pas, par la réputation et le travail, je me fixerais à Naples ou à Séville. Ce sont deux vrais coins de paradis d'Europe. Madrid a le climat dur, brûlant et balayé par le vent de la Guadérama. Séville et Naples sont des printemps éternels comme celui de l'île de Calypso de M. de Fénelon. Je suis resté longtemps à Séville, j'avais loué à la journée (1.50 fr.) un appartement où je pouvais peindre, sur les bords du Guadalquivir, un fleuve avec de l'eau et des navires, ce qui est rare en Espagne; j'ai travaillé là pendant que mes compagnons allaient visiter des mines de la Sierra Nevada, accompagné de vingt gendarmes, naturellement. Ces jours de Séville ne peuvent s'oublier. On sent là une plénitude de vie que l'on ne sent nulle part, on est plongé dans l'ivresse de la lumière et des fleurs. […] Mais quand il faut lutter avec cette lumière, le bon peintre ne voit plus sa palette qu'en noir; on dirait qu'on peint avec de la boue. On n'ose pas regarder là-bas ses études, mais quand on déballe cela au retour, quelle satisfaction, sous le ciel du nord les études éclatent comme des joyaux qu'on aurait rapportées de là-bas…'[54] Comme cela avait été le cas pour la Hongrie, le voyage en Espagne s'inscrira comme fondateur dans l'itinéraire humain et artistique de Rops. Il s'agira d'un retour à des origines mythiques pour ce beau ténébreux, auquel les Goncourt trouvait l'allure d'un 'Espagnol des Flandres' et d'un voyage initiatique pour un peintre en quête de l'expérience d'une confrontation avec une nature extrême.

In 1880 brengt Rops een bezoek aan Spanje. Toledo, Sevilla, Madrid en Granada staan op het programma.

'Mocht ik vrij zijn en indien het werk en de reputatie in Parijs me niet tegenhielden, dan zou ik me in Napels of Sevilla vestigen. Het zijn werkelijk twee paradijselijke uithoeken van Europa. Madrid heeft een onaangenaam klimaat, het brandt er en de wind uit Guaderama jaagt er door de stad. Sevilla en Napels zijn de eeuwige lente zoals op het Calypso-eiland van mijnheer de Fénelon. Ik ben lang in Sevilla gebleven, ik had er per dag een appartement gehuurd (1,50 fr) waar ik kon schilderen aan de oevers van de Guadalquivir, een rivier met water en boten, een zeldzaamheid in Spanje. Ik werkte er terwijl mijn reisgezellen de mijnen van de Sierra Nevada bezochten, natuurlijk vergezeld door 20 gendarmes. Die dagen in Sevilla zijn onvergetelijk. Je ruikt er gewoon een levensintensiteit die je nergens anders vindt, je wordt er ondergedompeld in een roes van licht en bloemen. […] Maar als je moet vechten met dat licht, ziet de goede schilder enkel nog zwart op zijn palet; je zou denken dat je schildert met modder. Je durft je schetsen ginder nauwelijks te bekijken maar wanneer je ze bij je terugkeer uitpakt, is de voldoening eens zo groot. Onder de noordelijke hemel barsten de studies open als juwelen die men van ginds heeft meegebracht'[54].

Zoals met Hongarije is ook deze reis een mijlpaal geweest in de menselijke en artistieke ontwikkeling van Rops. Het is een terugkeer naar de mythische origines voor deze aantrekkelijke, droefgeestige man. De Goncourts bespeuren bij hem een houding als van een 'Spanjaard uit Vlaanderen' en ze spreken van een initiatiereis voor een schilder op zoek naar een confronterende ervaring met een extreme natuur.

In 1880, Rops went to Spain, where he visited Toledo, Seville, Madrid and Grenada.

'If I were free and Paris had no hold over me in terms of reputation and work, I would settle in Naples or Seville – two corners of true paradise in Europe. Madrid has a harsh, burning climate, swept by the wind from Guaderama. Seville and Naples, however, bask in eternal spring such as that of Monsieur de Fénelon's Island of Calypso. I spent a long time in Seville, where I was able to rent an apartment by the day (1.50 francs). From there I was able to paint on the banks of the Guadalquivir, a river with both water and boats, which is rather unusual in Spain. I worked there while my companions visited the mines in the Sierra Nevada, accompanied, of course, by twenty policemen. I cannot forget those days in Seville. You feel a fullness of life there that is not apparent anywhere else. You are plunged into the intoxication of light and flowers… But when the painter seeks to wrestle with that light, he sees his palette purely in black. It is like painting with mud. You don't dare look at your studies while you're there, but when you unwrap them on your return, our northern skies cause them to burst out once again, like jewels carried back from afar'[54].

As in Hungary, Rops' trip to Spain was to have a profound impact on his personal and artistic development. It was a return to the mythic for this handsome melancholic described by the de Goncourts as the 'Spaniard from Flanders' and a journey of initiation for a painter seeking to confront the extremities of nature.

Im Jahre 1880 verbringt Rops kurze Zeit in Spanien. Toledo, Sevilla, Madrid und Granada stehen auf dem Programm.

'Wenn ich ein freier Mensch wäre und wenn das Werk und der Ruf in Paris mich nicht zurückhielten, würde ich mich in Neapel oder Sevilla niederlassen. Es sind wirklich zwei paradiesische Orte am Ende von Europa. Madrid hat ein unangenehmes Klima, es brennt dort und der Wind aus Guaderama jagt durch die Stadt. Sevilla und Neapel sind der ewige Frühling wie auf der Kalypso-Insel des Herrn de Fénelon. Ich bin lange in Sevilla geblieben, ich hatte dort ein Appartement pro Tag gemietet (1,50 Fr) wo ich malen konnte an den Ufern der Guadalquivir, eines Flusses mit Wasser und Booten, eine Seltsamkeit in Spanien. Ich arbeitete während meine Reisegefährten die Bergwerke der Sierra Nevada besuchten, natürlich begleitet von 20 Gendarmen. Man riecht dort ganz einfach eine Lebensintensität, die man nirgendwo anders findet, man verliert sich in einem Rausch von Blumen und Licht. [...] Aber wenn du mit diesem Licht kämpfen mußt, sieht ein guter Maler nur noch schwarz auf seiner Palette; es sieht fast so aus, als ob man mit Schlamm malt. Man traut sich kaum, die Skizzen, die dort geschaffen wurden, genau anzuschauen, aber wenn man sie bei der Rückkehr auspackt, ist die Befriedigung doppelt so groß. Unter dem nördlichen Himmel reißen die Studien auf wie Juwele, die man von dort mitgebracht hat'[54].

Ähnlich wie Ungarn war auch diese Reise ein Markstein in der menschlichen und künstlerischen Entwicklung von Rops. Es ist eine Rückkehr nach den mythischen Quellen für diesen attraktiven, schwermütigen Mann. Die Goncourts verspüren bei ihm eine Haltung wie bei einem 'Spanier aus Flandern' und sie reden von einer Bildungsreise für einen Maler auf der Suche nach einer konfrontierenden Erfahrung mit einer extremen Natur.

# La dernière Maja, c. 1880

## De laatste Maja - The last Maja - Die letzte Maja

7e état avec croquis, 7de retouche met schetsen, 7th retouching with sketches, 7de Retusche mit Skizzen

Eau-forte, pointe sèche, vernis mou, plume, crayons gras et de couleurs; Ets, droge naald, zacht vernis, pen, vet potlood en kleurpotlood;
Etching, drypoint, soft ground, pen, soft lead and coloured pencil; Radierung, Kaltnadelradierung, weicher Firnis, Feder, Fette und Farbstift

Autour de la gracieuse musicienne vue de dos se déploie un étrange bestiaire décadent. L'époque aime les monstres, les créatures hybrides et inquiétantes. C'est le thème de la sirène, séductrice malfaisante, qui est privilégié ici. Une étrange femme à tête et pince d'écrevisse et à triple rang de mamelles étale, à gauche, un corps composite qui se termine non pas en queue de poisson mais en éventail, dans la plus pure inspiration andalouse. De l'autre côté, une grenouille obscène se vautre, offrant au regard une flasque poitrine de femme, des ailes de chauve-souris et deux jambes restées autonomes mais réduites à l'état de queues. Une héroïne de Jean Lorrain, Madame Baringhel avait relevé dans l'œuvre de Rops la présence de deux grenouilles musiciennes qu'elle qualifia de 'bêtes de luxure' dont le 'mouvement de soupape des goitres' et 'l'impudicité offerte des ventres' rappelait le 'pas de Salomé pervertissant Hérode'.
Au bas de la composition, une sirène somme toute classique déroule sa longue queue et prend au piège ces pantins dérisoires que sont les hommes subjugués. Un cochon narquois s'enfuit. En marge de la gravure, deux dessins, l'un à la plume intitulé *Le mambour de la confrérie de Saint Luc*, l'autre au crayon gras titré *Espana*.

Rond de bevallige muzikante die we op de rug kijken ontplooit zich een vreemd kluwen van beesten. In die tijd waren beesten en hybride en angst-aanjagende schepsels zeer populair. Hier is het thema van de kwaadaardige verleidster, de sirene aan de orde. Links bevindt zich een vreemdsoortige vrouw met het hoofd en de scharen van een kreeft en borsten op drie verschillende plaatsen; ze heeft een samengesteld lichaam dat niet op een vissenstaart uitloopt maar wel op een duidelijk Andalusisch geïnspireerde waaier. Aan de andere kant wentelt zich een obscene kikker die ons een blik gunt op zijn slappe vrouwen-boezem; hij heeft vleermuisachtige vleugels en twee aparte benen die dun uitlopen in staarten. Een heldin van Jean Lorrain, Madame Baringhel merkte in het werk van Rops de aanwezigheid op van twee kikkers die ze als 'beesten der ontucht' omschreef waarvan de 'beweging van de krop' en de 'obsceniteit van de naakte buiken' deden denken aan 'het verderven van Herodos door Salome'.
Onderaan de compositie ontrolt een enigszins klassieke sirene haar staart waarin ze die bespottelijke marionetten die onderworpen mannen zijn, zich laat verstrikken. Een spottend varken slaat op de vlucht. In de kantlijn van deze ets staan twee afbeeldingen, één pentekening getiteld *Le mambour de la confrérie de Saint Luc*, de ander een tekening in kleurpotlood genaamd *Espana*.

The graceful musician, viewed from the rear, is surrounded by a strange and decadent menagerie. Rops lived in a period that was very fond of monsters and disturbing, hybrid creatures. The theme of the Siren, the evil temptress, is the focus of this work. On the left, we see a strange woman with the head and claw of a crayfish and three rows of breasts. Her composite body doesn't have the tail of a fish, but features an Andalusian-style fan. An obscene frog wallows on the other side, displaying a woman's flaccid breasts, the wings of a bat and two legs that taper into tails. Madame Baringhel, a heroine of Jean Lorrain, noted the presence of two musician frogs in Rops' work, which she described as 'creatures of lust' whose 'throat movements' and 'shamelessly exposed breasts' recalled 'the licentious dance of Salome'.
At the bottom of the composition, a classical Siren unrolls her long tail and entraps the enchanted men she has turned into foolish puppets. A sneering pig makes off.
In the margin of the engraving we see two drawings, one done in ink called *Le mambour de la confrérie de Saint Luc* and the other in pencil entitled *Espana*.

Um die anmutige Musikantin, die wir von hinten zu sehen bekommen, herum befindet sich ein Chaos an fremden Tieren. Zu dieser Zeit waren Tiere und hybride und beängstigende Geschöpfe besonders beliebt. Hier wird das Thema der bösen Verführerin, der Sirene, behandelt. Auf der linken Seite befindet sich eine sonderbare Frau mit dem Kopf und den Scheren eines Krebses und mit Brüsten an drei verschiedenen Stellen; sie hat einen zusammengesetzten Körper, der nicht in einen Fisch-schwanz endet, sondern in einen andalusisch inspirierten Fächer. Auf der anderen Seite dreht sich ein obszöner Frosch, der uns einen Blick gönnt auf seinen schlaffen Frauen-busen; er hat fledermausartige Flügel und zwei separate Beine, die schmal in Schwänze enden. Eine Heldin von Jean Lorrain, Madame Baringhel merkte im Werk von Rops die Anwesenheit von zwei Fröschen auf, die sie als 'Tiere der Unzucht' umschrieb. Die 'Bewegung des Kropfes' und die 'Obszönität der nackten Bäuche' erinnerten an das 'Salomés Verderben von Herod'. Unten im Bild entfaltet eine klassisch anmutende Sirene ihren Schanz, in dem sie die absurden Marionette, die unterworfene Männer ja sind, sich verstricken läßt. Ein spöttisches Schwein flicht.
In der Marge dieser Radierung gibt es zwei Abbildungen, eine Feder-zeichnung mit dem Titel *Le mambour de la confrérie de Saint-Luc* und eine Zeichnung in Farbbleistift *Espana* genannt.

29,8 cm x 23,8 cm, monogramme au crayon rouge en bas au milieu: FR
Province de Namur, Musée Félicien Rops

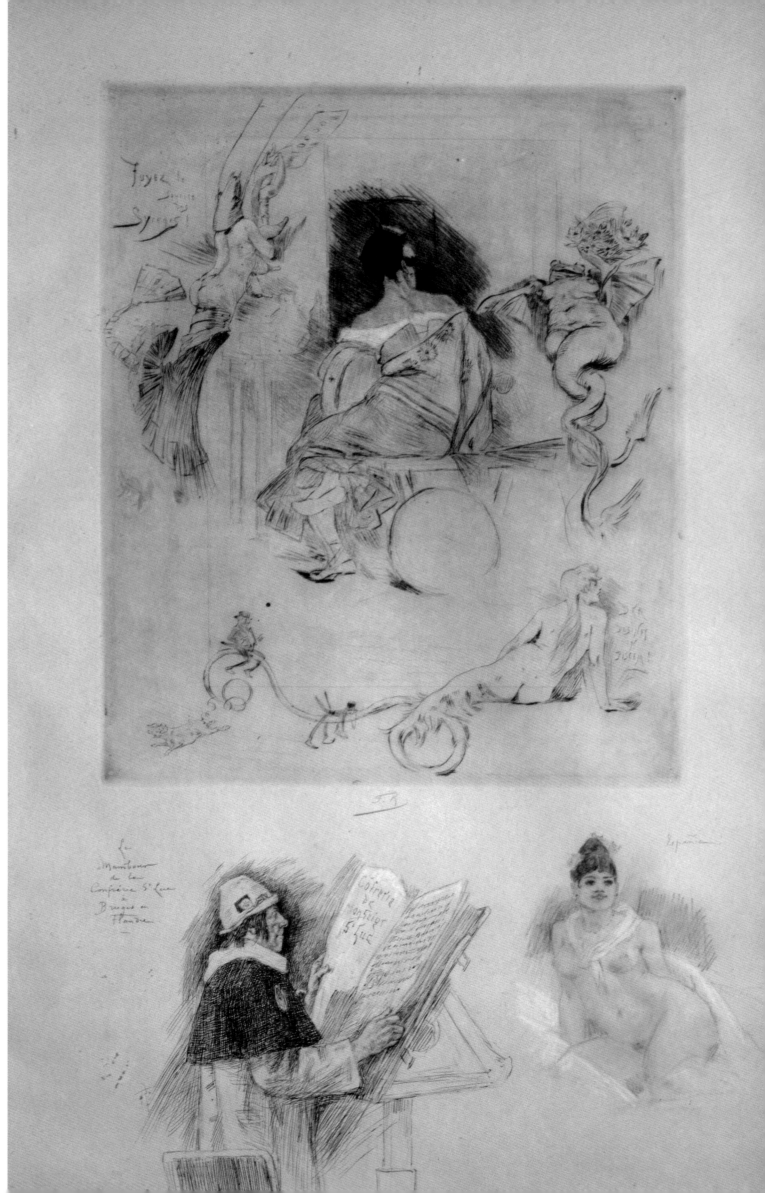

# Frontispice aux Rimes de joie, 1881

## Titelplaat van Rimes de joie - Frontispiece of Rimes de joie - Titelbild von Rimes de joie

Frontispice de l'ouvrage de Théo Hannon, *Rimes de joie,* Bruxelles, Gay et Doucé - Titelplaat van *Rimes de Joie* van Théo Hannon, Brussel, Gay et Doucé - Frontispiece of Théo Hannon's *Rimes de joie,* Brussels, Gay et Doucé - Titelbild von *Rimes de Joie* von Théo Hannon, Brüssel, Gay et Doucé

Héliogravure retouchée à la pointe sèche et au vernis mou, Heliogravure bewerkt met droge naald en zacht vernis, Helio-gravure retouched in drypoint on soft ground, Mit Kaltnadel und weichem Firnis bearbeitete Heliogravüre

L'amitié entre Rops et Théodore Hannon date vraisemblablement de la création de la Société Internationale des Aquafortistes, en 1869. Elle ne se démentira pas durant de longues années comme en atteste une abondante correspondance conservée jusqu'à nos jours. *Les Rimes de joie* constituent le plus important recueil poétique d'Hannon. En des vers que Rops qualifiera de 'chatoyants', Hannon exprime la beauté sulfureuse de la femme moderne, les artifices enivrants des fards et des parures, la langueur des boudoirs saturés d'odeurs de musc, de patchouli, d'opoponax… Raffinements qu'il aime pimenter d'érotisme. Rops illustrera le recueil de quatre eaux-fortes et Joris-Karl Huysmans le préfacera longuement. 'Tu vas me taillader une de tes mirifiques cuivreries qui servira de tambour major à mes Rimes de joie', écrit Hannon à Rops le 23 mars 1879, '… Oui la 'plume de paon' fera l'affaire je pense, et ceux qui lisent 'entre les tailles' comprendront qu'il y a tailler une plume et tailler une plume. Une de ces grandes filles nues comme tu les fais si alléchantes, tentantes, affriolantes, nerveuses et affamées… une grande fille nue avec *des bas*, ça c'est ta trouvaille moderne!'[55]
La composition du frontispice des *Rimes de joie* se retrouve dans une planche intitulée *La Mère aux satyrions.* Une femme nue y est également assise, une fleur dans les cheveux. Autour d'elle, des petits satyres s'ébattent, radieux, pendant que sur la cheminée de sages chérubins 'tiennent la chandelle', l'air prostré. Les amours nouveaux, pervers et ironiques, triomphent sans vergogne pendant que les amours anciens se lamentent, relégués au rang de potiches.

De vriendschap tussen Rops en Hannon dateert waarschijnlijk uit de periode van de stichting van La Société Internationale des Aquafortistes in 1869. Gezien de uitvoerige briefwisseling zal ze in de loop der jaren niet verflauwen. *Les Rimes de joie* is de belangrijkste dichtbundel van Hannon. In werken die Rops als 'kleurrijk' bestempelt, beschrijft Hannon de zwavelachtige schoonheid van de moderne vrouw, de bedwelmende gekunsteldheid van make-up en opschik, de loomheid van boudoirs, oververzadigd van muskusgeuren, patchouli en opoponax… Verfijningen die hij graag kruidt met een portie erotiek. Rops zal de bundel met vier etsen illustreren en Joris-Karl Huysmans zal het werk uitvoerig inleiden.
'Je gaat me een van je wonderbaarlijke kopergravures maken die als 'tambour major' zal dienen voor mijn Rimes de joie', schrijft Hannon aan Rops op 23 maart 1879, '… Ja, de 'pauwenveer' zal voldoende zijn, denk ik, en zij die tussen de sneden lezen, zullen begrijpen dat er een verschil is tussen een veer snijden en een veer snijden. Een van die grote naakte meisjes die jij zo aantrekkelijk, verleidelijk, verlekkerd, zenuwachtig en hongerig maakt… een groot naakt meisje *met kousen,* dat is je moderne vondst!'[55]
De compositie van de titelplaat van *Rimes de Joie* vindt men terug in een ets met de titel *La mère aux satyrions.* Verder zien we een zittende naakte vrouw met een bloem in haar haar. Rond haar vechten stralende kleine satertjes terwijl brave cherubijntjes op de schouw met een terneergeslagen houding de boel gadeslaan.
De nieuwe amortjes, pervers en ironisch triomferen schaamteloos terwijl de oude amors zichzelf bejammeren en als muurbloempjes op de achtergrond fungeren.

Rops' friendship with Théo Hannon probably dated from the foundation of the International Society of Etchers in 1869. It was to last for many years, as testified by the abundant correspondence that has survived to this day. *Les Rimes de joie* was Hannon's most important collection of poems. In verse that Rops described as 'shimmering' ('chatoyant'), Hannon describes the demonic beauty of modern women, the intoxicating tricks they play with make-up and trinkets and their languorous boudoirs redolent of musk, patchouli and opoponax. He heightened these refined pieces with a splash of eroticism. Rops provided four etchings to illustrate the collection, for which Joris-Karl Huysmans wrote a long preface.
'I want you to engrave one of your amazing prints for my Rimes de joie', Hannon wrote to Rops on 23 March 1879, '…Yes, the 'peacock feather' ought to do it. And those who read 'between the cuts' will understand that there is sharpening a quill and sharpening a quill! One of those big, naked girls you make so tempting, enticing, alluring, nervous and hungry… a big, naked girl *with stockings,* that's your great modern invention!'[55]
The composition of the frontispiece for *Rimes de joie* can also be found in a print called *La mère aux satyrions.* Here too, a naked woman is shown sitting, a flower in her hair. Around her, little satyrs frolic radiantly, while wise but despondent cherubs play gooseberry on the chimney.
The new cherubs, perverse and ironic, shamelessly triumph while the old ones grieve, relegated to the status of puppets.

Die Freundschaft zwischen Rops und Hannon stammt wahrscheinlich aus der Periode der Errichtung von La Société Internationale des Aquafortistes in 1869. Angesichts des ausführlichen Briefwechsels wird sie im Laufe der Jahre nicht abflauen. *Les Rimes de joie* ist die wichtigste Gedichtesammlung Hannons. In Werken, die Rops als 'farbenreich' bezeichnet, stellt Hannon die schwäfelhafte Schönheit der modernen Frau dar, die betäubende Geziertheit von Schmink und Schmuck, die Trägheit von Boudoirs, unersättigt von Muskusduften, Patchouli und Opoponax... Verfeinerungen die er gerne mit einer Portion Erotik kräutert. Rops wird die Sammlung mit vier Radierungen illustrieren und Joris-Karl Huysmans wird das Werk ausführlich einführen.
'Du wirst mir einen deiner wunderbaren Kupferstiche machen die als 'tambour major' für meine Rimes de joie dienen wird', schreibt Hannon an Rops am 23. März 1879 '…Ja, die 'Pfauenfeder' wird genügen, denke ich, und diejenigen die zwischen den Stichen lesen, werden begreifen, daß es einen Unterschied gibt zwischen eine Feder stechen und eine Feder stechen. Eine dieser großen, nackten Mädchen die du so reizvoll, verführerisch, versessen, nervös und hungrig machst ... ein großes, nacktes Mädchen *mit Strümpfen,* das ist dein moderner Einfall!'[55]
Die Komposition des Titelbildes von *Rimes de joie* finden wir in einer Radierung mit dem Titel *La mère aux satyrions* zurück. Auch hier sehen wir eine sitzende, nackte Frau mit einer Blume im Haar. Um ihr herum kämpfen strahlende, kleine Satyre während brave Cherubinen auf dem Kamingesims in einer niedergeschlagenen Haltung das Schauspiel mit ansehen. Die neuen, kleinen Amore, pervers und ironisch, triumphieren schamlos während die alten Amore sich selbst bemitleiden und als Goldlack im Hintergrund fungieren.

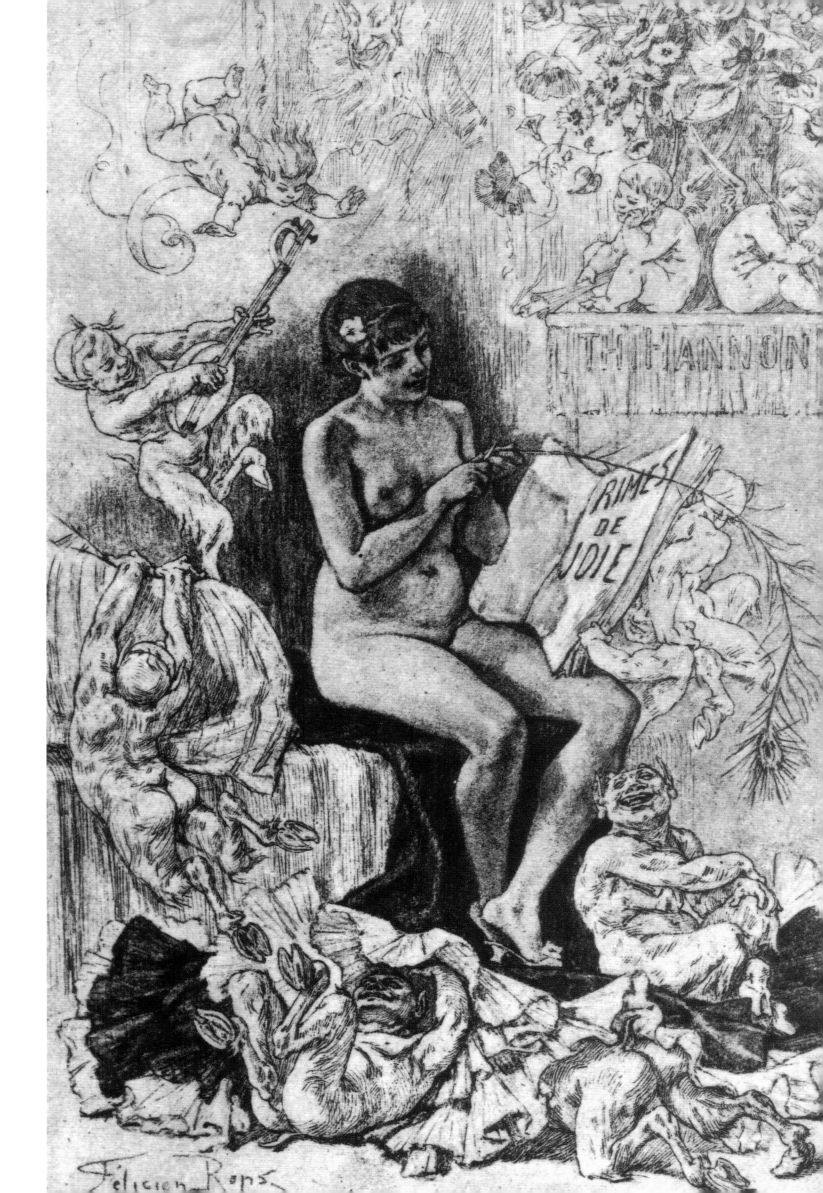

# Le catéchisme des gens mariés, 1881

Le catéchisme des gens mariés - Le catéchisme des gens mariés - Le catéchisme des gens mariés

Frontispice de l'ouvrage du Père Féline, *Le Catéchisme des gens mariés*, Bruxelles, Gay et Doucé - Titelplaat voor het werk van Père Féline, *Le Catéchisme des gens mariés* - Frontispiece of Père Féline's *Le Catéchisme des gens mariés,* Brussels, Gay et Doucé - Titelbild für das Werk von Père Féline, *Le Catéchisme des gens mariés*, Brüssel, Gay et Doucé

Héliogravure reprise à l'eau-forte et à la pointe sèche, Heliogravure bewerkt met etsvloeistof en droge naald, Helio-gravure retouched with nitric acid and drypoint, Mit Ätze und Kaltnadel bearbeitete Heliogravüre

Rops reprend ici la composition d'une œuvre précédente intitulée *le Train des maris:* un couple adultère s'embrasse sans vergogne sous les auspices d'un massacre de cerf. Une série de couvre-chefs divers et variés sont suspendus au trophée. Tous sont dûment 'encornés'. Du haut de forme à la couronne royale, du casque militaire à la tiare pontificale en passant par le chapeau de paille, toutes les classes de la société sont représentées munies des attributs de l'affront qui leur est fait. Liés l'un à l'autre 'à perpétuité', l'homme et la femme mariés traînent le boulet de leur engagement. Mais si l'époux se morfond, la femme, tous charmes déployés, sourit d'un air narquois. Cette planche fait partie des frontis-pices que Rops réalise avec zèle pour la maison d'édition Gay et Doucé de Bruxelles en 1881. 'Mademoiselle Doucé, la libraire est avenante, et même 'potelée à souhait', nous dit Rops. Cependant, si l'on en croit la correspondance de Rops à Hannon, ce n'est pas ce qui le motive à travailler avec ardeur. Il voit là l'occasion de s'exercer à son art d'aquafortiste en pratiquant l'exercice imposé.

'Tu comprends que si j'ai accepté les propositions infectes de ces pornopeu-graves de Gay et de Christemaeckers, ce n'est pas pour le plaisir de leur faire des eaux-fortes à tant le centimètre, mais pour m'obliger à faire quelque choses – sur commande – avec programme'[56].

Ces pièces sont en tout cas d'une exécution raffinée. Rops leur a accordé tous ses soins comme l'attestent les longs développements techniques qui émaillent ses lettres à Hannon.

Rops herneemt hier de compositie van een vorig werk, *le Train des maris:* een overspelig koppel omhelst elkaar schaamteloos onder de auspiciën van een hertengewei. Een gevarieerde reeks hoofddeksels hangen aan de trofee. Ze zijn allemaal voorzien van horens. Van hoge hoed tot koningskroon, van militaire helm tot pauselijke tiara en strohoed, alle maatschappelijke klassen zijn vertegen-woordigd voorzien van de uiterlijke tekens van de smaad die hen is aan-gedaan. De voor de eeuwigheid met elkaar verbonden echtelieden sleuren de kanonskogel van hun verbintenis met zich mee. Maar waar de man kniest, ontplooit de vrouw haar charmes en glimlacht vals. Deze ets maakt deel uit van de titel-platen die Rops ijverig realiseerde voor de uitgeverij Gay et Doucé te Brussel in 1881. Juffrouw Doucé, de boekhandelaarster, is volgens Rops bevallig en zelfs buitengewoon mollig. Indien we de briefwisseling tussen Rops en Hannon mogen geloven zou dit nochtans niet de reden zijn waarom hij zich dermate voor het project inzette. Het verwezenlijken van de opgelegde oefeningen gaf hem eerder de gelegenheid zich verder in de etskunst te bekwamen.

'Je begrijpt wel dat als ik de walgelijke voorstellen van die 'pornopeugraves' van Gay et de Christemaeckers aanvaard heb, het niet is om hen een plezier te doen en etsen aan de lopende meter te maken maar wel om mezelf te dwingen iets geprogrammeerds op bestelling te maken'[56].

De uitvoering van deze stukken is in ieder geval verfijnd. Zoals blijkt uit de uitvoerige technische uitleg in de briefwisseling aan Hannon, heeft Rops er veel zorg aan besteed.

Rops returned in this work to an ear-lier composition entitled *Le train des maris*. An adulterous couple embrace shamelessly beneath the antlers of a stag, on which are displayed a varied range of hats, all with added horns. Each social class is represented here, from the king's crown to the soldier's helmet and the papal tiara to the straw hat, each provided with symbols of the affront done to them. Joined together forever, the married man and woman are weighed down by the balls and chains of their commitment. While the husband mopes, however, the woman smiles mockingly, displaying her charms.

This print was one of the frontispieces Rops produced industriously for the Brussels publishers Gay et Doucé in 1881. Miss Doucé the bookseller was, Rops tells us, very gracious and 'perfectly plump'. If we are to believe the artist's letters to Hannon, however, this attraction was not the reason he worked so assiduously for the publisher. Instead, he saw an opportunity to practise his etching by accepting the offered commissions. 'Please understand that if I accepted the rotten propositions of those 'pornopeugraves' of Gay et de Christemaeckers, it was not for the pleasure of producing etchings at so many francs a metre, but to force myself to do something to order – with a fixed schedule'[56].

Whatever the case, the resultant works were done with a high degree of refinement. Rops took a great deal of care over them, as we learn from the long technical descriptions that feature in his letters to Hannon.

Rops nimmt hier die Komposition eines früheren Werkes, *le Train des maris,* wieder auf: ein ehebrecherisches Paar umarmt sich schamlos in der Anwesenheit eines Hirschgewei. Eine bunte Kollektion Hauptbedeckungen hängt an der Trofee. Sie sind alle von Hörnern versehen. Vom hohen Hut bis zur Königskrone, vom militären Helm bis zur päpstlichen Tiara und Strohhut, alle gesellschaftliche Klassen sind vertreten und von den äußerlichen Zeichen des Schmaches die ihnen angetan wurde, versehen. Die für ewig mit einander verbundenen Eheleute schleppen die Kanonenkugel ihres Bündnisses mit sich mit. Aber da wo der Mann grübelt, entfaltet die Frau ihren Charme und lächelt falsch. Diese Radierung ist Teil der Titelbilder die Rops eifrig für den Verlag Gay et Doucé 1881 in Brüssel realisierte. Fräulein Doucé, die Buchhändlerin, ist nach Rops Meinung attraktiv und sogar außergewöhnlich mollig. Wenn wir dem Briefwechsel zwischen Rops und Hannon Glauben schenken dürfen, soll dies dennoch nicht der Grund sein weshalb er sich dermaßen für das Projekt einsetzte. Das Realisieren der Pflichtübungen gibt ihm eher die Gelegenheit sich weiter in der Kunst des Radierens zu vervollkommnen.

'Du verstehst wohl, daß wenn ich die ekelhaften Vorschläge dieser 'pornopeu-graves' von Gay et de Christemaeckers angenommen habe, ich dies nicht tue um ihnen einen Gefallen zu tun und Radierungen am laufenden Meter zu machen, sondern um mich selbst zu zwingen etwas Programmiertes auf Anfrage zu machen'[56].

Die Ausführung dieser Stücke ist auf jeden Fall verfeinert. Wie aus der ausführlichen technischen Erklärung im Briefwechsel an Hannon her-vorgeht, hat Rops große Sorgfalt darauf verwendet.

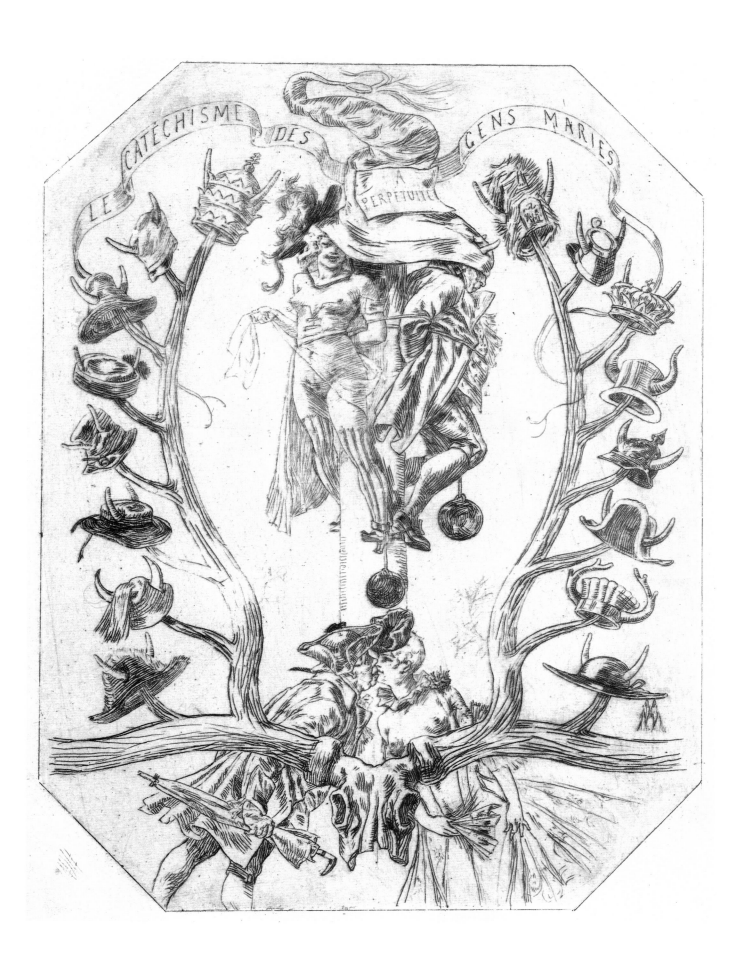

# Les Sataniques, 1882

## Les Sataniques - Les Sataniques - Les Sataniques

Heliogravures retouchées, Bewerkte heliogravures, Retouched helio-gravures, Bearbeitete Heliogravüren

Satan est pris très au sérieux en cette époque névrosée où la conscience du mal s'accentue. Les sociétés sataniques et les sectes se multiplient. L'art et la littérature exploitent largement les thèmes traditionnels du sabbat et de la messe noire en usant habilement des attributs conventionnels du genre. Rops, au diapason de ces pulsions, va porter le satanisme aux extrêmes de la provocation en lui donnant un visage de terreur. Marqué par les découvertes de Charcot sur l'hystérie, c'est dans les attitudes extrêmes des corps qu'il manifestera les symptômes d'une sensibilité nouvelle que l'on qualifiera bientôt de décadente. Dans ce drame en cinq tableaux que constituent *Les Sataniques,* l'artiste va exprimer les affres de la chair aussi vieilles que le monde. Il transformera la sensualité en délire, exaltera la force et la douleur. Regards fous, crispations des mains, craquement des os, jaillissement du sang… 'L'enfer est sexuel', proclament *Les Sataniques*. Comment s'en étonner en ces temps où Des Esseintes, le héros de *A Rebours,* déclare que 'Tout n'est que syphillis!'. L'enfer torture à partir de l'intérieur des corps. La mort est dans la vie. Mais l'extase est à ce prix et la femme, victime consentante a choisi elle-même sa destinée.

In deze neurotische periode waarin het bewustzijn van het kwaad verscherpt, wordt de duivel een ernstig thema. Duivelse genootschappen en sekten verdringen zich. Kunst en literatuur buiten de traditionele thema's van sabbatten en zwarte missen uit door handig gebruik te maken van de conventionele kenmerken van het genre. Rops is in de stemming voor deze impulsen en voert deze tendens tot het uiterste, door aan het satanisme een gezicht van terreur te verlenen. Onder de indruk van de ontdekkingen van Charcot over hysterie illustreert hij de symptomen van een overdreven gevoeligheid, die men weldra als decadent zal bestempelen, in de overdreven houdingen van de lichamen. In dit drama in vijf delen die samen *Les Sataniques* vormen, drukt de kunstenaar de vleselijke angst uit, die zo oud is als de wereld. Hij vormt zinnelijkheid om tot waanzin en verheerlijkt kracht en pijn. Waanzinnige blikken, gespannen handen, het kraken van beenderen en het gutsen van bloed… 'De hel is sexueel', beweren *Les Sataniques*. Niet te verwonderen in een tijd waarin Des Esseintes, de held uit *A Rebours* beweert: 'Alles is syfilis!' De hel begint zijn marteling binnenin de lichamen. De dood staat in het leven, maar dit is de prijs van de extase en de vrouw, gewillig slachtoffer, kiest zelf haar lot.

Satan was taken very seriously in this neurotic era with its burgeoning consciousness of evil. Satanist groups and sects were spreading and art and literature made generous use of the traditional themes of the witches' sabbath and the black mass, skilfully manipulating the conventional attributes of the genre. Highly attuned to the impulses of his time, Rops took Satanism to new extremes of provocation, giving it a terrifying face. Marked by Charcot's discoveries in the field of hysteria, he used these extreme physical attitudes to convey the symptoms of a new sensibility that would soon be christened 'decadent'. In the five-act drama that constitutes *Les Sataniques*, the artist expresses fears of the flesh that are as old as the world itself. He transforms sensuality into delirium and exalts strength and pain, with mad faces, twitching hands, cracking bones and gushing blood. 'Hell is sexual', *Les Sataniques* proclaim, unsurprisingly perhaps in an era when Des Esseintes, hero of *A Rebours,* declares that 'All is syphilis!' Hell begins its torments inside the body itself. Death is in life, but this is the price of ecstasy. Woman, the willing victim, has chosen her own destiny.

In dieser neurotischen Periode in der das Bewustsein des Bösen verschärft, wird der Teufel ein ernstes Thema. Teuflische Gesellschaften und Sekten verdrängen sich. Kunst und Literatur beuten die traditionellen Themen wie Sabatte und schwarze Messen aus indem sie geschickt von den konventionellen Merkmalen des Genres Gebrauch machen. Rops ist in der Stimmung für diese Impulse und führt diese Tendenz bis zum Äußersten indem er dem Satanismus ein Gesicht voller Terror verleiht. Beeindruckt durch Charcots Entdeckungen über Hysterie, illustriert er die Symptome einer übertriebenen Empfindlichkeit, die man bald als dekadent bestempeln wird, in den übertriebenen Körperhaltungen. In diesem Drama aus fünf Teilen, die zusammen *Les Sataniques* bilden, bringt der Künstler die körperliche Angst, die so alt als die Welt ist, zum Ausdruck. Er bildet Sinnlichkeit zu Wahnsinn um und verherrlicht Kraft und Schmerzen. Wahnsinnige Blicke, angespannte Hände, das Krachen der Knochen und das Strömen von Blut... 'Die Hölle ist sexuell' behaupten *Les Sataniques*. Nicht verwunderlich in einer Zeit in der Des Esseintes, der Held aus *A Rebours* behauptet: 'Alles ist Syphilis!' Die Hölle beginnt mit ihrer Folter in den Körpern. Der Tod steht mitten im Leben. Aber der Preis dafür ist die Extase und das willige Opfer, die Frau wählt selbst ihr Schicksal.

### Satan semant l'Ivraie
Satan zaait onkruid - Satan sowing weeds - Satan sät Unkraut

27,8 cm x 20,9 cm
Province de Namur, Musée Félicien Rops

### L'enlèvement
De ontvoering - The kidnapping - Die Entführung

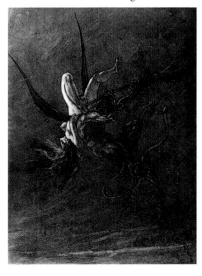

28,1 cm x 21,1 cm
Province de Namur, Musée Félicien Rops

### L'idole
Het idool - The idol - Das Idol

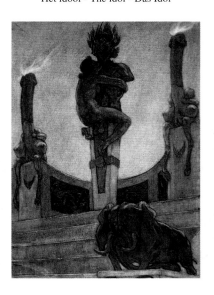

28,2 cm x 20,9 cm
Province de Namur, Musée Félicien Rops

### Le calvaire
De lijdensweg - The calvary - Der Leidensweg

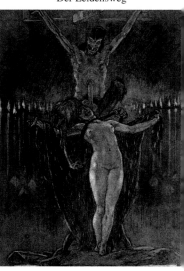

27,9 cm x 20,7 cm
Province de Namur, Musée Félicien Rops

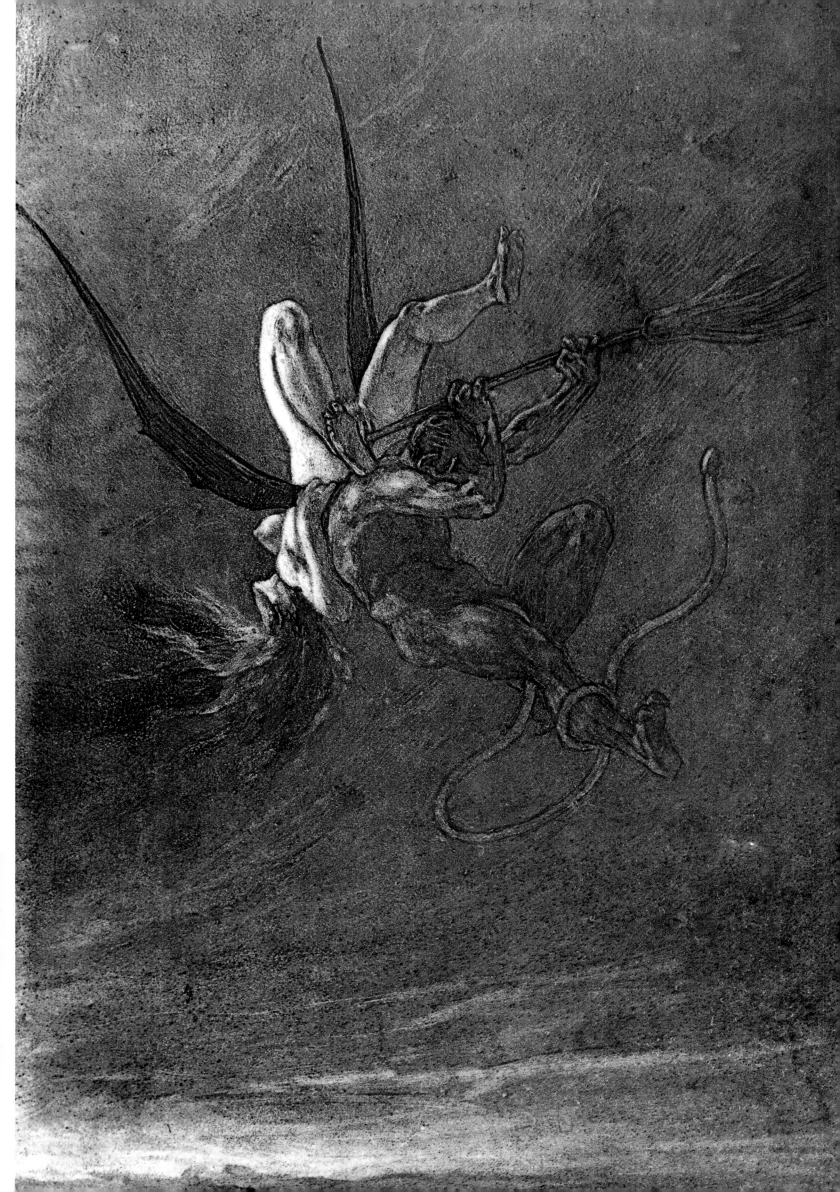

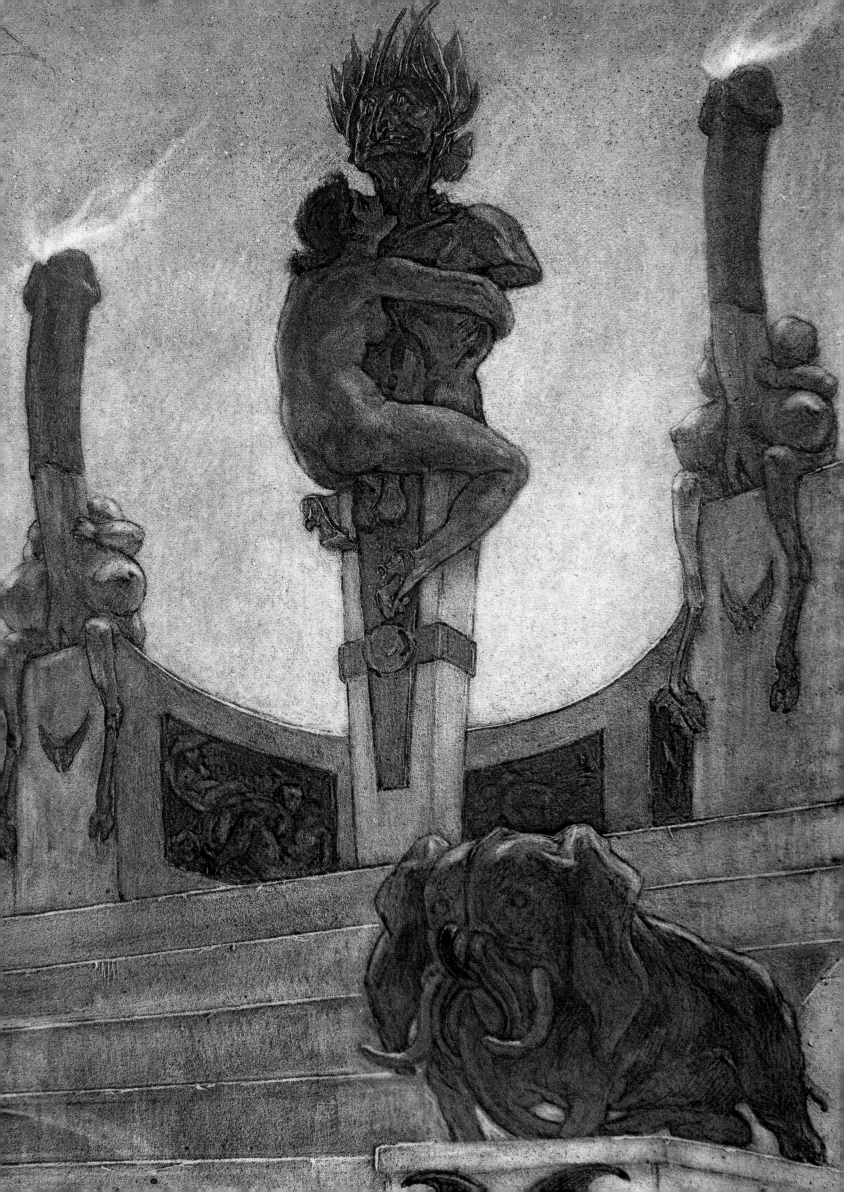

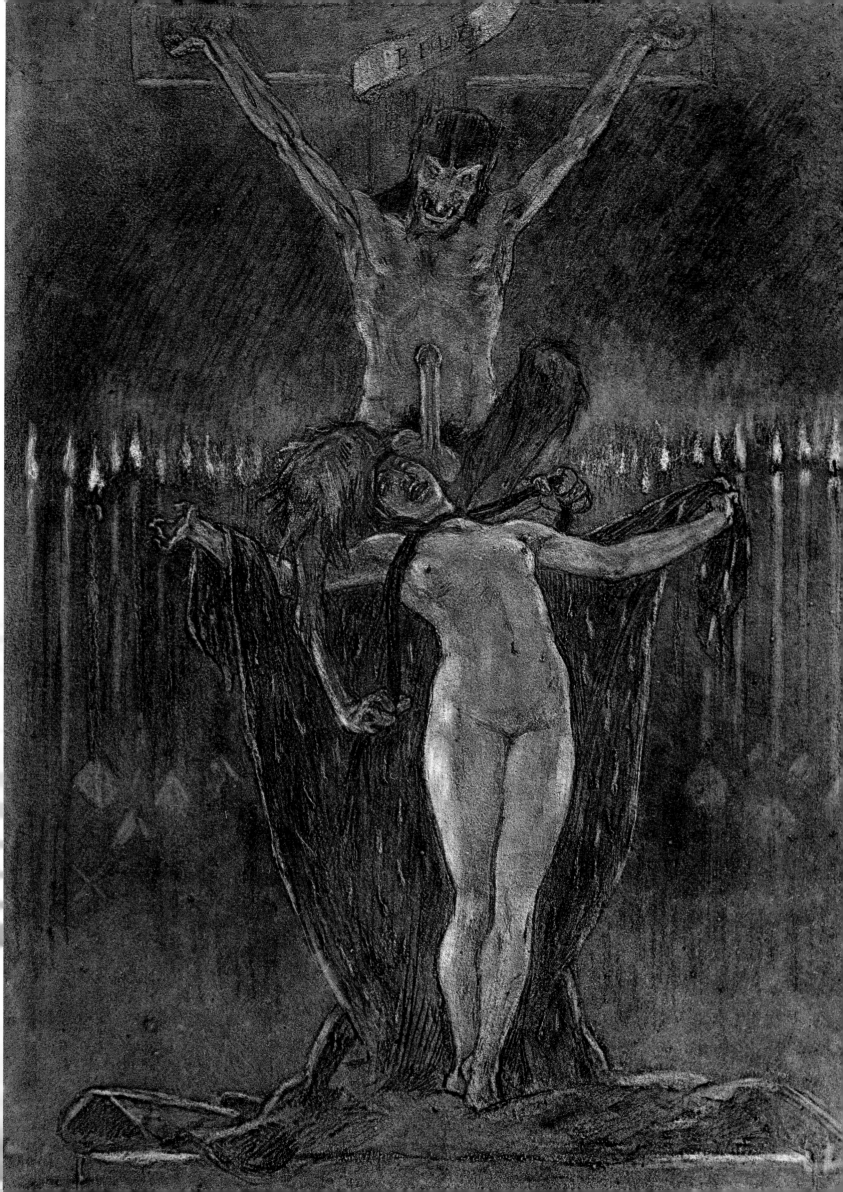

# Les Sataniques: Le Sacrifice, 1882

## Het Offer - The Sacrifice - Das Opfer

Aquarelle, crayon et gouache, Aquarel, potlood en gouache, Aquarelle, pencil and gouache, Aquarell, Bleistift un Gouache

'*S*atan tient sa victime; ce n'est plus son image mais *Lui* qui en prend possession. Il la tient échevelée, hurlante sur la pierre du Sacrifice. Sa monstrueuse puissance animée de toutes les violences et de toutes les lubricités écartèle les flancs de la *Femme et semble boire le sang qui en jaillit et qui rougit les marches de l'autel.* Le Maître, pour célébrer ces noces cruelles, a revêtu sa grande forme mythique: un massacre de bouc des primitifs sabbats et sa tête obscure et confuse est couronnée du croissant symbolique, blanc nimbé de rouge, des tarots égyptiens. Dans les nuages fuligineux volètent de macabres amours.'
Texte autographe de Rops rehaussant la planche gravée du *Sacrifice.*

'*S*atan houdt zijn slachtoffer vast; het is zijn beeld niet meer maar *Hij* die er bezit van neemt. Hij drukt haar met haar verwaaide haren op de offersteen terwijl ze het uitschreeuwt. Zijn monsterachtige, door alle geweld en geilheden aangewakkerde macht spreidt haar schoot en *lijkt het bloed te drinken dat eruit wegstroomt en de trappen van het altaar rood kleurt.* Om deze wrede bruiloft te bekrachtigen heeft de Meester zijn grote mythische gedaante aangenomen: een bokkengewei zoals in primitieve hekserijen, zijn obscuur en verward hoofd dat gekroond wordt met de symbolische halve maan in wit met een rode stralenkrans en Egyptische tarots. In de roetkleurige wolken fladderen macabere amors.'
Tekst door Rops geschreven ter versiering van de gravure *Het offer.*

'*S*atan takes possession of his victim. It is no longer his image but the evil one himself who holds her down, wild and howling, on the sacrificial altar. His monstrous strength, driven by every sort of violence and perversion, tears the woman open and *seems to drink the blood that spurts and reddens the steps of the altar.* To celebrate these cruel nuptials, the devil has once again assumed his mythic form, with the goat's horns of the primitive sabbath. His head, wreathed in darkness, is crowned with the symbolic crescent moon, white wreathed in red, of the Egyptian tarot. Macabre cherubs flutter around in the smoky clouds.'
Text in Rops' own hand describing the print of *The Sacrifice.*

'*S*atan hält sein weibliches Opfer fest; es ist nicht mehr seine Darstellung, sondern Er selbst der es in Besitz nimmt. Er drückt sie mit ihren verwehten Haaren auf den Opferstein während sie aufschreit. Seine ungeheuerliche, von aller Gewalt und Geilheiten angeheizte Macht spreizt ihren Schoß und *scheint das Blut zu trinken das hervorströmt und die Altartreppe rot färbt.* Um dieses grausame Heiratsfest zu bekräftigen, hat der Meister seine große, mythische Gestalt angenommen: ein Bockgeweih wie in primitiven Hexereien, sein obskurer und verwirrter Kopf der mit der symbolische Halbmond in weiß mit einem roten Strahlenkranz und ägyptischen Tarotkarten gekrönt ist. In den rußfarbenen Wolken flattern makabere Amore.'
Der eigenhändig von Rops geschriebene Text schmückt die Gravüre *Das Opfer.*

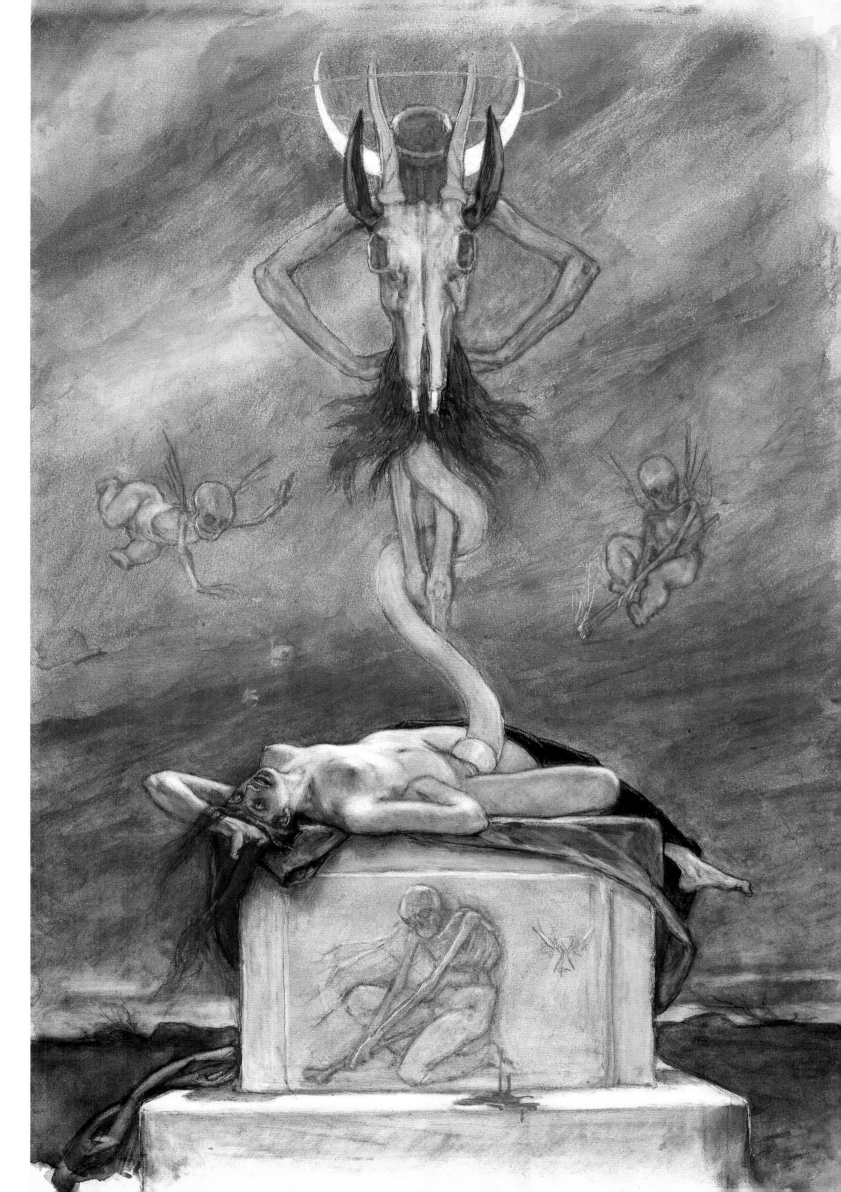

# Les Diaboliques, 1884

## Les Diaboliques - Les Diaboliques - Les Diaboliques

Héliogravures retouchées, Bewerkte heliogravures, Retouched helio-gravures, Bearbeitete Heliogravüren

28,7 cm x 20,5 cm, Province de Namur, Musée Félicien Rops

Frontispice pour Jules Barbey d'Aurevilly, *Les Diaboliques*, Paris, Lemerre (Il s'agit de la troisième édition, la première à été illustrée par Rops. Barbey d'Aurevilly lui aurait commandé ces dessins le 20 novembre 1883 et Rops les aurait livrés le 15 janvier 1884) [57]

La femme, lascive et voluptueuse se presse contre une sphinge de pierre qui lui ressemble étrangement. Lové dans les ailes de l'animal hiératique, Satan vêtu en parfait dandy, écoute, visiblement satisfait.

L'image de la sphinge 'qui a la face et les seins de la femme et les griffes du tigre' [58] est omniprésente dans l'imaginaire décadent. Elle incarne la femme fatale et cruelle. Elle est ici associée à une autre figure inquiétante, celle de la Méduse au regard pétrifiant qui réapparaîtra dans une des planches de la série des *Diaboliques, Le bonheur dans le crime.*

Rops joue ici sur un registre moins grandiloquent que dans *Les Sataniques* mais pour être moins 'horrific', le propos n'en est que plus effrayant. Si le Malin agit dans le monde, nous dit Barbey dans ses nouvelles, c'est à la manière d'un acide dont la morsure se fait chaque jour plus destructrice. Le mal imprègne, désagrège les consciences. Ce que veulent Barbey et Rops, c'est matérialiser l'action du péché, mettre son incandescence en mots et en images. Le mal triomphe partout. Crimes, trahisons, empoisonnements, infanticide… se succèderont donc sous la plume de Barbey. Le diable n'attend pas les tourments de l'enfer pour exercer sa puissance, il n'a besoin ni de sabbat ni de messe noire pour afficher son emprise sur l'humanité. Il est là. Il assiste à son triomphe, sarcastique et 'civilisé', tel que Rops l'a représenté dans son frontispice et la femme est son instrument de prédilection.
*Les Diaboliques* s'imposent dans l'œuvre de Rops comme le chapitre le plus dense d'une morale pessimiste très intellectualisée. 'Le vol et la prostitution dominent le monde!', proclamera la postface aux *Diaboliques.*

Titelplaat voor Jules Barbey d'Aurevilly, *Les Diaboliques*, Parijs, Lemerre, 1884 (Het betreft hier de derde uitgave en de eerste die door Rops geïllustreerd werd. Barbey d'Aurevilly zou de tekeningen besteld hebben op 20 november 1883 en Rops zou ze geleverd hebben op 15 januari 1884) [57]

De wulpse en wellustige vrouw drukt zich aan tegen een stenen sfinx die eigenaardig genoeg op haar lijkt. Opgerold tussen de vleugels van het hiëratisch dier luistert Satan vermomd als dandy met zichtbaar genoegen mee. Het beeld van de sfinx 'die het gelaat en de borsten van een vrouw en de klauwen van een tijger heeft' [58] is alomtegenwoordig in het decadente ideeëngoed. Ze staat voor de meedogenloze 'femme fatale'. Hier wordt ze geassocieerd met een andere verontrustende figuur, de Medusa met de doordringende blik die nog zal weerkeren in *Het geluk in de misdaad*, een andere ets uit de *Diaboliques* reeks.

Rops trekt hier een minder hoogdravend register open dan bij de *Sataniques* maar ook al is het thema minder afschrikwekkend, het vervult toch nog steeds met afschuw. Als de Duivel een handeling verricht in deze wereld, dan is het als een zuur dat iedere dag een beetje harder bijt, zo vertelt Barbey in zijn novellen. Het kwaad doordrenkt en ontbindt het bewustzijn. Barbey en Rops willen vormgeven aan de werking van de zonde, diens gloed omzetten in woord en beeld. Het kwaad zegeviert overal. Misdaad, verraad, vergiftiging, kindermoord volgen elkaar in sneltempo op in het werk van Barbey. De duivel wacht niet op de kwellingen van de hel om zijn macht uit te oefenen. Hij heeft geen hekserij of zwarte missen nodig om zijn macht aan de mensheid op te dringen. Hij staat er. Op zijn titelplaat laat Rops hem sarcastisch en 'beschaafd' bij zijn triomfen aanwezig zijn. De vrouw is daarbij zijn lievelingsinstrument.
In het werk van Rops vormen *Les Diaboliques* het 'zwaarste' hoofdstuk van een pessimistische en geïntellectualiseerde moraal. 'Diefstal en prostitutie domineren de wereld!', verkondigt het nawoord van de *Diaboliques.*

Frontispiece for Jules Barbey d'Aurevilly's *Les Diaboliques,* Paris, Lemerre, 1884. (This is the third edition, the first to be illustrated by Rops. Barbey d'Aurevilly commissioned these drawings on 20 November 1883 and Rops delivered the finished work on 15 January 1884) [57]

The woman, lewd and voluptuous, presses herself against a sphinx, whom she strangely resembles. Coiled in the wings of the hieratic beast, Satan, dressed as a dandy, eavesdrops with clear satisfaction.

The image of the sphinx 'who has the face and breasts of a woman and the claws of a tiger' [58] is never far away from the decadent imagination. She is associated here with another disturbing figure, namely that of the Medusa, she of the petrifying gaze, who was to reappear in *The joy of crime,* one of the prints in the series *Les Diaboliques.*

Rops adopts a less grandiloquent style than in *Les Sataniques,* but this is done to be less 'horrific'. The theme itself is more terrifying. If the Evil One is active in the world, Barbey tells us in his novels, then it is in the manner of an acid which eats away more destructively every day. Evil permeates and disintegrates the conscience.
The aim of Barbey and of Rops was to present the action of sin, to express its incandescence in words and images. Evil triumphs everywhere. Crime, betrayal, poisoning and infanticide trip off Barbey's pen. The devil does not wait for the torments of hell to exert his power, he has no need of witches' sabbaths or black masses to flaunt his hold over humanity. He is simply here. Rops shows him in this frontispiece watching over his triumph, ironic and civilised. Women are his preferred instrument.
*Les Diaboliques* was to be the clearest expression in Rops' oeuvre of a pessimistic and highly intellectual morality. According to the afterword to *Les Diaboliques,* 'Theft and prostitution rule the world!'

Titelbild für Jules Barbey d'Aurevilly, *Les Diaboliques,* Paris, Lemerre, 1884. (Es betrifft hier die dritte Ausgabe und zugleich die erste die von Rops illustriert wurde. Barbey d'Aurevilly soll angeblich die Zeichnungen am 20 November 1883 bestellt haben und Rops soll sie am 15. Januar 1884 geliefert haben) [57]

Die sinnliche und wollüstige Frau drückt sich an einer steinernen Sphinx der ihr eigenartigerweise ähnlich sieht. Aufgerollt zwischen den Flügeln des hieratischen Tieres hört Satan als Dandy verkleidet mit sichtbarem Vergnügen mit.

Das Bild der Sphinx 'die das Antlitz und die Brüste einer Frau und die Krallen eines Tigers hat' [58] ist allgegenwärtig im dekadenten Gedankengut. Sie verkörpert die erbarmungslose 'femme fatale'. Hier wird sie mit einer anderen beunruhigenden Figur assoziiert, die Medusa mit dem durchdringenden Blick die auch in *Das Glück im Verbrechen,* eine andere Platte aus der *Diaboliques* Reihe, auftaucht.

Rops zieht hier ein weniger hochtrabendes Register als in den *Sataniques* aber auch wenn das Thema schauderhaft ist, dennoch erfüllt es uns nicht mit weniger Abscheu. Wenn der Teufel in dieser Welt eine Tat vollführt dann ist das wie eine Säure die jeden Tag ein bißchen härter beißt, so erzählt Barbey in seinen Novellen. Das Böse durchtränkt das Bewustsein und löst es auf. Barbey und Rops wollen die Sünde darstellen und dessen Glut in Wort und Bild umsetzen. Das Böse triumphiert überall. Verbrechen, Verrat, Vergiftung, Kindermord folgen einander in Barbey's Arbeit schnell auf. Der Teufel wartet nicht auf den Quälereien der Hölle um seine Macht auszuüben. Er braucht keine Hexerei oder schwarze Messen um der Menschheit seine Macht aufzudrängen. Er ist einfach da. Auf seinem Titelbild läßt Rops ihn sarkastisch und 'zivilisiert' bei seinen Triumphen anwesend sein. Die Frau ist dabei sein Lieblingsinstrument.
Im Werk Rops bilden die *Diaboliques* das 'schwerste' Kapitel einer pessimistischen und intellektualisierten Moral. 'Diebstahl und Prostitution regieren die Welt!' verkündet das Nachwort der *Diaboliques.*

p. 109:
Le sphinx

p. 110:
Le Dessous de cartes d'une partie de Whist

p. 111:
Le plus bel amour de Don Juan

p. 112:
Le rideau cramoisi

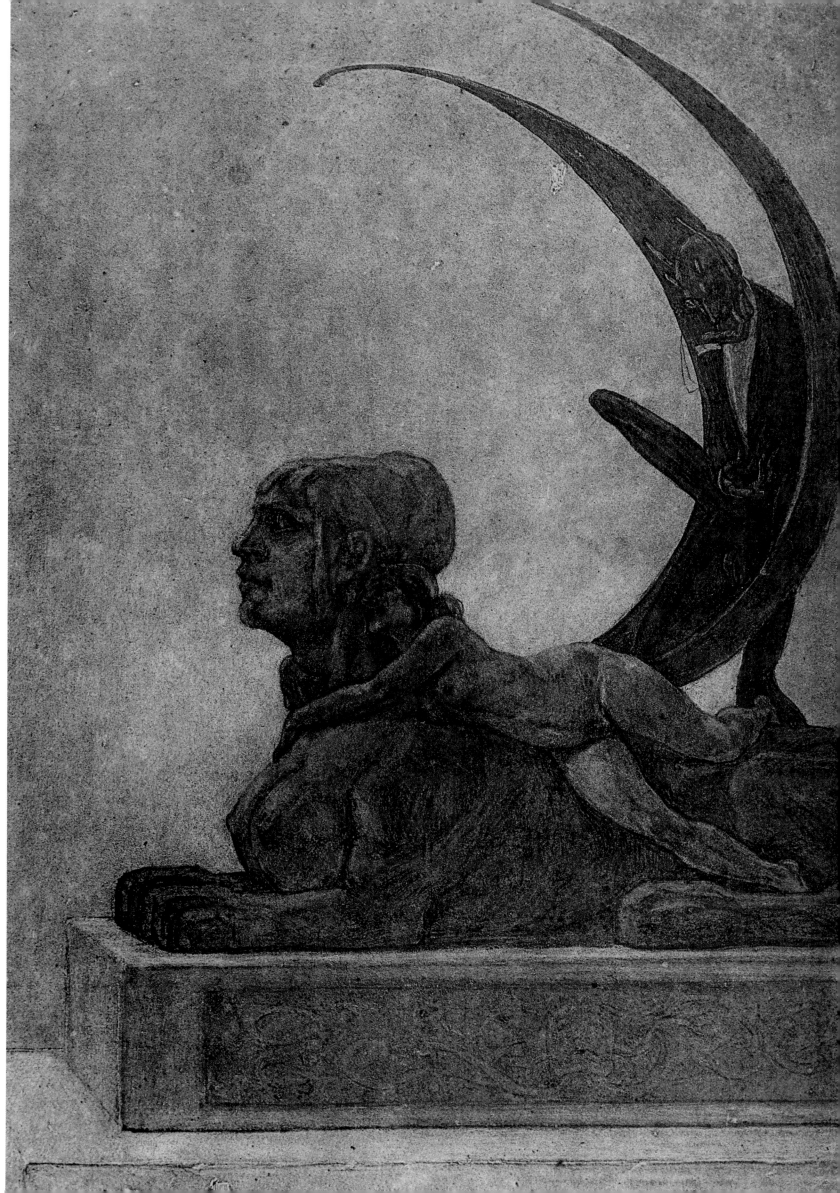

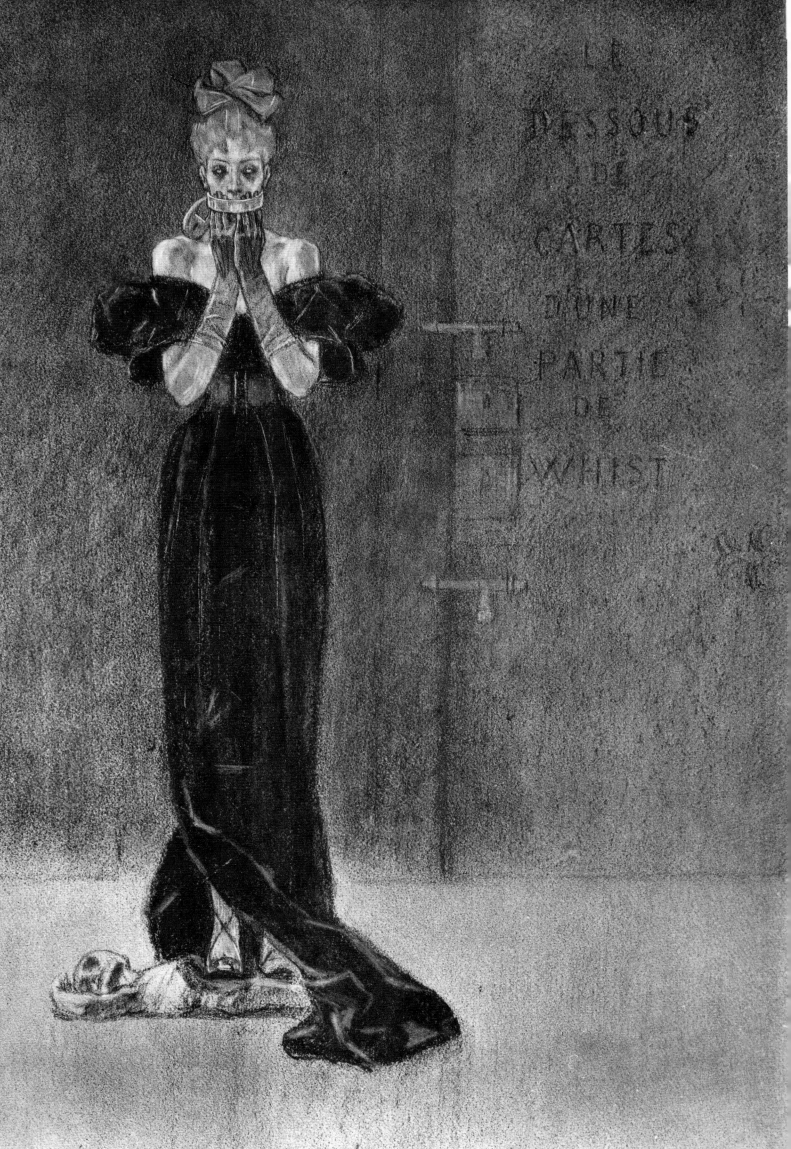

LE PLUS BEL AMOUR
DE
DON·JUAN

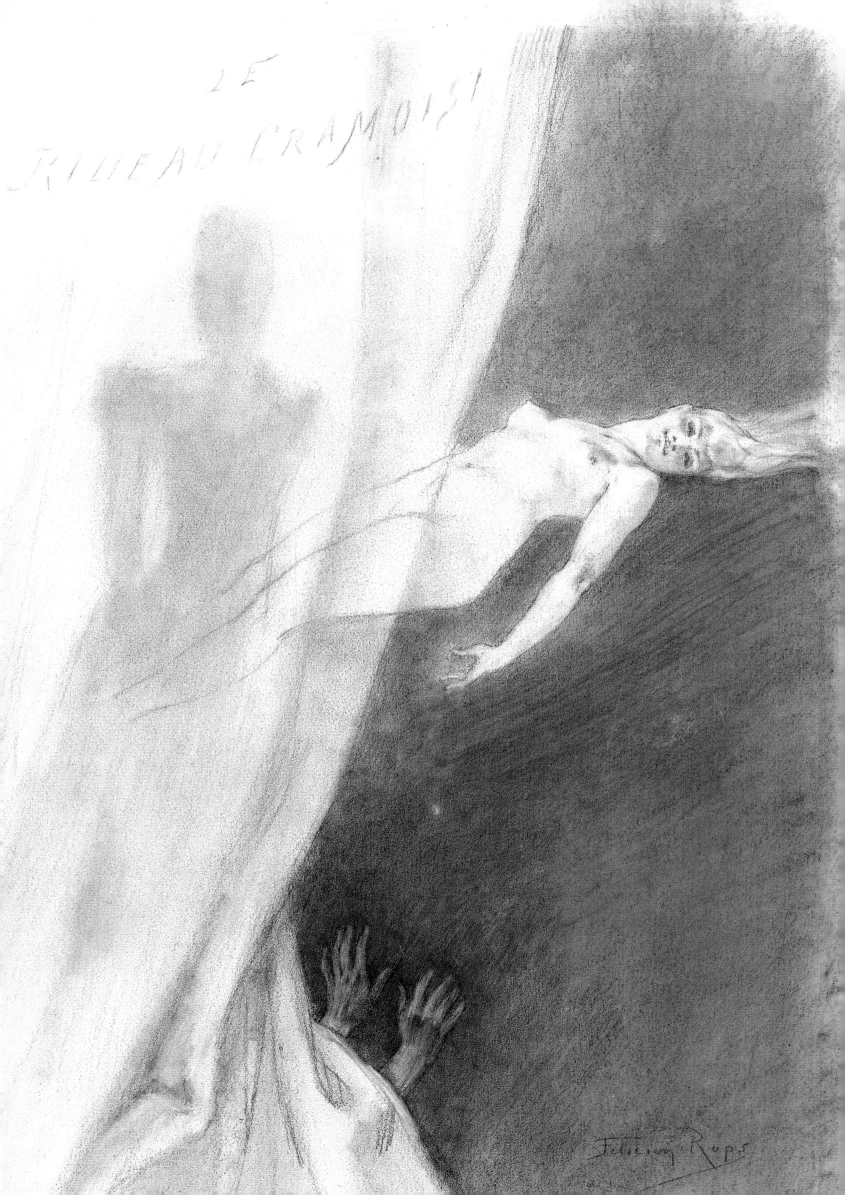

# Les Diaboliques: Le bonheur dans le crime, 1884

## Het geluk in de misdaad - The joy of crime - Das Glück im Verbrechen

Dessin original au crayon et à l'estompe, pour la nouvelle *Les Diaboliques* de Barbey d'Aurevilly, Originele uitgedoezelde potloodtekening voor de novelle *Les Diaboliques* van Barbey d'Aurevilly, Original drawing in pencil and stumps for Barbey d'Aurevilly's short story collection *Les Diaboliques*, Originalzeichnung mit Bleistift und Wischer für die Novelle *Les Diaboliques* von Barbey d'Aurevilly

C'est d'un adultère féroce dont il est question. Le couple, superbe, triomphe tandis que l'épouse se traîne, empoisonnée goutte à goutte, déjà morte. Nul remord ne transparaît. Face au triomphe du crime le serpent de la tentation lui-même tombe, foudroyé. Le péché n'existe plus puisque son idée n'effleure même pas la conscience des deux amants assassins.

Hier is er sprake van harteloos overspel. Terwijl de echtgenote zich voortsleept, druppel na druppel vergif inneemt en bijna dood is, triomfeert het koppel. Men bespeurt geen enkele blijk van mededogen. Geconfronteerd met de zege van de misdaad valt zelfs de slang, neergebliksemd. De zonde bestaat niet vermits de gedachte eraan niet eens het geweten van de moord-zuchtige minnaars beroert.

The subject here is a cruel adultery. The handsome couple triumph while the wife crawls along, slowly poisoned and almost dead. There is no evidence of the slightest remorse. Confronted with the triumph of crime, the serpent of the temptation himself is struck down. Sin no longer exists as the idea does not even occur to the consciences of the two lover-assassins.

Hier ist von einem herzlosen Ehebruch die Rede. Während die Ehegattin sich fortschleppt, Tropfen um Tropfen Gift einnimmt und fast tot ist, triumphiert das Paar. Man spürt keinen einzigen Hauch von Mitleid. Sogar die Schlange stürzt, vom Blitz getroffen, beim Sieg des Verbrechens. Die Sünde existiert nicht weil der Gedanke an sie nicht einmal das Gewissen der mordsüchtigen Geliebten berührt.

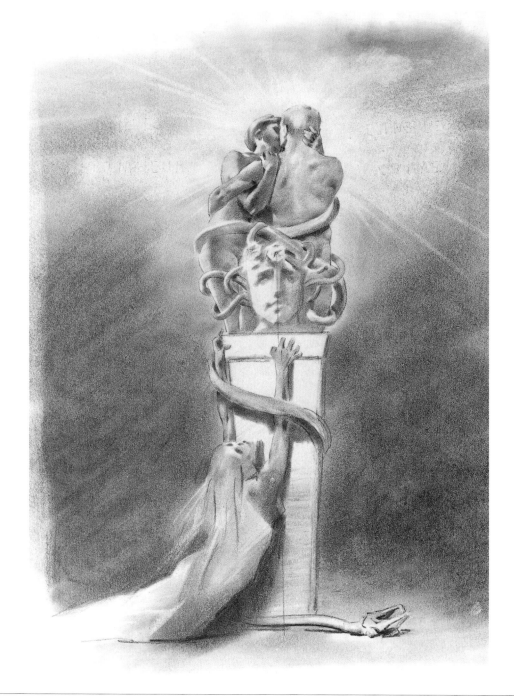

28,5 cm x 19 cm
Collection du Ministère de la culture et des affaires sociales de la Communauté française de Belgique. Dépôt au Musée Félicien Rops, Namur

# Les Diaboliques: A un dîner d'athées, 1884

## Een etentje met godloochenaars - Dining with atheists - Essen mit Atheisten

Dessin original au crayon et à l'estompe, pour la nouvelle *Les Diaboliques* de Barbey d'Aurevilly, Originele uitgedoezelde potloodtekening voor de novelle *Les Diaboliques* van Barbey d'Aurevilly, Original drawing in pencil and stump for Barbey d'Aurevilly's short story collection *Les Diaboliques*, Originalzeichnung mit Bleistift und Wischer für die Novelle *Les Diaboliques* von Barbey d'Aurevilly

Torsion du corps, traces de lutte… la violence est à son comble à la fin de ce récit où un amant 'perversement jaloux' vient d'enfoncer le pommeau de son sabre dans la cire bouillante pour cacheter le sexe de sa maîtresse punie 'par où elle a pêché'.

Een vertrokken lichaam, sporen van een gevecht… het geweld bereikt zijn hoogtepunt op het eind van dit verhaal waarin een 'ziekelijk jaloers' minnaar zijn sabelknop in de kokende was drijft om het geslacht van zijn gestrafte minnares te verzegelen 'net daar waar ze gezondigd heeft'.

A twisted body and traces of struggle… There is a crescendo of violence at the end of this story, in which a 'perversely jealous' lover dips the pommel of his sabre into boiling wax to seal his mistress's vagina, punishing her 'where she had sinned'.

Ein zuckender Körper, Kampfspuren… der Gewalt erreicht am Ende dieser Geschichte seinen Höhepunkt indem ein 'krankhaft eifersüchtiger' Liebhaber den Knauf seines Säbels in den siedendheißen Wachs tauft um das Geschlecht seiner Geliebten zu versiegeln 'gerade an der Stelle wo sie gesündigt hat'.

24,6 cm x 17 cm
Province de Namur, Musée Félicien Rops

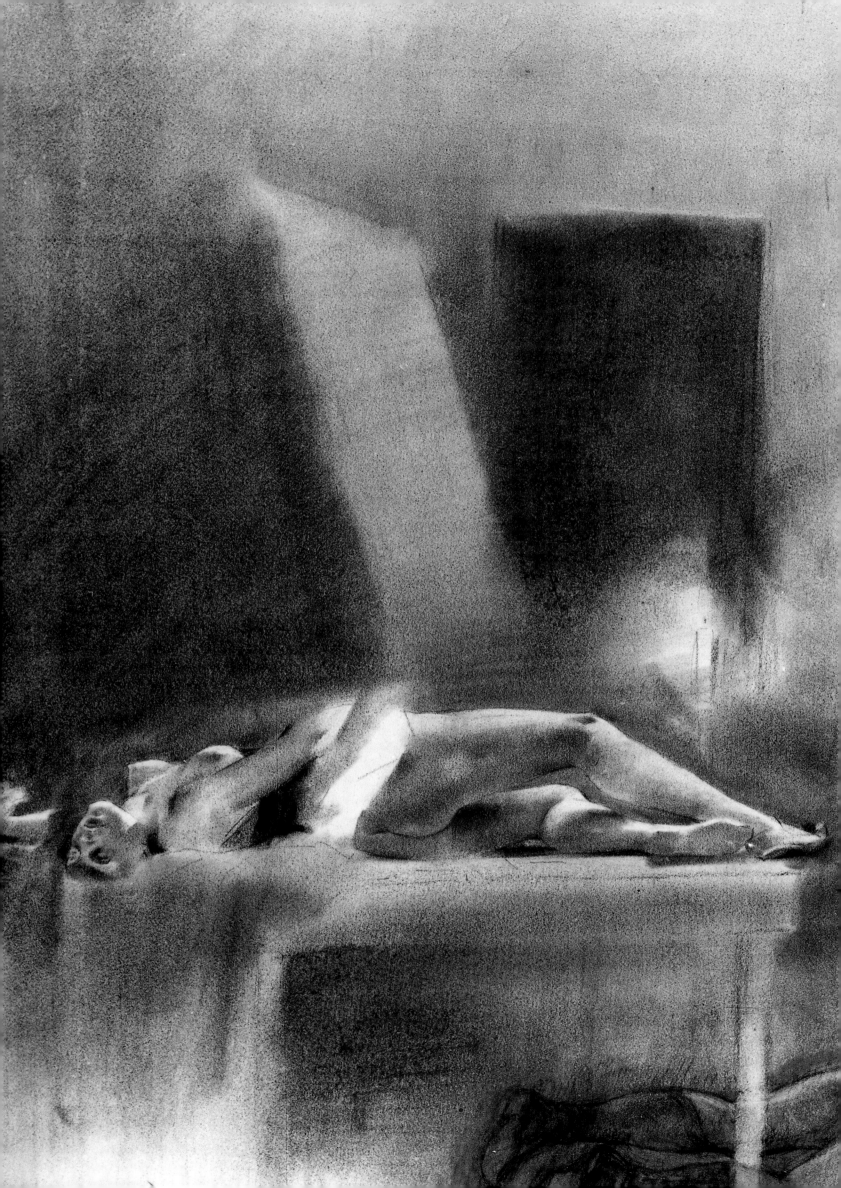

# La Foire aux amours, 1885

## De liefdesbeurs - The love fair - Die Liebesmesse

Crayon et aquarelle, Potlood en aquarel, Pencil and aquarelle, Bleistift und Aquarell

L'image semble énigmatique dans sa confrontation de la femme jeune et de la vieillarde, de la cage et de la tortue. Il s'agit en fait d'une représentation du thème mythologique de la vente des amours tel qu'on le trouve sur les fresques de Pompéi et tel que l'exploitèrent au XVIIIe siècle des artistes comme Prud'hon par exemple. Rops a élaboré cette œuvre à partir d'une gravure d'un artiste allemand du début du XIXe siècle, Wilhelm Kaulbach. Après avoir fidèlement copié cette œuvre, Rops s'est approprié le thème en se livrant à une série de variations. Il est passé de représentations particulièrement explicites: la marchande de phallus (reproduisant la gravure de Kaulbach) et la marchande d'oiseaux à cette image très élaborée dont une version servira de frontispice à l'ouvrage du marquis de Valognes (Joséphin Péladan), *Femmes honnêtes*. Un mot encore de la tortue aîlée… Cet animal inattendu était fort en vogue dans les cercles avant-gardistes du XIXe siècle. Après avoir fait les délices des flâneurs des années 1860 – il était de bon ton alors d'arpenter les passages parisiens au rythme d'une tortue que l'on tenait en laisse – cet animal prendra place dans le bestiaire décadent. Montesquiou, le dandy parisien, ne serait-il pas dans sa bibliothèque une tortue à la carapace dorée au même titre que ses éditions rares.

Op het eerste zicht gaat het hier om een raadselachtige confrontatie tussen een jonge vrouw en een oudje, tussen een schildpad en een kooi. In feite gaat het om de voorstelling van het mythologische thema van de verkoop van amortjes zoals men terugvindt op de fresco's van Pompeï en zoals het in de achttiende eeuw gebruikt werd door kunstenaars als Prud'hon. Voor dit werk baseerde Rops zich op een gravure van Wilhelm Kaulbach, een Duits kunstenaar van het begin van de 19de eeuw. Na eerst het werk getrouw gekopieerd te hebben, waagde hij zich aan een reeks variaties erop. Hij evolueerde van zeer expliciete afbeeldingen: zoals de fallusverkoopster (nabootsing van Kaulbachs werk) en de vogelverkoopster naar dit gedetailleerde beeld waarvan één versie dienst zal doen als titelplaat voor *Femmes honnêtes*, een werk van markies de Valognes (Joséphin Péladan). Nog een woordje over de gevleugelde schildpad. Dit ongewone dier is in de 19de eeuw in kringen van avant-gardisten zeer in de mode. Na zich over de slenteraars van de jaren '60 vrolijk gemaakt te hebben – het was toen 'in' om aan het tempo van een schildpad aan de leiband langs de Parijse galerijen te slenteren – zal dit dier haar plaats in het decadente dierenfabelboek innemen. Borg de Parijse dandy Montesquiou in zijn bibliotheek geen schildpad met gouden schild op samen met zijn zeldzame uitgaven?

This image seems enigmatic in the way it combines the young and the old woman, the cage and the tortoise. In reality, it represents the mythological theme of the sale of cherubs that we find in the frescoes of Pompeii and the work of 18th-century artists like Prud'hon. Rops based this work on an engraving done by the German artist Wilhelm Kaulbach in the early part of the 19th century. Having faithfully copied the original, he appropriated the theme and produced a series of variations on it. He moved from particularly explicit representations – the phallus seller (reproducing Kaulbach's engraving) and the bird seller, to this highly elaborate image, a version of which was used as the frontispiece of *Femmes honnêtes* by the Marquis de Valognes (Joséphin Péladan). A brief word can be said concerning the winged tortoise. This unusual animal was very much in vogue in avant-garde circles in the 19th century. Having been a fad with the flâneurs of the 1860s, when it had been fashionable to walk the galleries of Paris at the pace of a tortoise on a leash, the animal became a firm favourite in the decadent bestiary. Montesquiou, the Parisian dandy, kept a tortoise with a gilded shell alongside the rare books in his library.

Auf dem ersten Blick handelt es sich hier um eine rätselhafte Konfrontation zwischen einer jungen Frau und einem Mütterchen, zwischen einer Schildkröte und einem Käfig. Eigentlich geht es um die Darstellung vom mythologischen Thema des Verkaufs von kleinen Amorchen wie das vorkommt auf den Fresken von Pompeï und wie davon im achtzehnten Jahrhundert von Künstlern wie Prud'hon Gebrauch gemacht wurde. Für dieses Werk basierte Rops sich auf eine Gravüre von Wilhelm Kaulbach, einen deutschen Künstler aus dem Anfang des neunzehnten Jahrhunderts. Nachdem er erst das Werk getreu nachgemalt hatte, wagte er sich an eine Reihe Variationen heran. Seine Arbeit entwickelte sich von expliziten Abbildungen, wie die Phallusverkäuferin (Nachahmung von Kaulbachs Werk) und die Vogelverkäuferin nach diesem detaillierten Bild wovon eine Fassung dienen wird als Titelbild für *Femmes honnêtes*, ein Werk von Marquis de Valognes (Joséphin Péladan). Noch ein kleines Wort über die geflügelte Schildkröte. Dieses ungewöhnliche Tier ist im neunzehnten Jahrhundert in avantgardistischen Kreisen sehr populär. Nachdem man sich in den sechziger Jahren über die Bummler lustig gemacht hat, – es war damals 'in um an dem Tempo einer Schildkröte an der Leine die Pariser Galerien entlang zu schlendern – wird dieses Tier seinen Platz im dekadenten Tiergeschichtenbuch einnehmen. Räumte der Pariser Dandy Montesquiou in seiner Bibliothek nicht eine Schildkröte mit goldenem Schild zusammen mit seinen seltsamen Ausgaben ein?

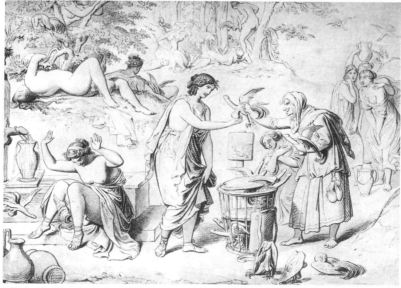

Wilhelm Kaulbach: La vendeuse d'oiseaux, De vogelverkoopster, The bird seller, Die vogelverkäuferin

27 cm x 20,5 cm, signé en bas à droite: Félicien Rops, Inscription en haut à gauche: 'La Foire aux amours'
Province de Namur, Musée Félicien Rops

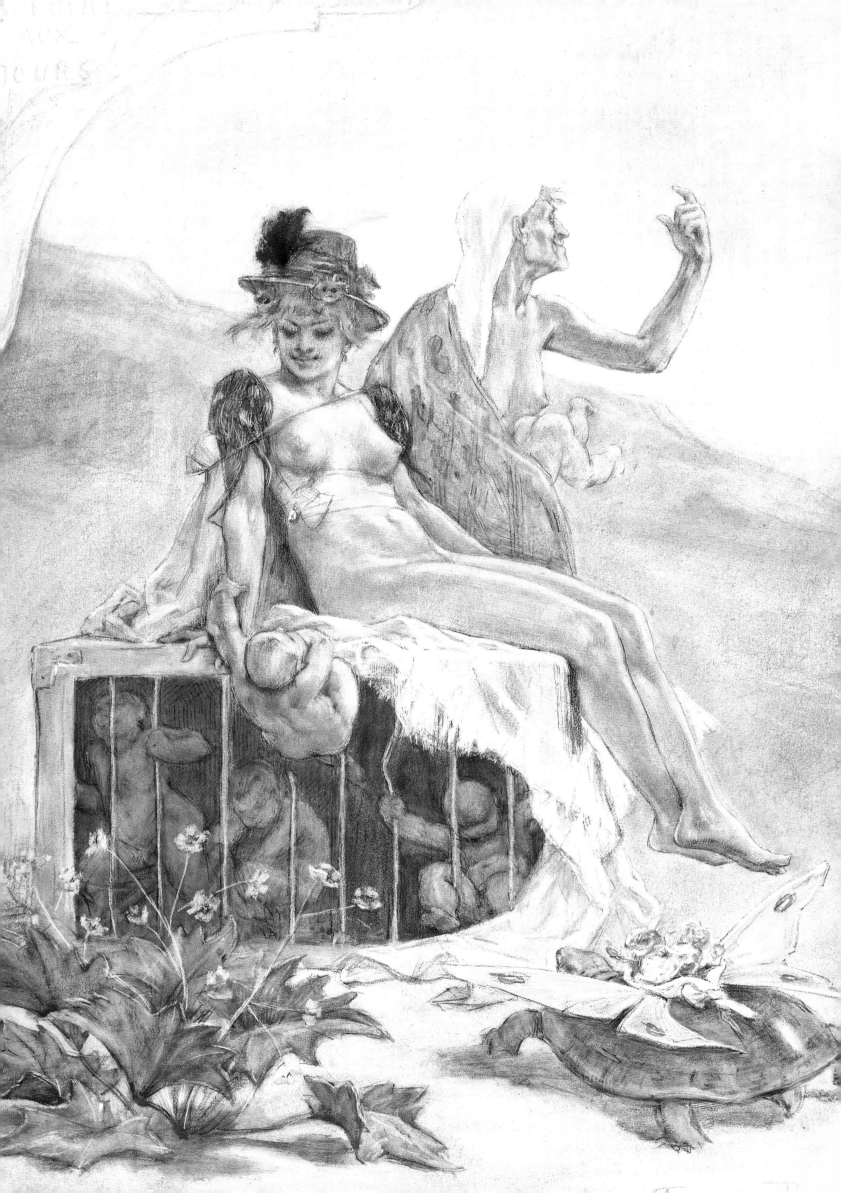

# L'amour à travers les âges, 1885

## Liefde doorheen de jaren - Love through the ages - Liebe die Jahre hindurch

Pour Octave Uzanne, *Son altesse la femme*, Paris, A. Quantin, 1885
Tekening die door Octave Uzanne gebruikt werd om zijn *Son altesse la femme*, Parijs, A. Quantin, 1885 te illustreren,
Drawing used as an illustration for Octave Uzanne's, *Son altesse la femme*, Paris, A. Quantin, 1885,
Zeichnung die Octave Uzanne gebraucht hat um seine *Son altesse la femme*, Paris, A. Quantin, 1885 zu illustrieren

Huile et gouache, Olieverf en gouache, Oil and gouache, Ölfarbe und Gouache

Octave Uzanne est un ami de la 'seconde génération', un de ceux de l'âge mûr, un des intimes de la maison de la Demi-Lune en bord de Seine. Bibliophile, écrivain, Uzanne sera notamment un des auteurs de *Féminies*, ouvrage collectif paru en 1896 avec des illustrations de Rops. Par ce titre aux allures de néologisme, les auteurs tentent de nommer un des mystères les plus tarabustants qu'ait connu l'humanité: celui du féminin à l'état pur! Cette spécificité du sexe faible (!) que Baudelaire et Villiers de l'Isle Adam appelaient *Féminilité* et que d'autres nommaient *Fémininité*… A défaut d'être déjà nommé par Uzanne, le féminin triomphe sans partage dans cette œuvre. Depuis la nuit des temps, la déesse de l'amour triomphe partout de par le monde. Parée des légers atours ropsiens, elle reçoit avec une tranquille assurance, les hommages que lui rendent une foule de petits personnages. A la fois amours mythologiques et simples humains munis pour certains de quelques accessoires distinctifs, ils se pressent d'un même élan à la rencontre de leur idole. On reconnaît çà et là un troubadour et de dodues jouvencelles, des soldats en armes, un Pierrot flanqué d'un acteur masqué, une mondaine à l'éventail ou un cornemuseux essoufflé, jusqu'à un petit chien… tous sont plein d'allant! Les rares récalcitrants sont emmenés par la force. La lointaine Asie est elle aussi évoquée et même Louis XIV revêtu pour la circonstance d'un habit de cour! Le brasero où brûlent les cœurs des fidèles de Vénus n'est pas prêt de s'éteindre.

Octave Uzanne is een vriend van de tweede generatie, een intimus van het huis 'La Demi-Lune' aan de oever van de Seine. Hij was een bibliofiel en een mede-auteur van de *Féminies*, een collectief werk dat in 1896 verscheen met illustraties van Rops. Met deze neologistische titel proberen de schrijvers één van de meest kwellende vraagstukken die de mensheid gekend heeft te benoemen: het vrouwelijke in zijn meest pure vorm. De bijzonderheid van het zwakke (!) geslacht die Baudelaire en Villiers de l'Isle Adam *Féminilité* en anderen *Fémininité* noemden...
Alhoewel niet vermeld door Uzanne, triomfeert het vrouwelijke onvoorwaardelijk in dit werk. Sinds het eind der tijden zegeviert de godin der liefde overal in de wereld. Volgens Rops' voorkeuren getooid, neemt zij rustig en zelfzeker de eerbetuigingen van een menigte kleine personages in ontvangst. Zowel kleine mythologische amortjes als gewone stervelingen met enkele opvallende accessoires verdringen zich met eenzelfde enthousiasme rond hun idool. Hier en daar herkennen we bepaalde figuren: een troubadour, mollige jonge meisjes, gewapende soldaten, een pierrot samen met een gemaskerd acteur, een mondaine vrouw met waaier, een doedelzakspeler die buiten adem lijkt tot zelfs een klein hondje. Alle zijn ze bijzonder actief. Enkele onwilligen worden onder dwang weggevoerd. Ook het verre Azië is vertegenwoordigd evenals Lodewijk XIV in vol ornaat. De vuurpot waarin de harten van Venus' getrouwen branden, zal niet vlug uitdoven.

Octave Uzanne was a 'second generation' friend of Rops – a companion of his mature years who often came to 'Demi-Lune', the artist's house on the banks of the Seine. He was a bibliophile and writer, best-known for his contribution to *Féminies*, a collective work published in 1896 and illustrated by Rops. The title of the book was coined in an attempt to capture one of the most nagging mysteries ever to face humanity, that of pure femaleness – that specific nature of the weaker (!) sex which Baudelaire and Villiers de l'Isle Adam called *Féminilité* and others *Fémininité*. Although not mentioned by Uzanne, femininity is unequivocally victorious in this work. Since the dawn of time, the goddess of love has triumphed throughout the world. Costumed in light Ropsian robes, she receives with calm assurance the homage paid to her by a multitude of little figures. Cherubs and humans alike, some with distinctive attributes to identify them, surge forward to meet their idol. Here and there, we pick out troubadours, plump damsels and soldiers, a Pierrot with a masked actor by his side, a fashionable lady with a fan, a breathless piper and a little dog, all equally sprightly. The occasional recalcitrant has to be dragged along forcibly. Distant Asia is evoked, too, and we even see Louis XIV, dressed in a fine courtly costume to mark the occasion. The brazier stoked by the hearts of Venus' faithful lovers shows no sign of going out.

Octave Uzanne ist ein Freund der zweiten Generation, ein Intimus vom Haus 'La Demi-Lune' am Ufer der Seine. Er war Bibliophile und co-Autor der *Féminies*, eines kollektiven Werkes, das 1896 mit Illustrationen von Rops erschien. Mit diesem neologistischen Titel versuchten die Schriftsteller eine der quälendsten Fragen die die Menschheit gekannt hat, zu bezeichnen: das Weibliche in ihrer reinsten Form. Die Besonderheit des schwachen (!) Geschlechts, die Baudelaire und Villiers de l'Isle Adam *Féminilité* und andere *Fémininité* nannten... Obwohl nicht erwähnt von Uzanne, triumphiert das Weibliche bedingungslos in diesem Werk. Seit unendlicher Zeit siegt die Liebesgöttin überall auf der Welt. Nach Rops Vorliebe geschmückt, nimmt sie ruhig und selbstsicher die Ehrenerweise einer Menge kleiner Figuren in Empfang. Sowohl kleine mythologische Amorchen als gewöhnliche Sterbliche mit einigen auffallenden Ausstattungen drängen sich mit derselben Begeisterung um ihr Idol. Hier und da erkennen wir bestimmte Figuren: einen Troubadour, mollige junge Mädchen, gewaffnete Soldaten, einen Pierrot zusammen mit einem maskierten Schauspieler, eine mondäne Frau mit Fächer, einen Dudelsackspieler der außer Atem scheint bis sogar ein kleines Hündchen. Alle sind besonders aktiv. Einige Unwillige werden unter Zwang abgeführt. Auch das ferne Asien ist vertreten genauso wie Ludwig XIV in vollem Ornat. Der Feuertopf, in dem die Herzen der Venus-Getreuen brennen, wird nicht schnell erlöschen.

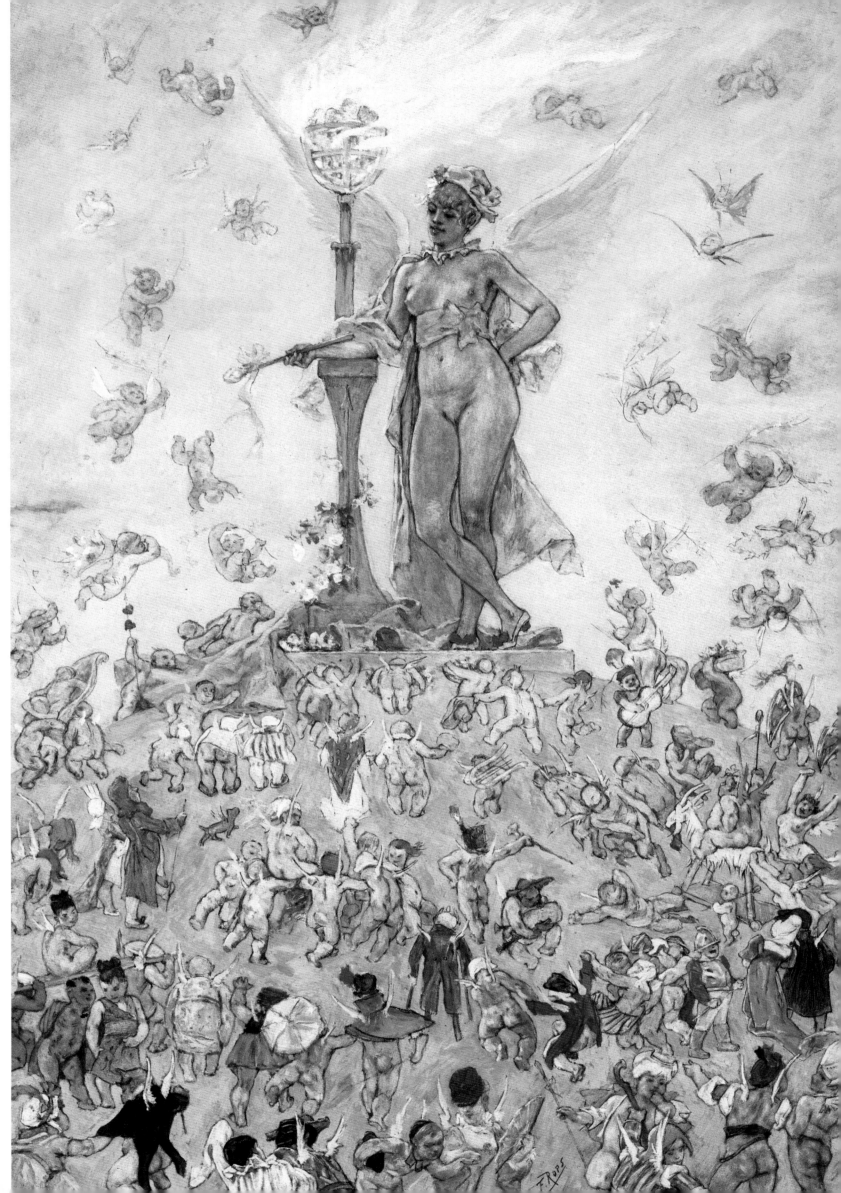

# Maturité, c. 1886

## Maturiteit - Maturity - Reife

Huile sur panneau, Olieverf op paneel, Oil on panel, Ölfarbe auf Tafel

Dans la peinture de Rops, la femme semble déchargée du poids terrible que Rops lui assigne en gravure, celui de son assujettissement au diable. Cette femme est séduisante, dans l'éclat d'une 'maturité' qu'elle excelle à mettre en valeur. Elle ne semble en aucun cas dangereuse. Mais qu'on y prenne garde. La peinture est un lieu de refuge pour Rops. L'autre côté du miroir n'est jamais loin… Il existe une gravure consacrée à ce thème. La femme y est la même. Même visage, même toilette, même attitude et pourtant rien n'est plus pareil. Il suffit d'un détail pour changer la perspective. C'est son reflet dans un miroir, tendu par un mystérieux personnage, qu'elle contemple de ce beau regard tranquille. Une autre gravure intitulée *Le miroir de coquetterie* dévoile l'énigme. C'est le diable en personne qui incite la femme à mesurer l'étendue de ses charmes… Attention danger!

Op de schilderijen van Rops lijkt de vrouw verlost te zijn van het schrikbarend gewicht van de onderwerping aan de duivel waaraan ze in de etsen was overgeleverd. Deze vrouw is verleidelijk in de schittering van haar maturiteit die ze perfect tot uiting doet komen. Ze lijkt in geen geval gevaarlijk. Maar opgepast! Schilderen is een schuiloord voor Rops. De andere kant van de spiegel is nooit veraf... Er bestaat een ets met hetzelfde thema en dezelfde vrouw. Zelfde gelaat, zelfde kledij, zelfde houding en nochtans is niets hetzelfde. Eén detail volstaat om het perspectief te veranderen. Met een mooie, ingetogen blik aanschouwt ze haar evenbeeld in een spiegel die haar door een geheimzinnig personnage wordt voorgehouden. Een andere ets met de titel *De spiegel der behaagzucht* onthult het raadsel. De duivel in persoon zet de vrouw ertoe aan om haar charmes uitgebreid te tonen... Opgepast gevaar!

The women who feature in Rops' paintings seem to have been spared the terrible burden he places on them in his engravings – that of their subjection to the devil. This is an attractive woman in the full bloom of her womanhood, which she knows how to put to the best possible use. Although she does not seem dangerous in any way, we have to tread warily. Painting was a refuge for Rops and the other side of the mirror is never far away. There is an engraving on this theme, featuring the same woman. The face is the same and the clothes are the same, yet something is different. It only takes a single detail to change the perspective entirely, that detail being a mirror held by a mysterious figure whom she regards with this attractive and calm expression. Another engraving entitled *The mirror of flirtation* reveals the answer to the enigma. It is the devil himself who encourages the woman to gauge the extent of her charms. Beware!

In den Gemälden Rops scheint die Frau erlöst zu sein vom fürchterlichen Gewicht ihrer Unterwerfung am Teufel dem sie in den Radierungen überliefert war. Diese Frau ist verführerisch im Glanz ihrer Reife die sie perfekt zum Ausdruck bringt. Sie scheint keinesfalls gefährlich. Aber Vorsicht! Malen ist ein Zufluchtsort für Rops. Die andere Seite des Spiegels ist nie weit weg... Es gibt eine Radierung mit demselben Thema und derselben Frau. Dasselbe Antlitz, dieselbe Kleidung, dieselbe Haltung und dennoch ist nichts dasselbe. Ein Detail genügt um die Perspektive zu ändern. Mit einem schönen, sittsamen Blick betrachtet sie ihr Ebenbild in einem Spiegel den ihr eine geheimnisvolle Figur vorhält. Eine andere Radierung mit dem Titel *Der Spiegel der Gefallsucht* enthüllt das Rätsel. Der leibhaftige Teufel veranlaßt die Frau, ihren Charme ausführlich zu zeigen... Vorsicht, Falle!

Le miroir de coquetterie - De spiegel der behaagzucht - The mirror of flirtation - Der Spiegel der Gefallsucht, 28,1 cm x 20,1 cm, Province de Namur, Musée Félicien Rops

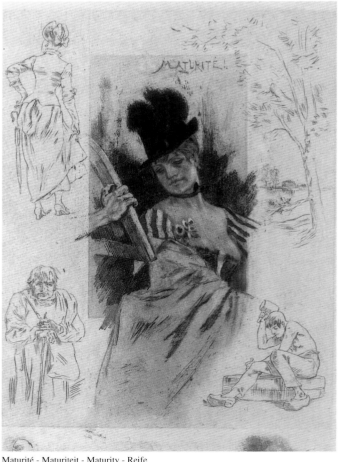

Maturité - Maturiteit - Maturity - Reife
23 cm x 17,4 cm, Collection B.d.M., Namur

26 cm x 18 cm, monogramme en bas à droite: FR
Province de Namur, Musée Félicien Rops

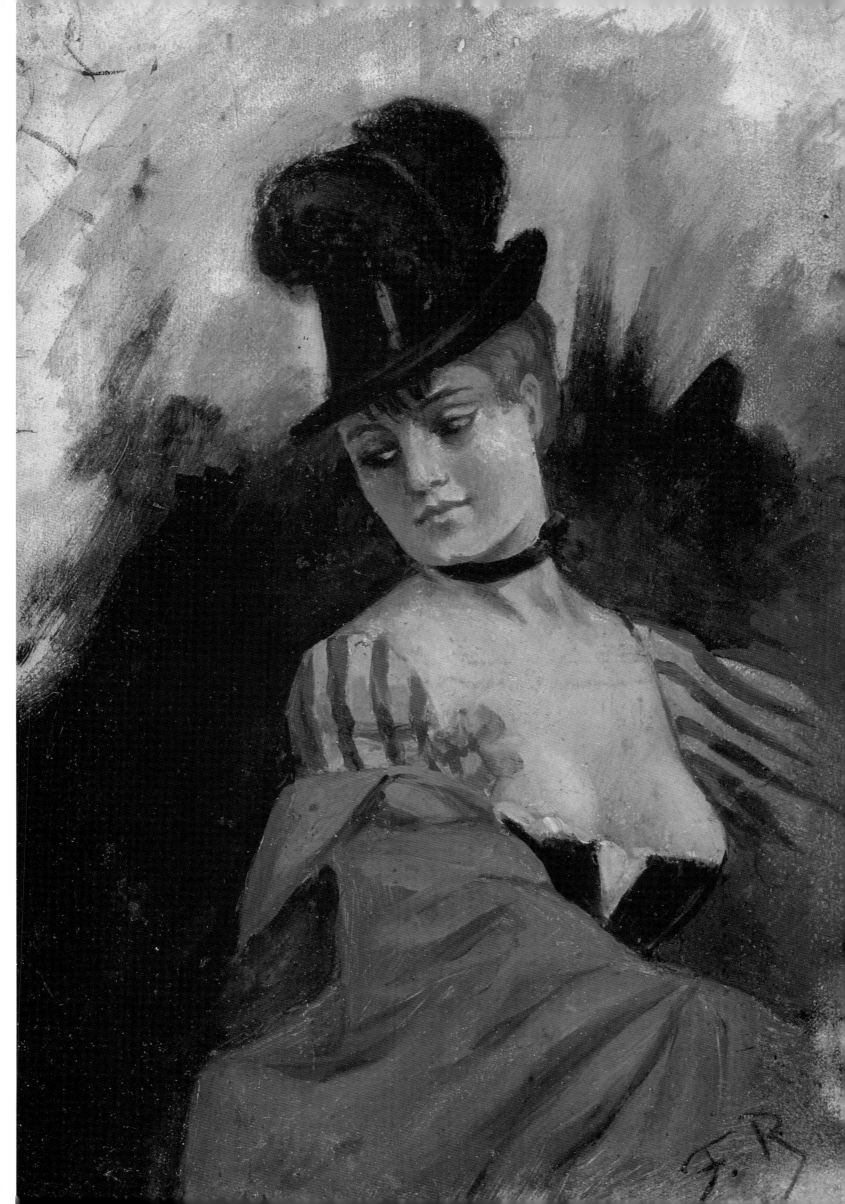

# Nubilité, c. 1878-1890

## Huwbaarheid - Nubility - Heiratsfähigkeit

Planche avec dessin en marge - Prent met tekening in de marge - Print with drawing in the margin - Stich mit Zeichnung in der Marge

Vernis mou, crayon de couleur et rehauts de gouache, Zacht vernis, kleurpotlood en hoogsels in gouache,
Soft ground, coloured pencil and gouache highlights, Weicher Firnis, Farbstift und Gouache Farbe

Nubilité – Maturité. Les âges de la vie. Ceux d'une séduction perverse orchestrée par le diable. Nul besoin de vêtement pour ce corps fraîchement épanoui. La page entière, dessins de marge compris, est un hymne aux seins triomphants. Soupesés ou amplement dévoilés, ils sont l'emblème d'une séduction qui découvre ses atouts et joue d'une puissance que Rops dénonce comme maléfique. 'Les voilà dressés – Les mauvais – Les pervers – Les ennemis faits pour la bouche des hommes', écrit-il dans le texte signé d'un improbable J. Hieland, qui n'est autre que lui. La guerre des sexes n'est pas prête de s'éteindre, que ce soit dans l'œuvre de Rops ou dans les arcanes d'une philosophie fin de siècle qui fait la part belle à une misogynie angoissée!
L'image de ce sein coupé et présenté sur un plat par une main griffue et décharnée est pleinement significative. Ces appétissants appâts n'existent que par et pour le diable. Malheur aux hommes!

Huwbaarheid – Maturiteit. De episodes van het leven. Die van een perverse verleiding, georkestreerd door de duivel. Dit prille, pas ontloken lichaam heeft geen behoefte aan kleren. De volledige bladzijde, aantekeningen in de marges inbegrepen, is een ode aan de triomferende borsten. In de hand gewogen of volledig ontbloot vormen ze het symbool van een verleiding die al haar troeven uitspeelt en een kracht ontwikkelt die Rops als noodlottig bestempelt. 'Zie ze daar, opgericht, de slechteriken, de perversen, de vijanden... gemaakt voor de mond van de man', schrijft hij in een tekst die hij met het ongeloofwaardige J. Hieland ondertekent.
De oorlog tussen de seksen is nog lang niet ten einde, noch in het werk van Rops, noch in de geheimen van een fin de siècle-filosofie die hoog oploopt met een beangstigende vrouwenhaat!
Dit beeld van een afgesneden borst die door een geklauwde en ontvleesde hand op een schotel aangeboden wordt, is veelzeggend. Dit aantrekkelijke lokmiddel bestaat enkel door en voor de duivel. Pech voor de mannen!

Nubility and Maturity – the ages of woman and of a perverse seduction orchestrated by the devil. No need for clothes for this body newly in its prime. The entire page, including the margin drawings, is a hymn to triumphant breasts. Held up or revealed, they are emblematic of a seduction which displays its assets and exploits a power that Rops denounces as malevolent. 'Here they stand – the evil ones – the perverse – enemies made for men's mouths.' So reads the text signed by an improbable-sounding J. Hieland, probably Rops himself. The war of the sexes shows no sign of abating in either Rops' own work or the mysteries of a fin-de-siècle philosophy marked by an anxious misogyny.
The image of a severed breast presented on a platter by a gaunt, clawed hand is extremely significant. Such delicious bait could only exist through and for the devil. Woe to men!

Heiratsfähigkeit – Reife. Die Lebensstufen. Die einer perversen, vom Teufel orchestrierten Verführung. Dieser junge, gerade erst entfaltene Körper, bedürft keine Kleider. Die völlige Seite einschließlich der Randbemerkungen, ist eine Ode auf die triumphierenden Brüste. In der Hand gewogen oder völlig entblößt, bilden sie das Symbol einer Verführung die all ihre Trümpfe ausspielt und eine Kraft entwickelt die Rops als verhängnisvoll bezeichnet. 'Siehe da die Aufgerichteten – die Bösewichte – die Feinde gemacht für den Mund des Mannes', schreibt er in einem Text, den er mit dem unglaubwürdigen Namen J. Hieland unterschreibt. Der Krieg zwischen den Geschlechten ist noch längst nicht zu Ende, noch im Werke Rops, noch in den Geheimnissen einer fin de siècle-Philosophie die große Stücke auf einen beängstigenden Frauenhaß hält!
Dieses Bild einer abgeschnittenen Brust die durch eine gekrallte und entfleischte Hand auf einer Schüssel angeboten wird, ist vielsagend. Dieses reizvolle Lockmittel besteht nur durch und für den Teufel. Pech für die Männer!

39 cm x 30,5 cm
Galerie Patrick Derom, Bruxelles

Les voilà dressés
Les mauvais
Les Pervers
Les Ennemis
Faits pour la bouche
Des hommes!
Pour Eux
quitteront la Calme maison
Sans se retourner
Sans écouter
plaintes de la dolente épousée.
Ils prendront
Pour Eux
les richesses du Voisin.
Ils tremperont
leurs mains dans le sang rouge
De leurs frères
Sans regrets,
Sans jamais regretter rien
Des choses qui furent!
Et, pour Eux
Jusqu'au grand Jugement
Insulteront!
Les Dieux
De tous les Paradis!

J. Hieland.
(traduction F. Rops)

Et toujours testons de
Cachelles furent plat de Diableries..
.... (Gauderies du pays Namurwet)

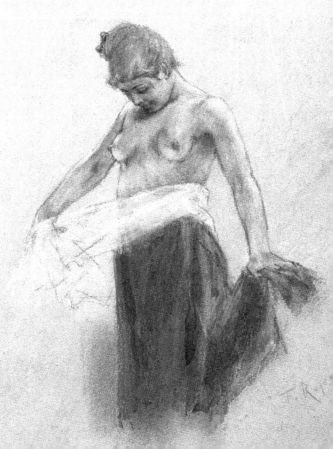

# L'Initiation sentimentale, 1887

## De sentimentele inwijding - Sentimental initiation - Die sentimentale Einweihung

### Crayon et aquarelle, Potlood en aquarel, Pencil and aquarelle, Bleistift und Aquarelle

Joséphin Péladan fut un des premiers analystes de l'œuvre de Rops. C'est lui qui mit en exergue la formule célèbre qui la définit en ces termes: 'L'homme pantin de la femme, elle-même créature du diable'. En 1884, l'écrivain excentrique, féru d'occultisme, entamera un grand cycle romanesque qui comptera 21 romans et se terminera en 1925. L'entreprise qu'il baptise éthopée, veut être à la France de 1880 ce que *La Comédie humaine* avait été à celle de 1830. Il veut dénoncer la corruption des mœurs modernes par le matérialisme. Placé en tête du troisième volume de cet ensemble que Péladan intitule *La Décadence latine, L'Initiation sentimentale* est un frontispice provocateur, à la fois en phase avec le texte qu'il introduit et autonome, affranchi. L'image n'illustre pas le texte, stricto senso, pas plus que le texte n'explique l'image. Tous deux expriment dans une symbolique compliquée les affres d'une modernité effrayante. Chasseresse macabre, une moderne Salomé se dresse au centre de la composition. Elle tient en main le trophée de son 'initiation sentimentale': une tête d'homme aux yeux glacés d'effroi. A l'arrière, l'arbre du Bien et du Mal, sec et tortueux, se détache sur un fond étoilé. Un monstre inquiétant déploie ses ailes de papillon à l'avant-plan. L'assemblage étrange d'ossements évoque à la fois le squelette d'un bassin féminin et un monstre à face léonine dont le mufle est un bucrane, attribut satanique. *Diaboli virtus in lombis*: la vertu du diable est dans les reins, précise Rops. La référence aux textes des Pères de l'Eglise est fréquente depuis Baudelaire. Les décadents en useront comme d'une 'caution'. La phrase reprise ici est une des plus utilisées par Rops, qui l'attribue erronément à Saint-Augustin alors qu'elle est de Saint-Jérôme.

Eén van de eersten die het werk van Rops bestudeerden, was Joséphin Péladan. Hij was het die het werk samenvatte met de beroemde woorden: de man als marionet van de vrouw, de vrouw het werk van de duivel. In 1884 begint de excentrieke schrijver die verzot was op occultisme, aan een 21 delen omvattende romancyclus. Hij is ermee klaar in 1925. Deze onderneming die hij 'ethopée' doopte, wilde voor het Frankrijk van 1880 zijn wat de *Comédie humaine* in 1830 was. Hij wilde de verloedering van de moderne zeden door het materialisme aanklagen. *De sentimentele inwijding* moest dienen als voorblad voor het derde deel dat Péladan *La Décadence latine* noemde. Het is een provocerende titelplaat die tegelijk de tekst samenvat en toch autonoom blijft. Stricto senso illustreert de afbeelding evenmin de tekst als dat de tekst de prent verklaart. Wel geven beide in een complexe symboliek de kwellingen van een huiveringwekkende moderniteit weer. In het centrum van de compositie doemt een macabere jagerin, een moderne versie van Salomé op. In haar hand houdt ze de trofee van haar sentimentele inwijding: een mannenhoofd met ijzige ogen vol afschuw. Achteraan tekent zich de boom van Goed en Kwaad droog en kronkelend af tegen een sterrenachtergrond. Op de voorgrond ontvouwt een verontrustend monster zijn vlinderachtige vleugels. De vreemde beenderverzameling doet zowel denken aan het geraamte van een vrouwelijk bekken als aan een monster met leeuwenhoofd en ossensnuit, een duidelijke satanische verwijzing. *Diaboli virtus in lombis:* de deugd van de duivel zit in de nieren, licht Rops toe. Het verwijzen naar teksten van de kerkvaders komt sedert Baudelaire vaak voor. De decadenten zullen ze als 'waarborg' gebruiken. Rops schreef deze vaak door hem gebruikte zin van Sint-Hieronymus ten onrechte toe aan Sint-Augustinus.

Joséphin Péladan was one of the earliest commentators to analyse Rops' work. It was Péladan who first summed up the artist's oeuvre using the famous formula that man is the puppet of woman, who is herself the creature of the devil. In 1884, the eccentric writer, who was strongly interested in the occult, embarked on a major literary cycle that was to end in 1925 after 21 novels. The project, which he christened Ethopée, aimed to have a similar impact on the France of 1880 as *La Comédie humaine* had had in 1830. His ambition was to denounce the corrosive influence of materialism on modern moral standards. *Sentimental initiation* was the provocative frontispiece that opened the third novel in the series, *La Décadence latine*. Although in harmony with the text it introduced, it remained autonomous and free. Strictly speaking, the image does not illustrate the text, any more than the text explains the image. Both set out to express, through complex symbolism, the agonies of a terrifying modernity. A macabre huntress, a modern Salome stands in the centre of the composition. She holds in her hand the trophy of her 'sentimental initiation', a man's severed head with eyes glazed with horror. Behind her, the Tree of the Knowledge of Good and Evil, dry and twisted, stands out against a starry background. In the foreground, a frightening monster unfurls its butterfly wings. The strange collection of bones is suggestive of both the skeleton of a female pelvis and monster with a lion's face and bull's muzzle – a clear attribute of the devil. *Diaboli virtus in lombis:* the devil's virtue is in the loins, Rops tells us. Referring to the writings of the Church Fathers had become common since Baudelaire. The decadents used them as 'warnings'. The phrase used here is one of those most frequently cited by Rops, who wrongly attributed it to Saint Augustine. The words are actually those of Saint Jerome.

Einer der ersten der das Werk Rops studierte, war Joséphin Péladan. Er war es, der das Werk zusammenfaßte mit den berühmten Worten: der Mann als Marionette der Frau, die Frau das Werk des Teufels. 1884 fängt der exzentrische Schriftsteller, der auf Okkultismus versessen war, mit einem 21-teiligen Romanzyklus an. 1925 ist er damit fertig. Dieses Unternehmen, das er 'éthopée' taufte, sollte für das Frankreich des Jahres 1880 sein was die *Comédie humaine* 1830 war. Er wollte die Verlumpung der modernen Sitten durch den Materialismus anklagen. *Die sentimentale Einweihung* sollte als Titelbild für den dritten Teil, der Péladan *La Décadence latine* nannte, fungieren. Es ist ein provozierendes Titelbild das zugleich den Text zusammenfaßt und dennoch autonom bleibt. Stricto senso illustriert die Darstellung genauso wenig den Text als daß der Text das Bild erklärt. Dennoch geben beide in einer komplexen Symbolik die Qualen einer schauderhaften Modernität wieder. Zentral in der Komposition taucht eine makabere Jägerin, eine moderne Fassung Salomés auf. In ihrer Hand hält sie die Trophäe ihrer sentimentalen Einweihung: ein Männerkopf mit eisigen Augen voller Abscheu. Dahinter hebt sich der Baum von Gut und Böse trocken und schlängelnd von einem Hintergrund voller Sterne ab. Im Vordergrund entfaltet ein beunruhigendes Ungeheuer seine schmetterlingartige Flügel. Die eigenartige Knochensammlung erinnert sowohl an das Skelett eines weiblichen Beckens als an ein Ungeheuer mit Löwenkopf und Ochsenschnauze, ein deutlicher satanischer Hinweis. *Diaboli virtus in lombis:* die Tugend des Teufels ist in den Nieren, erklärt Rops. Das Verweisen nach Texten der Kirchenväter kommt seit Baudelaire oft vor. Die Dekadenten werden sie als 'Garantie' gebrauchen. Rops schrieb diesen oft von ihm verwendeten Spruch Sankt Jerooms zu Unrecht Sankt Augustinus zu.

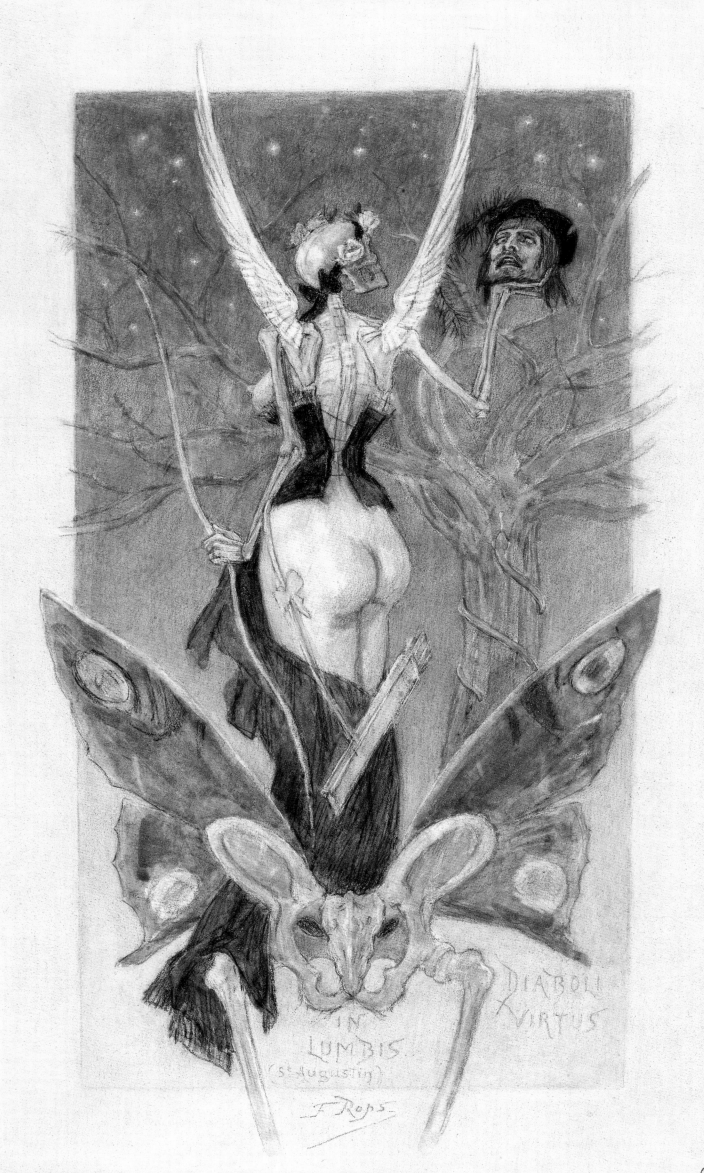

# Naturalia, c. 1875

## Naturalia - Naturalia - Naturalia

Aquarelle, crayon et gouache, Aquarel, potlood en gouache, Aquarelle, pencil and gouache, Aquarell, Bleistift und Gouache

27 cm x 19,5 cm, non signé, non daté, inscription en bas à droite: 'Ad majorem diaboli gloriam'. Galerie Patrick Derom, Bruxelles

Une autre œuvre de l'artiste, datée de 1875 et intitulée *Naturalia*, met en scène le même procédé iconographique. La femme est vue de face. Le corset dénude la poitrine et dévoile le bassin squelettique où grimace un masque diabolique, réplique de celui qu'elle porte en triomphe dans la main droite: *Ad majorem diaboli gloriam*. Pour la plus grande gloire du diable! Ces œuvres, d'une cruelle ironie, sont comme le contrepoint morbide des corps opulents qui triomphent dans *La Tentation de Saint-Antoine* ou dans *L'Incantation*.

Een ander werk van de kunstenaar uit 1875 met de titel *Naturalia* vertoont hetzelfde iconografisch procédé. De vrouw wordt frontaal in beeld gebracht. Het korset toont een halfontblote borst en onthult een skeletachtig bekken waarin een duivels masker grijnst. Een replica van het masker dat ze in haar rechterhand houdt: *Ad majorem diaboli gloriam*. Tot meerdere eer en glorie van de duivel!
Deze werken die getuigen van een wrede ironie vormen een morbide tegengewicht voor de weelderige lichamen die triomferen in *De verzoeking van de heilige Antonius* of in *De Betovering*.

Another work by the artist, the 1875 piece *Naturalia*, presents a similar iconographical approach. In this case, however, the woman is seen from the front. Her corset exposes her chest and reveals her skeletal pelvis, from which a diabolical mask leers out, a replica of the one she holds triumphantly in her hand: *Ad majorem diaboli gloriam* – For the greater glory of the devil! These cruelly ironic works form a kind of morbid counterpoint to the ample bodies which triumph in *The Temptation of Saint Anthony* and *The Incantation*.

Ein anderes Werk des Künstlers aus 1875 mit dem Titel *Naturalia* weist dasselbe ikonographische Verfahren auf. Die Frau wird frontal dargestellt. Das Korsett zeigt eine halbentblößte Brust und enthüllt ein skelettartiges Becken, in dem eine teuflische Maske grinst. Ein Replikat der Maske hält sie in ihrer rechten Hand: *Ad majorem diaboli gloriam:* zur größeren Ehre und zum Ruhme des Teufels!
Diese Werke, die einer grausamen Ironie zeugen, bilden ein morbides Gegengewicht für die üppigen Körper die in *Die Versuchung des hl. Antonius* oder in *Die verzauberung* triumphieren.

# Naturalia non sunt turpia, c. 1875

## Naturalia non sunt turpia - Naturalia non sunt turpia - Naturalia non sunt turpia

Pointe sèche, Droge naald, Drypoint, Kaltnadelradierung

Dessin en marge, Kanttekening, Marginal drawing, Randzeichnung: Ecce Diaboli Mulier. Crayon de couleurs, Kleurpotlood, Coloured pencil, Farbbleistift

29,9 cm x 21 cm. Galerie Patrick Derom, Bruxelles

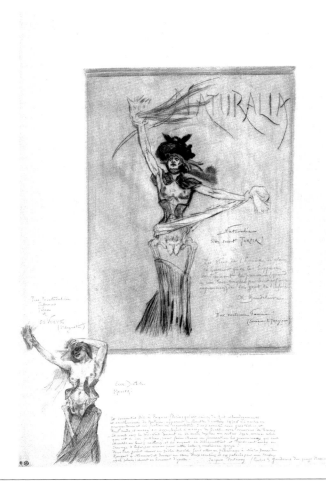

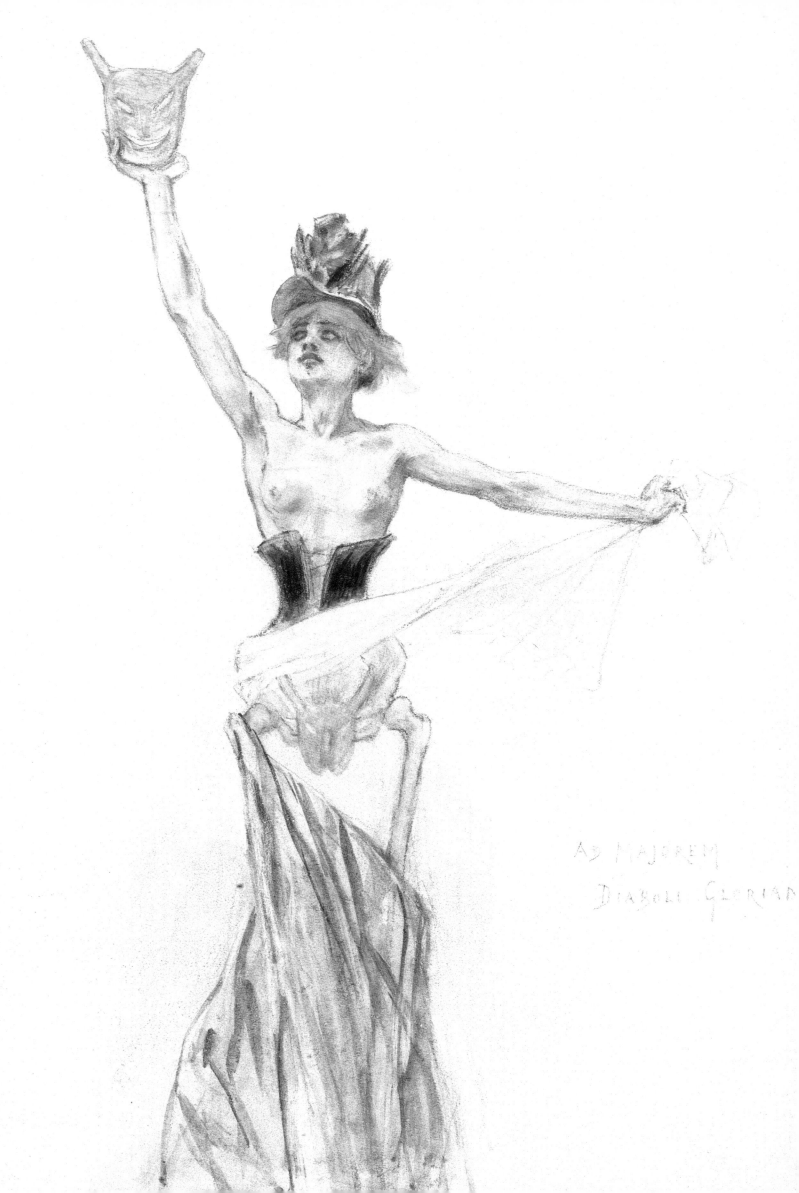

AD MAJOREM
DIABOLI GLORIAM

# La Grande Lyre, 1887

## De Grote Lier - The Great Lyre - Die Große Leier

Frontispice pour Stéphane Mallarmé, *Poésie*s, publié dans *La Revue indépendante*, Paris, 1887,
Titelplaat voor Stéphane Mallarmé, *Poésies*, verschenen in *La Revue indépendante*, Parijs, 1887,
Frontispiece for Stéphane Mallarmé, *Poésies*, published in *La Revue indépendante*, Paris, 1887,
Titelbild für Stéphane Mallarmé, *Poésies*, erschienen in *La Revue indépendante*, Paris, 1887

Héliogravure, Heliogravure, Helio-gravure, Heliogrävure

Péladan, Barbey d'Aurevilly mais aussi Verlaine ou Villiers de l'Isle Adam, Rops a beaucoup œuvré pour les écrivains symbolistes. Ce frontispice de *La Grande Lyre* servit à illustrer l'édition posthume des poèmes de Stéphane Mallarmé. Sur un trône au dossier en forme de point d'interrogation, la muse symboliste présente sa lyre aux mains du poète qui seul peut la faire vibrer. D'autres mains, décharnées, se tendent dans un geste de supplique dérisoire. A ces mains squelettiques répondent les crânes entassés. Le thème de la tête coupée hantera l'imaginaire fin de siècle, chargé d'une symbolique complexe. Dans la gravure de Rops, l'amoncellement macabre fonctionne comme le symbole d'une castration intellectuelle. Ces cerveaux stériles, détachés de leurs corps, constituent une représentation mi-tragique, mi-ironique des 'académiciens' bon teint. Comme il le fait bien souvent, Rops s'est emparé des marges de sa gravure pour l'emplir de croquis également gravés. Dentellière zélandaise, pêcheur dans les dunes, croqueuse de pomme plaisamment dévêtue, superbe dos de 'ropsienne', visage pensif ou belle accoudée à l'attitude provocante… la vie est au rendez-vous. Pour Rops, la marge fonctionne comme un véritable espace de liberté et le contraste est ici prenant entre l'image de la lyre très intellectualisée et ces personnages de chair plus que d'esprit que la pointe du graveur prend tant de plaisir à faire naître.

Rops heeft zeer veel gewerkt voor symbolistische schrijvers als Péladan, Barbey d'Aurevilly of zelfs Verlaine of Villiers de l'Isle Adam. *De Grote Lier* diende als titelplaat voor de postuum uitgegeven editie van de gedichten van Stéphane Mallarmé. Gezeten op een troon met een leuning in de vorm van een vraagteken overhandigt de symbolistische muze de lier aan de enige dichter die het instrument kan laten trillen. In een bespottelijke pose reiken andere ontvleesde handen er smekend naar. Het zijn opgestapelde doodshoofden die de skeletachtige handen van antwoord dienen. Het thema van het afgesneden hoofd en de daaraan verbonden complexe symboliek werkt op de verbeelding van de fin de siècle-kunstenaars. De griezelige opeenstapeling in de gravure van Rops dient als symbool voor de intellectuele castratie. Deze van een lichaam ontdane, steriele hersenen vormen een deels tragisch, deels ironisch beeld van de 'ware academici'. Zoals zo vaak vult Rops ook hier de marges van zijn werk met eveneens gegraveerde schetsen. Een Zeelandse kantkloster, een visser in de duinen, een grappig ontkleed meisje dat een appel oppeuzelt, een mooie rug van een 'Ropsienne', een peinzend gelaat of een schone in een gewaagde pose... het leven is op de afspraak. De marge vormt voor Rops een ruimte van vrijheid. De tegenstelling tussen het intellectueel beeld van de lier en de personages van vlees en bloed die de etser met veel plezier creëert, is erg pakkend.

Rops produced a great deal of work for symbolist writers like Péladan and Barbey d'Aurevilly and he also worked for Verlaine and Villiers de l'Isle Adam. *The Great Lyre* frontispiece was also used to illustrate a posthumous edition of Stéphane Mallarmé's poems. The symbolist muse sits on a throne, the back of which is shaped like a question mark. She places her lyre in the hands of the poet who is the only one who can make it sound. Other, emaciated hands are held out in a gesture of mocking supplication. The skeletal hands go with the piled-up skulls. The theme of the severed head haunted the fin-de-siècle imagination, which imbued it with a complex symbolism. In Rops' engraving, the macabre heap symbolises intellectual castration. These sterile brains, detached from their bodies, are a half tragic, half ironic representation of the 'true academician'. As he often did, Rops filled the margins of his engraving with sketches, also engraved. A lace-maker from Zealand, a fisherman in the dunes, an agreeably undressed woman eating an apple, a superb rear-view of a Ropsian woman, a pensive face and a beautiful girl leaning provocatively – all human life is here. The margin was a space of true freedom for Rops and there is a striking contrast between the highly intellectual image of the lyre and these flesh-and-blood characters in whose creation the engraver has clearly taken such pleasure.

Rops hat sehr viel für symbolistische Schriftsteller wie Péladan, Barbey d'Aurevilly oder sogar Verlaine oder Villiers de l'Isle Adam gearbeitet. *Die Große Leier* sollte als Titelbild die postum erschienene Ausgabe der Gedichte Stéphane Mallarmé illustrieren. Gesessen auf einem Thron mit einer Rückenlehne in der Form eines Fragezeichens überreicht die symbolistische Muse die Leier dem einzigen Dichter, der das Instrument vibrieren lassen kann. In einer lächerlichen Pose reichen andere entfleischte Hände flehend nach ihr. Es sind aufgestapelte Totenschädel die den skeletartigen Händen Antwort geben. Das Thema des abgeschnittenen Kopfes und die damit verbundene komplexe Symbolik regt die Phantasie der Künstler des fin de siècle. Die unheimliche Aufstapelung in Rops Gravüre dient als Symbol für die intellektuelle Kastration. Das vom Körper getrennte, sterile Hirn ist eine teils tragische teils ironische Darstellung der 'wahren Akademiker'. Wie so oft füllt Rops auch hier den Rand seiner Werke ebenfalls mit gravierten Skizzen. Eine Seeländische Spitzenklöpplerin, ein Fischer in den Dünen, ein lustig entkleidetes Mädchen das einen Apfel verschmaust, ein schöner Rücken einer 'Ropsienne', ein denkendes Antlitz oder eine Schönheit in einer gewagten Pose... das Leben ist stets anwesend. Der Rand ist für Rops ein Raum voller Freiheit. Der Gegensatz zwischen dem intellektuellen Bild der Leier und den Figuren von Fleisch und Blut, die der Radierer mit viel Freude schöpft, ist sehr packend.

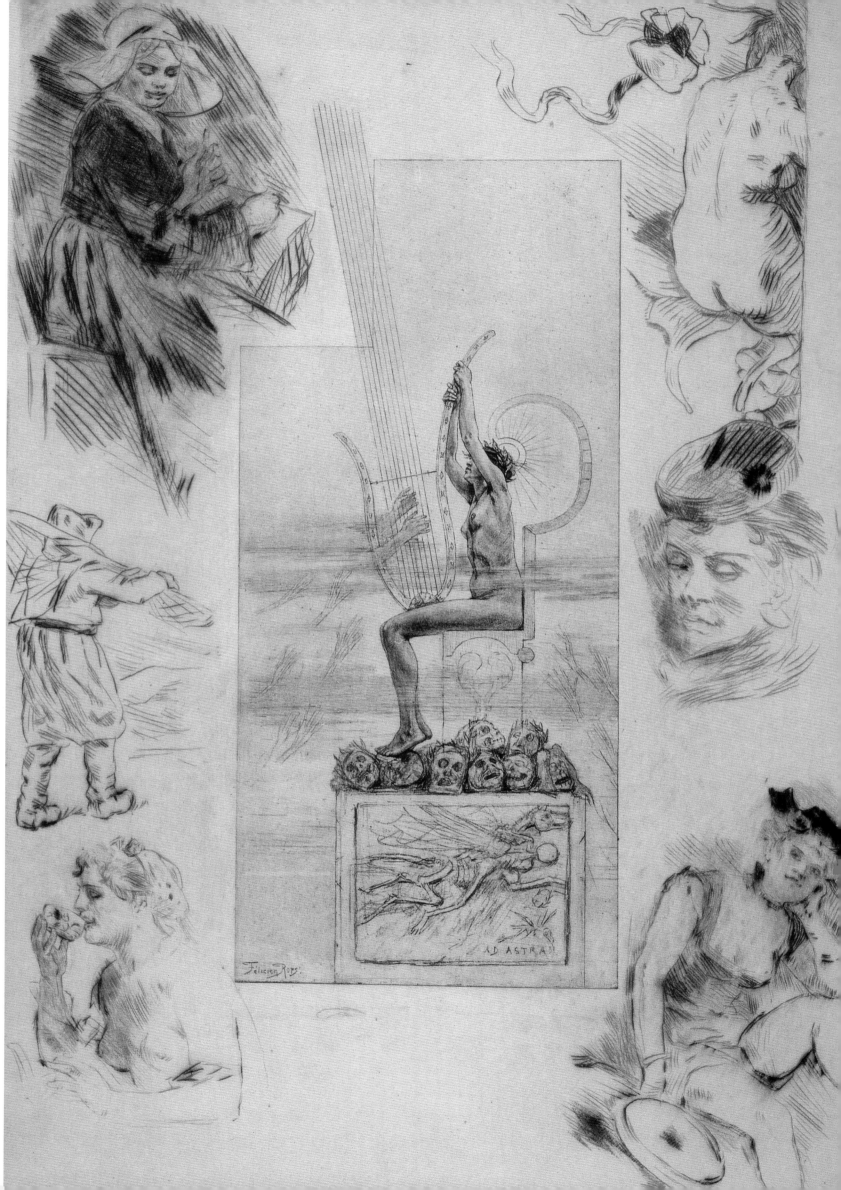

# Les Deux amies, c. 1880-1890

## Twee vriendinnen - Two friends - Zwei Freundinnen

Aquarelle, Aquarel, Aquarelle, Aquarell

Cette aquarelle qui soutient la confrontation avec Toulouse Lautrec, fait partie de la dizaine d'œuvres que Rops propose de soumettre à un amateur dans une lettre à Armand Rassenfosse datée de 1890. Il intitule ce dessin *A vendre* et compte en obtenir de six à huit cents francs d'un ami qui souhaite lui en acheter un depuis longtemps.
'…Seulement c'est un garçon un peu bégueule, anglais, et qui voudrait que j'habille un petit peu la demoiselle. Cela n'est pas érotique et je me refuse à déshonorer ma belle fille. Il y a une petite touffe de poils blonds 'au pubis', mais si légère! Et puis enfin cela y était! C'est un modèle 'de complaisance' comme on dit à Bruxelles, et qui n'a jamais posé pour personne! Derrière la belle demoiselle une proxénète 'du monde' en chapeau sourit, calme et paterne. Évidemment il y a un Monsieur qui regarde mais on ne le voit pas. Rien d'érotique d'ailleurs…'[59]
Rien d'érotique d'ailleurs… Rops se récrie souvent en ce sens. Mais ce nu n'a rien de mythologique. La femme n'est pas simplement nue, telle Vénus sortant de l'onde. Elle est *déshabillée* et qui plus est, *regardée* même si, par une esquive littéraire, Rops précise qu'on ne voit pas 'le Monsieur qui regarde'.

Deze aquarel, die de vergelijking met het werk van Toulouse Lautrec moeiteloos kan doorstaan, maakt deel uit van een tiental werken die Rops in een brief aan Armand Rassenfosse uit 1890 voorstelt om aan een liefhebber voor te leggen. Hij noemt het werk *Te Koop* en hij rekent erop er een zes- tot achthonderd frank voor te vangen van een vriend die al lang een werk van hem wou kopen.
'… Jammer genoeg is het een Engelse jongen die een beetje preuts is en die zeker zal willen dat ik mijn jonge dame wat aankleed maar ik weiger om haar te onteren. Met wat goede wil kan je een klein toefje blond schaamhaar ontwaren. Dat was er nu eenmaal! Het is een 'inschikkelijk model' zoals we in Brussel zeggen, eentje dat nog nooit geposeerd had. Achter de mooie dame glimlacht een mondaine koppelaarster kalm en welwillend. Vanzelfsprekend kijkt een heer toe maar je kunt hem niet zien. Niets erotisch trouwens…'[59]
Niets erotisch trouwens…het lijkt wel een leuze van Rops. Maar dit naakt heeft helemaal niets mythologisch. De vrouw is niet gewoon naakt zoals Venus die uit de golven tevoorschijn komt. Ze is *uitgekleed* en wat meer is, *ze wordt bekeken*, ook al beweert Rops in een ontwijkend literair manœuvre dat men het 'heerschap dat toekijkt' niet kan zien.

This watercolour, which can stand comparison with Toulouse Lautrec, is one of the ten works Rops said he wanted to sell to collectors in an 1890 letter to Armand Rassenfosse. He hoped to receive between six and eight hundred francs for it from a friend who had wanted to buy a piece of his work for some time.
'It's just that he's English and a bit prudish, and would prefer me to dress her a bit more demurely, not erotically. I absolutely refuse to dishonour my beautiful girl in this way! There may be a little tuft of blonde hair at the pubis, but it's very light! And that's how she was, after all! She's an obliging model, as they say in Brussels, who had never posed for anyone before. Behind the lovely young lady there is a worldly procuress in a hat, smiling, calm and affable. There is clearly a gentleman looking on, but we don't see him. There's nothing really erotic about it'[59].
Nothing really erotic about it… Rops was to protest the same thing on many occasions. Even so, there is nothing mythological about this figure.
The woman is not simply nude, like Venus rising from the waves. She is *undressed* and, what's more, she is *being observed*, even if Rops states, using a literary trick, that we don't see the 'gentlemen looking on'.

In einem Brief an Armand Rassenfosse aus 1890 stellt Rops vor um dieses Aquarell, das mühelos den Vergleich mit dem Werk Toulouse Lautrecs aushalten kann, einem Liebhaber vorzulegen, genau wie er es mit einem Dutzend anderen Arbeiten gemacht hatte. Er bietet sein Werk *zu verkaufen* an und rechnet damit, daß er etwa sechs- oder achthundert Francs dafür bekommt von einem Freund, der schon lange ein Werk von ihm kaufen wollte.
'… Leider ist es ein englischer Junge der ein bißchen spröde ist und der sicher darauf besteht, daß ich mein Fräulein etwas mehr ankleide aber ich weigere um sie zu entehren. Mit einigem guten Willen kann man ein kleines Tüpfchen blondes Schamhaar entdecken. Das war nun einmal da! Es war ein 'williges' Modell wie wir dies in Brüssel nennen, eins das noch nie posiert hatte. Hinter der schönen Dame lächelt eine mondaine Kupplerin ruhig und wohlwollend. Selbstverständlich schaut ein Herr zu aber man kann ihn nicht sehen. Nichts erotisches übrigens…'[59]
Nichts erotisches übrigens… es scheint wohl ein Motto von Rops. Aber dieses Nacktbild hat überhaupt nichts Mythologisches. Diese Frau ist nicht einfach nackt wie Venus die aus den Wellen zum Vorschein kommt.
Sie ist *entkleidet* und wird außerdem *angeschaut*, auch wenn Rops in einem entweichenden literarischen Manöver behauptet, daß man 'die Herrschaft, die zuschaut' nicht sehen kann.

30,5 cm x 21 cm, signé en bas à droite: Félicien Rops
Collection ASBL 'Les Amis du Musée Rops'. Dépôt au Musée Félicien Rops, Namur

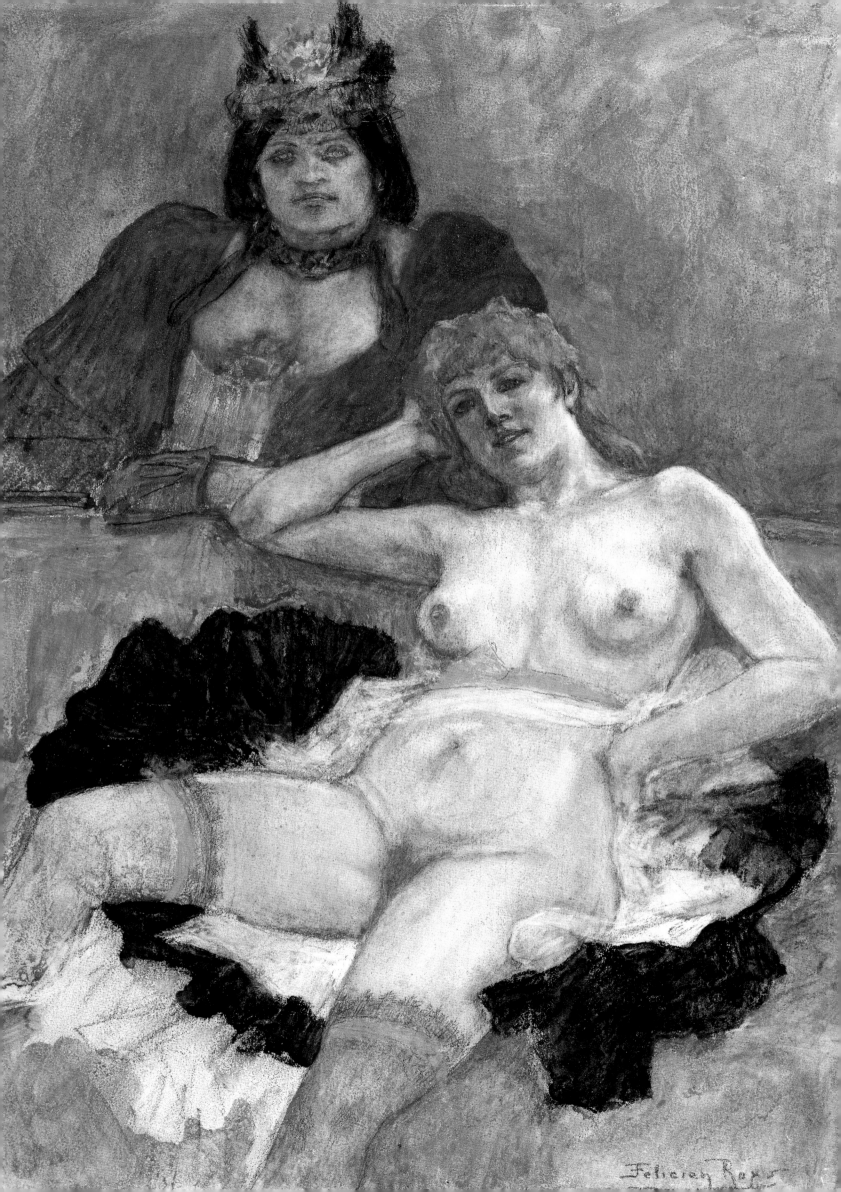

# Notes
Noten - Notes - Noten

1. Lettre de Félicien Rops à Louise Danse, in THIERRY ZÉNO, *Les muses sataniques*, Bruxelles, Les éperonniers, 1985, p. 213.

2. Lettre de Félicien Rops à Edmond Carlier, in THIERRY ZÉNO, *Les muses sataniques*, Bruxelles, Les éperonniers, 1985, p. 10.

3. Lettre de Rops à Octave Pirmez, Bruxelles, Bibliothèque Royale Albert Ier, Cabinet des Manuscrits, II 7033.

4. Lettre de Rops à Edmond Lambrichs, Bruxelles, Bibliothèque Royale Albert Ier, Cabinet des Manuscrits, III 215, volume 11.

5. Lettre de Rops à Eugène Demolder, Bruxelles, Bibliothèque Royale Albert Ier, Cabinet des Manuscrits, II 6425.

6. Lettre de Rops à Nadar, Bibliothèque Nationale de Paris, n.a.fr. 24284, f° 562.

7. Extrait du journal *Uylenspiegel. Journal des ébats artistiques et littéraires*, 6 septembre 1857.

8. Inscription autographe de Rops sur un dessin à la plume, collection privée, Namur.

9. Lettre de Rops à E. Cuvelier, 1863, in MAURICE KUNEL, *Félicien Rops, sa vie, son œuvre*, Bruxelles, Office de la Publicité, 1943, p. 20.

10. Lettre de Rops à Théodore Polet, Bruxelles, Bibliothèque Royale Albert Ier, Cabinet des manuscrits, III 215, volume 7.

11. Lettre de Poulet-Malassis à Braquemond, c. 1864, Bibliothèque Nationale de Paris, n.a.fr. 14676, f° 168.

12. Lettre de Poulet-Malassis à Braquemond, 19 mars 1864, Bibliothèque Nationale de Paris, n.a.fr. 14676, f° 171.

13. Lettre de Rops, 18 septembre 1883, citée in MAURICE KUNEL, *Félicien Rops, sa vie, son œuvre*, Bruxelles, Office de la Publicité, 1943, p. 22.

14. Auguste Poulet-Malassis, cité in Maurice Kunel, *Félicien Rops, sa vie, son œuvre*, Bruxelles, Office de la Publicité, 1943, p. 20.

15. Lettre de Charles Baudelaire à Edouard Manet, 11 mai 1865, Album de la Pléiade, Paris, 1974, p. 257.

16. Lettre de Rops à Louis Dubois, 10 juillet 1877, Fondation Rops, Mettet, CP67.

17. Lettre de Rops à Armand Rassenfosse, 1er février 1892, Bruxelles, Bibliothèque Royale Albert Ier, Cabinet des manuscrits, II 6957.

18. Lettre de Rops à Louis Dubois, 10 juillet 1877, Fondation Rops, Mettet, CP67.

19. Lettre de Rops à Eugène Demolder, 31 octobre 1893, Bruxelles, Bibliothèque Royale Albert Ier, Cabinet des manuscrits, II 6425.

20. Francine-Claire Legrand, *Propos sur Rops et le Symbolisme*, in catalogue Félicien Rops, Galerie Nationale de Prague, 1994, p. 57.

21. Lettre de Rops à Théodore Hannon, Bibliothèque générale des sciences humaines de Louvain-la-Neuve, LB 16.531, Chr 156.

22. Lettre de Rops à Octave Uzanne, Bruxelles, Bibliothèque Royale Albert Ier, Musée de la Littérature, ML 3091/8.

23. Texte autographe de Rops, en marge d'une gravure, collection privée.

24. Lettre de Rops à Armand Rassenfosse, octobre 1891, Bruxelles, Bibliothèque Royale Albert Ier, Cabinet des manuscrits, II 6957.

25. Lettre de Rops à Jean d'Ardenne, mars 1875, Bruxelles, Bibliothèque Royale Albert Ier, Cabinet des manuscrits, II 6655.

26. Lettre de Rops à Jean d'Ardenne, août 1874, Bruxelles, Bibliothèque Royale Albert Ier, Cabinet des manuscrits, II 6655.

27. Lettre de Rops à Poulet-Malassis, Fonds Kunel, collection privée, Namur.

28. *Ropsodies Hongroises*, in Lettres de Rops à Edmond Picard, Bruxelles, Bibliothèque Royale Albert Ier, Musée de la Littérature, ML 631.

29. Cité in GUY CUVELIER, *Félicien Rops. L'œuvre peint*, Monographies de l'art en Wallonie et à Bruxelles, Cacef, Bruxelles, 1987, p. 15.

30. Lettre de Rops à Jean d'Ardenne, 1880, Bruxelles, Bibliothèque Royale Albert Ier, Cabinet des manuscrits, II 6655.

31. Lettre de Rops à Jean d'Ardenne, 1880, Bibliothèque Royale Albert Ier, Bruxelles, Cabinet des manuscrits, II 6655.

32. Lettre de Rops à Octave Uzanne, 1884, Fonds Kunel, collection privée, Namur, n° 30.

33. Lettre de Rops à Armand Rassenfosse, 11 janvier 1895, Bruxelles, Bibliothèque Royale Albert Ier, Cabinet des manuscrits, II 6957.

34. Lettre de Rops à Armand Rassenfosse, 11 juin 1890, Bruxelles, Bibliothèque Royale Albert Ier, Cabinet des manuscrits, II 6957.

35. Lettre de Rops à Louise Danse, Fondation Rops, Thozée, CP11.

36. Lettre de Félicien Rops à Louis-Joseph-Boniface Defré, 1865, citée par ROBERT-LOUIS DELEVOY, *Félicien Rops*, Bruxelles, Lebeer, 1985, p. 92.

37. Lettre de Félicien Rops à Charles De Coster, Documentation Kunel-Lefèvre, Archives de l'art contemporain, Bruxelles, Vol. V, pp. 22-23.

38. Lettre de Félicien Rops à Octave Pirmez, 1858, in THIERRY ZENO, *Les muses sataniques*, Bruxelles, Les éperonniers, 1985.

39. In *La Petite Revue* du 4 juin 1864.

40. Cité in ROBERT-L. DELEVOY, o.c., Lebeer, 1985, p. 88.

41. ROBERT-L. DELEVOY, o.c., p. 103

42. CHARLES BAUDELAIRE, 'Danse macabre' in: *Baudelaire. Œuvres complètes*, Paris, Gallimard - La Pléiade, 1990, p. 96.

43. Lettre d'Auguste Poulet-Malassis à Auguste Braquemond, Paris, Bibliothèque Nationale, n.a.fr. 14676, f° 104-105.

44. Lettre de Félicien Rops aux Goncourt, 3 mars 1868, Paris, Bibliothèque Nationale, n.a.fr. 22474, corr. des Goncourt XXIV, f° 289.

45. Lettre de Félicien Rops à Maurice Bonvoisin, Bruxelles, Musée de la Littérature, ML3270/16.

46. Lettre de Félicien Rops à Jean-François Taelemans, citée in ROBERT-L. DELEVOY, o.c., p. 134.

47. Lettre de Félicien Rops à Edmond Picard, citée par ROBERT-L. DELEVOY, o.c., p. 181.

48. MAURICE KUNEL, *Félicien Rops*, p. 50.

49. RÉMY DE GOURMONT, 'La Fugitive' in: *Histoires magiques*, Paris, Mercure de France, 1912, p. 55.

50. Lettre de Félicien Rops à Nadar, le 15 mai 1889, Paris, Bibliothèque Nationale, n.a.fr. 24284, f° 549.

51. Lettre de Félicien Rops à François Taelemans, 20 février 1878, documentation Maurice Kunel, conservée au Musée provincial Félicien Rops de Namur.

52. Lettre de Edmond Picard à Félicien Rops, documentation Maurice Kunel, conservée au Musée provincial Félicien Rops de Namur.

53. Lettre de Félicien Rops à Edmond Picard, 18 mars 1878, documentation Maurice Kunel, conservée au Musée provincial Félicien Rops de Namur.

54. Lettre de Félicien Rops à Armand Dandoy, 1880, in Documentation Kunel-Lefèvre, o.c., vol. II, pp. 50-51.

55. Lettre de Théo Hannon à Félicien Rops, 23 mars 1879, Bruxelles, Bibliothèque Royale Albert Ier, Cabinet des manuscrits, II 7733.

56. Lettre de Félicien Rops à Théo Hannon, LLN Ori 37 - Chr 162 publiée in *D'art, de rimes et de joie - Lettres à un ami éclectique*, Musée provincial Félicien Rops, Namur, 1996, pp. 117-120.

57. Lettre de Félicien Rops à Armand Rassenfosse, Paris, 4 mars 1890, Bruxelles, Bibliothèque Royale Albert Ier, Cabinet des manuscrits, II 6957.

58. HÉLÈNE VEDRINE, *Correspondance inédite Félicien Rops - Joséphin Péladan*, Paris, Séguier, 1897, p. 89.

59. Dans un roman d'EDOUARD SCHURE, *L'Ange et la sphinge*, Paris, Perrin, 1897.

# Table des matières
Inhoud - Contents - Inhalt

# Colophon
## Colofon - Impressum

*Auteurs / Auteurs / Authors / Autoren*
Bernadette Bonnier
Véronique Leblanc

*Rédaction définitive / Eindredactie / Final editing / Schlußredaktion*
Sibylle Cosyn

*Traducteurs / Vertalers / Translators / übersetzer*
Ted Alkins, Heverlee
Steve Dusar, Umlaut, Gent

*Photographie / Fotografie / Photography / Photographie*
Hugo Maertens, Brugge
Musée du Québec, Photographe: Patrick Altman
Photo d'art Speltdoorn, Bruxelles
Kröller-Müller Museum, Otterlo
Musée provincial Félicien Rops, Namur
Musée de l'Art wallon, Liège (Donation D. Jaumain - A. Jobart)

*Mise en page & photogravure / Vormgeving & fotogravure / Layout & photogravure / Lay-out & Photogravüre*
Humus / Graphic Group Van Damme bvba, Brugge

*Imprimé par / Gedrukt door / Printed by / Druck von*
Designdruk / Graphic Group Van Damme bvba, Brugge

*Une édition de / Een uitgave van / Published by / Verlag von*
Stichting Kunstboek, Brugge

ISBN: 90-74377-51-3
NUGI: 921
D/1997/6407/15

Autres titres parus dans la même série:
Andere titels in deze reeks:
Other titles in this series:
Weitere Titel in dieser Reihe:

ISBN: 90-74377-21-1

ISBN: 90-74377-29-7

ISBN: 90-74377-30-0